洪耀彈線

藝術家

目 錄

目 錄

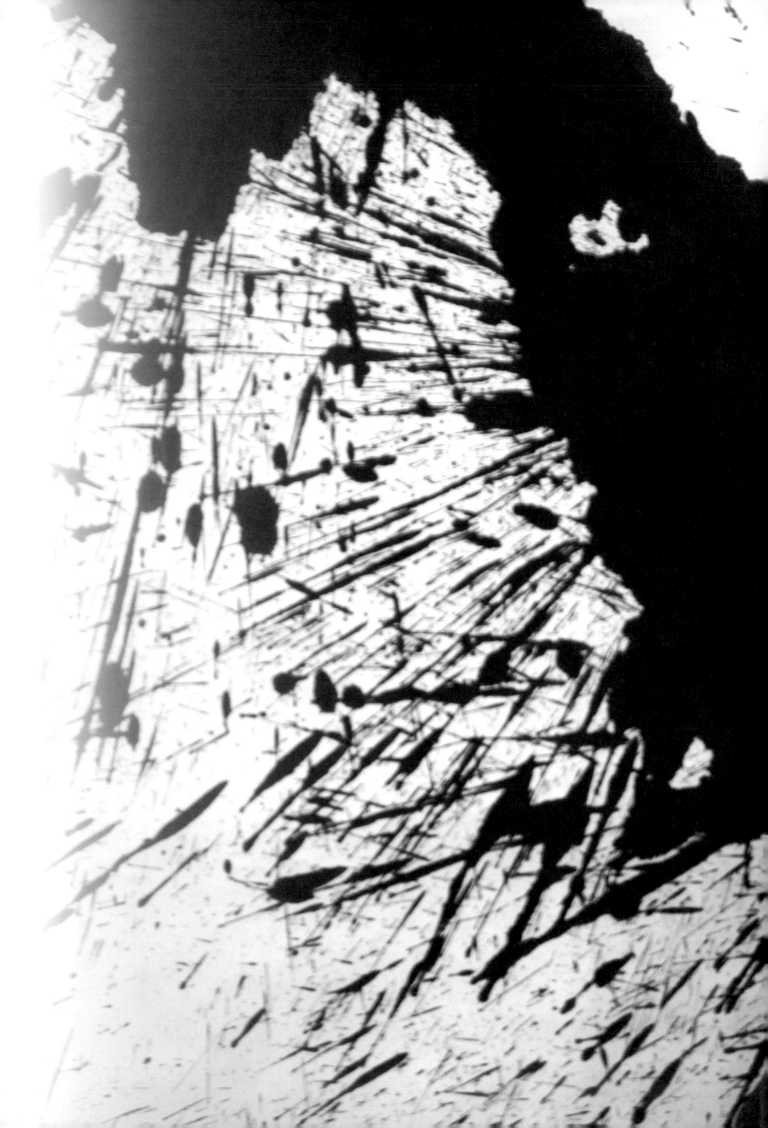

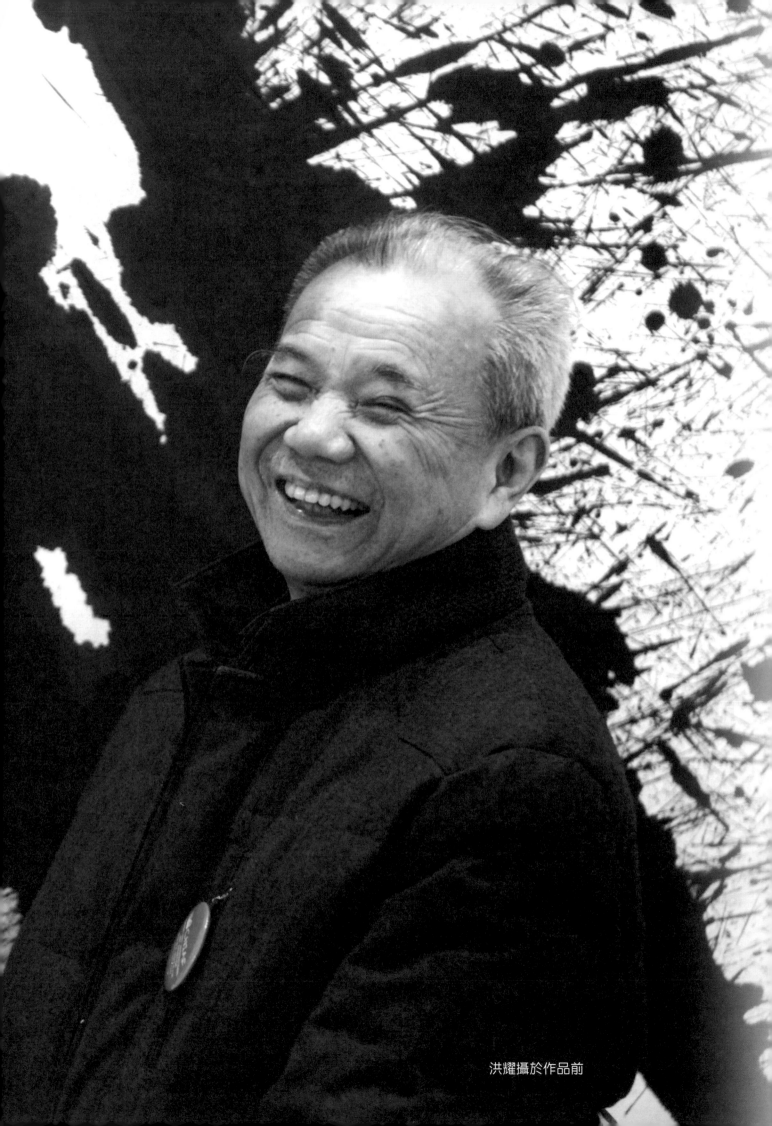

洪耀攝於作品前

《洪耀彈線》序言

　　《洪耀彈線》這本書是匯輯當代藝術評論家、藝術史學者、美術館長、教授包括：蕭瓊瑞、廖新田、陶文岳、楚戈、李龍泉、王哲雄、彭雄澤、大澤人、陳孝信、寒凝、彭德、魯虹、孫振華、吳洪亮、賈方舟、冀少峰、徐曉庚、王林、陳默、呂墩墩、靳衛紅、日爾曼‧侯思、瑪莉‧安娜‧雷斯庫赫等23位專家發表論述洪耀及其創作的專文，以及一篇洪耀自述文章共31篇，書中並選集洪耀2013年之後的重要代表作，並附錄生平年表，透過各家多元觀點全面論述呈顯洪耀藝術的高度成就。

　　洪耀1939年出生於武漢，1962年自廣州美術學院畢業，1977年任教於湖北美術學院，1996年創辦武漢設計學校並擔任校長。洪耀在1977年創作了第一幅「彈線」作品〈五角星〉。學院出身的洪耀，並未被束縛在傳統的繪畫藝術領域，他的藝術創作跨越中西道統的技法與媒材，以受中國工匠祖師魯班所啟發的「彈線」創作藝術，解構了傳統，重新建構了當代，成為中國現代藝術的先驅。

　　「洪耀運用單純的彈線手段，將畫面推進到一種十分純粹的狀態。具體地說，他不僅令畫面上的彈線時而潑濺成珠、時而粗細不一、時而線斷意聯、時而剛柔相濟，而且還將個人對於傳統書法、印章、建築的憧憬與感受巧妙地昇華為獨特的抽象語言，以致讓人從中生發許多審美的聯想。」藝術史論學者魯虹盛讚洪耀老師的彈線創作。

「洪耀由彈線所構成的圖式，其基本特點是一種直線構成，線或斜、或垂、或平、或相交、或平行、或橫豎結構，全然是一種霸氣而張揚的大工業文明的視覺氣象，從而改變了作為農業文明產物的田園式的水墨趣味，為傳統文脈的當代轉換提供了非常個人化的案例。之後洪耀還把他的彈性延伸到油彩，彈線又加以色彩的參與，更增加作品的視覺魅力。再後，洪耀又以裝置乃至行為的方式將彈線引入觀念領域……試圖把他的純形式探索引入當代語境。」藝術學者賈方舟論述洪耀的藝術價值。

策展人藝評家驥少峰，推介洪耀：「正是對彈線傾注了自我的人生經歷、知識積累，並通過彈線來抒發自心靈深處的對自由的嚮往，對等級秩序的蔑視，對無序中散發著自我理性的思索和藝術之靈感的光芒，可以說正是彈線，使洪耀走出了學院的藩籬，使他沒有固步自封，相反卻點燃了他不斷探索的激情，他為彈線藝術注入了無限的生動性和豐富性。」

美術理論教授王林指出：「洪耀自製的彈線設備如果現場做成裝置乃至行為藝術，一定會讓人震撼並有強烈的在地在場之感。彈線的形成急速、有力、硬朗，有硬邊的剛勁，又有爆發和飛濺的偶然性。這是規矩和自由的衝突，亦包含著材料軟硬的矛盾。這樣一來，洪耀的創作在發揮材料物性方面還有極大的可能性。他的作品有的對顏料、肌理、質感的精心處理，很有視覺衝擊力。」

這裡引述洪耀自述一段文章作為序言結論：昔日魯班的墨斗手工彈線……今天洪耀的藝術符號，蘊涵著無限的力量、速度、生命！是行為、裝置、繪畫的詭異結合。我們檢視抽象畫的藝術史，從未見過有「彈線」的壯舉。洪耀的彈線成了頗具時代象徵意義的「中國符號」。

藝術家出版社發行人

專文

洪耀彈線的源起

1957年某星期天，遠方、湖面、微波傳來了鋼琴演奏聲。我知道這位中南音專的同學，兩年多來，他從使人心煩的刻板練習到今天的表現演奏，這是質的飛躍，使我激動！渾身發抖！第一次落淚了，我沉靜在藝術的享受中，感受到從未有過的藝術魅力。

突然我的靈魂開竅了：人性的本質之一不就是喜新厭舊嗎？我不能只做藝術的享受者，我要在美術方面做點什麼，從此，我就不遺餘力追求新、奇、怪。

而同年附中安排一張畫用兩個月時間完成，我想起1839年照相機的發明，畫雖精細費時太長，與照相機爭高下淪為畫匠，我不適宜走這條路；孔子說：「繪事後素，我理解類似梁楷的潑墨仙人吧！」畫得精細並不難，畫得極簡就難加難。

幾千年中華文化「重傳承，輕創造」，但是，魯班雖然是木匠，但在漫長黑暗的封建社會中，魯班的創造精神仍然閃耀著光芒。昔日魯班的墨斗手工彈線——今天洪耀的藝術符號，蘊涵著無限的力量、速度、生命！是行為、裝置、繪畫的結合。

祖父是開棺材鋪的，我從小就喜歡看木工師傅用墨斗彈線，鋸木板。難忘兒時「彈棉花機」，它彈出單調重複而又雄壯整齊的旋律，穿越了時空，連接著我的過去、現在和未來，是我幻想的源泉。

1958年，全民大煉鋼鐵，超英趕美，我家只要帶鐵的物件都上繳了，結果全成一堆廢鐵。廢鐵全部送到武鋼回爐，武鋼的朋友用鐵條沾上鐵水敲在生銹的鐵板上，這對我以後的水墨彈線有很大的啟發。

1962年，畢業分配到廣東新豐縣的公社中學，某天公社民兵營長找我說有人反映你在搞爆炸，我慌忙指著報紙上的黑彈線給他看，趕忙用竹弓在地板上猛彈了幾下，營長走後我無奈看著地板縫隙下的辦公室。

文化大革命後期，全國恢復了美展，幾年下來我對違心之作反思，決心回歸藝術的本體。

中國線條

外國線條

洪耀彈線

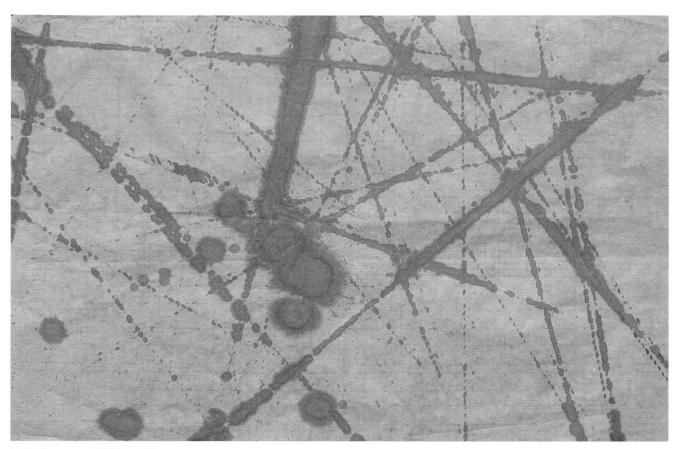

五角星　1977　宣紙、水墨　48×68cm

　　1974年、1975年、1976年廣東首先恢復全國美展的試點，而在1977年用竹弓繫上麻繩，上墨，在宣紙上彈出第一件作品〈五角星〉。我白天畫〈添新書〉晚上彈〈五角星〉──〈添新書〉表面歌頌文革，實質是批判文革；〈五角星〉是用亂七八糟的線組成的，很憤怒的在批判，用灰黑色是批判十年紅、光、亮！

　　線條是人人心中有的，彈線是人人筆下無的。

洪耀彈線紀事

1977 年	第一批彈線作品問世
1997 年	第一台彈線機誕生
2006 年	第二台彈線機誕生
2007 年	可攜式彈線機誕生
2008 年	大型航吊彈線機

新書添不盡　1974　國畫　138×115cm　全國美展作品
廣州博物館藏

來自民間的生命力
——洪耀「彈線」的美術史意義

洪耀生長的年代（1939-2023），是一個思想由衝突進而強力控制，中經放鬆、又轉緊張的起伏過程。1939年，也就是洪耀出生的那一年，《新華日報》華北版創刊，這是中國共產黨在華北地區的機關報，同時兼營書刊出版的工作；兩年間（至1941），共計印行了社會科學、馬列經典著作，及學校用書等，達40萬冊。同年（1939），《斯大林選集》與《列寧選集》也分別由延安解放社及上海中華出版社出版；而作為當時屬於執政地位的國民黨中常會則於稍後（同年2月），通過《修正印刷所承印未送審圖書雜誌原稿取締辦法草案》，及《修正檢查書店發售違禁出版品辦法草案》，並通過中宣部秘密轉達「禁止或減少共產黨書籍郵運辦法及取締新知、互助及生活等書店辦法」。國共雙方展開密集的認知作戰，伴隨著對日抗戰及國共鬥爭之戰，歷經10年，也就是洪耀10足歲那年的1949年，國民黨全面退出中國大陸，撤守台灣；作為「國軍」高級將領的洪耀之父，也留下洪耀，轉進台灣。

1962年，洪耀自廣州美術學院（以下簡稱「廣州美院」）國畫系畢業，三年後中共爆發文化大革命，身為國軍親屬的「黑五類」背景讓洪耀在這段期間遭受極大的壓迫與責難，也對長期以來的藝術創作產生深刻的反省。

為期10年的文化大革命隨著1976年9月9日毛澤東的去世和「四人幫」的垮台宣告結束；洪耀1977年任教於當時的湖北藝術學院（現湖北美術學院），同年創作第一幅「彈線」作品〈五角星〉，這年洪耀36歲，距離1979年9月被視為中國解放後第一個前衛畫展的北京「星星美展」還要早了兩年。

一、形式革命：線與體

洪耀以「國畫系」的背景自廣州美院畢業，嚴格而言，仍屬兼學各體的「學院派」藝術家；從年少時期的中南美專附中，校長即為知名的「嶺南派」水墨畫家關山月（1912-2000）；俟進入廣州美院，所學課程，則包括：國畫（水墨）、油畫、水彩畫、版畫、年畫……等各領域。

而近代中國美術教育「學院派」的思想，基本上都是學習自歐洲文藝復興以來的創作觀念，至少在印象派（Impressionnisme）以前的作風，儘管強調的表現主題有所不同，但技法上都是建構在文藝復興以

來「物象寫實」的基礎上。

「物象寫實」的古典技法，有兩大支柱，一為「一點透視」（或稱「定點透視」）、一為「明暗漸層」（固定光源）；並藉此在二次元（高、寬）的畫面空間中，表現出令觀者「以為」具有三次元空間（高、寬、深）的錯覺效果。這樣的技法建構，可以義大利文藝興三傑的達文西（Leonardo Da Vinci, 1452-1519）、米開朗基羅（Michelangelo, 1475-1564）、拉斐爾（Raffaello Sanzio da Urbino, 1483-1520）為代表；其中，達文西的曠世之作〈蒙娜麗莎的微笑〉，更是經常被拿來引證的案例。

不過在〈蒙娜麗莎的微笑〉、乃至〈最後的晚餐〉這些作品中，除「定點透視」和「明暗漸層」的技法外，達文西為追求「物象真實」的另一項創建，則經常被人忽略，那就是所謂的「朦朧畫法」。

何謂「朦朧畫法」？原來在達文西之前的畫家，包括知名的波蒂且利（Sandro Botticelli, 1445-1510）的〈維納斯的誕生〉，西方人繪畫的手法，基本上都採「勾邊描形填色」的技法；達文西〈蒙娜麗莎的微笑〉的「朦朧畫法」，可視為人類文明中第一幅完全沒有線條勾邊的繪畫作品。

為什麼不作「線描勾邊」？這樣的意義何在？原因即在「人間、自然之中，事實上根本沒有線條的存在！」文藝復興時期，是「人」自我存在覺醒的時代，也是「理性」逐漸要超越「上帝」的時代；稍後，即將進入「我思故我在」的啟蒙運動，也是「科學」興起的年代。

人間和自然之中，既無實質「線」的存在，所有被看見的「線」，其實都是「面」與「面」的交界，就如一張桌子的存在；即使是容易被視為「線條」的「頭髮」，在真實的世界中，其實也是一根根的「圓柱體」。

至於蒙娜麗莎額頭上的一條細線，則是薄紗的邊界；當然，〈蒙娜麗莎的微笑〉的偉大，還不只於這種自然觀的改變，而是在外在世界的精確掌握與呈現外，藝術家更進入了人類內心的微妙世界：亦即那情緒要發未發之際的心理狀態：微笑。

相對而言，中國的「國畫」，卻自來就是以「線」作為構成畫面的基本元素，短線稱為「皴」、長線稱為「描」；且是先有「描」，之後才發展出「皴」。「描」的重點在「描形」，尤在最早的人物畫中，包括：人的頭像、肢體，和衣褶、飄帶……等，依其類型，而有：高古游絲描、琴絃描、鐵線描、行雲流水描……等等「十八描」之說；而「皴」則在呈顯物質的「肌理」，特別是大自然的山、石、林、木，因此成為「山水畫」的重要元素，包括：披麻皴、雨點皴、卷雲皴、大小斧劈皴……等等。

既然人間、自然沒有真正的「線」的存在，中國水墨繪畫卻以長、短線的「描」和「皴」作為畫面構成的主要元素；因此，從一開始，中國水墨繪畫便是屬於「抽象」類型的創作；特別是「線」出自於人手，中國以「線」形成的繪畫，便是一種直接涉及「人文」、「思維」，乃至「情緒」的創作媒介。

1977年之後的洪耀，放下長期西方「學院」教育體制下形成的重視「實體」再現的思維與技法，重拾並開發出一種新的「彈線」藝術，不論在個人創作的表現上，或在整體美術史的發展上，都具有特殊的革命意義。

二、媒材革命：油與水

水墨繪畫作為一種強調「精神性」、「抽象性」的表現形式，其關鍵到底來自媒材本身「水」與「墨」的特質，抑或來自作者的精神內涵與形式語言？如果屬於後者，是否可以不採「水」、「墨」媒材，而以其他媒材，如：油彩等，來達到水墨精神的呈現？

一生推展「水墨美學」的畫家、評論家，兼美術史家的楚戈（1931-2011），即推崇近代旅歐華裔藝術家趙無極（1920-2013）和朱德群（1920-2014），讚賞他們的創作，是以油彩表現了「水墨美學」的東方特質；而當他初次見到洪耀的作品時，則驚奇地表示：

「初看洪耀的畫，我以為是『現代水墨畫』，一看小字註明是油畫，真把人嚇了一跳，我才把洪耀和巴黎的朱德群聯想在一起。……

好友朱德群，他稀釋的油彩，竟有齊白石大寫意、水墨畫線條在宣紙上暈開的效果。

像洪耀，也是用畫布油彩，產生宣紙水拓的中國畫效果。二人都證明：油彩也可畫出中國風的現代畫。……

朱德群、洪耀，或許都不是我說的：有意要畫『現代中國畫』的素養；但中國文化的潛在要素，使他們自自然然地流露了此一東方文化的品質。」

楚戈又說：「我曾向朱德群說：『回顧二十世紀的現代畫，西方人不知不覺地會以『人』為主題，一如畢卡索變形到如何程度，人體還是經常出現；而中國人畫現代畫，身不由己地、自自然然就會出現以山水畫為主題。』他同意我的看法。其實趙無極自己不承認，但他事實上也流露了現代性的山水意識。

如今看洪耀水印式的油彩畫，你也會深切地體會山水的本質、修養、性格等文化背景，無形中都會影響這些天才型的藝術家。

不過，朱德群、洪耀等抽象油彩的山水，不是固定了的、盲目的傳統山水，而是有呼吸、有生命、獨特的新興山水畫。這樣的油畫，對西方人是新奇的，對東方人是新興的。不知不覺中朱德群、洪耀都響應了這歷史的呼喚，把東方人怎樣介入這不知何處去的紛亂的世界美術，作了明確的宣示：人類未來，不一定要各逞異說，以『新得要死』的辦法和科學帶來的生態危機攜手，一起奔向死亡。文化本身是一種新生，生命只是先天的命定，美術則是超越死亡的生命。」（〈東方文藝復興的契機〉）

三、階級革命：墨與色、曲與直

雖然是運用了大量的墨，但洪耀作品中的墨，並不是文人繪畫中的「水墨」，而是更接近民間版印的「黑」，那是對「文人水墨」的另一種挑戰。

「文人水墨」在魏晉南北朝時，隨著山林文學的興起，逐漸形成一種細膩、含蓄的美學思維；在長期的發展中，更成為專屬文人階層的品味，進而與「多彩」或「墨黑」的民間品味分離；但「多彩」或「黑白對照」的美學形式，恰恰是民間年畫和版印最鮮明的特色，它們的明亮、直接、強悍、率真，也恰恰是庶民生活最鮮活的寫照。

洪耀在廣州美院中的廣泛學習，甚至也是中國共產黨長期以來的文藝政策，不正是要強調這些來自民間的活力？但對照那些以意識型態為至上、表象上歌頌兵、農、工生活的政治繪畫，洪耀的創作

顯然更真實地吸納、表現了這種活潑的民間活力。

將色彩引入水墨繪畫創作中，是近代中國畫改革的重要課題之一，創立國立藝術院（後改杭州藝專）的林風眠（1900-1991），正是在這個課題上有過成果與貢獻的傑出創作者；但林風眠的現代水墨畫，仍在文革期間，被打成「黑山黑水」的「黑畫家」；倒是毛澤東的一句「江山如此多嬌」，讓原本只有黑白對照的木刻

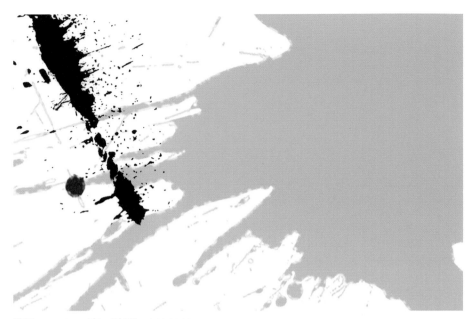

清沁　1984　布、油彩　68×100cm

版畫，開始出現了大量的紅色林木和黃色花海，進而影響了之後的水墨繪畫，形成文革後特殊的時代風格。

洪耀的彈線藝術，以油彩為媒材，但大量的墨黑及搭配的鮮明色彩，也都相當程度地吸納並轉換了時代的風格；但更重要的是：去除了政治的牽絆、迎合，回到藝術家純然的本色，呈現了藝術純粹的本質。在這一點上，似乎又抵觸了共產文藝「為人民服務」的教條。

除了色彩上的墨黑與色彩，洪耀彈線藝術的另一特色，則是強烈的「直線」造形，這又是對傳統中國強調「曲線」的一種革命。楚戈曾在一篇名為〈中國現代畫的前途〉的文章中，指出中西線條的異同。他說：「從整個中國美術史來看，中國繪畫無論形式內容以及時代如何的不同，有一種東西是不變的：自古至今以『線』為主。有人說中國繪畫是『線條的雄辯』，但我要補充的是：中國繪畫乃一『曲線的藝術』。

是的，曲線，偉大的曲線。

事實上中國人的性格、中國人的哲學、中國人的文學戲劇、中國人的建築，全是強調或沈醉在曲線之中的。在做人上，雖然『明辨』是需要以『方』的邏輯作取捨；在實踐的方法上，中國人採用本質上的『圓』，所謂『外圓而內方』。老莊的柔道，集曲線哲學之大成。孔子道中庸而不走極端，也是一種程度上的曲線。京戲的唱腔，除黑頭大花臉外，都是一種曲線的唱法。在建築上其實非用直線不可，因直線是實用的線條，既省力又省材。但中國人在沒有辦法不採用直線的客觀條件上，仍然夾一些曲線在建築裡面，飛簷是對建築中的直線作戰之一大勝利，圓形或扇形的門窗是幽直線的默。其他像草書、舞蹈中的水袖、詩中的韻律⋯⋯就用不著多說了。

相對於曲線的是直線，西方人比較偏重直線的文化，從埃及的金字塔、希臘的神廟、羅馬的大教堂、高聳的十字架⋯⋯到紐約的摩天樓，可說是一向是直線的傳統。

直線的剛強，予人有力的感覺，外向而富進取性，但也自然是侵略排他的。

曲線是柔和的，予人優美的感覺，內省而富保守性，但也自然是寬容而和平的。」

直線的剛強，接近易經的「乾」德；曲線的柔和，接近易經的「坤」德，所謂「乾德親天，坤德親地。」中國的線條，不僅是曲線，而且是以毛筆書寫而成的柔軟曲線，至柔、至靜，且至順、至

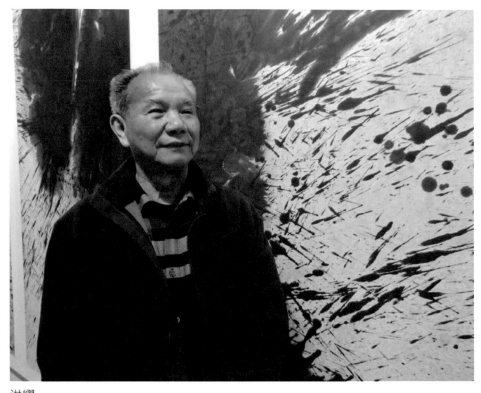

洪耀

簡。而這種美學上的傾向，其根源，即來自中國上古的結繩美學。

不過，楚戈指出的特點，來到民間匠師的手上，卻有另一番作為；最明顯的，就是木工的「準繩」及「墨線」，而這也就是洪耀「彈線」最重要的靈感來源；曲線或許是知識階層的品味，而直線則又是來自民間的一種活力。

曾有學者以西方幾何抽象的例子，來詮釋洪耀的「彈線」藝術；但窺之實際，西方幾何抽象的構成，多以垂直、平行的分割為主軸，少數斜向只在增加畫面的變化；但洪耀的彈線藝術，則幾乎找不到任何規整的平行與垂直線條。因此，洪耀的彈線，既反文人的曲線，又反西方的理性，是獨特的個人語彙。

四、意識革命：彈線與反彈

背負著「台灣關係」的宿命，年輕時期的洪耀，努力要在共產主義的社會體制中，成為一位受到肯定與敬重的藝術家；事實上，他也以作品達到了這樣的目標。

似乎從母親懷胎那個時刻開始，洪耀的生命便隱藏著不斷在生死間掙扎、不斷在榮辱間徘徊的命運。祖籍歙縣、之後定居武漢的洪耀家族，祖父開的是棺材店，少年時期的洪耀，便看著祖父如何以墨斗彈線，將一些粗細、彎直不一的木料，裁切、組裝成一方方論定人生的斗室。父親擺脫木匠家族的拘限，成了北大學子，接著進入黃埔軍校，是第五期的學員；畢業後在民國首都的南京專責管理夫子廟。在父母之命、媒妁之言的安排下，完成了婚姻；卻在新婚之夜，躲進家中擺滿的棺材中，成為家族中不斷訴說的傳奇。之後，身為國軍中將的父親隨著國民政府去了台灣，洪耀就隨著母親和妹妹滯留大陸。

完成美術學院的教育後，洪耀也成了美術學院的教師，他的作品，也開始遵循著共產社會「革命現實主義」的原則，不斷生產。學生時期就以群體合作的〈慶祝長江大橋通車〉，由湖北出版社印行全國；而個人所作國畫〈阿姨好〉，也入選了廣東美展與中南地區美展。畢業後，文革期間，仍以〈新書添不盡〉、〈糧船數不盡〉的政治畫，參加了全國美展。

不過，表面上的「成功」，卻在洪耀心理上累積越來越深沈的不滿與反省；隨著文革的結束、改革開放的時代氛圍，洪耀終於毅然放下一切既有的成果與技法，在1977年創作了第一幅「彈線」作

品。那是以一支竹片，兩頭綁上麻線，之後以彈壓的方式，在宣紙上彈畫出的一幅〈五角星〉。這年，是洪耀36歲之齡。

竹片綁繩彈線，顯然是中國民間「彈棉花」的裝置與技法，也是洪耀童年生活的記憶，工匠們藉由彈線的震動，讓已經密實失去保暖作用的死硬棉被，重新蓬鬆柔軟；加上「咚、咚、咚……」的聲響，正是生長在那個時代的人們最溫暖而深刻的回憶。

至於將彈線沾墨，則完全是祖父墨斗彈線的再現。這種來自民間的工具，顛覆了文人以毛筆或畫筆描繪運作的思維，更是洪耀個人創作生涯上的一次決裂：告別此前的「學院」訓練體系，重回民間的、生活的，也是個人思維、情感的記憶與宣洩。

至於作品語彙的「五角星」圖形，顯然有著一種雙向逆反的語意。五角星是中共的國徽，也是民間塗鴉常見的符號，以彈線繪作五角星，是歌頌？或批判？或嘲諷？或什麼都不是？

〈五角星〉開始了洪耀真正的創作生涯，告別以往的規範與框架，洪耀的藝術生命，可以說：是在36歲這年才正式展開。彈線是他結合行動與作品的一種手法，既是創作的語彙，更是真實生命的映現；既是對未來的開展，也是對過往的決裂；既是對自我的真實面對，也是對僵化體制的勇敢反彈；既是對藝術本質的重新探尋，也是對意識型態規範的強力抗議。

隨著工具的不斷改進，彈線的粗細、構成也不斷變化；媒材更具彈性：油彩、水墨均具，技法也更為多樣。尤其1984年的移居香港、1990年定居台北，洪耀的創作更達高峰；開放的社會、自由的思想，西方現代藝術（包括行為藝術）的加持，1997年創設了第一架彈線機，2006年再創第二台彈線機……，作品不再只是最後的結果，行為本身就是創作的一部份；2008年他更發表結合裝置、行為，與繪畫的大型彈線藝術。創作的手法也擴及攝影、觀念……等領域。

洪耀早期的學生、也是日後知名的美術史論學者魯虹，盛讚老師的彈線創作，說：

「他不僅令畫面的彈線有時潑濺成珠、有時粗細不一、有時線斷意連、有時剛柔相濟，而且將他對於傳統書法、印章、建築的憧憬與感受上升為抽象語言，讓人從中生發出許多審美的聯想。」（〈抽象藝術的中國方式〉）

魯虹甚至推崇洪耀的彈線創作，是巧妙地結合了西方理性抽象（冷抽）與感性抽象（熱抽）於一身的傑出作品，也是融和東、西方二元文化的創舉。

台灣知名美術史學者王哲雄，也稱讚洪耀的彈線創作，說：「洪耀每次彈出的線條之『形變』與『張力』，隨『彈力』輕重，以及接受『彈力』接觸表面的光滑或粗糙、平順或高低起伏、使用線的粗細的差異而不同；所以每次『彈線』都會不一樣，都是另一次的創意。更特別的是他的彈線，一次同時完成『點』、『線』、『面』的執行。」（〈筆下無彈線〉）。

洪耀
原名洪耀華，人如其名，他的生命跨越近代中國、海峽兩岸、政治的起伏、思維的變遷，成為一位真正的革命家與藝術家，也是殊異時代中最鮮明的印記。

蕭瓊瑞
國立成功大學歷史系所名譽教授、台灣美術史學者。

藝術的「彈」性：洪耀的創作啟發

廖新田

一、創作技法如何述與論？中西方的案例

眾知，任何藝術都有媒介作為必要載體，如：音樂藉由聲音而呈現、舞蹈是經由肢體來展現……若再細分，聲音藝術來源眾多：人聲、樂器…通常還會整合並用，相當複雜而多元，遑論當今「跨域」觀念盛行，文本交錯已成常態。不但如此，表現性是所有藝術的核心，如何運用媒介將更高層次的藝術素質襯托起來，呈現出具「美感」的境界，那就是更深入的藝術琢磨了。其運用之妙，存乎一心[1]、此「妙」牽涉創作技法的必然（必要條件）運用，此「心」則關涉創作者的應然（有所抉擇）感悟與實然（最終結果）詮釋。這些思想演繹都和美學有關。美學乃感覺之學（the sense of beauty），將超脫的感受賦予人文的意義，成為人類獨特感知之存有（being）價值，無可取代。另一方面，創作技術是基礎，需要不斷精進與創新；創作方式則進一步承載了藝術表現的品質，因此審視其運用恰切、表達張力、呈顯方向……都是掌握創作與藝術的基礎元件。藝術是創作的結晶，因此是藝術創作（artistic creation），也是「創作的藝術」（creative art），需要心靈、表達與技術三位一體方臻完美。

視覺藝術（visual art, 或曰造型藝術或美術）乃透過觀看作品來體會美之所在，作品表面的種種表現細節與構成就如同音符與節奏傳遞著造型語彙和語構（morphological typology）。雖然不是語言文字，藝術的豐富與幽微不下於語言，甚至具超越性。詩以文字形成但卻越過語言指涉的侷限，而視覺藝術就是詩，有謂「詩是有聲畫，畫是有形詩」（宋張瞬民）或謂「詩中有畫，畫中有詩」（宋蘇軾）。

視覺造型的表現細節建立在工具、媒介與手法的運用。藝術批評大多以整體效果看待，除非手法突出才會被挑明出來討論。例如古典主義的陰影平塗（chiaroscuro，即明暗對照法）被視為常態（或解讀為一種永恆性與真實性的表現），而印象派的有痕塗刷則顯示特別的意涵：畫家情緒、光線瞬變、日常生活……。美國小說家葛蘭（Hamlin Garland）於1893年芝加哥世界博覽會對印象派的分析中，認為其特殊的創作技法有二：繪畫是光線感知的總體印象與表現，使用初色不在調色盤上混色[2]。印象派畫家畢沙羅（Camille Pissarro）向同僚貝爾（Louis

[1] 《宋史岳飛傳》：「陣而後戰，兵法之常，運用之妙，存乎一心。」

de Bail）建議：畫事物的本來面目，盡情表達，不要被技法所困擾。[3]這樣的境界應該是掌握技法之後提醒不為技法所役的看法，不表示不重視創作技法。因為畢沙羅本人也放棄了自己曾經倡導的分色主義（Divisionism）的畫法。

現代藝術在創作技法上更推陳出新，可以說促成了新藝術形式的誕生。尤其，抽象藝術中的冷熱分類反映筆刷在畫面上的速度與色彩配置。抽象表現主義者波洛克（Jackson Pollock）的滴甩繪畫成為建立世界藝壇不朽地位的「藝術行動」方案。然而，這樣驚世駭俗之作如異端崛起於畫壇，自身與評論者都有相當質量的論述來說明何以如此，正當化（legitimate）其創作方式。他自述，目的是為了抵抗傳統慣性：

> 我的繪畫不是來自畫架的作品。我喜歡把尚未展開的帆布釘在硬牆或地板。我需要堅硬表面的抵抗。在地上我更自在，我感覺更接近，或更成為畫的一部分，因為我可以在周圍走動，可以在四個角落或在畫裡工作。我持續遠離一般畫家的工具向畫架、調色盤，畫筆等等。我比較喜歡棍子、抹刀、刀子及滴流的油漆或渾重的後塗法加上沙子、碎玻璃或添上外來物質。[4]

藝評家羅森伯格（Harold Rosenberg）詮釋此種新創作方式有更高遠的意義：

> 畫布上所發生的不是一幅畫而是一個事件。重大的時刻是它決定畫「不只是畫」。畫上面的姿態是從政治、美學與道德等價值解放出來的姿態。[5]

這裡神奇的變化是：創作技法與論述合而為一。現當代藝術創作的自由精神，其搭配的技法更為多元，因而在論述上必然也會多所著墨，並非獨立出來的技法操作描述，而是藝術論述與美學呈現的合體論述。

有謂「技術因創作需求而生」，重點在創作動機與藝術感知，因為感受是發動藝術創作的原點。畢卡索曾說：「每位兒童都是藝術家，長大後要維持為藝術家是個問題。」意思是：兒童純稚的心靈與手感搭配天衣無縫，成長後眼高手低則成為障礙。如何改善？讓心手重新合一。觀念與創作實踐能與時俱進時就或許可重回藝術家的理想狀態。

本文開宗明義談論洪耀的彈墨創作是在提醒讀者們不但從技術創新面來觀看他的作品，更應從藝術思想面理解其新創的意涵。面對如此「逸出常格」的現代繪畫，若以上述中西方案例來對照（尤其是波洛克，最有異曲同工之妙），就不會感到其創作脈絡非常突兀，因為都是藝術革新的作為，意圖

2 Garland, Hamlin, 1893, "Crumbling Idols", in Harrison, Charles & Paul Wood eds.,1998, *Art in Theory 1815-1900 – An Anthology of Changing Ideas*. Oxford: Blackwell Publishers, p. 930.

3 Le Bail, Louis, 1896/1897, "Camille Picasso Advice to le Bail", in Harrison, Charles & Paul Wood eds.,1998, *Art in Theory 1815-1900 – An Anthology of Changing Ideas*. Oxford: Blackwell Publishers, p. 975.

4 Jackson Pollock, 1999, *Jackson Pollock: Interviews, Articles, and Reviews*. New York: The Museum of Modern Art, p. 17.

5 MacAdam, Barbara A.（November 1, 2007）. "Top Ten ARTnews Stories: 'Not a Picture but an Event'". *ARTnews*. https://www.artnews.com/artnews/news/top-ten-artnews-stories-not-a-picture-but-an-event-181/（瀏覽日期：2024/2/28）

展開不一樣的藝術對話，當然必透過「當頭棒喝」的藝術製作過程來實現。在藝術世界裡創新是常態，技法結合思想的創新不但不是離經叛道，而是深化與延展，只不過有些可明顯可見，有些隱而不查。好惡其次，這是欣賞洪耀彈線抽象畫的基本態度與觀念。透過這條理路的思辨，吾人將更加理解為何一位藝術家放棄手上原有熟稔的繪畫功夫而走上一條「藝與術」分離再重新組合的探險之路。

二、典範轉移？中國藝術中的「自動性技法」開發

「自動性技法」（Automatism）一詞來自西方藝術史進程中頗為驚悟（epiphany）的轉捩點，有著技術與思想的強烈變革性在其中震撼著藝術世界與外部社群。其定義為：

> 繪畫或書寫過程意在壓抑理性思考，容許潛意識掌控。這種自發方法與超現實主義及抽象表現主義有關。[6]

另，泰特（TATE）美術館進一步說明：

> 艾恩斯特（Max Ernst）是發明超現實主義拼貼形式的第一人，從雜誌、目錄、插圖等其他來源放在一起。他也運用拓印與皺擦（scraping）來創造作品的肌理。各種自動性繪畫由米羅（Joan Miro）、馬森（Andre Masson）等發展出來。往後自動性主義在抽象表現主義者波洛克及其他人中扮演部份角色且成為歐洲藝術運動中不定形及核子藝術（arte nucleare）的重要元素。[7]

就中文而言，「藝術」是「藝」與「術」的結合，有層次之分卻是一體兩面不可分割。《韓非子‧定法》：「術者，因任而授官，循名而責實，操殺生之柄，課群臣之能者也。此人主之所執也。」雖然討論的是政治管理技術，卻突顯出務實的執行精神。「術」讓「藝」得以被實踐出來，一內一外、一虛一實，搭配得宜，渾然天成。古文字的「藝」字是一位跪著的木匠審視手上的作品（趴下來就更像藝術家在地上作畫的樣貌），工藝家的藝匠精神顯現無遺，而此精神在我看來是心（藝）／手（術）的微妙合體展現。中國美術歷程久遠，雖說

由紙筆墨獨撐大局，優秀的藝術家們發展出細緻而多樣的筆墨功夫而形成各門各派的風格表現，並非一成不變，如黃賓虹所提出的「五筆」——平、圓、留、重、變，「七墨」——濃、淡、破、積、潑、焦、宿。除了傳統的筆墨技術外，其實也對另類筆墨技法有所開發，雖然和原先的筆墨傳統不同而被視為「逸出常格」，亦即接受創新趣味的可能。朱景玄《唐朝名畫錄》神、妙、能、逸四格，逸格乃「不拘常法」；黃休復《益州名畫錄》則將逸格提前為四格之首，定義為「莫可楷模、出於意表」，在在顯示常模與變樣的辯證關係。

石濤「筆墨當隨時代」的說法言簡意賅地註記了筆墨的潛能性。時代、環境與創作者都是變數，在穩定的常態發展中，變化是重要的動能，一如社會學中「靜學」（social statics）與「動學」（social dynamics）的交互作用。另外，藝術創作形式與技法的變革也帶來「典範」（paradigm, 或譯為「範

6 National Galleries of Scotland, "Automatism", Glossary Terms of National Galleries of Scotland. https://www.nationalgalleries.org/art-and-artists/glossary-terms/automatism（瀏覽日期：2024/2/28）

7 Tate, "Automatism", *Art Term of Tate Galleries*. https://www.tate.org.uk/art/art-terms/a/automatism（瀏覽日期：2024/2/28）

式」）的形成（或凝聚）。值得注意的是，典範是會轉移的，一旦條件因緣具足就有翻轉的態勢出現。根據這個概念的發明者庫恩（Thomas S. Kuhn）之描述，一旦常態無法承受新的挑戰與思維而瀕於危機之際，新的範式就被開發、引進而產生新的態勢。[8]他說：「雖然並不因典範之改變而改變，科學家之後卻在不同的世界工作。」換言之，典範轉移之影響是具體而微的。筆者也從台灣案例中發現藝術世界也存在著如科學世界裡「尋常」與「例外」的互動關係：

> 美術典範的選擇事實上包含著一種納入與排除的機制運作：納入「正常」的部分、排除「不正常」的部分。……美術史的常與變至少是一個可以掌握的取向，而決定「尋常」與「例外」的因素是有那麼地無法掌握，潛藏在更後面的「主體性」觀念就浮上這場思辨的舞台了。或許，「人為即真」、「天下之物皆可為神聖」這樣的西方文化運作思維就有了一定的人類普同性。當我們相信了就獲得救贖，不僅是宗教上的意涵，也包含人類文化的運作，包括藝術觀念與藝術書寫。[9]

當藝術創作技法與相應觀念納入典範轉移的架構內被衡量時，任何一位創作者在他人眼中是「天馬行空」的作為都有著更具高度的意義可茲考量，千萬不能輕易地嗤之以鼻，過往印象派、野獸派之興起，打臉了一堆對它們不屑一顧的人。我們對於藝術創新之舉總是應抱持著敬意。

以非筆毛直接促成「造形典範轉移」的潑墨為例，其發展甚早且如今成為水墨的重要展現方法。《中國美術辭典》對潑墨的定義如下：

> 中國畫技法名。相傳唐代王洽以墨潑紙素，腳蹴手抹，隨其形狀為石、為雲、為水，應手隨意，圖出雲霞，染成風雨，宛若神巧，俯視不見其墨污之迹。唐代張彥遠認為：「潑」不能過甚，有「吹雲潑墨」之說。明代李日華《竹嬾畫賸》：「潑墨者用墨微妙，不見筆迹，如潑出耳。」清代沈宗騫《芥舟學畫編》：「墨曰潑墨，山色曰潑翠，草色曰潑綠，潑之為用，最足發畫中氣韻。」後世指筆酣墨飽，或點或刷，水墨淋漓，氣勢磅礴，皆謂之「潑墨」。現代亦有以彩色為主的縱筆豪放畫法，稱為「潑彩」。[10]

劉國松也有近似石濤「筆墨當隨時代」的見解並視水墨技法為現代水墨的重要動力之源：

> 王洽的潑墨和手抹揮掃、張璪以手畫、高其佩以指畫、郭熙塑畫、張彥遠說的吹雲、王蒙用的彈粉、朱南宮更用紙筋、蔗渣，蓮房作畫，技法都是由畫家的需要而創造出來的，絕非只用一種技巧而千年不變的。[11]

創新繪畫技法不但為創作帶來新的面貌，也是藝術家表現新視覺思考的平台，甚至帶來繪畫革新運動。筆者在〈拓印「東方」——戰後臺灣「中國現代畫運動」中的筆墨革命〉主張：

> 「拓美學」是牽強附會或異曲同工？把它放在戰後臺灣美術發展的文化脈絡中來考察，拓印除了是創新的、現代的、多變的創作技法，也是臺灣水墨傳統面臨現代化衝擊的「接觸緩衝區」，承載著無筆有墨、捨皴就拓、無傳統之包袱而保有傳統之精神傳承的視覺再現與論述

8　Kuhn, Thomas S., 1974, *The structure of scientific revolutions*. Chicago: University of Chicago Press.

9　廖新田，2017，〈「尋常」與「例外」：台灣美術史書寫架構的因素探討〉，刊於《台灣美術新思路：框架、批評、美學》。台北：藝術家，頁 20, 33。

10　雄獅辭典編委會編，1989，《中國美術辭典》，臺北：雄獅圖書。

11　劉國松，2003/8/15 ～ 17，〈先求異，再求好　從事美術教育四十年的一點體悟〉，《聯合報》「聯合副刊」7 版。

實踐，一種文化再定位的策略。因此，拓印的意涵是多因與多層次的，不能單純從技法表現來看待，……技法在戰後臺灣藝術現代化過程中涉入文化意涵的掙扎，誠如本文一開始引用高信疆所言，掙扎在：傳統我vs.現代的我，中國我vs.世界我之間。[12]

也由此可見，創作技法是可以論述的也是必須論述的，是「物質思想化」暨「思想物質化」的一體兩面，不必然視為僅為創作作品而設計，而是文化與思想的一部分，不可或缺。

三、先破後立立什麼？洪耀的創作啟發

事實上，創作技法並非無中生有，幾乎來自大自然現象或生活經驗的觀察與啟發（即便是幻象也是外在意象的內在編組），因此絕對不能視為異端邪說或無中生有甚至是「不學無術」。中國書法線條中有錐畫沙（姜夔《續書譜》：用筆如錐畫沙，欲其勻面藏鋒）、屋漏痕（屋漏痕者，欲其無起止之跡）之說（洪耀也有《屋漏痕系列》），從其名稱不難想像和沙粒、痕跡有關。人物畫中「吳帶當風」（其勢圓轉，而衣服飄舉）、「曹衣出水」（其體稠疊，而衣服緊窄）也都是透過線條技法所呈現出來的生動感。但是，線條畢竟是線條，要類比為意象，則需要「想像」來助力。中國美學強調自然，遒麗天成更勝於思力交至，所謂「胸中丘壑」。

想像力如藝術之翼可以馳騁於天地間、遨遊於宇宙中，可謂美感狀態的勃發，中西藝術皆有佳例可循。想像力甚至讓日常生活中不定型的污痕可以成為美感的載體，達文西於15世紀所著《論繪畫》描述想像的大功用而成為經典名言：

> 在規範裡加入新的、推測的想法，也許瑣碎而幾近可笑，依然有極大的價值可加速發明的精神。那就是：你應該看一些潮濕的牆或顏色不勻的石頭。假如你要發明一些場景，你應能看出這些類似的非凡風景，有各式各樣的山、殘跡、岩石、樹木、大平原、山坡妝點著……你可以把它們精簡成完整而恰當的形式。這些牆面猶如鐘聲，撞擊時可以將它想像成各種文字。……火的餘燼，或雲或泥，或其他你可以找到好點子的類似東西……因為，從讓人困惑的形狀裡，精神會很快進入新發明的狀態。[13]

困惑的觀看是創意的起點。無獨有偶，宋代沈括《夢溪筆談》亦有類似的審美經驗：

> 汝先當求一敗牆，張絹素訖，倚之敗牆之上，朝夕觀之。觀之既久，隔素見敗牆之上，高平曲折，皆成山水之象。心存目想：高者為山，下者為水；坎者為谷，缺者為澗；顯者為近，晦者為遠。神領意造，恍然見其有人禽草木飛動往來之象，了然在目。則隨意命筆，默以神會，自然境皆天就，不類人為，是謂活筆。[14]

藉由偶然的現象刺激創作靈感，王默（王洽）乃心領神會，潑墨繪畫於焉成形。朱景玄《唐朝名畫錄》有載：

> 即以墨潑，或笑或吟，腳蹙手抹，或揮或掃，或淡或濃，隨其形狀，為山為石，為雲為水。

12 〈拓印「東方」——戰後臺灣「中國現代畫運動」中的筆墨革命〉，《風土與流轉：台灣美術的建構》。台南：台南市美術館，頁 257。
13 克拉克，肯尼斯（Kenneth Clark），廖新田譯，2013，《風景入藝》。臺北：典藏，頁 109。
14 沈括，1088，《夢溪筆談》。https://ctext.org/wiki.pl?if=gb&chapter=89318（瀏覽日期：2024/2/28）

應手隨意，倏若造化、圖出
雲霧、染成風雨，宛若神
巧，俯觀不見其墨污之跡。[15]

由以上頗為奇特的例子可知，傑出的
藝術家必定有敏銳的感知找尋最貼切
的表現技法來反映其創作思想（藝術
的物質化），也藉由深刻有意蘊的思
想來配置應有的表現技法（物質化的
藝術）。以上是我對洪耀專注於「彈
技」的理論基礎解讀，意圖深化其藝

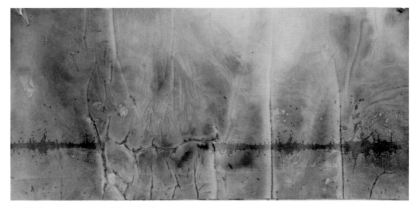

屋漏痕　1988　宣紙、水墨　50×100cm

術意涵。他的創作主張是有中西藝術家之呼應的，並非隨興之舉或兒時記憶重現。

在文化意涵上，除了自然觀察與心靈體察，我總感覺洪耀彈線技法的自動性並非出自如西方所標
榜的潛意識（subconsciousness）反映，而是來自文化脈絡的啟示。中國工匠祖師爺魯班的墨斗，除在
建築上有重要功能，也象徵準繩與經緯，其文化淵源與歷史意義深沉。所謂「工欲善其事，必先利其
器」（《論語・衛靈公》），藝術家與工匠作為開創者，讓創作臻於完善之不可或缺的條件是工具的
利用。當這件古代建築不可或缺的工具成為洪耀的過去童年記憶與未來創作的橋樑，在筆者看來，其
顯示的意義有二：

1. 洪耀開啟了中國的「文化自動性技法」的篇章，有別於西方自動性技法的集體心理潛意識詮
釋。兩者的明顯差異是文化與心理，前者更大的啟示在於文化承載了過去的歷史痕跡並世代傳
遞，文化記憶是族群的集體意識，而非西方個人潛意識的反饋現象。透過傳承2500年的線墨
所彈擊的畫面，是文化與歷史的痕跡，已然和抽象表現主義者波洛克的甩滴之心理隱射有所不
同。若要將兩者歸類為同源，恐怕並不完全恰適。表面相似不等於內容相同，表面不同也不
盡然就是與內含有差異，說不定是外表徵狀殊途而已。當然現代藝術的全球化影響下互有啟
發是不可避免的。拙文〈水墨技巧與文化召喚：正統國畫論爭中的「氣韻」之用〉提出「技
術」、「美感」與「文化」三概念的順序排列，導引出四種模式：[16]

（1）技術→美感→文化：水墨技術所開發的造型、效果創造了一種特殊的視覺美感形式，並因
而構成一個集體的美學詮釋。

（2）美感→技術→文化：一種新的視覺美感的需求，如「外師造化，中得心源」、筆墨工夫，
讓水墨技術的發展有想像空間並有所因應，最終匯歸為文化的意義。

（3）文化→技術→美感：這種組合說明首先是透過文化的召喚並開發水墨技法以再現前者，技
法實踐保證了視覺美感的要求，同時回頭呼應文化的規約。

（4）文化→美感→技術：文化意涵首先有視覺美感的意識與想像，依此開創造形技術以因應
之。

15 朱景玄，約 840 年，《唐朝名畫錄》，https://ctext.org/wiki.pl?if=gb&chapter=725144（瀏覽日期：2024/2/28）

16 廖新田，2014，〈水墨技巧與文化召喚：正統國畫論爭中的「氣韻」之用〉，《臺灣美術》97：4-15。

不論何種分析路徑，筆者總結：「以技術與美感出發而以文化為終，和以文化出發而以技術與美感為終的這兩種創作路徑，並沒有優劣之別，其判準並非是順序，而是回到藝術的影響力（如風格、表現、主題、價值觀、藝術史觀等等），也就是質感的問題。」洪耀於1977年發展抽象彈畫，而波洛克發展抽象滴畫於1940年代，中西兩人的自動性間接技法讓人為的介入降至最低以追求繪畫的純粹性，均對東西方的繪畫有所反思並以強烈行動（與形式）表態。劉國松的筆墨變革以「革中鋒的命」為訴求，走向肌理抽象的水墨；洪耀是革毛筆的命，改以墨斗為創作工具。兩者在華人藝術世界的衝擊性是相當震撼的，而前述工具與技法的細節差異，又形成兩位特立獨行的創作者分別在兩岸創下獨特的風格。

2. 回到藝術創作，衝撞傳統之後呢？先破後立立什麼？我認為才是關鍵。透視法（perspective）突破了畫面的平面性，透過幻覺營造而有了深入的空間感。以更具破壞性的封塔納（Lucio Fontana）為例，其1960年切割穿刺之作《獨特觀念》（Concetto Spaziale）拒絕畫布作為顏料與造型的載體，超越物質性之規範，讓「繪畫觀念」從疊加變成減法。這件被BBC於1980年列為世界最偉大的百件名作之一，其突破性亦宣示著「開放空間及空間具體經驗的虛無感，此激進姿態指向與學院傳統繪畫的分道揚鑣，冒犯了神聖的畫布。封塔納譴責藝術的裝飾與美學功能。圖畫被經驗所取代，陰影不再是影射之模擬而是真正畫布上的空間」。[17] 洪耀的彈線創作，有著破壞視覺完整性而沒有真正破壞畫面的效果。沾著顏

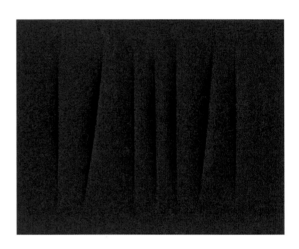

料的線條打擊在畫面上產生繃噴的視覺震撼，並非封塔納式的俐落切割，而是如篆印線條的金石感，塑造了空間與時間的性格。更引人入勝的是每一條如亂石崩雲般的彈打都呈現了「預期中的不預期」效果，計畫之內也有計畫之外，意內與意外的交錯形成豐富的視覺語彙與視覺狀態。想像第一條彈線劈擊的瞬間，能量與速度瞬間轉換成型態記痕，太極劈開的宏偉情狀是極為生猛震撼的。筆者過往曾關注此「一點成一字之規」（孫過庭《書譜》）的意義：

在一張白紙上畫下第一條線，從此，太極開劈，乾坤陰陽分勢，空間與造型於焉而生。紙的觸動是藝術生命的開端，藝術行動的開展，猶如稚子生平手上握著筆那刻，不經意地在平面上塗了點和線。線的開始是點，線和線連接成面，宇宙萬物自此呈現於眼前。這不就是另類的自動性技法？繪畫原來也有這種表現，內建於創作等待迸發著，且遠遠比超現實主義者布荷東（André Breton）在1919年所宣稱的「純粹精神自動」更原汁原味、更具爆能。[18]

《苦瓜和尚畫語錄》有云：「一畫者，眾有之本，萬象之根。見用於神，藏用於人，而世人不

17　Artsper Magazine, https://blog.artsper.com/en/a-closer-look/lucio-fontana-a-visionary-artist/（瀏覽日期：2024/3/12）

18　廖新田，2023，〈洛貞的微視造境〉，《2023 洛貞》。台北：阿波羅畫廊，頁 8-9。

19　戴獨行，1967/10/7，〈張大千的畫〉，《聯合報》6 版。

20　張佛千，1976/10/21，〈潑墨與破墨：看大千先生畫展〉，《聯合報》12 版。

21　吳垠慧，2008/4/17，〈回歸點線面　洪耀自創彈線抽象畫〉，《中國時報》A18 版。

22　邵大箴，2002/8/25，〈繼承借鑒的目的在於創新——李可染藝術的當代意義〉，《人民日報》第 8 版。

知。所以一畫之法，乃自我立。立一畫之法者，蓋以無法生有法，以有法貫眾法也。」洪耀以彈線創立自己的藝術之法，呈現「吾道一以貫之」的風格態勢，此藝術語彙是「東方」（文化）的抽象表現主義。

四、小結：藝術的「彈」性

　　兩岸藝術圈中以創作技法而聞名者當推張大千的潑墨。姚夢谷分析：

> 「破墨」是用水蘸濃墨使之化開，分出層次，顯現立體感。「潑墨」則是以快速度的揮灑動作，使濃墨與水融化在紙上，兩者截然不同，但張大千卻能將這兩種畫法融而為一，一氣呵成，這是了不起的傑作。他又說，張氏近年又另闢蹊徑，在水墨畫的濃度最深處，用石青、石綠、硃砂等加上最淺的色調，產生多重的層次感，這可能是他受西洋影響而加以創新的結果，使中國畫在他的手上，向前更推進了一步。[19]

是這項獨特的創作方法（潑墨）讓一位藝術家成為大師，也藉由技術的透徹完成大風堂的水墨丘壑世界。所謂「玩物喪志」（《書經・旅獒》：「不役耳目，百度惟貞。玩人喪德，玩物喪志。」）在這裡並不成立，因為「運用之妙，存乎一心」。張大千發展潑墨技法銜接了中國繪畫傳統，並充分發揮自己的美學觀，從敦煌的北方古典線性走向氣勢磅薄的南方氳韻。是故，張佛千認為：「潑墨、破墨古已有之，到大千先生而始大興始大成」[20]。前述，技法因創作需求而生，創作需求則因藝術理念而醞釀，環環相扣，缺一不可。洪耀的創作突顯其「千載一彈線」，奇卻尋常，如上所述，古已有明例，因為吾人樂見在傳統中創新、在創新中含傳統。他和歷史對話並尋找自身藝術主體性，筆者看待這一位藝術家的驚世勇氣是值得敬佩的，因為他拓廣了「東方」的視覺藝術語彙，讓中國工藝的象徵與文人繪畫結合。洪耀說：「藝術是由點線面構成的，所以現在我的創作就是要回歸這個層面，追求自由的表現。」[21]面對現代性的語境，他融合成「洪耀風格」，作品中有藝術行動（與霹啪聲響）的張力，造型、線條與結構彷彿蠢蠢欲動、蓄勢待發之態，因此風格上另闢新徑、獨樹一幟，讓人耳目一新、刮目相看。

　　中國藝術中筆墨功夫強調線條質感的開發與墨色的運用，美學上強調氣韻生動的精神，洪耀延續這條看似閉鎖其實是容許開放的傳統，以其獨特「彈性」視野為我們打開藝術的新境界。水墨大家李可染自許創作目標：「用最大的功力打進去，用最大的勇氣打出來。」[22]，洪耀不但秉此精神而且還是真正地進出「彈打」！看來這句話的傳人是洪耀。邵大箴說：「畫家的目的全在於創造。李可染之所以成為創造大家，不僅是因為他勤奮好學和有深厚的生活功底與廣博的藝術修養，而且還因為他有過人的膽識，敢於與前人、與別人的創造拉開距離，敢於與客觀物像拉開距離。」這樣的評語也是完全可以用在這位努力用全部的藝術生命開創的洪耀身上。

　　本文從中西藝術技法案例探究其史觀意義與美學內涵，對照出洪耀的創作乃融會傳統與現代的創新之作，為中國現代藝術打造全新的平台，頗有令人激賞之處，是一朵「東方」藝術的奇葩。

廖新田
台灣藝術大學藝術管理與文化政策研究所教授，澳洲國家大學榮譽教授，前國立歷史博物館館長。

彈線啟示錄

——閱讀洪耀的藝術創作世界

陶文岳

前言

在當代藝術的多元創作形式中，繪畫藝術走到今日實是相當的不容易，這裡面指的是藝術的創新，現在繪畫要單獨闖出一片天空，比之其他藝術領域的創作是難上加難。重點在於該走的風格與畫派都已經走過也行之已久，許多只能在技法與形式上稍做改變，但在創作觀念上的革新，確實是有相當大的困難度與距離。記得曾經有位藝術家說過這樣的話：「當你因為堅持而覺得孤單、甚至於懷疑自己時，請不要錯怪自己，你只是走得太快而已。」對於大多數有抱負理想的藝術家而言，世界藝壇競爭者眾且激烈，更多的時候，創作的前方其實如同充滿荊棘的道路。而洪耀就是在這片看似困難重重的繪畫創作領域中，能夠衝破重圍而出的少數成功藝術家之一。

彈線創作的破與立

「彈線」是洪耀獨創的表現技法，當然一件新的技法被藝術家開創出來，往往也不是憑空而來，都是有所本源，所以我們仔細的翻找其創作內容與技法的蛛絲馬跡，追尋到在中國做為傳統木工匠的精準測量工具古稱「線墨」，就是固定墨線兩端，拉直後彈下中段，墨線彈起處即形成直線。而彈線的工具就是墨斗，相傳起源於春秋戰國時期為魯班所發明，其結構歷經數千年演變，至今仍為木工使用必備工具。洪耀使用傳統彈線技法來替代繪畫工具的使用，創作可以說已經穿越了東方與西方的限制。它帶有偶發、爆炸、不可預知的創作結果。更多的是藝術家對自我開發內心潛在的要求，充滿了新奇的張力；在創作過程中，更多的行動與創作結合，墨線被拋射狀的彈與揮灑出去，它的軌道自由，放射無邊；我覺得有趣的一點，是創作中也帶有遊戲特質，它充滿一種冒險，彈線本身以固定動作去執行創作，墨線噴放出去，帶有很大衝擊力，傳統繪畫以筆來創作，將筆去接觸畫面來產生造型表現的結果，而洪耀的彈線直接噴發，撞擊畫面，讓畫面本身產生大大小小的墨漬斑點，四邊呈現放射狀，就如同爆炸後的效果，簡單的說就像是視覺的爆炸，同時也是對我們心靈與精神層次創作的衝擊。我想對他來說，從傳統中找尋與眾不同的創作手法，這點他是成功的。彈線的結果造成強大的破壞與爆炸特質，從無到有的過程，是瞬間的軌跡，對傳統水墨來

說，確實是一種現代創作的轉化。這個觀念很當代，破壞和建設中帶有很強烈的實驗精神。彈線的手法也變成洪耀獨有的標誌，也可以視同他本人的印記，如同藝術家簽名般基本上這是屬於非常個人的創作手法。中國美術學院雕塑系教授孫振華博士提到：「洪耀將彈線引入到藝術之後，那種強有力的，具有破壞性的彈線，打亂了傳統水墨的秩序，推動了傳統水墨藝術的現代轉化；豐富了油畫語言和表現能力；豐富了當代藝術的表現方式。」

彈線的藝術創造源起

洪耀原名洪耀華，1939年生，1958年中南美專附中畢業，1962年廣州美術學院國畫系畢業。他會以彈線來做創作，這個源頭要追尋到他的家族事業，洪耀的祖父是做木材生意，後來開棺材舖，從小他就喜歡看木工師傅用墨斗彈線和鋸木板。另外對工人彈棉花機的過程也引起他的興趣，覺得棉花機彈出的聲音令他印象十分深刻，洪耀說：「他難忘兒時的彈棉花機，它彈出單調、重複而又雄壯威武、整一的旋律，穿越了時空。連結著他的過去、現在和未來，是他幻想的泉源。」

這段童年成長的歡樂和後來所面臨到的苦難相比，只能說是短暫而美好的回憶。洪耀的父親是黃埔軍校畢業，後來以少將軍階在西北方省當到了副參謀長，國共內戰時隨國民政府撤退到臺灣。文化大革命來臨時，他的家族就被打成黑五類，在那個時代裡受盡了批鬥與迫害，這也造成日後他傾向於嚴謹安靜而不太與人交往的個性。後來1980年四人幫被公審，他的家族也獲得了正式平反。在洪師母的眼中，洪耀生活過得很簡樸，洪師母回憶到：「洪老師生活其實過得極其簡單，不太計較生活條件，逢年過節也很低調，他既不抽菸也不打牌也從不過生日，他對日常其他的事情都沒有興趣，平時唯一的興趣與愛好就是創作。應該說他這一生完完全全奉獻給藝術且無怨無悔。」

在文化大革命的後期，全國開始陸續的恢復了美展，但洪耀思考與一般傳統畫家不一樣，如果就展覽形式，他希望能回歸藝術的創作本體。我們看到線條的創造對於中國傳統水墨繪畫來說是有魔力的，書畫同源，指的就是以線條創作為根本，像一般書法的書寫形式，從規矩的篆書、隸書、楷書到逐漸放逸的行書到自由奔放的狂草階段，線的發展是有生命創造的歷程，繪畫也是如此。1977年，當時他任教於湖北美術學院，首先創作出彈線作品《五角星》，就是用竹弓繫上麻繩上墨，在宣紙上彈出他的第一件實驗作品《五角星》。這件作品有別於當時傳統的水墨創作內容與技法，對洪耀的創作而言也是個人的創作里程碑與劃分傳統繪畫的分水嶺。他特別提到：「線條是人人心中有的，彈線是人人筆下無的。」如同前言所述，一位藝術家創作走得太前面，他要面對著孤獨的環境，對於藝術上的領悟與創新，洪耀曾說：「世界上有許多美好的事情，別人可能享受不到，但我卻能享受的到。遺憾的是創作的東西卻不能受到大家的認可。」當然對於他的創新做法，我們可以體會當時他在傳統創作環境氛圍中的孤寂與感嘆。

在專訪洪師母的過程中，我總能感受到洪師母對洪耀的關愛與了解，洪師母描述洪耀的創作心情與喜好：「他不喜歡表面美好的東西，反而喜歡醜的，他覺得接近本質的內涵。洪耀在過世前還是一

直在思考藝術的問題，他對新奇的事物非常好奇，像看電視喜歡看動物世界，也不特別約束自己，只要覺得畫面中有好的場景，他就馬上拍照紀錄，搜集和儲存下來做為下一次創作的靈感表現。」平時待人處世和在學校的教學方面，洪耀是有區別的，洪師母說：「能和洪老師談得來的，他就視他為知己，話不投機談不來的，就敬而遠之，另外像洪老師對學生們的照顧無微不至，特別是非常關心他們的創作與指導，他很喜歡和學生進行思想交流和對談，而學生們受到洪老師的提點與開導，相繼創作出好作品與得獎，到現在感激他的學生仍然很多。」

彈線牽引出新思考的當代創作脈絡

1980年，洪耀創作出《彈白線》的作品，彈線在充滿墨色的宣紙上，留下一道道淺灰色橫、豎、斜的直線墨痕，在線的兩邊滲透著白色輪廓線，細看有些直線上又有灰墨斑點，點點接續；在墨色背景底部對比烘托下，這些像發光體的細直線如同漂浮在宇宙的暗夜星空中，顯得幽遠而神祕。彈線對洪耀來說是一個創作實驗的開端，首先是對傳統水墨技法的反動與創新，但我認為這個技法只能是洪耀來創作，是他獨有的，是無法普及的創作，這裡面牽涉到的是對繪畫創作觀念的革新，從彈線開始，開啟了往後一連串他在當代藝術的創作範圍與方向，整個來說，就是彈線的破壞力彰顯了洪耀的創作能量。我對他1986年創作的《架上繪畫的終結》和2001年《架上繪畫的終結之二》和《架上繪畫的終結之三》印象十分深刻。1986年《架上繪畫的終結》作品的產生對洪耀來說就是一個對傳統繪畫臍帶的又一次強烈的切割，他將包裹著白色顏料的布從二樓扔下一樓，白顏色撞擊地面形成一個爆炸形狀的白漬點，我相信對洪耀來說，是拋棄掉傳統藝術在他身上層層包裹的束縛和解脫。對他來說是終結掉架上繪畫的形式表現，那個白點在他內心發酵開來是對未來創作的無限放大。2001年《架上繪畫的終結之二》的創作讓洪耀進入了觀念藝術的創作領域。雖然他仍用傳統的中國水墨掛軸的形式呈現，然而中堂與兩邊的對聯只是裱背的白紙，沒有書寫或繪畫的內容，這種行為表現讓我聯想起禪宗的」棒喝」，在形式上是對傳統中國水墨的批判，也是對他自己學習藝術的洗滌和淨身行為。如同鏡中看自己，自己的形象已經不存在於其內。什麼都沒有的畫紙，純粹的紙張，你可以重新的加入你想要的創作訴求，也是一種重新來過的思考。緊接著《架上繪畫的終結之三》的誕生，取下裝裱懸掛的中堂，經過日曬風吹雨琳後，老牆面上呈現原來掛畫所留下遮蓋後的痕跡，曾經有過的痕跡，一切只能憑空去想像，傳統束縛對他而言，我覺得此刻才真正的放下來，不再依賴傳統繪畫形式與表現，就是強調一個藝術觀念的呈現。

這三件作品的表現也反映了洪耀的創作思考與心情的轉換，從創作的年代來說，1986年的《架上繪畫的終結》跟2001年《架上繪畫的終結》系列的二和三，相差了15年。可以說他一直在思考如何掙脫傳統繪畫的束縛所做的多項繪畫實驗。當思想的觀念成熟了，舉一而反三，從這些作品的實驗中，洪耀的創作不再僅僅是平面繪畫的作品，他創作的心也獲得解放。

觀念摺紙藝術思想的再進化

「外師造化，中得心源」是中國美學史上重要的繪畫創作理論。這是唐代畫家張璪所提出來的想法，其中「造化」來自於大自然的養份，「心源」為創作者的內心感受。代表著藝術創作雖源於師法自然，而自然的美並不能夠自動轉化成為藝術的美，對於這變化的過程，主要還是來自於藝術家內心

的情感、思想和構成是不可或缺。從創作意義的本質上說，不只是再現於模仿自然，而是要有個人的想法，源自於內在主體的抒情和表現。

洪耀的創作更是跳脫這一層次的思考，藝術家的創作養份更超越自然的設限，將當代藝術的前衛思想帶入傳統創作中，去實驗與解構原有的基礎，從而產生新的藝術語彙。2007年他創作的觀念摺紙，同樣是將傳統已知的形式再利用，將摺紙做為水墨實驗創作的表現。摺紙本身重疊覆蓋的特性，讓墨滲透下去，自然形成墨的層次變化。同樣的摺紙過程，也打破紙的平面性，摺疊產生不同的造型與空間，原來創作於其上的墨點墨韻與墨漬也被這些空間切割分散，形成另類的視覺呈現。在技法表現上我們可以看到彈線的外放與摺紙的內斂形成一個有趣的對比和對照。從某個層面來看，彈線的表現像剛，摺紙的創作像柔，這兩種創作一直是洪耀創作的最大核心。彈線可以是創造、渲洩情感，摺紙創作則是他冥想和反省的行為。著名的藝術史學家王哲雄說：「洪耀以純黑的焦墨和純白的畫紙做出強烈明暗對比的新風格，回歸到最精簡的黑與白的對話、點線面本身的構築、理性與感性的唱和、以虛取實的情境營造，一言以蔽之：『去蕪存菁，惜墨如金』是也。」

線的藝術創造魅力無限延伸

如果說中國傳統繪畫的基本特徵是線條造型的表現，那麼傳統水墨經過歷代發展出18種畫法即所謂「18描」表現。洪耀自創的「彈線」觀念藝術創作也是對傳統「線描」（如「18描」）的一次成功突破，中國當代畫壇稱為「第19描」。西方在現代主義觀念的啟發下相繼產生繪畫藝術上的革命，1905年的野獸派是對色彩的革命，以馬諦斯為首的代表畫家，不再講究透視和明暗、放棄傳統的遠近比例與明暗法，採用平面化構圖、陰影面與物體面的強烈對比，脫離自然的摹仿。1907年的立體派以畢卡索和布拉克為領頭，他們將不同的單一定點透視壓縮在同一個平面中，窺探多視點的創造。1910年抽象畫派由俄國藝術家康丁斯基創造出抽象畫，屬於精神性與線條的革命。而40～50年代美國的抽象表現主義畫家德·庫寧（WillemdeKooning, 1904～1997）他的線條充滿了激情張狂，緊接著滴流派的創始者波洛克（JacksonPollock, 1912～1956），解放了線的束縛，在層層抽象線條交疊隱喻中，呈現來自潛意識的心靈能量，自由而大膽。法國雕塑大師羅丹說：「美，到處都有，對於我們的眼睛，不是缺少美，而是缺少發現。」我相信這些東西方藝術史上對觀念與創作的革新和挑戰，對洪耀來說，都有一定深刻的影響，也讓他自己的知識美學與技法能夠融合為一，開創出屬於他個人的藝術風格。著名的畫家也是藝評家楚戈說：「中國近代，有兩位突出人物，朱德群、洪耀，都不是有意要畫『現代中國畫』，但中國文化的潛在的素養，使他們自自然然的流露了此一東方文化品質。」楚戈覺得中國藝術家中能突出民族性風格成為一種世紀性的油彩中國畫，洪耀是最突出的畫家。

另類芥子園的創作

我想對於學習傳統水墨畫的人來說，臨摹《芥子園畫譜》無疑是必經的基礎創作階段，在畫譜裡包含著梅蘭竹菊、山水、花鳥……等繪畫技法是初學者臨摹學習的好範本，然而也因為是從臨摹開始，容易陷入重覆傳統繪畫形式的思維而少了個人的創意想法。洪耀以觀念藝術的創作態度將彈線也介入《芥子園畫譜》裡，他用彈線去破壞象徵一幅幅《芥子園》傳統形式的畫，是一種形式上的切割破壞，在視覺上也形成衝擊性的畫面效果，洪氏獨創的另類《芥子園》作品，他對傳統繪畫中的重複

調侃芥子園　2013　綜合材料　70×100cm

傳統、重複別人，甚至於對重複自己的批判。這些創作讓我們意識與好奇洪耀的彈線創作究竟是用來創造還是破壞？他結合繪畫、行為、觀念三者合一，試著將代表東方繪畫的《芥子園》用西方藝術觀念去顛覆和對話，他的彈線從意念的抽象落實到行為的抽象再到創造的抽象狀態，破壞原有傳統繪畫的秩序，彈線因為接觸與傳統的造型產生碰撞出火花，從內是對傳統形式與權威的挑戰，從外是要重新審識東方與西方藝術創作結合的可能性，重新建立一個新的創作方向。

彈線藝術挑戰超越極限

　　洪耀的彈線創作尺寸愈做愈大，當然我們也看到他在藝術創造上的企圖心，1997年他為了彈線創作，創製了第一架扛桿原理機，長6m×高1m×寬0.45m，2006年又製做了螺旋原理機，長8m×高1.2m×寬0.7m，2007年他創製研發了可攜式彈線機，長6m×高1.2m×寬0.7m，2008年更設計製做了大型航吊彈線機，長140m×高10m×寬27m，創作工具被洪耀不斷的加大尺寸，意謂著他針對不同形式的創作，挑戰更高的困難度，彈線在這麼大的機具製造創作下，從室內到戶外的創作，作品尺幅也比以往加大數倍到數十倍，線的能量張力創作更是驚人。洪耀的創作包含繪畫、複合媒材、觀念藝術、裝置藝術等，他的創作包羅萬象，就像彈線本身噴發出的觸角向四周延伸，他除了藝術的創作量驚人之外，在教育上，洪耀於1996年創辦武漢設計學校並擔任校長，對深耕教育播灑藝術的種子不遺餘力。尼采說：「一個人在有機會以自己的標準來衡量自身時，若係以他的創作來證明其生命有『存在價值』，他就轉變為一種要求很高的人……。一個人若希望從自己的創作中獲得尊重，背後一定有莫大的嚴肅性……。」我們從洪耀的創作感受他對自我的嚴格要求，要求新、奇、怪、破壞和顛覆的創作，他不重複自己，一生不斷的勇於挑戰：挑戰自我、挑戰傳統、挑戰東方與挑戰西方藝術，從最傳統的木製工具開啟了其創作之路，這麼多年下來，這些彈線經過東西方的軌跡烙印下的創作凝聚了深邃美學觀，我相信他的彈線藝術永遠不孤獨！

陶文岳
藝評家

東方文藝復興的契機

——洪耀現代風的中國畫觀後

楚戈

說洪耀，有強烈抽象性的油彩畫，是「現代風的中國畫」，可能兩邊不討好，會觸怒：盲目的國畫家，和盲目的國際主義者。洪耀本人也不一定同意。

竊以為，這是一個值得冷靜反省思考的時代。特別關乎文化藝術這一方面。東方象意文化有足夠的自信，不必跟著西方人跑。

洪耀的創作天才，與乎他的油彩稀釋，產生宣紙水拓的中國風的「現代中國畫」，激發了筆者歷史性的省思。

中國近代，有兩位突出人物，都因時代選擇了以油彩創作，二者都在畫布上展現了宣紙、水墨的效果。另一位是：好友朱德群，他稀釋的油彩，竟有齊白石大寫意、水墨畫線條在宣紙上暈開的效果。

像洪耀，也是用畫布油彩，產生宣紙水拓的中國畫效果。二人都證明，油彩也可畫中國風的現代畫。這二位都引起我立足廿一世紀，向前向後為全人類未來忍不住產生沈吟省思。

若美術史只是美術現象，便沒有什麼好省思的了：潮流如此，「文人無力可回天」，則省思也是白省思。但美術在人類歷史中，並非如此。美術是文明的啟動者。

以西方象形寫實主義美術史而言：到了希臘，發現人體的比例，連頭臉的五官，都有近乎數學的精準。

由此啟發了古希臘亞里斯多德，寫了人類第一本《邏輯學》的著作。《實證論》、《物理學》科學，都由此而來，人權、民主的啟蒙運動，也是邏輯學的推衍：都是人，邏輯上沒有什麼貴賤高低。西方的科技實是邏輯學所衍生。邏輯學，又是象形寫實美術史所啟發。

以東方象意美術而言。

春秋以前，商周、史前，極少象形美術。象意美術史在商周，已達極致。依本人卅年的研究，商周美術的造型是人文化了的動物崇拜，這些人文動物（如龍、鳳、牛、羊、象、虎……等）的美術圖畫，全是用文字的美術體，組合而成，知道它是龍、鳳、羊、虎……不是象形，是符號。在本人即將出版的《龍史》都有圖片介紹。瑞典諾貝爾文學評審委員馬悅然博士，說我的美術圖片，很有說服力，可說無可辯駁。這樣有點像，人文化了又不太像的動物美術。衍生了中庸哲學，這些美術都介乎像與不像間的思想推手。

商周三千年前的象意美術史中的動物，不存在于自然環境，只存在于人文環境。在視覺經驗來講，牠是無中生有的創作，因此啟發了《老子》「有生于無」的無中生有哲學。

這些美術，都是曲線美術，衍生了中國人《周易》似是而非的乾坤思想。

你看：

省時省工的方形直線建築，幹嗎要把屋簷翹起。男女戀愛像西方人直接了當的說「我愛你」不是很簡單嗎？幹嗎含情默默、欲語還休。像西方人的芭蕾舞不是很性感嗎？幹嗎長袖善舞，用曲線飛舞空間。詩為何「意在言外」，庭園為何曲徑通幽。凡此種種，數之不盡，全是象意的曲線美術史培養出來的民族性格。

美術史，就不僅是美術本身了，它是一種文化行為，影響至深且巨。這是為何？看了洪耀的油彩，有中國美學效果、所激發的省思。

由此使人沈思，人類未來之文化的國際，如果放之以西方馬首是瞻，偏于一方的「國際性」，東方美術有促進真正國際性的潛能。沒有排他性自以為是的「××主義」。

洪耀、朱德群的油畫之中國效果，證明材料不是問題。本人畫水墨畫，不懂油彩技巧，如果我學過油畫，一定也會畫中國化的油彩畫。未來，美術材料已不是問題。

初看洪耀的畫，我以為是「現代水墨畫」，一看小字註明是油彩，真把人嚇一跳，我才把洪耀和巴黎的朱德群聯想在一起。以中國風的現代油彩畫進軍國際，也可敬告西方畫家別迷信油彩材料，他們不是也可試試水墨材料麼？

如果破除油彩是美術的唯一，真正不分彼此的國際性文化便呼之欲出了，人類文化沒有現在這樣的世界性。

中國人畫油彩畫了一百年了，出了兩位以油彩畫出東方風的作品，西方人不是也可不必局限於油彩，一彩（一黨）獨大麼？世界大同的時代，說不定可提早來臨。

拿二十世紀的「現代主義」思想為例，西元八世紀的唐代，把漢朝人程度上的象形寫實之「畫象紋」美術，再引入印度希臘化的揵陀邏寫實美術，使得中國畫史有全盤西化的傾向。唐代出土仕女壁畫，「巧笑盼兮」顧盼生姿鬢髮技法「毛根出肉」，完全是反東方象意美術傳統潮流。

文人畫家王維，乃倡「水墨為上」的文藝復興運動，其畫以防全盤具象西方化，乃以「不求形似」，不是和二十世紀的現代主義的理論相合麼？蘇東坡說這種新美術，是「畫中有詩」，仔細一想，不是現代主義的觀念美術麼？農業文化入世的美術觀念之「詩」，是時代性的山水田園隱士心理的觀念。其美術不限于象形，而富有象形以外的觀念，本質上不是和現代主義的觀念藝術相通麼？

之間　2005　60×80cm

朱德群、洪耀，都不是我

說的，有意要畫「現代中國畫」，但中國文化的潛在的素養，使他們自自然然的流露了此一東方文化品質。

我看《中國當代精品集》畫冊，當然人人都是精品，在精品中，能突出民族性風格，成為一種「世紀性的油彩中國畫」，洪耀是最突出的畫家。

我曾向朱德群說：「回顧二十世紀的現代畫，西方人不知不覺的，會以『人』為主題，畢卡索變形到如何程度，人體還是常出現；中國人畫現代畫，身不由己的，自自然然會出現以山水畫為主題。」他同意我的看法。其實趙無極自己不承認，他也流露了現代性的山水意識。

切割——屋漏痕　1997　100×100cm

如今看洪耀的水印式的油彩畫，你也會深切的體會山水的本質。修養、性格、文化背景，無形中會影響天才型的藝術家。

不過，朱德群、洪耀，抽象油彩的山水，不是一幅固定了的前述盲目的傳統山水，是有呼吸、有生命、獨特的新興的山水畫。這樣的油畫，對西方人是新奇的，對東方人是新興的。不知不覺朱德群、洪耀都響應了歷史的呼喚，把東方人怎樣介入這不知何處去紛亂的世界美術，作了明確的宣示。人類未來，不一定要各逞異說，以「新得要死」的辦法和科學帶來的生態危機攜手，一起奔向死亡，文化本身是一種新生，生命只是先天的命定。美術是超越死亡的生命。

唐代大書家顏魯公（真卿），答他外甥懷素問書法美學，像禪家一樣，答非所問的回答「屋漏痕」、「錐畫沙」，這是象意美術史薰陶出來的妙答。

屋漏的痕跡，是自然的時間之美。不是人為的，也不是一朝一日的事，兒童看屋漏痕跡，白雲蒼狗像這也像那，也什麼都不像，正是洪耀稀釋的油彩，自然形成的有生命的山水畫。

「錐畫沙」上的線條，不是有意畫在紙上的線畫可以比擬的。洪耀彈線也有此效果。

唐代這種自然自在美學，到元代把畫畫變成「寫畫」，才正式完成。中國八世紀的水墨畫革命，經過幾百年才正式達成初旨。西方人反傳統現代主義，當然會出現各種反現代的混亂局面，因西方象形寫實美術傳統，根本就沒有進入現代主義的基礎，現代了以後，不過一百年反傳統的能源就耗盡了，自然難以為繼，莫可如何？於是裝置、極限、瞬間藝術的混亂現象便油然而生，人類何處去迷途也就來臨了。

象意的東方古代美術史，潛在的文化品質，自然會創造朱德群、洪耀這種子孫，這是象意美術，沒有偏向任何一面的極端的結果。

人類文化的未來，不一定只是某種觀念的美術，東方象意美術不是極端主義，不是像得像真的一

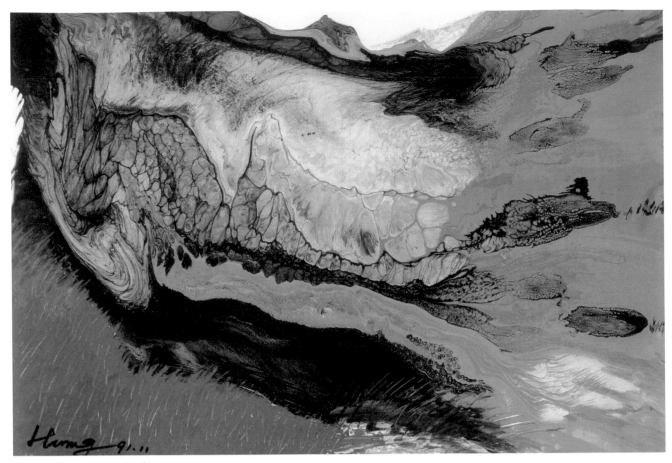

黃泉　1991　布面、油畫　31×42cm

樣的極端，也不是不像到什麼也不是的極端，兼容並包，中庸式的美學，像朱德群、洪耀的抽象畫，都有山水的生命，不像，也不不像，則海闊天空，自由泅泳，人類大同的理想，或有實現的一天。

　　建議現代畫家，不必西方人有的，我們也應有，白中之白既然別人搞過，我們不一定要搞。洪耀先生，你擁有屬於你自己更廣闊的創作天份。也不必終結什麼？你取而代之的創作，是一種起始，是奔向未來的新生命。你貢獻世人的是一種啟示。

　　模仿式的國畫，畫架式的油畫，都是盲目的美術，是文化將死的預兆。你把彈線和自然潑灑結合，也是一種新發現、新生命。

　　畫現代中國畫的藝術家，將是東方象意文化的文藝復興，滿足人類迎接世界大同的理想社會之起始。

　　中國近代，有兩位突出人物（洪耀、朱德群），都因時代選擇了以油彩創作，二者都在畫布上展現了宣紙、水墨的效果。朱德群、洪耀，都不是有意要畫「現代中國畫」，但中國文化的潛在的素養，使他們自自然然的流露了此一東方文化品質。

楚戈
台灣名畫家、藝評家、作家。

創作新品種——彈線爆衝

李龍泉

兩則故事——映顯內在能量

　　（一）中國人相信很久很久以前天上有十個太陽，原本循規輪流普照人間，由於厭倦日復一日、一成不變的工作，相約同時出遊，使得酷熱大地變成煉獄一般、生靈塗炭。后羿奉帝堯之命射下九個太陽，恢復昔日一個太陽照射光景，百姓又過著安居樂業往常的日子！（二）德國作曲家韋伯有名的浪漫歌劇——「魔彈射手」主角馬克斯為愛競技，冒險向狼谷〈魔域〉的魔鬼—撒米耶求取魔彈。參加比賽時瞄準目標、扣下板機、擊出魔彈。歷經曲折緊張萬分、在風險中圓滿獲得偉大愛情追求！目睹藝術家洪耀教授作品之後，這兩則充滿幻想而熟悉的神話傳說及劇作，不斷在我腦海裡迴盪及思索起來；故事情節與作品呈現方式，皆存有「烏托邦」式心靈追求境界的企圖！作品所呈現「爆衝式」的內涵屬性與精彩操作方式標定明確且深富創見；猶如上述后羿的弓箭射日、韋伯的魔彈出擊，以超越現實狀況的思辯模式，藉用弓箭、魔彈、強弩等絕對殺傷力工具；實踐、排除內心潛藏衝突，達成探求平衡感而引爆！因此震撼力強顯飽和內涵、更創立完美操作形式之宏觀、定見。作為一個年紀已不能再隨口稱「小」，創作模式卻不能輕言其「老」的洪耀教授，所呈現之「跳耀式」思維能量絕非一般創作者可與之比擬！彈射彩墨付印於油畫布上，創作內容及過程顯現之美學新意、視覺張力都反映歷史、文化急遽變遷、轉化，反射內心衝突、焦慮狀態所顯現強烈圖記。

　　視覺觀賞氛圍中引爆異於尋常的「觸覺性」召喚！作品閱讀形式與習慣跟隨著來不及適應的強烈震撼為之改變！

彈出美感——創作操作模式

　　洪教授預先架好弩弓，弓端緊繃弦索，弦索按裝機關之上，並將彩墨著色於弦體（如同進行射擊、賽車、飛行、電玩格鬥……操縱搖桿慎密備戰），相對的底層鋪設完成之油畫作品作為平台（形同背景）待一切準備就緒。屏氣凝神、扣射板機、弦索瞬間衝爆彈出，彩墨烙印在油畫上！創作過程進行的操作方式定奪視覺觸覺張力、原創形式藝術表達強度及內涵，積澱內化情感適時引爆！如同脫韁野馬身繫韁繩快速斷裂；如此「爆衝」行徑轉進為藝術形式，不可預知的創造成

果於是乎成！東西學用理路概念完全被拋在九霄雲外，根置心中衝突矛盾淨化為緊密融合！印烙「極動」、「極靜」強烈對話、時空措置及視覺能量擴充，挑戰傳統習以為常的油繪、版畫表述、套用！思考當下彈出一波波視覺、觸覺（甚或聽覺）驚嘆號！譜出驚艷交響詩！

是否內在思緒、情感轉換波動快速，已無法完全滿足內在失衡狀態，驅使「失焦」情緒難能因循過往？「彈繪」的操作方式因應而生，撞擊一連串不確定美學探討？創作者透過工具使用、動力操作連結在傳統母體氛圍躍進另一個時空，將「抗拒式」對話介面扣緊當代表現思維！物質元素的「線條」蛻變成彈性、多樣美感；單純的「線」突變為「線性」精神價值（有如「物」與「物性」關係[1]），更建構美學存在意義！機械加人為操作的方式，造就藝術創作清新明確成果、標定「新品種」藝術經緯！彈烙力度、速度、內心潛在無名情緒交戰，是否成為虛實強弱、畫作表情、畫面衍生意義最佳探測指標？未來「彈」、「射」、「扔」、「拋」、「甩」、「落」……等線→點→面→体表達，意味有跡可循進路繼續擴充之能量呼之欲出！操作平台機具、彩墨明顯成為展覽場清晰可見的「另類」雕塑品，或裝置藝術面貌。揮動遊戲搖桿，扣射心靈板機玩味不確定後設圖面，從表演藝術語彙之角度走入人群。

談到平面繪畫與表演藝術之相關發展，蔡國強的玩味火藥倒也燒出精采莫測趣味與成就，細心觀賞兩位藝術家呈現之形式及衍生內容不難發現其異曲同工之妙！

劉柏村教授（前台藝大雕塑系主任），於「還原模式『回歸原初‧標向未來』（一、形與場）」聯展所提出之作品——「界限」，用隱微的暗示驅動（或召喚）引領觀者以較平常低姿行進的高度走入展覽場（參觀者透過圍繞展場的繩索低頭進入會場），繩索本身是作品的一部分，更是創作過程及藝術表達的操作模式與內容。洪耀教授彈射之弦線融入烙印的畫面，繩索不只在創作的力度、速度、造就墨色美感探尋，其操作過程及弦索成為無可或缺的中介形式。兩者卻有異曲同工之妙！「遊戲式」的展開嚴謹的美學創見價值！顯然詮釋個人「弦外之音」的風格特色！

斷裂與接合——構作美學形式

二十世紀二、三零年代歐洲旋風式的吹起一陣達達狂潮；反戰、反政治、反社會、反傳統、反藝術、反秩序、反……一切為了反。然而藝術發展在無形中確立了新里程不可輕忽的影響；舉西班牙為例：

卡布伊兒‧畢費（原法籍）描述她的先生說：「必須特別強調的是，他的一切行為都是自由、即興的，既沒有程序也沒有方法，更沒有教條。」又說「他唯一的目標是沒有目標，藉著字的力量或詩、造型的發現來表明，沒有任何事先預下的目的。他的行為解放成一波波的否定和叛亂，幾年內，它一定給人的腦子、行為和作品帶來一些錯亂。」而她先生畢卡比亞（原古巴籍）寫了這個宣言：「任何方面都要爆破一下，藉嚴肅的東西，又深又難，或藉騷動，或者噁心、新的、永遠的東西，或藉否定一切的無意義、對原則的狂熱或其它任何的方式。藝術應該成為不美學的極點，沒有用處也不能申辯。」[2]

1　海德格，《藝術即真理 論藝術本質》五觀藝術出版。
2　漢斯‧利希特著，吳瑪悧譯，《達達藝術和反藝術》，藝術家出版社印行，p.91。
3　阿基米得〈287-212B.C〉出生敘古拉的貴族家庭，父親是天文學家，從小受到影響熱愛學習，善於思考、辯論‧創造螺旋提水器、機械巨手、投石器等。

藝術史的發展如同社會、文化演進無法停頓，然而進化過程往往充斥著顛覆與矛盾迎接新形式、新生命的誕生。那怕是刻意的反藝術到頭來它還是會醞釀發展新品風格藝術，從達達的角度觀之，或許並非其本意，但是長江後浪推前浪；事實證明藝術史還是健康繼續向前邁進的。洪耀教授以敏銳直覺，將「爆衝性」、「表演式」構作語彙切除「傳統」沉悶，暢達焦慮情愫背後的理想追求！展現顛覆性格，建構電影藝術——蒙太奇乾坤挪移情境借用，強烈革除鞭撻文化、社會、人性感受與深度省思！被彈印的底層圖像包含人物、山水、歷史、地域……瞬間斷裂瞬間接合；過去的平面作品、生活記錄、社會發展寫真彈烙繪製合成新鮮圖像；以「後現代」之文化、時空交錯差異並置構成，彈出霎那未來彰顯生命本質創見藝術新生命！「開始即結束、結束同時進入新的開始，虛無、妙有之間」只有位置沒有大小耐人尋味！藝術家心繫社會、宗教、文明深沉感知，哲思直覺呼應

多姿　2008　宣紙、水墨　100×130cm

時代背景，進而透過個人獨特藝術形式呈現全然自我。洪耀先生以終止過去行式革除既定「已知」，行立地「斷」的了悟工夫，接合這次展出之空無概念，明證「斷裂與接合」藝術生命本質論說。

結語

懷夢乃眾藝術家之常，洪耀先生超越形式束縛、呈現極簡抽象風格，體現完整構成形式。摘夢行徑讓人嘆為觀止！魯班公墨斗脫離木工線條的紀錄，轉換藝術創作的操作能為；傳統師傅在工坊彈棉被的粗活轉為美學操作方式，洪教授結合這兩種傳統行業，衍生類「表演藝術」行為結合個人美學經驗，爆發「力與美」原創符碼特徵！珍惜扣板機瞬間之偶然，造就藝術創作的必然！阿基米得曾經說：「給我一小塊放槓杆的支點，我就能將地球挪動！」[3]

他也曾經以一根繩子牽動滿載重物和乘客的船滑入海中。往往四兩撥千金使力發揮結構能量。物理學的支點如同創作思維透過轉捩點效應達成重要任務；站在蛻變、交替、取代、轉換、折衝總是承擔較大風險，卻成就不平凡果報。虛無並非「沒有」，或許靈性就藏於寧靜空無中，顯現「空靈」狀態。「彈線」系列發展之作品想必與「空靈」心的課題有關。從有、無的心靈視窗探討曖昧操作進程，實體材料與虛體材料交叉運用，都形成原創意義價值條件。

「我把每一天當第一天，也把每一天當最後一天！」這是我的座右銘，開始與結束重疊在一起，彈線終結在「不確定」、「無大小」、「棄新舊」圖本實踐遊戲衝動！淡淡底色彈噴無彩色的白塑造消失漸層……蒼茫而過；如同噴射機飛過高空劃下不斷擴散的煙霧，猶如暇思心海漣漪不斷！然欣賞其創作激盪連連餘波不輟，不善文筆的我自嘆不知所云！敬請諒解！並預祝洪教授「弦在弩上蓄勢待發，彈射出燦爛成果！」

李龍泉
藝術學者、藝評家。

建構、解構一瞬間

——洪耀的「彈線」藝術

王哲雄

　　大約一年半前，經名山藝術主持人，徐明和徐珊兄妹的介紹，筆者認識了與我同年出生的藝術家洪耀先生。在一處近郊幽靜的食養文化餐坊裡，雖然是初次見面，我們卻一見如故，也聊到他的「彈線」藝術，以及筆者的一些想法，彼此交換意見。

　　熟悉中、西表現媒材的洪耀先生，不願意被鎖定在媒材背後所代表的傳統而刻板的「意象」；他決定跨越中、西道統的區隔線，他早就跳出古是舊、今是新的時間「色盲論」。誰說中國墨汁只能畫中國傳統的水墨畫或寫中國文字書法，殊不知跨國際的「眼鏡蛇藝術群」（Cobra）的精神導師克里斯諦安・多托蒙（Christian Dotremon, t 1922-1979），以中國墨汁書寫他發明的「洛果葛拉姆」（Les Logogrammes 音譯名詞）獨家風格之「繪畫－文字」，以及同一畫派的大師阿雷欽斯基（Pierre Alechinsky, 1927-），以中國墨汁及日本紙或台灣棉紙，畫他獨特西洋語彙的畫風；反觀朱德群與趙無極，不也用西方顏料與畫布，畫出中國山水畫精神的抽象畫嗎！誰又說，過往的與古老的藝術一定是了無創意，而當下的藝術都是毫無爭議的前衛，千萬別忘了高更（Paul Gauguin, 1848-1903）和畢卡索（Pablo Picasso, 1881-1973）皆從原始藝術與黑人雕刻發現「現代性因子」（element de la modernité）的事實，甚至美國「抽象表現主義」的波洛克（Jackson Pollock, 1912-1956），從閱讀容格（Jung Carl Gustave, 1875-1961）心理學與研究印地安神話學，啟發他創出「表意文字」（les Idéogrammes）和「繪畫文字」（la pictographie），進而影響他將畫布攤在地板上，從畫布的四面八方，使用「滴漏」（dripping）的技法，製作出他獨特呈現作畫行為與動作的「行動繪畫」（action painting）。總而言之，「媒材無國界，繪畫沒新舊」，只有「創造」與「發明」始能言「新」，洪耀深知箇中道理。

　　引起洪耀「彈線」發想的靈感，據他本人對筆者說，其一為春秋戰國時代建築工匠魯班所發明的「墨斗」；其二為民間用於彈鬆舊被子的「彈棉花機」。對今日年輕一代的大眾來說，這兩種看似簡單而實際上是巧思無窮的古老小工具，大概完全沒有任何概念，因為時間和生活的文化背景距離他們太遙遠了；然而對洪耀而言，這是「智慧中的智慧」。魯班（或稱魯般、公輸班）史稱土木工程的始祖，發明「墨斗」作為尺規，利用斗中沾滿墨汁的線，彈印在要鋸直線的木板上，隨後沿著墨線鋸下，以確保鋸出形狀的精確；就工具的發明來說，它已經是世界最早的「捲尺」（收縮原理是相同的）。至於「彈棉花機」，雖然

紅梅　2007　油畫　75×158cm

簡單到只是一個弓形竹片或木片兩端繫上一條繃緊的弦，利用撥動弦的彈力彈鬆棉絮，「彈力」的大小是師傅控制棉被鬆軟度和形狀的絕活，以及「崩！崩！」清脆作響的「單調交響曲」（Symphonie Monotone，借用法國「新寫實主義」〔Nouveau Réalisme〕大師克萊恩〔Yves Klein, 1928-1962〕別出心裁的詞彙），深深觸動洪耀的心坎：「我難忘兒時的彈棉花機，它彈出單調、重複而又雄壯、整一的旋律，穿越了時空。連結著我的過去，現在和未來，是我幻想的源泉」[1]。的確，洪耀從「彈棉花機」簡單的機械原理，領悟到「彈力」的無限可能與發展，於是前後研發了四台「彈線」的機器：「彈線機1號」、「彈線機2號」、「便攜式彈線機3號」以及「大型行吊彈線機4號」。因為洪耀「彈線」的「線」之「形變」與「張力」跟「彈力」輕重，以及接受「彈力」接觸表面質材的光滑或粗糙、平順或高低起伏有絕對密切的關連，當然和使用線的粗、細也有關係；加上機器操作的省力與方便性的考量，從「彈線機1號」應用槓桿原理，「彈線機2號」應用螺旋原理，「便攜式彈線機3號」應用手搖轉盤，到2008年「大型行吊彈線機4號」應用電控滑輪起重，拉上長達140公尺的粗大繩索，機器量體越來越大。

　　洪耀的「彈線」藝術始於1977年，當時他以竹子做成弓，兩頭綁上一條麻繩，麻繩沾上水墨，彈在一張規格48×68公分的宣紙上，幾條彈出的淡墨線條，形構成「五角星」狀的圖像，在交錯的線條中，滴灑下大小間歇自然隨性的淡墨圓形斑點，這是洪耀的第一幅「彈線」作品。基本上，與

1　「畫家自述」，見 2009 洪耀親自整理面交筆者的光碟資料。

其說洪耀是藉這件作品，拋出對中國水墨畫改良的訊息，倒不如說他以「彈線」釋放出等同「觀念藝術」（Art conceptuel）的鼻祖和「達達主義」（Dadaisme）大師杜象（Marcel Duchamp, 1887-1968）「現成物」（ready-made）的概念，因為此畫藝術家無意使用傳統毛筆，透過他的親手而畫出流露他的品味性格的圖象；相反的，這是一種「解構」（déconstruction）的行為，是徹底打破傳統中國水墨畫建構起來的「形式」與「意涵」，此乃對藝術表現大徹大悟深層省思後的抉擇，是扭轉觀念、開創新意的能量，然而時代的尖兵永遠是寂寞的，洪耀的想法不被瞭解，作品不被同意。洪耀對保守主義者的心態只感到「遺憾」，但並不「氣餒」，更談不上「挫敗」；經過二十年歲月的長思細想與不斷的探索實驗，於1997年研製出第一台「彈線」的機器，從純手工操作弓弦（麻繩）的彈線「工具」階段，晉升到應用槓桿原理省力操作的「彈線機1號」，就其操作的機械原理而言，已經是道地的一部「機器」。然而，重點不在工具的改良或改變，而是在洪耀的心態與觀念；說得更明白一點，就是洪耀仍然堅持二十年前的信念，藉此「機器」的創生正式向「架上繪畫」（peinture à chevalet）道別的「解構」觀念。

在談論洪耀的「解構」觀念之前，筆者得先提一下阿爾及利亞裔法國籍的哲學家：德希達（Jacques Derrida, 1930-2004）之「解構主義」（déconstructionisme）。布拉斯（Alexis Blass）說道：「認為創始『解構』詞彙之父也就是創立『解構主義』的同一個人，這將是一個粗心大意的錯誤。更荒謬是將他當成虛無主義者」[2]。一點也不錯，最先使用「解構」這個詞彙的人是德國哲學家海德格（Martin Heidegger, 1889-1976），他在1927年發表的《存在與時間》（Sein und Zeit）一書裡提過，但真正從實際事物，有系統延伸論述的是德希達。至於反對傳統邏輯價值觀，否定「結構主義」（Structuralisme）的絕對真理，而無意或不能提出他的替代真理，因為他不願意再建立另一種不可取的「邏輯中心論」[3]，就被視為「虛無主義者」（nihiliste），這的確是有討論的空間。就像「達達主義」，它要反對的是儼然以「絕對完美」、「唯一真理」身份自居的傳統藝術與文學，當然它不能表示何者可以代表這「絕對」和「唯一」的權威性，果真它能提出，不就落入自己成為另一個被撻伐的對象，它唯一能提出的就是：「絕對完美」、「唯一真理」的思考邏輯是錯誤的，因為在這邏輯的框架之下是看不到與自己「不同」的「他者」（autre）之存在。再說，不相信「絕對」和「唯一」就是虛無主義者就是無神論思想，這未免是粗糙的決定論。不是美就是醜，不是男就是女的「二元」（binaire）論，常常忽略了既不是美也不是醜的「他者」和不是男也不是女的俗稱陰陽人的「中性」；德希達提出所謂「差異性」（la différance）來標示「二元」對立論斷的缺失。

基本上，西方哲學從柏拉圖（Platon）到盧梭（Jean Jacques Rousseau）和李維－史陀（Claude Lévi-Strauss），都是屬於「形而上體系」（système métaphysique），奉守古典邏輯的「排中律」（tiers exclus），也就是所謂的「二元論」。德希達在1967年出版了三本關鍵性的著作[4]，對這一脈相傳的哲學體系提出質疑，批判「現象學」（phenomenology）與「結構主義」，締造「解構主義」的論述基礎。

2　"Ce serait une grossière erreur de croire que le père de la déconstruction est aussi celui du *déconstructionisme*. Et une absurdité d' en faire un nihiliste."（www.boojum-mag.net/f/index.php?sp=liv&livre_id=721）

3　Barbara Foley, *The Politics of Deconstruction, in Rhetoric and Form, Deconstruction at Yale*, ed. R.C. Davis and R. Schleifer, Norman University of Oklahoma press, 1985, p. 121.

4　1. *De la grammatologie*（論文字學）, Les Éditions de Minuit. Paris, 1967　2. *La voix et le phénomène*（口語與現象）, Presses Universitaires de France, Paris, 1967.　3. *L'écriture et la différence*（書寫文字與差異）, Seuil, Paris, 1967.

　　「解構」對德希達而言，是一種解讀「文本」結構的文本分析方法。他說：「首先，是關於分析某些被建構的事物，當然這指的是非自然的事物。比如一種文化、一種制度、一本文學著作、一種價值詮釋的系統。總之，是一些建構的事物。解構並不是摧毀，這並不是負面否定的方法，而是一種對於人們要去除沈澱所建立事物的結構之系統分析」[5]。德希達在不同的場合、不同的時間一直對外界強調他的「解構」絕不是「破壞」（destruction），更不應該以「拆解」（dissoudre）或「摧毀」（détruire）的同義字來解讀；他的「解構」指引著「第三條路」，這條道路或許跟「二元對立」的兩條路一樣，隱含著被解構的矛盾元素，但至少是一個「可能」，所以他願意背著「不明確」的原罪以及「虛無主義」的責難，還是堅持他尊重「文化多元性」的人性理想。

　　洪耀的「解構」觀念與德希達的「解構主義」，在「本質」的涵構精神是完全一致，儘管一位是藝術家而另一位是哲學家暨作家，使用的媒介完全不同。洪耀「解構」傳統但並沒有「破壞」傳統，也沒有「拆解」或「摧毀」傳統。「彈線」是洪耀的符號，也是他用以「解構」的媒介，當他在一瞬間彈出的時候，是「解構」同時也是「建構」；正如德希達對對「文化」、「制度」、「文學作品」、「價值詮釋系統」之類被「建構」的事物進行「解構」，洪耀解構「水墨畫」、「抽象與具象油畫」、「現成物」（例如轎車、畫框、大理石板面、砍劈木塊、中堂書畫、水晶成品、古井遺跡、柵欄衣架等等人因建構之物），是在建構一種更「包容」（tolerable）的第三條途徑的表達方式。所以，洪耀的「彈線」藝術一樣是「積極的」、「探索的」、「分析的」、「研究的」、「實驗的」創新；它固然不是傳統邏輯律則下「演變式」的創新，但也絕不是摧毀傳統的頹廢虛無心態作祟下的奇招。也許有人會提出關於洪耀的《人體彈線》作品，又該作何解釋？這件作品，很容易讓人聯想到本文前面提及，法國「新寫實主義」大師克萊恩的「單調交響曲：藍色時期的人體測量」的「表演藝術」或「行為藝術」（Performance Art）。[6]洪耀使用克萊恩的「標誌藍色」以彈線手法彈印在活生生的裸體女模特兒身上，這是對克萊恩讓女模特兒將藍色顏料往自己身上塗抹，或由藝術家協助把桶裝顏料倒淋在她們身體的「克萊恩行為」進行解構，這當然不是奇招，更不是譁眾取寵的企圖或單純的模仿，而是嚴肅的解構名人名事下的立即「建構」，建構一種洪耀印記的「他者」：從魯班墨線的傳統歷史元素，找到完全屬於洪耀個人「解構」與「建構」同時並立的獨特術語。素來重不放過全球當代藝術家，任何最具挑戰性和最勁爆的表現方式，洪耀對克萊恩的創作觀念和行為是非常清楚與熟悉，他深知瞭解偶像和瞭解自己同等重要的道理；他沒有忘記克萊恩說過「『觀念』可以引起世界革命」的名言。洪耀摸清克萊恩《藍色時期的人體測量》是體現杜象「現成物」的「去人因介入」的觀念（畫家不直接拿筆繪畫，而透過非傳統認可的另類工具或媒介物來創作），於是將作品的「形式美」暫時放一邊，彈出的藍色線條，不等同於克萊恩藉沾滿藍色顏料的模特兒壓印在畫布上的「繪畫」，而緊緊鎖定在「解構」的「觀念」層次。就這角度來看，洪耀的〈人體彈線〉是非常典型的「觀念藝術」，執行藝術家行為的過程遠比作品的保存更重要。

　　從1977年洪耀「彈線」作品的問世，一直到2008年新近的創作，筆者嘗試為他理出一個「圖像」識別的脈絡，但經過來回多次仔細觀察作品，我還是無法達成我的初衷，因為洪耀創作「圖像」形式

5　Franz-Olivier Giesbert, Interview, le 9 octobre 2004,《Le Point》: "D'abord, il s'agit d'analyser quelque chose qui est construit. Donc, pas naturel. Une culture, une institution, un texte littéraire, un système d'interprétation des valeurs. En somme, un constructum. Déconstruire n'est pas détruire. Ce n'est pas une démarche négative, mais une analyse généalogique d'une structure construite que l'on veut désédimenter."

6　參見註1。

觀念彈線(極簡) 1997 綜合材料 125×200cm

的改變，跟時間的主軸似乎沒有絕對的關係，他不像一般藝術家隨著時間的累進，而有「形式風格」的演變軌跡可尋，他不斷地以「解構」、「建構」尋求「第三種聲音」的結果，事實上是在避免有個人風格的形成。他不但解構別人，也解構自己，唯有如此，洪耀的創新能量得以持續湧進；他的字典裡沒有「絕對完美」這詞彙，如果有的話應該是在無法確定的未來，所以他沒有停止探索求變的腳步。也許有人會反駁我的看法，認為洪耀的風格就是「彈線」，但筆者認為這答案只對了一半，因為「彈線」

的確是洪耀用於表現「只此一家別無分號」的強項語彙，但是洪耀作品涵構的元素不只是單單彈出黑色或各種色彩的線條而已，尚有用於「解構」的「被建構物」，不管是自己畫的或是拼貼現成物，也就是平面作品的「基底繪畫」或立體作品的材料物質（物體），除非把彈線純粹當成畫筆的代替工具，彈出的線斑一次就決定類似抽象表現主義的最終畫面，例如1997年的〈彈線（絕對極簡）〉以白粉彈線潑潑在230×127公分幅面的礬宣上；以及同年所創作的多幅〈彈線〉作品，以黑色油彩多次交錯彈出「線」與潑潑的「點」狀斑跡，一氣呵成，爆破式的動力感和瞬間能量的釋放，令人為之震撼。同一年（1997），洪耀又嘗試另一種不同思考和不同表現形式的創作：一件是〈彈線〉（油畫，92×92cm），在一幅正方形的白色畫布當中，畫了菱形框框，而在此菱形幅面，洪耀以油彩先完成頗富詩意的抒情抽象，當作「基底繪畫」，最後他在自己建構的畫上彈出橫向而上下平行的兩道藍色線條，解構自己先前所做的繪畫行為，但同時也建構了另一個視覺畫面，也就是所謂「第三種聲音」；一件是〈彈線〉（紙板，炳烯，108×79cm），基本上洪耀以石化工業生產的聚炳乙烯顏料，先畫上極簡的深藍單色底，上彈黑色線帶再彈紫紅色斑，最後加畫紅線方形，規整如「硬邊藝術」（Hard Edge）。明顯的，同一年就有三種風貌，足以證明洪耀的「多元風格」不是時間演變過來的結果，而是「觀念」決定其形式。

最後，筆者願意提出幾件個人喜歡的作品加以分析並與讀者共享。1984年的〈彈線〉（油畫，160×320cm），讓我訝異的是洪耀的色彩彈線，竟然是早於黑白彈線，當第一件彈線作品以水墨彈線推出的時候，照常理來說他會以黑色持續創作一段時間，再轉換色彩（特別是看到2007年出現大量以色彩彈線本身建構作品），雖然畫面只出現一束鮮紅的帶狀「彈線」；在淺灰調性並隱約夾雜兩條整齊左右向，帶狀平行線的背景襯托下，這條烙印在畫幅偏右部位的紅色「彈線」，洪耀的「彈線」語彙，顯得格外鏗鏘有力，沿紅線左右外側因彈力潑潑形成的細碎斑點，有如「潑色主義」（Tachisme）的大師馬修（Georges Mathieu, 1921-）掌控精準、聞聲即到的速度感。

在「基底繪畫」絲毫不苟、用心構圖的〈油畫〉（2003，油彩，200×150cm），是理性和感性完美的結合。直立的長方形畫布，部署另一個內含的由左向右傾斜的長方形，洪耀刻意將內含長方形的三個直角切除，用心計算每個切除部分大小的不同，讓裡面的長方形周長變成合乎「黃金比」的多

一線紅　1984　油畫　160×320cm

邊形；在色彩方面，小長方形的周邊都是平塗的黑色，而裡面上方有兩團呈阿米巴生物形體的不規則藍色塊，以及若干散佈於各處的小藍點和濺潑的小黑點，柔化長方幾何僵硬的直線。纖細巧妙之處，在於靠畫布左邊的邊緣地方，一道同一藍色的「彈線」，從畫布上方穿越暗淡的黑色區塊，直切內含長方形的左上角而停留在它左面邊緣的藍色塊，造成畫面留白部分的光線效應，點燃該畫生命力的火種。這條用於「解構」的藍色「彈線」，它座落的位子，好比是經過電腦計算精確無比，所以它同時建構出比原構圖更「有機」的視覺圖像。

　　2004年的〈彈線〉（油畫，80×150cm），是難得一見的油彩稀釋如水墨之痛快淋漓。自由但無可名狀的形體、珠圓玉潤的質感，洪耀的直覺明快果斷，適時地，在畫面的右下方，交叉著垂直和橫向偏斜的兩道焦黑的「彈線」，它可以被解讀為「×」的符碼，也可以被視為是「＋」字，這種符號經常可以在克利（Paul Klee, 1879-1940）或西班牙大藝術家塔畢耶斯（Antoni Tàpies, 1923-）等的作品中看到，後者曾經試著為這個符號解釋其意義：「十字交叉（含×交叉）形同空間的座標；形同未知的影像；形同神秘的象徵；形同一塊領地的標誌記號，神聖化不同的地點、物體、人物或軀體的片段；形同對引起神秘情感和喚起基督受難情境的激發；形同一種模稜兩可的觀念之表述；形同數學的符號，為了刪除另外一個影像，為了表達一種不同意，為了否認某些事情」。[7] 這是個世界性的符號，塔畢耶斯還特別強調其源頭是出自東方，所以洪耀以此表示「解構」的概念是再恰當不過。

　　「解構」的概念對洪耀來說，有時候是以相當直接而易解的方式表達，比如2005年所畫的《彈線》（解構中心）（160×150cm），整幅畫作的基底是漆黑一片的單色畫，只在左下角、右上角和右下角彈下短促的藍線和斑點，讓一向在傳統繪畫被視為畫面最重要的中心部位，空無一物。該畫的視覺效果和美國「抽象表現主義」的馬瑟威爾（Robert Motherwell, 1915-1991）在1968年所畫的〈Work〉（28.4×36.1cm, collection Mr. & Mrs. Frederick R. Weisman, California.），殊途同歸。

7　Antoni Tàpies, Les Croix, Les X et Autres Contradictions, in *Tàpie s*-Catalogue de l' exposition, Galerie Nationale du Jeu de Paume，Réunion des Musées Nationaux，Paris, 1994, pp. 12-13.

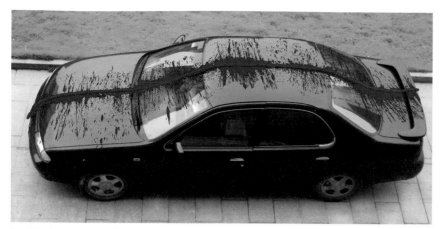

汽車彈線　2007　裝置　190×400cm

2007年與2008年似乎是洪耀創作最旺盛的時段，樣貌多元材質無限。其中筆者挑了一件「解構」「建構」呈現一體兩面狀態的〈彈線〉（2007，油畫，240×420cm），洪耀以「彈線」的技法代替畫筆去「解構」「歐普藝術」（Op' Art）的藝術家，像布瑞姬特・瑞莉（Bridget Riley, 1931-）細膩精緻的橫向階梯式規整色帶，如鐵軌枕木透視漸遠漸密的圖式。洪耀以粗壯繩索彈印的有力色斑對應布瑞姬特・瑞莉嚴峻冰冷的幾何圖形，他操控橫向「彈線」平行排列的用心，其實是遠超過對「解構」對象的關注，換句話說就是自己的「建構」意識特別強，所以此作是在一種「有心種樹樹不長，無心插柳柳成陰」的狀況下，推出格外清新的作品。另外〈汽車彈線〉（2007，190×400cm）是洪耀對傳統所謂「藝術材質」限制的解脫，果斷而精簡的一道紅色「彈線」，穿過整個黑色轎車的車身，「彈線」也因為接受「彈力」的表面高低不一，而變化無窮，所謂「一線定江山」，語彙的精準一句就夠。至於2008年的創作範疇，洪耀跨越平面繪畫與物體之間的區隔界線，把「彈線」藝術擴展到「地景藝術」（Land Art）和「觀念藝術」，諸如〈彈線〉（2008，瀝青，砂石，300×200cm）；〈草地彈線〉（2008，1800×1200cm），選擇光影投射在草地上最恰當的時機，也就是因陽光照射所形成光與陰影和草地有「呼應共象」對話，洪耀的「彈線」形同他的簽字，當無性的草地烙印著「彈線」，立刻成為洪耀的作品，就像60年代，克萊恩在其畫友阿賀曼（Arman, 1928-2005）的見證下，面對著尼斯地中海一片蔚藍的天空，簽上自己的名字而向阿賀說：「這就是我的作品」，觀念何其前衛。

本文收筆之前，我有兩點小意見提供參考：首先是關於「彈線」的「線」之變化，當然洪耀已經試過很多，做過很多，也悟得很多；我相信以洪耀的智慧和敏銳度，還可以繼續挖出很多的寶，正如前頭提過的，從「彈力」和「彈線角度」的控制，從「繩索」的材質、粗細、編結和彈性，從接受「彈線」的表面材質、高低起伏的調適，甚至從用於「彈線」的顏料性質的研發或溶劑稀釋，以及「彈線」的次數（後兩項洪耀已經作不少的實驗），都可以使這代表洪耀的符號出神入化。其次是關於作為「解構」和「建構」的「基底繪畫」，雖然觀念比形式優先，但是作品最先和觀眾接觸的媒介是作品的「形式」。對於「形式」構成元素的對立或協調，藝術家的使命就是做到「終極協調」，所以「基底繪畫」和「彈線」那怕存在著對立矛盾的性格，線一彈上去，不只是「解構」，終究還是重新「建構」，還是要協調，這個問題似乎一點也不存在於對「現成物」的「彈線」。

洪耀的「彈線」藝術，彰顯的不只是個人符號的創建，「解構」和「建構」利器的發明，而更重要的是挑戰「不可能」的智慧與膽識。特撰此文向同年的洪耀教授道喜與致敬。

王哲雄
藝評家，曾任國立臺灣師範大學美術研究所教授。

筆下無彈線

——洪耀論線與其藝術

王哲雄

「點」、「線」、「面」的概念

現代藝術創作的理論，最常討論到的是「形式」和「內容」。法國名美學家弗希昂（Henri Focillon, 1881-1943）早就認為「形式」與「內容」是一體兩面；而形式的本質不外乎是「點」、「線」、「面」概念的運用與變化。「點」（point）在「空間」（espace）裡，是第一步的「空間性建構」（construction spatiale）。對「空間」而言，「點」成為一種「方位標」（repère），一種「註記」（référence）。連結兩「點」便成一條「線」；而「線」是用來界定、勾畫「空間」裡一種特定組織結構的正確形狀。「方位」（repérage），也因為有其左、右、高、低、前、後的「方向」（orientation），而變得更為精確。至於「面」（surface），在具象形式中通常有其指定的功能，例如在鄉下，「面」相當於整片田園、森林、原野……而在城市，「面」就是指整體的建物、綠地、廣場或濱海長廊…但在抽象形式裡，「面」就是許多具結線條的塊狀形體。

德國「藍騎士」藝術群體（Der Blaue Reiter）的創始者暨抽象藝術的始祖康丁斯基（Wassily Kandinsky, 1866-1944），又如何來論述「點」、「線」、「面」的概念？他在1926年出版了一本《點和線與面的關係》（*Point et ligne par rapport à la surface*）的書，這是他在德國包浩斯學院（Bauhaus）教學的重要課程內容與原則，也是他所遵循的創作思維。就幾何學概念而言，康丁斯基認為：「點」是看不見的三個面的交集，所以它的大小等於「零」，意味著「起點」（commencement）、「源頭」（origine），也就是拉丁文所說的「origo」。就精神靈性的角度來說，有所謂「神秘的點」（le point mystique）等同於「共濟會的秘密」（secret maçonnique），換句話說就是「無窮大中的至尊」（le grand dans l'infinitésimal），亦即是「神聖」（divinité）、「無限」（infini），它是最渺小符碼的最強大者，它等於是最「原初」、「新生」和「開端」的元素。（Wassily Kandinsky, *Écrits complets-La synthèse des arts*, Denoël-Gonthier, Paris, 1975, p.223.）

康丁斯基還認為看不見的幾何形體（亦即「點」）的具體表現，是由「積體大小」（la dimension）、「形狀（外在極限）」（la forme）以及「色彩」（la couleur）三個物質屬性來決定與區分。這三個物質屬性不因為「集點成線或集線成面」的過程，而有「質」（qualitative）

的改變，改變的是「量」（quantitative）。所以康丁斯基堅信「點本身就已具備最完整複雜的表現。」（Kandinsky, op. cit. p.224: "que le point à lui seul peut suffire à des expressions les plus complexes"）

洪耀的「彈線論」

洪耀對「點」、「線」、「面」的概念是肯定同時也是否定，他曾經說：「線條是人人心中有的，彈線是人人筆下無的」。因為洪耀的「線」是「彈出來」的線，而非傳統以「毛筆」或刷子「書寫出來」的；他肯定傳統，因為它曾經現代過；他否定傳統，因為它不再創新；而且洪耀每次彈出的線條之「形變」與「張力」，隨「彈力」輕重，以及接受「彈力」接觸表面質材的光滑或粗糙、平順或高低起伏、使用線的粗細的差異而不同，所以每次「彈線」都會不一樣，都是另一次的創新。更特別的是他的彈線，一次同時完成「點」、「線」、「面」的執行。

洪耀的祖父經營棺材鋪，所以他從小喜歡看木工師傅，使用春秋戰國時代建築工匠魯班所發明的「墨斗」彈線，作為鋸木的依準。此外，洪耀對民間用於彈鬆舊被子的「彈棉花機」也有某種特殊的情感，深深觸動洪耀的心坎：「我難忘兒時的彈棉花機，它彈出單調、重複而又雄壯、整一的旋律，穿越了時空。連結著我的過去，現在和未來，是我幻想的源泉。」洪耀確實從「彈棉花機」簡單的機械原理，領悟到「彈力」的無限可能與發展，於是前後研發了四台「彈線」的機器：「彈線機1號」、「彈線機2號」、「便攜式彈線機3號」以及「大型行吊彈線機4號」。

1977年，當他在湖北美術學院以竹子做成弓，兩頭綁上一條麻繩，麻繩沾上水墨，彈在一張48×68公分的宣紙上，幾條彈出的淡墨線條，形構成「五角星」狀的圖像，在交錯的線條中，滴灑下大小間歇自然隨性的淡墨圓形斑點，這是洪耀的第一幅「彈線」作品。

基本上，藝術家無意使用傳統毛筆，透過他的親手而畫出流露風格品味的性格圖象；相反地，洪耀以一種「解構」（déconstruction）的行為，徹底打破傳統中國水墨畫「建構」起來的「形式」與「意涵」，這是對不再創新的傳統藝術表現，大徹大悟深層省思後的抉擇。然而時代的尖兵永遠是寂寞的，洪耀當時的想法不被瞭解，作品得不到認同，對保守主義者的心態只有感到「遺憾」；經過二十年歲月的長思細考與不斷的探索實驗，於1997年研製出第一台「彈線」的機器，從純手工操作弓弦（麻繩）的彈線工具，晉升到應用槓桿原理省力操作的「彈線機1號」，就其操作的機械原理而言，已經是道地的一部「機器」。然而，重點不在工具的改良或改變，而是在洪耀的心態與觀念；說得更明白一點，就是洪耀仍然堅持二十年前的信念，藉此「機器」的創生正式向「架上繪畫」（peinture à chevalet）道別的「解構」觀念。

從此，洪耀的彈線與其說是創作技巧的改變，不如說是一種觀念的宣示，宣示「解構一切」的勇氣，於是洪耀開始解構「水墨畫」、「抽象與具象油畫」、「現成物」（例如黑色轎車、畫框、大理石板面、砍劈木塊、鋼鐵長城、中堂書畫、水晶成品、古井遺跡、柵欄衣架、陽光草地……等人因建構之物）。

「水墨彈線」與「焦墨彈線」

我們發現洪耀在2005的〈水墨彈線〉（95×150cm）作品裡有一段他親自寫的註記：

井下彈線　2006　裝置

當下傳統——絳色山河（嬉戲芥子園）　2011
水墨、紙本　89.5×98.5cm

水墨彈線　2005　綜合材料　95×150cm

槍斃「芥子園」
「芥子園」培養了一批又一批的「大師」
這些所謂的大師，終其一生
僅僅在做重複傳統、重複別人、重複自己
的臨摹工作而已
這是愚昧、落後的中華美術的悲哀

　　洪耀所指「芥子園」即「芥子園畫譜」，又稱「畫傳」，清代著名文人李漁曾在南京建 墅而命其名為「芥子園」，支持其女婿沈心友及王氏三兄弟：王概、王蓍、王臬編繪畫譜，康熙年間書成，出版時即以「芥子園」畫譜名之。該畫譜幾乎成為所有學水墨畫的人，必讀、必臨摹的範本。洪耀大膽以他的彈線「解構」了這「文化」元素的「保守人因建構」。

　　「芥子園畫譜」成為洪耀文化批判的標的物，此舉不但沒有讓他的作品捲入「宣傳畫」的疑慮，反而強力激發了後現代主義的前衛思潮，原因是他批判時的「解構」行為，同時是審美層次的「建構」思維，例如2005年所發表的〈當下表現（彈線）傳統繼承（繪畫）〉（100×75cm），在淺赭色「米點皴」的山水畫底上，洪耀在畫面中間部位，以焦黑的墨色彈出爆破狀張力十足的線段，而在執行文化批判的同時，完成「點」、「線」、「面」佈局的瞬間直覺與判斷，暨精、又準、且快的節奏，立即「建構」起形同後現代主義繪畫，新、舊元素交融，反應時代的「形式美」。

　　其實，早在2001年開始，洪耀就藉著這象徵水墨畫龐大「嗜古主義」（passéïsme）勢力的「芥子園畫譜」，進行戲謔和嘲諷的「解構」：諸如〈槍斃「芥子園」〉（2001，水墨宣紙，111×75cm）；〈槍斃「芥子園」〉（2006，彈線，宣紙，墨，340×250cm）；〈嬉戲「芥子園」〉（2010，水墨宣紙，90×100cm）；〈當下——傳統〉（2011，水墨宣紙，75×100cm）；〈焦墨彈線（嬉戲芥子園）〉（2011，140×70cm）；〈水墨彈線，調侃「芥子園」〉（2012，111×75cm）；〈當下表現（彈線）傳統繼承（繪

當下表現（彈線）傳統繼承（繪畫）　2012　宣紙、水墨　75×110cm

水墨彈線　1994　宣紙、水墨　220×340cm

行為‧聲光　2008　裝置　20×500×30cm

畫）〉（2012，75×110cm）。

由於洪耀本來就是從水墨畫起家的，所以紙的習性和水墨的技法，對洪耀而言，那是他最熟悉的材料與最拿手的看家本領，加上「彈線」又是他的獨創發明，這幾年來累積了豐富和寶貴的經驗與能量，他「解構」、「芥子園」是認真的、審慎而嚴肅的。

此外，三聯屏的一組〈水墨彈線〉（2001，水墨，220×340cm），很精巧地把彈線往邊緣部署，讓畫幅的中央部位淨空，或讓濺潑的墨跡，從兩側畫幅的邊緣向外快速飛散，形成一個「去中心化」的非傳統繪畫結構，瞬間時間性和動力速度感，令人折服。

「去中心化」的概念，在〈水墨彈線（眼──靈魂窗）〉（2000，水墨，185×185cm）的雙連屏作品裡，依然可以看到。「彈線」靠著畫幅邊緣伸張，畫面儼然是核子爆破的現場，威力驚人，「點」、「線」、「面」之間的對應與協調，真是恰到好處、無懈可擊。

「焦墨彈線系列」，與「水墨彈線系列」最大的差別是墨色單純焦黑一致，沒有濃淡漸層的變化，「彈線」的形式語言更加簡潔明快，銳利的切面是在彈線之前，遮去半邊，彈線完成後移開遮掩道具，就有如刀刃之銳利的明確形式語言，它是新的「形式」，也是新的「內容」。

〈焦墨彈線〉（2005，綜合材料，100×100cm）是一幅容

易令人陶醉在去年才剛過世的西班牙大藝術家，塔畢耶斯（Antoni Tàpies, 1923-2012）斷垣殘壁、時間刻痕的古老世界裡之作品。洪耀先在畫底，以不同的材料處理成像是一面經過長時間風蝕的斑剝牆壁，充滿人文氣息。灰白調性暨協調又有詩意，洪耀以迅雷不及掩耳的速度彈下決定性的焦墨線條，頓時「點」、「線」、「面」的空間分配，自然天成。

正如筆者稍前說過「焦墨彈線系列」裡，出現一些有如刀刃銳利的彈線形式，原本以為是2006年濫觴的新想法，因為洪耀在是年所做的作品就有一幅大畫〈切割彈線〉（2006，475×200cm），似乎明白表示他的意向，但經過逐一檢視，發現早在2001年的〈焦墨彈線〉（2001，宣紙、墨，100×150cm）就已經出現這種新技法的運用；接著2004年的〈焦墨彈線〉（2004，宣紙、墨，68×100cm）；2009的〈焦墨彈線〉（2009，100×150cm），更廣泛地運用鋒利面和雙向濺潑彈線之間交互對應或制衡，以達剛柔並濟與急緩有序的動力節奏感。

新近於2013年所完成的「焦墨彈線系列」，畫題都一樣：〈焦墨彈線〉，規格上略微不同，大致上可區分為95×190cm；95×120cm；95×110cm三類，是洪耀以純黑的焦墨和純白的畫紙做出強烈明暗對比的新風格。藝術家明顯地想要拋棄某些自己既有的成就，例如畫底的明暗漸層變化、豐富的暈染效果、巧妙的肌理製作；他想要回歸到最精簡的黑與白的對話、點線面本身的構築、理性與感性的唱和、以虛取實的情境營造，一言以蔽之：「去蕪存菁，惜墨如金」是也。

觀念彈線

德國哲學家尼采（Friedrich Nietzsche, 1844-1900）說過：「一個觀念就是一種發明，而發明就是沒有任何相同之處，不過發明卻往往有許多相似點。」（Un concept est une invention à laquelle rien ne correspond exactement, mais à laquelle nombre de choses ressemblent. - Extrait de Posthumes）

法國「新寫實主義」（Nouveau Réalisme）的畫家克萊恩也強調：「觀念能使世界革命」。

的確，一種想法一種理念都是一項發明，而且想法或理念是具有它實質的威力和能量的，它的能量可以大到足以撼動世界。套用尼采的觀點，無疑地，洪耀的「彈線」本身就是一項發明，儘管他和魯班所發明的「墨斗」彈線有相似的原理，但是魯班「墨斗」的彈線是建立在實用功能的想法上；而洪耀的彈線則是建立在觀念的平台上。

試看〈觀念（折紙彈線）〉（2007，宣紙、墨，95×125cm）的一段自述文字：「顛覆蔡倫紙的結構（方形），顛覆人的傳統觀念（多邊形）。打破了宣紙的平面性，使之佔有了空間，產生了視、觸覺上一種新的肌理感，發揮了宣紙『力透紙背』特殊效能，成為可供觀賞的特殊美感。宣紙正、反面的先後呈現過程還具有了時間流，恰似『時間』又翻了一頁，使畫面呈現四維空間的元素。」洪耀四次元的空間論，比義大利畫家封塔納（Lucio Fontana, 1899-1968），當時在他的畫布上割下一刀或挖個洞而提出的「空間觀念」（Concetto spaziale）還前衛。

讓人耳目一新的還有一反傳統藝術家「不食人間煙火」的超然觀念，而投入關心現實社會的批判者的角色：〈彈毒奶（關注當下）〉（2008，75×110cm）這件複合媒材的作品，嚴厲地譴責轟動一時的毒奶製造商，罔顧人命在食用牛奶中添加對身體有害的「三聚氰胺」工業原料。洪耀不是一位「不管天下事的畫室名士畫家」，而是能知天下事、關懷社會、慈悲而有理想的藝術家；他用象徵毒奶的白色顏料，猛力地彈出胸中的憤慨，但這一彈卻形構出藝術家自己所說的「成為可供觀賞的特殊美感」的藝術品。

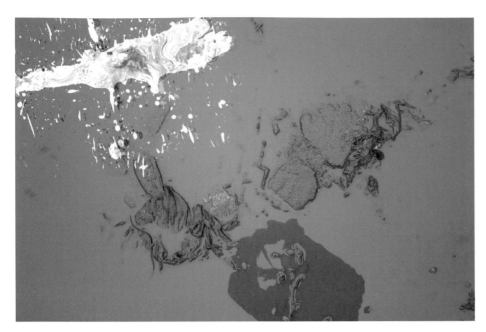

彈毒奶　2008　油畫　75×110cm

　　2011年3月11日，日本因為強烈大地震及海嘯，引發福島核能發電廠的大災難，慘烈情況令人驚悚神傷。洪耀發自人類本有的悲憫之心和強烈反核的環保意識，對決策者提出嚴重警訊和呼籲：停止將會使人類陷入萬劫不復的核能發電廠之興建與運作！他把心中的鬱卒，完全反映在〈核災難（藝術家關注當下）〉（2011，宣紙、墨，90×95cm）作品裡。污濁的毀滅性煙霧，哀嚎慘澹的無情火，看不見的致命輻射線…不只是日本，全世界都被蒙蔽，我們心中的吶喊，還給我們無憂無慮乾淨的生存空間罷！這不也是洪耀的心聲嗎？！

　　此外，洪耀將「觀念彈線」的範疇延伸到裝置的「行為藝術」：如〈行為‧裝置〉（2006，鑄鐵，1200×150×10cm），將彈線形塑的偌大鑄鐵，選擇碧海藍天的時日，安置於台灣東海岸太平洋上，這是藝術家在上帝所創造的大自然中最神秘又最有威力的「天」與「海」執行他的「觀念」之「行為」，就是在安置的時刻正是天海一線，遠處娓娓傾訴著的白雲，水上神奇詭異地浮現彈線狀的鑄鐵，洪耀又創造了另一個自然。2008年的〈裝置‧觀念（猶太災難碑）〉（2008，160×240cm）是透過有兩位受難的猶太人的浮雕基底，洪耀在其上方彈出左右貫串的紅色「彈線」，並於右邊受難者右下方，濺潑了一團象徵「血」的「彈線」片段，加深猶太人被殺害的血腥記憶，左右貫串的紅色「彈線」，其實是洪耀對歷史上屠殺猶太人的暴行，提出最嚴厲的譴責。

總結：彈線、觀念、裝置、行為、聲光

　　只要拿得動畫筆，人人都會畫「線」，所以「線」絕不是洪耀的獨創或發明；但是「彈線」就非他莫屬了。洪耀的「彈線」是「形式」也是「內容」；他在執行「彈線」時，是一種「解構」同時也是一種「建構」；他在執行「彈線」時，同時完成「點」、「線」、「面」佈局。

　　洪耀的「彈線」是一種「觀念」的宣示，更是一種「觀念」的執行；而執行「觀念」時的方式是「跨域多元」，有時需要以「裝置藝術」的手法，有時需要以「行為藝術」的模式，甚至需要以「聲光」的輔助，正如他在〈裝置、行為、聲光〉（2008，220×500×30cm）的作品所展現：彈線閃動與十八塊亮片輝映，加上音樂，二十來人隨意舞動。

震撼至暢快，叛逆至自由

——致敬當代藝術先驅　洪耀先生

彭雄渾

彈線的力量在畫面上如同火藥爆炸，墨水彈濺酣暢淋漓，恰如潛意識中最深層的慾望與熱情同時併發，原本內斂的線條向四面八方立體噴濺沖發出躍動的姿態，短暫的瞬間釋放了無窮的能量，再一下子被畫布捕捉為形，形成了作品獨特的藝術美學。當我第一次看見洪耀先生的畫作，我的內心感受到極度的震撼和暢快：竟然有如此奔放而強烈，新潮又傳統的表現方式！

翻閱畫冊，我更驚訝於他的創作不僅止於發明「彈線」技法，更將彈線做了種種變形：「彈白線」、搭配「摺紙」，挑戰「架上繪畫的終結」、甚至「彈水袖」、「彈彩」，以至於各式各樣的裝置藝術，一再突破自己、一再跳脫框架，帶來了令人驚奇的作品。我心中的洪耀，宛如一位多重宇宙的旅行者，向我們揭露世界的多樣性與可能性，並在反叛的精神中獲得終極的自由。

洪耀先生1939年生於重慶，父親在1949年隨國民黨前往台灣，讓留在中國大陸的洪耀與母親在童年時期一直被視為「黑五類」，他的成長背景受到了戰亂的影響，這段特殊的歷程為他的生命帶來了重大的衝擊，卻也為他的藝術之旅奠定了獨特的基礎。被冠上「黑五類」的稱號，並未使他灰心喪志，反而在逆境中培養了他堅韌不拔的品格，他以第一名畢業於中南美專附中油畫科，在學期間作品亦受到湖北美術出版社青睞發行至全國。隨後，他進入廣州美術學院中國畫系，入圍各大美術展。年少、有才華、獲得注目與名聲並未使他怠惰，反而使他更加創作不懈，潛心研究突破的契機，1977年開始的彈線創作，讓他名揚畫壇，是他獨具匠心的創作理念和獨特的創作技法。

我曾在照片中看見洪耀先生自行研發的彈線機，第一張照片攝於1997，場景似乎是在畫室，初代彈線機僅約三公尺寬，洪耀先生宛如武術大師，以一根槓桿撐起彈線；第二台有將近五六公尺，得靠中央的轉輪拉起彈線；第三台則以進化成了鋼骨結構的龐然大物，圖說是「2007便攜型彈線機」，想必是有著精密的拆裝機制。而最新一張，2008年照片裡的第四台彈線機，已經是在猶如廠房般的空間裡進行，使用了工廠的吊索、懸臂，兩台推土機拉開沾滿墨水的粗大彈線，「啪！」我想像著這些照片中的美妙機器完成彈線時，會是多麼撼動人心的畫面與情景，照片中已有稀疏白髮的畫家又會是怎樣的表情，而畫作的巨大與氣勢磅礴，更加令人心嚮往之。

洪耀先生的彈線技法，據說是由於他的兩個童年回憶：祖父開棺材

鋪，他從小就常看著木工師傅用墨斗彈出一條一條又黑又直的線；以及在棉被鋪裡聽見「彈棉花機」彈出的「單調重複而又雄壯整齊的旋律」，這兩個意象在1977年化作一把竹弓、繫上麻繩，彈出了他知名的第一件彈線作品，此後三十年，他不斷地精進、變化這個意象，彈線機也不斷更新、變大、超越想像。直到今日，彈線早已成為他的獨特語言，中國畫壇也將「彈線」列為傳統「18描」畫法之外的「第19描」，這種突破傳統的創新性，使他的作品成為了畫壇中的瑰寶，也成為了後人學習的對象。這種創新不僅僅在技術上突破，更在於對力量和動態的巧妙運用。他將彈線藝術完美融合於中國畫的傳統基礎之上，打造出具有張力和爆炸性的獨特藝術語言。

在我看來，洪耀先生的藝術不僅僅是技術的突破，更是心靈能量的表現，他的作品中強烈地表現出對生命、世界的感受與享受，這種內在的情感流露使得他的作品更加生動與感人。看著這位前輩藝術家的作品，我不禁想起了自己最初接觸複合媒材創作時產生的自由感。放下早已熟悉的畫筆，拿起一雙鞋、一把油漆刀、一把掃把，從此天寬地闊，天地萬物都可作畫，複合媒材的運用讓人突破了僅有畫布與畫筆的思考限制，能夠充分發揮創作的想像力，使得作品呈現出更多元化的風貌。然而，藝術原本便是創造力的產物，並非單純跳脫媒材或技法就能呈現自由，正如洪耀先生用彈線創作一般，雖然發明了這項技法，依然花了大半輩子琢磨各式各樣的表現方式，為的也就是更加強烈地表達不同時刻內心的情感與思想。這種自由、開放的創作態度，無論是任何年代的創作者，都是最重要的素質。

洪耀先生以其獨特的創作理念和技法，成為了當代抽象藝術的巨擘。他的作品不僅是視覺上的享受，更是心靈的啟迪。透過他的彈線藝術，打開了一個充滿生命力和創造力的世界，也看到了藝術的無窮可能性。我相信，在未來的藝術之路上，洪耀先生的影響將會繼續發揮著重要的作用，激勵著更多的藝術家前行。

我想向這位偉大的藝術家致敬。感謝他為藝術世界帶來的獨特貢獻，也希望他叛逆而自由的精神能有更多的繼承者，以彈線為引，彈出更多未來能改變世界的畫作，繼續讓藝術奔放的聲響響徹雲霄。

水墨小品　1996　宣紙、水墨
35×60cm

彭雄渾
抽象畫藝術家

洪耀彈線：道與器的創造性結合

大澤人

據洪耀自述，他有一位木匠祖父，還有一位彈棉花的鄰居。這二位手上的墨斗和彈弓自兒時起就一直縈繞在他的意識之中。時至上世紀七十年代，他的心中還盤旋著一個更重大的問題：怎樣徹底顛覆傳統水墨畫？倘若他能夠一舉解構這一古老的傳統藝術形式，他能否重構起一種新的藝術形式取而代之？這一新的藝術形式將會是什麼樣子？當他製成第一張竹弓，並成功地彈出第一幅作品〈五角星〉的時候，終於完成了器與道的結合。器由道而立，道因器而實。器無道為指引，終難成器；道無器為依託，如魂不附體，道何用哉？洪耀彈線恰恰印證了道與器二者相輔相成並行不悖的道理。

洪耀彈線是道與器的完美結合。他首先態度決絕地對寫實繪畫進行了一場觀念革命。同時他大刀闊斧地改造傳統繪畫工具，成功地創制出「彈線器」，洪耀彈線應運而生。洪耀的開創精神和追求完美的大匠氣質令人肅然起敬。

洪耀對寫實主義水墨畫的顛覆是乾淨俐落，一刀兩斷！是決裂式的，革命性的，而不是溫情脈脈，不是改良主義的。洪耀本來是一位頗有成就的寫實主義水墨畫家。早在美院學生時代就深受導師們器重，作品頻頻獲獎。由具象到抽象，由傾心筆墨到操弄彈線器，這之間的跨度何其大也！此種壯舉，非有大氣度者不可完成。這種有大氣度者正是莊子所說的「透網鱗」。他能夠大舍大棄，用難以想像的勇氣衝破最頑固的牢籠，直奔他所鍾情的抽象藝術。鑽研了幾十年的技法，昔日的榮耀，師友情誼，市場利益，這些都在所不惜，都不能阻礙他追求創新。這種「拋頭顱灑熱血」在所不辭的頑強意志，來自他壓抑已久而又十分堅定的藝術主張：藝術的本源在形式美，而不在沿襲千年，千人一面的傳統樣式裡。更不在主題先行的插圖式繪畫裡。在當時大氣候已基本允許的情況下，這一主張終於借助彈線法得以徹底地宣洩，一場觀念上的革命就此爆發。

1977年，當時任教於湖北藝術學院的洪耀用自製的竹弓和淡墨在宣紙上彈出一副抽象作品：紙面上一些淡淡的直線錯落地構成一個五角星的變奏。無論構成，墨色，還是尺幅，表面上看，都似乎無足輕重。然而，無論對洪耀本人的藝術發展還是中國水墨畫史的演進，這都是一件具有里程碑意義的大事。

70年代後期的中國，插圖式和講故事的老套路彌漫著整個畫壇。藝術家們仍孜孜於琢磨上意和選擇題材，以求在某次全國性美展上一炮而

網　2006　油畫　82×180cm

紅。儘管二十世紀以來，西畫東漸，中國畫壇也的確湧現出不少勇於探索革新的人士。然而，一百年來中國繪畫的改革基本上屬於技法改良，而並非觀念革命。即使最具改革意識的大師級人物，如徐悲鴻，傅抱石，劉海粟，李可染，吳冠中等，其作品依然恪守著形形色色的傳統範式和對筆墨的追求。充其量，各具「風格」。在觀念上，完全談不上開風氣之先。激進如劉國松、吳冠中者，雖提出「革中鋒的命」，「革筆的命」，「筆墨等於零」等振聾發聵的口號，他們的作品仍舊過多地保留著「山水」、「花鳥」，「筆墨」、「氣韻」等傳統訴求。在「觀念革命」的招牌之下，一步三回頭地拖著一條祖上遺留下的尾巴。

　　比較明確地提出觀念革命的是林風眠。早在上個世紀初，他就明確提出「調和東西藝術」的主張，認為「中國現代藝術，因構成之方法不發達，結果不能自由表現其情緒上之希求，因此當極力輸入西方之所長，而期形式上之發達，調和吾人內部情緒上的需求，而實現中國藝術之復興」。其主張實涉「觀念革命」。遺憾的是，在當時的背景下，林風眠的主張不可能被認知，根本無法得以施展。五十年代以後他在蝸居上海的近三十年間，更是完全喪失了在美術界的話語權，不得不畫些風花雪月式的山水、花鳥、人物、靜物等，應付時局，消磨時光，同時也令人痛心地磨削著這位大師級人物的藝術才華。惜哉！林風眠生不逢時，時不他濟。

　　相比之下，洪耀是幸運的，也是明智的。他選擇擺脫理不清辨不明的理論問題，用彈線法乾淨俐落地獨闢蹊徑。在藝術史上，他應當屬於那些「大義滅親」式的革命家，如畢卡索、波拉克、安迪沃荷之輩。然而時至今日，洪耀彈線並沒有引起美術界，尤其是理論界的足夠重視，至今尚未舉行過一次真正的理論界高端專題研討會，更遑論將其堂而皇之地推向國際美術舞臺。

　　古人說「工欲善其事，必先利其器」。彈線器的發明是洪耀彈線藝術成功的重要因素。1977年，洪耀用來彈出〈五角星〉的那張竹弓正是彈線器的雛形。這與兩千年前，蒙恬造筆從而誕生中國書法和中國畫，具有同樣的意義。中國畫之所以大異與西畫，正在於它在觀念上取法于書法。傳統繪畫理論了了數語，將此歸納為「書法用筆」或「骨法用筆」，有失簡約。中國繪畫取法于中國書法有一套完整而獨特的構成美學，其中包括謀篇、筆劃結構、節奏、墨法等諸因素。同時還有一系列更高更重

要的形而上方面之因素，如情緒、心態、場合、環境等等。沒有中國書法形形色色的結構形態和運筆節奏，就不可能有借鑒此類特色的中國畫筆墨技巧。鑒於此，觀念離不開技法，技法離不開工具。觀念創新離不開技法創新，技法創新離不開工具創新。按照一般邏輯，觀念是靈魂，觀念創新應該是工具和技法創新的先導。新的工具和技法往往因新觀念的需要應運而生。但也不能排除工具和技法創新導致觀念變革的可能性。其實，這也合乎存在決定意識這一哲學原理。抑或有觀念和技法共存共生的情況。如是，又回到「先有雞還是先有蛋」這一千古悖論了。

　　一種技法的誕生需要不斷的改進和發展。彈線法也不例外。首先，洪耀不斷地改進，完善並研發新型彈線器，以適應創作需要。自從1977年第一台彈線器問世以來，至今，他已經推出五款不同型號的彈線器。

　　其二，媒材多樣，手法各異。他不僅在紙上，布面上，而且彈裝置、服裝、木紋、光影、汽車、人體、牆壁，甚至大地。他不僅使用淡墨、濃墨、焦墨，還使用丙烯、油畫顏料、油漆等等。一言以蔽之，無所不用，無所不彈。洪耀不僅關切彈線器彈出來的線條，其粗細長短，其濃淡幹濕，以及那些千奇百怪的偶然效果，更重要的是：他重新定義了彈線媒材—萬物皆媒材。至此，所謂創作媒材，不再僅僅是紙面，布面。創作語彙也不再僅僅是點線面。一旦彈線和現成物之間產生溝通和交流，作為一件藝術品，就具有了一種全新的表達語彙。

　　其三，洪耀彈線的美學價值不僅在於媒材的創造性開發，尤其在於他對構成形式和抽象語言的關注和創新。彈線器彈出來的線條，條條筆直，寧折不彎，坦誠爽快，「剛正不阿」，洋洋乎一派好漢形象。當然，直線作為一種表現符號，也有不足。洪耀畢竟是一位修養全面的藝術家，他很善於利用各種創作手段來豐富直線的表現力。首先，彈線可以粗細不一，鬆緊不一。可以直彈，也可以斜彈。洪耀近作在表現語彙上已有許多新的開拓，增加了彎曲、回環、拓印，甚至數碼技術，從而將表達語彙又推上一個新的臺階。

　　至今，洪耀彈線已經成為一種既具備獨特觀念，又有獨特語彙的藝術形式。已屆知天命之年的洪耀仍然精力充沛，創作正成噴薄之勢。我們熱切期待更多更精彩的彈線作品問世。

　　無論對洪耀本人的藝術發展還是中國水墨畫史的演進，這都是一件具有里程碑意義的大事。竹弓正是彈線器的雛形。這與兩千年前，蒙恬造筆從而誕生中國書法和中國畫，具有同樣的意義。

青花瓷　2008　布面、壓克力　95×125cm

大澤人
美國卡卡當代藝術家及批評家協會會長、紐約現當代藝術研究會會長、美國亞洲藝術院院士、榮譽院長。

「零」的突破

——略評洪耀的「彈線」觀念性抽象畫

陳孝信

我相信：只有非常人才有非常畫。進而言之，只有奇人、奇才方有奇想、奇思、奇構、奇作。洪耀在我的心目中就是這樣一位非常人，一位奇人。所以，要瞭解他的畫，必先認識他這個人。反之亦然，要認識他這個人，就必須瞭解他的畫。

由我的好友——燕柳林塔橋，使我結識了洪耀。多年以來，我只認為洪耀是燕柳林的畫道知己（自然，至此一條，已是十分難得），卻從不知道洪耀在藝術上比燕柳林出道還要早，而且早已聞名於嶺南和武漢畫壇！直到今春，在我應他和他夫人之邀，專程趕去武漢看了他這批畫，並向他瞭解了藝術生平之後，我才有了恍然大悟之感，也才終於認得他的廬山真面目！

他是大陸的「學院派」（可我的那位故交燕柳林卻是地道的「非學院派」）。1954年，他進了廣州美院附中，後又考入廣州美院，前後攻讀了八年，涉足國畫、油畫、版畫、水彩畫、年畫等多個領域。他在國畫系的授業導師正是嶺南派的一代大家——關山月。70年代，他開始翹楚畫壇，多次參加全國性展覽，並獲得殊榮。但當問及這批成名作時，他的臉上卻表露出了不屑一提的神色，還說當時就已認識到這批成名作都是違心之作，應景之作，並不是他真正想畫的畫。他的這個匪夷所思的心態至少可以做兩種解讀：一、他的確在藝術上有過人之見。在當時的主流美術統一全國的時候，他竟然就有著清醒的認識，並看到了他自己的作品，還有許多別人的作品都存在虛假性問題，因而缺乏真正的藝術生命力。二、折射出了他個人痛苦而又壓抑的心路歷程。他因父親的「問題」被劃入了「黑五類」，而要在國內生存、立足，就必須打入主流美術陣營，並要力求表現出色，因而只有一條路可走：違心地去做，奮力地去做！這樣做的同時又分明覺得自己的筆在撒謊，心在流血！這就是他當年所處的兩難處境。

我個人對洪耀的這段經歷，卻有著另一種解讀：創作這些成名作畢竟磨煉了他的藝術感覺和表達力，從而成為了他在藝術上的一種特殊積累。再說了，藝術總有藝術自身的問題，需要藝術家去認真面對，並拿出他自己的解決方案。例如：筆墨、色彩、構圖、造型等等。在這些純粹的藝術問題方面，沒有一定的積累，又怎能有「零」（關於「零」的問題，留待後論）的突破？

所以，洪耀近二十年的積累任然是他藝術生涯中一段重要經歷，對他後來的創作，無疑是有影響的。

早在70年代中期（此時大陸的「星星畫會」尚無蹤影），他就孤獨地摸索著直至如今仍在堅持不斷地拓展的「彈線」觀念性抽象畫創作。

何謂「彈線」？又何謂「觀念性抽象畫」？這是解讀洪耀藝術實踐的兩個基本概念。

所謂「彈線」，簡單地說就是在洪耀自行設計、研製成功的「彈線機」上，穿上粗、細不等的繩子，再塗上顏色或墨色，然後利用反彈的作用在宣紙上彈出一根根粗、細不等的色線或墨線。這些筆直的呈扭結狀的色線或墨線極具一種張力（亦即表現力）。說白了，「彈線機」就是洪耀的「筆」，彈出來的線（簡稱「彈線」），就是洪耀「觀念性抽象畫」的骨架和靈魂。

「彈線」的起源有兩個：一、相傳為魯班發明的彈線盒，這是千百年來「魯班弟子們」的無窮智慧和汗水，甚至是中華民族精神的一種象徵（因為「彈力」就好比是「壓力」，而「標準線」就好比是不屈不撓的「人格精神」。後者在「壓迫力」之下成「形」，並迸發出耀眼的火花。）二、彈棉花機。「我難忘兒時的彈棉花機，它彈出的單調重複而又雄壯整齊的旋律，穿越了時空，連接著我的過去、現在和未來，是我幻想的源泉」（摘自畫家自述）。

儘管我們追溯到了「彈線」在中華文明史上的兩個重要源頭，但卻一點不影響「彈線」在抽象畫創作領域裡的原創性地位。因為我們檢查抽象畫的藝術史，從未見過有「彈線」的創舉。對於「語不驚人誓不休」洪耀來說，它更是羞於去做拾人牙慧的事。原創這一概念，既是他創作抽象畫的初衷，也是他孜孜以求的目標之一。再說他也是經過了反復試驗，反復修正，才將「彈線機」逐步完善，並成功的運用抽象畫的創作。如今，他也正是憑藉了「彈線」的原創精神，方可在抽象畫創作領域獨樹一幟，方可稱為「零」的突破。

我將洪耀的抽象畫創作界定為「觀念性抽象畫」理由是：洪耀抽象創作的核心，正是「彈線」——獨一無二的藝術行為過程中及其在藝術行為過程中留下了彈線符碼。在「彈線」的藝術行為過程中充滿了一種東方式的智慧——正所謂是暗藏玄機，含而不露，並體現了一種反復錘煉、頑強不屈的精神。所以這個智性行為本身即是觀念之意。只要我們承認了這個支撐點是一種智性觀念和觀念的行為過程，也就無法將洪耀的抽象畫簡單的歸入冷抽象、熱抽象或抽象表現主義，而只能是歸入觀念性抽象畫創作。雖然在歐美的抽象畫領域不乏這類事實，但在海峽兩岸，依然比較罕有。

「彈線」最主要的魅力在哪裡？在於他是一種人格精神的體現。或者說「彈線」就是一種人格力量的符碼。它的關鍵在於「彈力」。這種「彈力」既體現為一種壓力、壓迫力、控制力、扼殺力，也在同時體現為一種反彈力、反抗力、爆發力、解放力（自由感的釋放和獲得）。由於是一架彈線機的強力作用，所以這種「彈力」絕非「筆力」所能替代。由「彈線機」這一藝術轉換方式所產生的「彈痕」亦即「彈線」，自然也就蘊含著一種力量，一種能量。這種力量和能量又正好印驗（即是所謂的「格式塔」作用）了上述的人格精神，並暗喻了另一層更深的符碼意義，即是蘇珊・朗格所言：而藝術符號卻是一種終極意象——一種非理性和不可用語言表達的意象，一種訴諸於直接的知覺的意象，一種充滿了感情、生命和富有個性的意象，一種訴諸於感受的活的東西（《藝術問題》，中譯本，P134）。

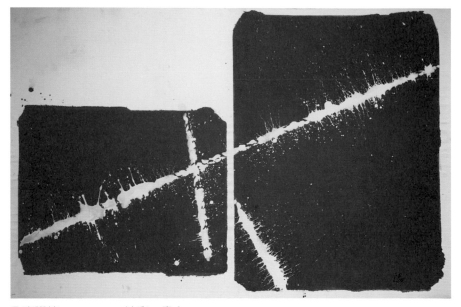

魯班彈線 92　2007　油彩、畫布　105.5×71cm

除了「彈痕」（亦即「彈線」）本身所蘊含的符碼意義外，「彈線」還被洪耀賦予了多重性格，例如它本身的筆直性（寧折不彎）喻示了人格的秉直、樸實、剛正；它的多彩性喻示了人格世界的豐富內涵和驚人的魅力；它的粗細不等、剛柔相濟喻示了人格的多側面：即表現為陽剛，也表現為溫柔細膩；它的一瀉千里和一覽無遺喻示了現代人的奮進精神和光明磊落，等等。如果可以體會到「彈線」在產生過程中所發出的音響，那麼，「彈線」之于洪耀的抽象畫，其內涵是豐富的，多意的，也許還是因人而異的。「彈線」為讀者所提供的，如同是一個感受器的觸發點。在它的觸發下，讀者盡可天馬行空般地去進行各種想像。

由此可見，「彈線」的空間感度是自由的，開放的。

除了「彈線」之外，洪耀還隨心所欲地進行了各種抽象畫的嘗試：幾何抽象的，極簡主義的，裝飾性的圖案，有巧用漢字來構圖的，更多的卻是表現性的。或單純，或豐富；或冷峻，或熱烈；或內斂，或奔放；或五色斑斕，或歸於平淡。表現也是手法多樣，有潑灑，有塗抹，有勾畫，有暈染，不一而足，其中還穿插了一些都市和山水的意象符號，以加強畫面的時代感和表現力。這些附麗於「彈線」的畫面，既像是由「彈線」延伸出來的協奏曲，又像是「彈線」之外的獨立畫面，不僅增加了畫面的語意資訊，又避免了由「彈線」帶來的單一性，而且更富於情緒和生命內涵的表達。

「彈線」與畫面的有機結合，構成了洪耀觀念性抽象創作的又一大特色。「彈線」猶如畫面的主旋律和精靈，畫面則猶如大地和天空。有了後者，便任由「主旋律」的發揮，「精靈」翱翔。

抽象藝術說到底，是一種個人化的表達方式，而且更多的是精神和靈魂層面的高度專注和藝術方式的轉換。所以，抽象藝術無論是對藝術家而言，還是對讀者而言，都是精神和靈魂的拷問、純化和昇華。

縱觀洪耀的觀念性抽象創作實踐，不僅深刻體現了上述抽象藝術精神，而且還為當今中國的抽象藝術史，提供了又一個範例。

我敢說，這是一次成功的「零」的突破。

2007年4月10日，完稿于南京·草履書齋。

陳孝信
教授、藝術評論家、策展人。

再論「零」的突破

——洪耀「觀念·彈線」的原創

陳孝信

　　兩年前，我為洪耀寫過一篇題為《「零」的突破》的評論。隨著我們交往的加深，認識也在深化，這使我越來越感到，先前寫的那篇文章，已存在著明顯的不足，而且感到有些觀點意猶未盡。於是，就有了寫作《再論》的強烈衝動。

　　所謂「明顯不足」主要是對「觀念·彈線」原創性的認識不夠。眾所周知，中國的現、當代藝術之所以在國際上缺乏地位和影響力，難以與歐、美世界，乃至於日本、韓國比肩而立，最主要的原因就是缺乏一種原創性，即：缺乏那種既能發揚中國文脈，又能體現某種原創性的「中國版本」藝術！一百多年以來，尤其是改革、開放以來，絕大多數的中國藝術家不是在重複、「翻版」老祖宗的東西（例如傳統中國畫、新文人畫），就是在不斷的學習、借鑒、乃至「翻版」歐、美的現、當代藝術（例如各種主義的藝術，又例如各種「風」：「佛洛德風」、「塔皮埃斯風」、「昆斯風」、「基弗風」、「三C風」、「裡希特風」、「杜馬斯風」，最近又刮起了「日本動漫風」……不一而足）。以上兩種傾向，卻有一個共同之處：不思進取，妄圖走所謂的成功捷徑，從而達到追逐名利的目的。與此同時，卻又不願為追求藝術宗旨、復興中國藝術而有所擔當。站在這樣一個現實語境當中再來思考洪耀的「觀念·彈線」，我突然想起了一句古詩：眾人皆醉我獨醒（這句詩也可以這樣理解：眾人皆醒我獨醉），也恍然明白了西方藝術史上的一句名言：卓越的藝術家總是可以超越他（她）所處的時代、超越世俗而指向未來！

　　2009年洪耀的「觀念·彈線」第一次在上海美術館正式向國人亮相（此前，2008年在臺灣做過個展，2009年7月在廣東美術館參加了「首屆生」的群體展，更早一些時間，也有過零星作品參展記錄），雖說這次亮相還不算全面，至多只能是局部或部分，但還真給了人一鳴驚人之感。這次展覽的標題是：「彈線·原創」。

　　所謂原創性應該有兩層不同的理解：第一層是純粹意義即完全意義上的原創，如杜尚的〈小便池〉、伊夫·克萊因的人體繪畫、羅伯特·史密森的〈螺旋形防波堤〉、克裡斯托與珍妮·克勞德的〈峽谷幕瀑〉等等，都是人類藝術史上絕無僅有的原創作品，但這類事例相對比較少；第二層是相對性意義上的原創性，即是在前人已有的基礎之上，經過創造性的利用、改造、轉換，從而讓其換發出新的活力，甚至說是起死回生、脫胎換骨。這類事例在人類藝術史上相對比較多見，例如浪漫

主義相對於古典主義，印象派相對於浪漫主義，後印象派相對於印象派，等等。雖說現代主義運動崇尚原創，但也絕非個個藝術家都是純粹意義上的原創，相反，不少的現代主義幹將也都是在別人的啟發下或者基礎上才展開創造性翅膀的，此類例子不勝枚舉，表現得最為明顯的是美國抽象主義的諸幹將。對於人類藝術史而言，以上兩類不同層次的原創與原創性都很重要，都值得宣導。而在目前的中國，宣導一種純粹性的原創幾乎是不可能的（必須承認，我們已經失去了這樣的機會。在未來的世紀裡，這種機會也許還會重來）。所以，我們應該不失時機地宣導後一種原創性，因為這是完全有可能的。

洪耀的「觀念・彈線」所體現的正是後一種意義上的原創性，而且是一個出色的代表。因而，剖析他的個案便具有了全域性的啟示作用。

洪耀的「觀念・彈線」的創作性靈感（或曰創造母體）來源於古代魯班發明的墨水匣、彈線和民間的彈棉花機。他的祖父是位能幹的木匠，故而他對墨水匣、彈線並不陌生，與此同時，他的童年記憶裡還始終留有彈棉花機的聲音：

「我難忘兒時的彈棉花機，它彈出單調、重複而又雄壯、整齊的旋律，穿越了時空。連接著我的過去、現在和未來，是我幻想的源泉。」

正是這兩個源泉促發了他的創作靈感：何不把彈線盒或彈棉花機用於藝術創作？若是用「彈機、彈線」來代替傳統的毛筆或方筆乃至刮刀又將是如何一種效果？一架仿造的彈線工具就這樣做成了，自然說不上有多大的創造性，但卻是一個重要的突破口！第一件用彈線機完成的彈線・抽象水墨畫也於1977年問世了。雖然畫面效果稚嫩，但這件作品「劃」出了「零」的突破的第一道分界線，而沖出了這道分界線也就證明了：中國現代主義在東方古國的土地上又一次萌芽了！

一個成功的個案常常可以改寫一部藝術史。但對於一個尚未開啟改革、開放大門，藝術體制落後，藝術氛圍異常地保守的國度而言，事情卻遠非那麼輕而易舉。洪耀的第一件彈線・抽象作品在1981年被公示以後，各種非議便接踵而至。面對這些非議，再聯想到自己的出身和以往所遭遇到的種種不公，迫使他最終選擇了緘默，一切的實驗行為統統轉入了「地下」。這種非常態在當時的中國反倒是一種常態。

由於洪耀個人生活的變遷（1984年，移居香港；1990年，又定居台灣；1996年才回漢辦學），他一度停止了「觀念・彈線」創作。直至1997年第一架彈線機誕生，他才真正步入了「觀念・彈線」這神奇而詭異的大千世界。

「工欲利其事，必先利其器」。由台返漢的洪耀，視野變得更加寬廣，創造性的想像力也愈發地被激發起來。此時的他，對原來所用的仿造性的彈線工具已感到十分地不滿意。更為了增強彈力，也為了創作大幅乃至巨幅作品，更為了擴大「彈線・觀念」創作領域（如向裝置、實物、乃至地景方向發展），他用了大量的時間，去改進、創制、完善他的「彈線機」。迄今為止，他已擁有了四架自製的「彈線機」，分別是：

第一架（約在1997年誕生）：杠杆原理機（長：6公尺；高：1公尺；寬：0.45公尺）。

第二架（約在2006年誕生）：螺旋原理機（長：8公尺；高1.2公尺；寬：0.7公尺）。

以上兩架彈線機的問世，不僅使「彈線」的力度加大，而且「線」的粗細也可以做到自由控制。

第三架（約2007年誕生）：可攜式機（長：6公尺；高：1.2公尺；寬：0.7公尺）。有了這架彈線機，便大大地拓展了洪耀的「觀念・彈線」的創作領域。一旦靈感突發，他便可以把任何一個物件（實物、人體、地景等）信手拈來，實施他的「彈線」行為，完成它的「蹤跡」創作。「觀念・彈

線」也由「架上平面」轉換到了空間立體之上，乃至時間過程之中。這一轉換，便使其中的觀念性意義有了一個更完整、也更徹底的呈現。從此，作為一個觀念藝術家的洪耀可謂是名符其實。

第四架（約在2008年誕生）：大型10噸行吊電控滑輪起重彈線機（長：140公尺；高10公尺；寬：27公尺）。通過錄影資料，我領略了這台巨型彈線機的創作風采：先用兩輛大型載重汽車固定住彈線，由電控滑輪起重機控制彈線，然後再由洪耀指揮幾十位工人移動宣紙或布面，並在粗線上塗上色彩或墨汁……只見長繩被徐徐吊起，在一聲號令之下，長繩便猶如電擊般沖了下來，「啪」地一聲巨響震得人心一顫！場面之大，效果之烈，古今所未聞。洪耀的以「機」代「筆」，以「彈加濺」為「線」，也在這一瞬間被發揮得淋漓盡致！

由此可見，此時的彈線機與最先仿製的彈線機，不僅具有了「量」的提升，而且部分地具有「質」的飛躍；再與魯班的墨水匣、彈線、彈棉花機相比，雖原理相同，但卻具有了脫胎換骨、起「死」回生的巨大變化。這就是「觀念‧彈線」具有了原創性的第一層意義，真可以說是「一招先，吃遍天」、一「機」先，「彈」遍天！

要做到這「一招先」又談何容易。這絕不是洪耀單純的好奇心所能做到的，而是有著更深層次的創作動機——可以說，正是在這更深層次的創作動機裡面埋藏著洪耀「彈線」的真正秘密。故而揭示出動機也就掌握了解開「彈線」的一把鑰匙。

其一，培根說過：奇跡多在厄運中出現。而奇跡也是對厄運的一種補償。洪耀出身於一個「反動軍官」（其父為黃埔生）的家庭，其父又在解放前亡命臺灣，

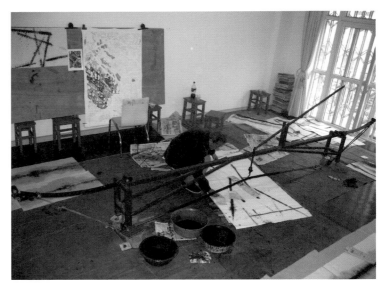

彈線機 3 號

彈線機 2 號

便攜式彈線機

2008 年大型航吊彈線現場

卻留下了母親和他們兄弟幾人。在那個信奉「唯出身論」和「以階級鬥爭為綱」的年代裡，洪耀和他的母親、兄弟的命運多舛便可想而知。1962年他個人好不容易讀完了廣州美院，成為了「首屆生」中的佼佼者，卻因出身「反革命家庭」而被分配到了偏僻的韶關地區新豐電影院當美工，而且一做就是15年！在史無前例的「文革」中，厄運更是接踵而至，乃至於弟弟慘死於「造反派」之手！他自己也因為被誹謗、誣告私藏武器，而遭受兩次抄家的厄運，在附中、美院讀書時所存留下來的全部作品均毀於一旦！可以說，自他懂事起，他的頭頂上就一直懸著一把「達摩克利斯之劍」，他的命運也始終被一片陰雲籠罩著。直到他離漢去港（1984）以後，仍然是心有餘悸。三十多年的非人待遇，奪去了他多少寶貴的東西！流失了他多少青春、壯年歲月！如今這一切，雖然不會再重演，但留存在內心深處的創傷卻永遠抹不去。這抹不去的記憶在內心深處不斷地積澱、凝聚……結果便是：不在沉默中死去，就一定會在沉默中爆發！

我以為，洪耀「觀念‧彈線」的核心就在於它是內心力量的一次次爆發。這種爆發不斷地、越來越強烈地釋放著一種「反彈力」。試想一下：一條或細或粗的繩子被一種力量拉起、乃至於吊起，不就是一種勢能的積聚？一旦這種勢能被猛然的釋放，不就產生了一種強大的反彈力？在這裡，被「壓迫」力量的強、弱正好與反彈力的強、弱形成正比，而反復、持續「彈線」的時間長、短，亦正好與「反彈」意志力的強、弱形成正比。所以，彈線機創制了一架又一架，「彈線」行為持續了一年又一年，作品湧現了一批又一批。最深層的奧秘就埋藏在這個「反彈」行為之中。其勢、其威、其疾，直令身心震顫；其恒、其久、其多，直令國人矚目。這是遭遇種種不平之後的一聲聲怒吼；這是一個公民爭取獨立人格的「藝術行為」；這是「小人物」不屈精神的印證！他把高懸在自己頭上的那把「達摩克利斯之劍」成功地轉換成了自己手中的「彈線機」。一邊盡情地「彈」，另一邊就能盡情地歡。一邊是爆發，另一邊卻可能是狂歡。而這種亦「正」亦「反」的兩種情緒也強烈地感染著仿佛已是身臨其境的每一位讀者，也勢必能激起他們的共鳴、共振（為此，我一直主張要完整地展示洪耀「觀念‧彈線」的全過程，不能掛幾張作品就了事。否則，就會感到許多不足，乃至閹割了它的靈魂）。由此可見，在這裡所體現的是一種典型的「作者——作品——讀者」之間的「『格式塔』同構」美學關係。

在洪耀的「觀念‧彈線」的全過程中，也可以這樣來倒推一下：奇作源於奇構（彈線機），奇構源於奇思（觀念），而所有的「奇」都源於生活，源於苦難，源於所遭受的種種不公。故而說，「觀念‧彈線」核心價值就在於它是以一種主動、積極的姿態介入社會現實的佳作，而不是無關痛癢的聲吟。洪耀也正是以此種「藝術方式」，部分地超越並昇華了苦難。除了「彈線」

農村包圍城市　2008　裝置　480×250cm

的行為之外，他還有不少直接介入社會現實的佳作（如〈農村包圍城市〉、〈鋼鐵長城〉等），都是證明。

　　其二，創作動機萌動於改革、開放之前保守而專橫的藝術體制及其種種做派所激起的一種強烈的逆反心理。說來也怪，洪耀本人原是一位科班出身的「首屆生」，而且還是一位高材生（1958年他以高分5+畢業創作的成績升入廣州美術學院；上大學時的一件作品——〈青年肖像〉還受到了當時幾位「權威人物」的好評）。畢業以後，他又多次參加過省、地區、乃至全國的美展，並獲得過獎項。1981年還加入了「中國美協」。按常理說，他已是一位舊藝術體制的受益者，又如何產生了強烈的逆反心理？甚至發展到了把以往所獲得的一切成果統統歸「零」的想法？其實也很好理解。俗話說，堡壘是最容易從內部攻破的。洪耀從秉性上說，就是一位十分不安分的「孫悟空」。這種秉性便決定了他可以被束縛一時（10年、乃至20年），卻不能被束縛一生。待他逐漸地打開了國際性視野以後，也就更加崇尚自由，崇尚獨立，崇尚無拘無束、天馬行空般的創作生活。這種理想化的創作狀態便成為了埋藏在他心底的一個強烈願望。所以，一旦遇到了合適的時機（相對寬鬆的藝術氛圍），一個真正的「孫悟空」便裂石而出了。

　　當他成了一位真正的「孫悟空」以後，自然就要否定舊的「自我」。只有把舊的一切歸了「零」，他也才有可能去突破這個「零」。而要突破這個「零」，就必須做到另闢蹊徑。當他受到了兒時記憶的啟發之後，再經過一番提煉、改造和再創造，「觀念‧彈線」便應運、適時地誕生了。於是，「彈線機」便成為了這位「孫悟空」手中的「金箍棒」。正是憑著它，他「反」出了「南天門」，不僅「彈」出了心中許多不平事（如前述），也「彈」出了新的文化和藝術史意義。

　　所謂新的文化和藝術史的意義又分成了幾個方面：

　　一、對傳統意義上的「架上藝術」予以顛覆、解構和反諷，從而宣導一種多元、開放、寬容的藝術理念。例如，2001年創作的〈架上繪畫的終結〉之一、之二、之三。顛覆並解構了中國傳統的立軸、中堂、對聯之類，顯示了一種「不破不立」、「大破大立」的藝術立場。又如人體彈線、實物彈線、地景彈線等系列作品，便是對多元空間中的裝置、行為、「蹤跡」繪畫等一系列的探索性藝術實踐。這些實踐不僅具有了一種「介入」現實的作用（作為一種異質因素的強行「介入」，從而使原物，或人物在陡然之間轉換了意義，產生了一種似是而非的不確定感），而且也引起了讀者對「藝術是什麼？」，尤其是「今天的藝術何為？」這類問題的聯翩想像和無窮盡的追問，從而地啟動了創作氛圍。在創作技法和材料方面，除了「彈線」以外，洪耀還進行了多種多樣的嘗試，茲不一一。

　　二、由於他長期地反感一切因循守舊的創作思維，反感傳統主義、中心主義和主流意識，因而他的作品從不重複自己，而且多數作品的構圖都是「非中心」的，甚至有的作品還明確標出了「顛覆中心」的意圖。非常難得的是他第一個指出2008年的「奧運會」標誌——「中國印」（奔跑的人）是一件仿作，並把這個原件作資料找了出來，予以放大，再「猛」地「彈」上一根「線」。從而提醒讀者去思考：中國的模仿行為究竟還要延續多久？中國自己的創造究竟何時才能出現？另一件難得的作品是給羅中立的名畫——〈父親〉「彈線」。這一「彈」也促使讀者去思考兩個層面的問題：1、畫幅上的這位「父親」有沒有被主流意識所矯飾的成分？「他」果真是「典型的中國農民」嗎？2、作為一件美國「超級寫實主義」手法的中國模仿版，出現在今天的中國藝壇究竟還會有多大的意義？創作上述兩件作品，在目前都是需要勇氣的。而在洪耀身上，早已不缺乏這種勇氣。所以，也許還會有更多驚世駭俗的作品問世。我們期盼著。

　　由此可見，洪耀手中的「彈線機」及「彈線」其實就是一個最佳的「顛覆」和「解構」武器（或曰媒介），而且既是批判的「武器」，也是「武器」的批判。故而在大量的作品中，所「隱現」著的其實是大寫的「不」（或「NO」），或是一個「？」號。

三、如果說「顛覆」與「解構」是一個「反」題，那麼，這第三層意義就是一個「正」題。洪耀「觀念・彈線」中有這麼幾個系列：〈彈線・漢字〉（2006）；〈彈線・印文〉（2005）；〈彈線・蘊含中華元素〉與〈彈線・強化中華元素〉（2008）等，就都是做的「正題」。即是借助「彈線」；或是強化（既是錦上添花也是畫龍點睛）傳統圖像或實物斑駁的歷史滄桑感與永恆的魅力（如〈門神〉、〈千古一類〉）；或者是借用傳統元素，在「彈線」的內涵中增加一層傳統的底蘊，並使之具有本土當代的一種「根性」（如〈彈線・漢字〉等）；更有意思的是巧用、活用傳統智慧，從而創造出一種嶄新的當代藝術（如〈參禪〉、〈飛龍在天〉、〈玄妙〉等）。在這一類作品中，尤以「彈線」類的水墨作品為佳。在我看來，這一類作品已區別於「實驗水墨」，並且顯得更有力度、

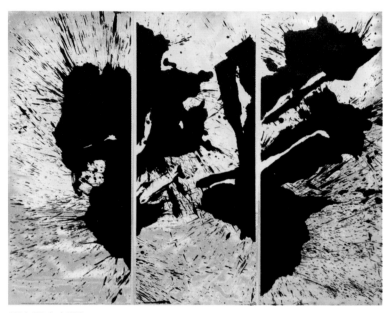

彈中國字（禪）　2013　240×305cm

大氣、深沉，並趨向了極簡。最重要地是，他們以嶄新的「彈線」煥發出了時代的生命力。也可以說，洪耀的「彈線」成了頗具時代象徵意義的「中國符號」。魯虹將它們稱之為「抽象藝術的中國方式」，頗有道理。而我個人則更傾向於把它們歸入「超寫意藝術」。

所謂「超寫意藝術」既可能是中國的現代主義藝術，如同西方的抽象主義、表現主義、抽象表現主義；也可能是中國的後現代主義藝術，如蔡國強的「火焰藝術」，徐冰的「天書」，黃永砅的裝置等。它們的共同點是兩個：一是紮根五千年的悠久傳統之中；二是站在今天的角度上對於傳統的一切智慧、精神、方法、工具、材料、技能，予以利於、改造和轉換。

洪耀的「觀念・彈線」恰好涵蓋了上述兩個不同的階段：中國現代主義藝術（以「超寫意」水墨作品為主，其次為同樣思路的油畫和丙烯作品）；中國後現代主義藝術（「超寫意彈線」裝置、行為、地景等）。所以說，既不能把「觀念・彈線」簡單地歸入抽象主義藝術領域，也不能把它簡單地歸入觀念藝術或綜合藝術，而應當實事求是將它們分為兩大不同類型：一、平面作品就是平面作品（在這裡，「架上繪畫」就不能等於「零」），它的「闡述空間」相對地說是封閉的，而「彈線」主要也就是一個抽象元素；二、裝置、行為、地景就是觀念作品（在這裡，「架上繪畫」就等於「零」），而它的「闡述空間」相對地說是開放的，故而，「彈線」的過程及其「蹤跡」可以作多種理解。總之，「一半是海水，一半是火焰」，「東邊日出西邊雨，道是無晴卻有晴」——這就是矛盾而真實的洪耀。之所以會出現如此矛盾而奇特的藝術現象，根由還在於眼下的這個特殊的藝術史轉型時期。這個特殊的藝術史轉型時期註定了我們要同時面對現代主義和後現代主義兩大課題，並拿出我們的最好答卷，惟其如此，才能回應時代，回應世界。

時乎？運乎？偏偏是當年這位經歷磨難的「愣頭青」——洪耀，敏銳而牢牢地抓住了當下這個重大的歷史性機遇，嘔心瀝血地為這個特殊的時代奉獻出了兩個有份量的「答卷」。由此看來，洪耀以後的方向也只能是：繼續雙管齊下、左右開弓，為我們「彈」出更多、更能振奮人心的佳作。

半個世紀的春華秋實

——「首屆生：李行簡、邵增虎、郝鶴君、洪耀、潘行建等五人作品展」序

陳孝信

洪耀在我的心目中是一位奇人，理由是他有奇才。這奇才又包括了奇思、奇構、奇作等三個方面。

奇思：他雖畢業於國內正規美術院校，從附中到美院本科，讀了七八年，算得上是正宗的「學院派」出身。可他卻在20世紀70年代末、80年代初，基本放棄（並否定）了他的「學院式」創作，進入了抽象繪畫和「彈線」觀念藝術創作，而且一幹就是30年。這在當年，無疑是件石破驚天的事，可他自己卻謙虛地說：這僅僅是「零」的突破！

奇構：所謂「彈線」觀念藝術創作包括「彈線」的工具（受啟發于古代魯班的發明——墨水匣和拉線）、行為過程（類似匠人彈線或彈棉花）、完成品（留有「彈線」痕跡的繪畫或純「彈線」的平面作品或經過「彈線」「破壞」過的實物）。這裡的「彈線」觀念既是幾千年傳統的積澱，又是在新藝術觀念支配下的一次全新發揮。這個切入點，就是奇構的起始點。

奇作：首先，它改變了傳統的「作品」的理念，賦予了它以新的「意義」：「作品」可以是一個觀念，也可以是一次「解構」行為，以及一次次「解構」後的痕跡。其次，他的「彈線」觀念藝術創作既是對悠久傳統的一種緬懷，或曰祭奠，也是對傳統「線描」（如「十八描」）的一次成功突破，堪稱是「第十九描」。激昂的「彈線」大大地張揚了生命力和現代感。

當我們面對一件件「彈線」作品時，仿佛是在傾聽一首古老的歌，但那自由想像的雙翅，卻又穿越了幾千年的時空，穿越了高山大海的阻隔……。

2009年6月8日，于南京草履書齋。

（文化參考報——藝術週刊 2009.7.29）

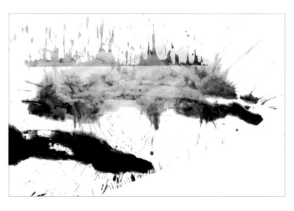

水墨彈線　1990
宣紙、綜合材料　80×120cm

工具即方法

——三評洪耀「彈線」藝術的觀念意義

陳孝信

《考工記》上云：知者創物，巧者述之守之，世謂之工。百工之事，皆聖人之作也。當代藝術在創造性層面上，除了觀念之外，不可或缺的應是工具、技法（含技能在內）和材質。就某種程度而言，後者甚至是關鍵性的。這已被上個世紀所發生的以歐洲為中心的現代藝術運動中的種種事例所證明，如今又再一次地呈現在當下所發生的後現代、後後現代藝術的潮流之中。不可想像的是，倘若沒有炸藥和焰火，蔡國強還能有今天的成就和聲名嗎？同樣的事例還可以舉出很多：黃永石冰、谷文達、徐冰、張洹、楊詰蒼……不可否認的是：事至如今，「工具方法」的觀念正越來越深入人心。

上個世紀七、八十年代，對於正在萌發的中國現、當代藝術第三次新思潮（前兩次分別發生在三、四十年代和五、六十年代）來說，正是一個十分關鍵的時刻。「春暖江水鴨先知」——這是我們古人的說法。今人的說法是：你要想成為一個原創的藝術家，就得在一種思潮開始的時候就一起互動，而且要起到一種引導作用（張頌仁：《中國藝術要有自己的發言權》，刊於《大藝術》，2008年，總第10期）。時年38歲的洪耀以其過人的智慧和敏銳眼光，抓住了這個時機，成了早春裡跳下河試水的一隻「鴨」。1977年，他大膽地「革」了在中國已被使用了一、二千年的毛筆的「命」，出人意表地用竹弓系上麻繩「彈」了一件名為《五角星》的水墨作品。此作品1981年在 湖北「申社」的成立展覽上公開問世。洪耀「彈線」藝術由此宣告正式誕生。

此「線」非彼「線」——中國文人筆下的「線」都是由毛筆完成的（所以說「革」毛筆的命談何容易），又有「十八描」之說，元、明以後，更是講究「以書入畫」，而洪耀的「線」卻是由一張竹弓彈出來的（姑且可以稱之為「第十九描」）。洪耀挪用「魯班彈線」和民間「彈花機」的「竹弓彈線」（還可以包括後來的多架自創的「彈線機」在內）行為究竟有無創造性？「彈線」行為的精神支柱又是什麼？這些問題我已在《再論》一文中一一作出了回答，此處不再重複。需要進一步指出的是——「竹弓彈線」的起點正是一種工具的轉換。倘若沒有工具的轉換意識，又何來洪耀的「彈線」藝術？！雖然與傑克遜·波洛克的「射彩」、劉國松的「水拓」等工具轉換行為相比晚了近二十年，但原創性衝動和工具轉換的觀念意識卻是承上啟下、一以貫之的。更何況在當時的中國，已創造了「第一彈」的洪耀還走在了徐冰、蔡國強等人的前面。洪耀後來對「彈線」工具的屢次改創，更是大大超出了人們

的想像，甚至達到了令人叫絕的地步！

　　1997年，洪耀創製了第一架槓桿原理機。長：6公尺；高1公尺；寬0.45公尺。

　　2006年，洪耀創製了第二架螺旋原理機。長：8公尺；高1.2公尺；寬0.7公尺。「槓桿原理機」基本上仍是手工操作，所創作的作品尺幅亦受到了限制，而「螺旋原理機」恰好在一定程度上彌補了它的不足。以上幾次嘗試，都還限於現代主義的「形式革命」層面，所以「彈線」作品也大都可以歸入「抽象主義」的架上藝術範疇。

　　2007年，洪耀創製了第三架可 式「彈線」機。長：6公尺；高1.2公尺；寬0.7公尺。由於此機的問世，才使得洪耀的「彈線」行為由「室內」的「架上創作」，而拓展到了「戶外」的觀念創作，並具有了真正的觀念意義。據此，洪耀完成了一批觀念藝術行為（參見由台灣「名山畫廊」2011年編制的《洪耀作品》），並產生了一定的社會效應，從而也把「彈線」帶入了一個更加廣闊、多變的歷史時空之中，成為了我們這個時代精神生活中的一道「彩虹」。

　　2008年，洪耀設計、請人製作完成了第四架大型10噸位行吊電控滑輪起重機。長：140公尺；高：10公尺；寬：27公尺。堪稱「巨無霸」「彈機」的誕生，在當今藝壇上可謂舉世無雙！僅此一項，就足以載入史冊。藝術家慣於異想天開的特質，也被洪耀發揮到了一個極致。「工具」——這個概念被放大了以後，不但作品的尺幅擴大了幾倍，乃至幾十倍，而且，創作（此處的創作具有了強烈的表演性）中所產生的反彈力也被放大到了一個極致——這正是洪耀夢寐以求的效果。如此一來，他內心中幾十年來所積壓的精神重壓得到了極大的釋放，那一瞬間的痛快淋漓也許是我們常人所難以體會到的，可他——洪耀，卻真真切切地體會到了！

　　「工具即方法」的觀念意義在上述四架「彈線機」外加一張竹弓中，得到了最佳的詮釋。歷時31年，花去了他生命的三分之一左右時間，中間的曲折更是難以言盡。可是，為什麼洪耀的「彈線」個案，卻沒有產生蔡國強「火藥畫」、徐冰「天書」一樣的社會效應呢？原因應是多方面的，其中起決定作用的是兩點：一，得了先機，但卻沒有及時地、牢牢地佔有它，因而也就在某種程度上失去了先機。1981年，〈五角星〉問世後，竟還受到了某些權威人士的譏評和否定，這使得洪耀深感鬱悶，鑒於長期受壓的痛苦經歷，再加上當時新思潮乍起，春寒料峭——時機尚未成熟，他只得把創作的動機暫時壓抑並「隱藏」了起來。這一「藏」就是10多年，待他「再度出山」（2006年左右）之時，海峽兩岸的藝壇早已是「山花爛漫春滿園」。他的「彈線」終於與大好機遇「失之交臂」，不免令人扼腕。二，國人的偏見。國人對「反傳統」的行為一向持有偏見，總是另眼相待，結果又總是壞話多，好話少，這便是洪耀的「彈線」藝術問世後，至今不被許多「正統」國粹派、學院派所待見的內在原因。

　　但歸根結蒂說，「真金不怕火煉」，「金子總是要發光的」。如今，任何勢力也抹殺不了洪耀「彈線」的原創性及其所產生的文化意義（參見拙文：《再評》），也否定不了它進入當代史的事實。

　　順便還要提及洪耀另一個慣用手段——折紙。所謂「折紙」，就是按以下三種方法將宣紙既折又疊：

1、將宣紙的四角任意折疊一或兩個角；

2、將同等尺幅的一或數張宣紙折疊；

3、將不同尺幅的宣紙同時並多次折疊等。

然後又在已經折、疊過的宣紙之上施以「彈線」或手繪，使之成為異樣而別致的視覺藝術品。此方法始於1984年，至今已被採用了近三十年光景，所完成的折疊宣紙（含水墨與彩墨兩類）作品達一百多件，其中最大尺幅為85×220公分。

折紙、疊紙、以及紙塑，作為一種技藝可以說是古已有之，並在東南亞一帶廣泛流傳，始自何年何人之手，已無從稽考。如今，在時裝界裡，紙塑服裝更是流行。但是，把它挪用到「觀念折紙」水墨藝術領域裡，使之成為「當代水墨」中的一支「異軍」，應是始自洪耀。雖然也是一種「挪用」，但又不是簡單的照搬。「觀念折紙」的實驗意義就在於：它既「打破」了宣紙的平面性事實，使之在一定程度上佔有了空間的性質，從而產生了視、觸覺上一種新的肌理感；它又「利用」並發揮了宣紙「力透紙背」的特殊效能，使這種效能本身成為了一種可供觀賞的特殊美感。以上兩個實驗效果也在一定程度上體現了當代水墨所具有的「新感性」特質。

2007年，洪耀的「觀念折紙」作品發表在國內刊物——《畫刊》上。幾年以後，一個叫侯思（音譯）的外國人在北京798藝術區堂而皇之地舉辦了「折疊作品」個展。我雖沒有充分證據說侯思是在抄襲洪耀的成果，但起碼可以說明一點：中國藝術家在當代藝術的一個或多個原創性領域，已走到了西方藝術家的前面。洪耀他們，正在影響當今世界！

我們理應為洪耀這樣的藝術家而感到驕傲和自豪！

2012年8月8日，完稿于南京草履書齋。

（《中國藝術》，2012 (3)：2-11）

在折疊的宣紙上彈線　1981　125×70cm

彈線藝術——論洪耀

寒凝

一、如何看待「零的突破」前、後不同觀念的創作

　　「零」的突破——1977年，對洪耀來說，是一道重要的「分界線」。之前的二十多年主要是接受共產黨治下的美術教育，從美專讀到美院：1954年——1958年，就讀於「中南美術專科附中學校」（建制後的首屆，校址先是在武漢，後遷至廣州）；1958年——1962年，以附中畢業創作5+的最高分升入廣州美術學院國畫系深造，師從關山月等一眾名師。還在求學期間，他就表現得異常突出，如：1957年，參與創作〈長江大橋通車〉年畫；同年，兩幅素描作品受到前蘇聯專家馬克西莫夫的表揚；1958年，參與連環畫〈向秀麗〉的創作（由廣東人民出版社出版）；同年創作的〈阿姨好〉參加了廣東省美展及中南地區美展；1959年，素描作品〈青年肖像〉參加廣東省美展，受到美術界最高領導——蔡若虹、理論權威——王朝聞的贊許和肯定，被認為是「具有了中國特色的素描」；1960年，國畫〈快樂成長〉參加廣東省美展；1962年，國畫〈三代幹部〉參加廣東省美展。一個還在校就讀的學子，就有了如此出色的表現，真可謂鳳毛麟角！

　　1962年從「廣美」畢業後，洪耀一度在基層從事美工行當。在此期間，他的主題性創作熱情依然高漲，不斷有佳作問世並參展：1971年，創作〈全球響徹東方紅〉；1972年，三件作品參加廣東省美展，分別是：〈迎親人〉（國畫人物）、〈山溝變了米糧川〉（國畫山水、人物）、〈演出之後〉（工筆人物、設色）；1973年，兩件作品入選廣東省美展，分別為：〈搶建爭氣爐〉（國畫人物、設色）和〈樣板戲開幕了〉（國畫人物、設色）；1974年，國畫〈添新書〉（設色）參加全國美展，並被編入《廣東新國畫集》；同時，還有三件作品參加廣東省美展，分別是：〈光輝典範〉（國畫人物、設色）、〈祖國山河處處新〉（國畫山水、設色）、〈改天換地新一代〉（國畫人物、設色）；1975年，〈糧船數不盡〉（水粉年畫）再次入選全國美展，後被評為「1942——1977，全國美術優秀作品」之一，被編入《全國年畫集》，原作被中國美術館收藏（注：此為洪耀在當時所取得的最高榮譽）；1976年，〈光輝典範〉被做成套色木刻，與另一件套色木刻作品〈舞臺如今咱們管〉一起入選廣東省美展。

　　在國內美術界聲名鵲起之後的1977年，他被調入湖北美術學院國畫任教（講師）。需要強調的是：在創作完第一批彈線作品〈五角星〉、

洪耀　糧船數不盡　1975　水粉　83×135cm

也就是「零」的突破之後，他依然在埋頭創作上述主題性作品，並不斷參加國內外的各種展覽，茲不一一列舉。當然，他到了港、台以後，作品面貌還是發生了很大的變化，成就與前期不可劃一。據現有資料，此類非觀念性創作，起碼要延至二十一世紀初，才完全終止。也就是說，最後的分界線，應該是劃在這個時候。可見，在洪耀身上所存在的矛盾和糾結的現象還是很明顯的。

　　在大陸改革、開放、尤其是在思想解放之後，我們再來審視洪耀上述參展和獲得各種榮譽的作品（港、台時期除外），基本上可將其定性為：在庸俗社會學的一整套教條主義理論的指導下，「為無產階級政治服務」、「為社會主義建設服務」、「為工、農、兵服務」的社會主義現實主義作品，同時也是為現政權「歌功頌德」、「塗脂抹粉」的作品！這一類作品違背了歷史和社會真實，也違背了一個真正藝術家的良知、良識！一旦藝術家本人的良心和良知意識都到了上述定性，他當然會感到恥辱和痛苦，並堅決地將它們歸「零」！幸運而難得的是：站在1977年轉捩點上的洪耀，正是這樣一位藝術家！

　　所以，我更願意說，第一批彈線作品的出現，無論對洪耀個人而言，還是對當時的中國美術界而言，都是一道革命性的閃電！正是這樣一道閃電，劃破了藝術界上空彌漫了幾十年的重重黑雲，宣判了庸俗社會學藝術的死亡，也宣示了一位藝術抗暴者的誕生！

　　就我個人的觀察來看，洪耀「彈線」水墨是大陸最早的觀念水墨創作（早於谷文達和徐冰，但晚於台灣的劉國松）。

　　「零」的突破以後，洪耀才擁有了相對獨立的人格和自主的藝術創作。他的人生也進入了一個相對自由的境界。

　　但是，作為藝術史工作者的我卻不能對他的「前二十年」來一個簡單的否定。因為這個歸「零」主要還是觀念和政治意識方面的（當然也是必須的）。倘若從藝術邏輯的上、下文聯繫來說，可不是這麼一個歸「零」就能把前二十年的藝術修煉和創作成就一筆勾銷就了事的。正相反，我們不但要重視它，還要研究它。

首先，它是作為洪耀藝術人生和創作整體的、不可或缺的一部分而實實在在發生了的。所以，必須承認這是一段客觀存在的事實。

其次，也要看到，求學期的藝術啟蒙（基礎訓練、知識積累與導師風範的潛移默化等）確立了他這一輩子的人生目標。

再次，從他的生存層面、現實角度來考慮：倘若沒有「前二十年」的成果積累和一定的知名度，他無論如何也活不下來，更何談調入「湖北藝術學院」執教？！這也就應了那句古話：站在屋簷下，哪能不低頭！

不妨再站高一點來說，洪耀的前期創作在某種意義上為他1977年以後的「騰飛」提供了一個知識背景和「助推力」（說是反推力顯得更貼切一些）。

所以要客觀、務實地來看待他的前二十年乃至三十年的非觀念性藝術創作。

洪耀　大海、陽光、裸女　1991　油畫　42×31cm

二、為何要稱洪耀「彈線」為「第十九描」

「第十九描」：中國書畫的「元語言」是線條（在這一點上，大不同於西方藝術）。一千多年以來，歷代書畫家創造了許多有個性特徵、且具有創造性意義的用線，如「高古遊絲」、「曹衣出水」、「吳帶當風」、「鐵線描」等等，有人就把它們概括為「十八描」。「十八描」一說未必科學，我只是借過來，統稱「傳統用線」而已。洪耀「彈線」棄用毛筆（也算是「革了毛筆的命」、「革了中鋒用筆的命」），突發奇想：從「彈線盒」和「彈花機」中迸發出了靈感，開始自製彈弓，在弓線上蘸上墨汁，再拉弓彈線，以此新觀念、新方法創作一批全新面貌的彈線作品。〈彈線「五角星」〉只是其中代表性的一件，其它還有多件類似的作品。

還需要明確一點：洪耀作品的完成不光是靠拉弓彈線，還要有手繪的過程，可謂是「雙管齊下」（當然要分個前後順序）。

還有一點也很重要：自製的彈弓不止一部，而是多部。1997年，第一部彈線機誕生；2006年，第二部彈線機誕生，且是一部更比一部大；最具有震撼力的是採用大型行吊彈線！到了這一步，洪耀「彈線」就發展到了裝置加行為表演的新階段。由此一來，彈力也隨之加大，所彈出的線條也越來越粗壯而具有張力（其精神和社會學意義留待後論）。

有人說，彈出來的線是直線，這與毛筆書寫出的曲線有著很大的不同。其實，也不盡然：一、傳統的「界畫」中也有許多直線和斜線；二、洪耀所彈出的線也不一定都是直線，由於彈力的作用，墨汁會外濺出一些隨機性和「破壞性」的痕跡——這也正是洪耀「彈線」所追求和所需要的一種效果，畫面也更加有變化、更加豐富，同時也蘊含了一種偶發性的動人魅力！

總而言之，「第十九描」是針對傳統水墨畫的用線而言，也僅是一個藝術史的角度。我想以此來

突出洪耀「彈線」的革命性即原創性意義和藝術史的價值。

三、為何洪耀的「彈線行為」就是藝術抗暴

洪耀一生最大的一個亮點是創造性地實踐了他的「彈線」藝術。而「彈線」藝術最為核心之處就在於它所體現出的「藝術抗暴者的力量」（「抗暴」是其行為；「力量」是行為所產生出的意義）。所以，如果要給洪耀一個最合適的定位，那就是：藝術抗暴者。這是在精神和社會學意義的角度所得出的合理推論。

其理由就在於：

所謂「彈線」，其實就是一根根「反彈線」：給予了壓迫力，而產生出了反彈力。反彈線是壓力——反彈力的痕跡線！所給予的壓迫力越大，所產生的反彈力也就越大。這也就解釋了洪耀為何要由自製彈弓而拓展到彈線機、最後又拓展到行吊彈線的內在動因：為了增強反彈力亦即「藝術抗暴「的份量！

有了一次次的「壓迫」，便有了一次次的「反彈」——這便是藏在「彈線」中的內在邏輯關係，而這種邏輯關係與專制手段壓迫下的內心的憤憤不平和強烈的反抗情緒恰好形成了一種同構關係。

這種同構關係也就在暗中成為了一個巧妙無比的藝術隱喻。

所以，「彈線」就是洪耀內心深處的一聲聲嘶心裂肺的 喊、一次次抗爭、同時也是他批判態度的一種藝術化了的表達。

所以，最終產生的一幅幅「痕跡圖」（抽象作品）其實只是一個個「副產品」罷了（當然也是必須的，因為它們可以作為見證），真正重要、激動人心之處還是他的藝術行為（做弓——拉弓——彈線）的過程。

或者說，洪耀「彈線」：首先是幾十年來、一以貫之的「藝術抗暴」（行為藝術）；其次才是觀念性的抽象藝術。

後來，洪耀彈線又成了他手中的一個批判性「武器」：見到能引起他不滿的人與物，他都猛地彈上他的一根線（這部份作品很多，不勝枚舉）。這樣一來，洪耀「彈線」也就成了一種社會性藝術（可惜，這一層面並未得到很好的展開——已有專家談到了這個問題）。

至於洪耀心裡何以會有這樣強烈且持久的壓抑、痛苦、憤

洪耀　霸王別姬　2000　彩墨、紙本　100×100cm

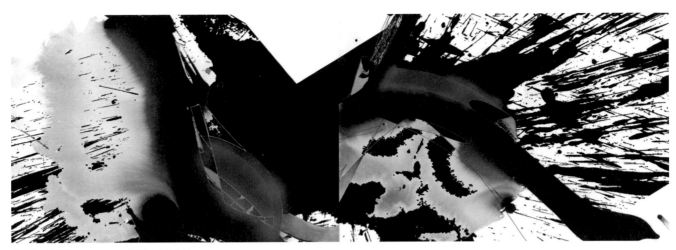

洪耀　彩彈　2020　水墨、壓克力　90×250cm

懑、乃至反抗性的情緒？這就要聯繫他個人的出身、經歷和他的認知，才能真正理解。

　　據悉，洪耀的父親──洪慶寰乃國軍高級將領，1949年隨國軍赴台，繼續在軍界任職，而其家屬、子女都留在了大陸（武漢）。這樣一來，橫禍便自天而降！洪耀母親就成了妥妥的反革命家屬、子女也都戴上了反革命家庭出身的帽子！在大陸的全家都成了「黑五類」！不幸的命運接踵而至：洪志巨（洪耀大弟）在「文革」中慘遭厄運──被反綁雙手伏地、背上放門板，三個「造反派」在門板上一陣亂跳，將他活活踩死！其母──肖仁銀也不斷地遭到批鬥；其妹（洪桃園）讀完初中便被迫下放農村勞動、鍛練，回城期間同樣遭到遊街、批鬥！70年代，洪家院落住宅被強拆，其母被趕到鄉下……一件件、一椿椿，都是洪耀親身體驗。他長期深藏、蓄積於內心的壓抑、痛苦、憤懑、乃至產生出反抗性的情緒，是最自然不過的了！

　　幸而老天賦予了他一個藝術家的大腦，他的後天又幸運地上完了美術中專和美院，使他順利地走上了藝術創作之路；還幸運地娶到了一輩子追隨並呵護著他的妻子──徐力田女士；再加上童年時期耳聞目濡祖父的墨線盒和鄉下彈花機，使他後來腦洞大開、將其轉換到了藝術創作上；海峽兩岸實施「三通」之後，空氣相對寬鬆，他的「彈線」藝術得以大行其道，受到了廣泛的關注和客觀、公正的評價。

　　由此可見，洪耀的一生既是不幸的，也是幸運的！

　　如今，他雖然不幸地離開了我們，但他的「彈線」藝術事業和大量精彩的作品卻依然熠熠生輝、鼓舞並激勵著每一個站到它們面前的讀者！

　　洪耀的「彈線」藝術和他作為「藝術抗暴者」的形象將永遠活在讀者的心中！

　　　　　　　　　　　　　　　　　　　2023年，9月初稿；11月修訂、完成於草履書齋。

寒凝
國際批評家協會會員、世界華人藝術家協會理事、曾任四川美院、南通大學藝術學院、
三明藝術學院客座教授、大陸獨立批評家、策展人。

洪耀的藝術因緣

彭德

洪耀的彈線系列作品，既是對經典畫法的解構，又是一種新畫風的建構。他的彈線藝術，從水墨到油彩，從畫面到人體，從器具到建築，從實物到水面，從形式到觀念，無所不至，彈出了與日俱增的境界。在萬花筒一般的當今畫壇，洪耀的彈線藝術也許不會令人驚訝，但在三十年前，當他獨創的這類作品參加武漢「申社」畫展時，連一些銳意求新的同仁都覺得怪異。

洪耀在骨子裡就不是那種跟風學舌的畫匠，他反對死守傳統，輕視追隨洋人。他年近七十，卻像學前兒童一樣有各種別出心裁的衝動。在人們眼中，他屬於離經叛道的老頑童。同洪耀神侃，你會發現他的想法活躍而奔放，他的心理年齡比當今的一些大學生還要年輕。這種精神狀態緣于他的生存邏輯。他從年輕時發願不要子女，以便無牽無掛，沒有障礙地面對自我。在一些傾心于成家立業的畫匠那裡，藝術不過是謀生或出名的手段，一旦為人之父、為人之祖，便會戴上正經八本的人格面具，時時感到自己在衰老，狀態隨之頹敗，藝術於是變得虛假與僵硬。在洪耀身上，這一切都被化解。他把藝術創作等同于生存的過程，孩子似地沉湎於彈線藝術，執著地追求線痕同物件恰如其分地揉合，或者將線痕同物件對立地並置。

洪耀彈線，並非一時的靈感，而是特殊經歷所致。洪耀的祖籍在歙縣，先輩定居武漢經商，開的是棺材鋪。棺材鋪堆放的木料粗細彎曲，一經墨斗彈線裁切，便被組裝成一具論定人生的斗室。它對於少年時期的洪耀，有著直觀與象徵的雙重作用。洪耀父親曾是北大學子，黃埔軍校五期學員，畢業後在民國首都南京管轄夫子廟。受父母之命、媒妁之言，被騙結婚。新婚之夜，躲在棺材中逃婚，成為家史中反復訴說的傳奇故事。六十年前，身為國民黨將軍的父親到了台灣。社會大震盪時期的人生如夢，假如洪耀隨父赴台，他可能會進入政界或商界。不過不懂政治的母親卻帶著洪耀兄妹留在大陸，一直到文革終結，三十年間，母子們說不盡的進棺材似的悲慘遭遇。洪耀彈線，採用的是裁切棺材的墨斗，彈出的卻不是人世的悲歡離合或是非曲直。

墨斗是中國木匠畫直線的工具，中央有個水墨水匣，墨繩穿盒而過，用轆轤收放。木工裁取木料時將墨繩拉出，在木頭上固定兩端，用手扯繩一彈，不論木料如何彎曲，彈線後都能被鋸得平直端正。古人曾用墨斗作謎：「我有一張琴，一弦腹中藏，莫道墨如鴉，正盡人間曲。」正盡人間曲，一語雙關，表面是說木工取曲為正，言外之意是說

人世的委曲需要準繩匡正。準繩的寓意，同五行學有關。五行學把萬事萬物同木、火、土、金、水對應掛靠，比如五方：東、南、中、西、北，五常：仁、義、信、禮、智，五則：規、矩、繩、衡、權等等。五則中的繩，位於中央，最為權威。準繩的來歷極為悠久，它的源頭是結繩紀事。結繩紀事指在沒有文字之前的紀事方式，大抵是懸掛十二條繩索，代表一年十二個月，每月紀事，大事系大結，小事系小結，形態如同遠古帝王祭天祭祖的冠冕懸掛的十二行五彩玉串。直到二十世紀之初，臺灣和琉球群島的土著居民仍在使用結繩紀事。東漢劉熙在解釋「畫」這個字時說：「畫，掛也，以五彩掛物象也。」可見結繩與畫畫的文脈相同。

洪耀從小養成的異想天開的好奇心，成了他在藝術創作的囊中之錐。1957年，蘇聯著名畫家馬克西莫夫訪華，觀看了中國所有的美院附中的學生作品。他表揚的兩幅畫，都是洪耀的線描習作。關山月認為洪耀的線條好，應當報考國畫系。後來，擅長國畫與擅長寫實的洪耀卻放棄這兩項特長，專心致力於在抽象的畫面上彈線，尋找意象。二十多年前，洪耀移民香港，供職於嘉禾電影公司，繪製的電影廣告在日本獲獎。不過他很快對從事這種世俗藝術活動產生厭倦，回到了自己的畫室。他製作了兩台6公尺長的彈線機，訂制了粗大無比的繩索，沒日沒夜地彈線，以致砰砰砰的聲響引起鄰居的憤怒和投訴。

洪耀彈線系列作品，又名「魯班彈線」。魯班是中國木匠的祖師，春秋時期魯國的營造大師，有人考證他就是墨子。墨子反對中國人自相殘殺的戰爭，主張兼愛。洪耀青少年時期的坎坷經歷，正是在國內戰爭之後缺乏兼愛的特殊時代的遭遇。儘管如此，洪耀做人作畫卻很陽光，畫面不刻意表達苦難而是對苦難的超越。

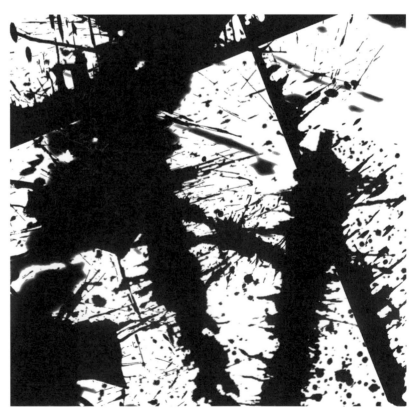

水墨彈線　2021　宣紙、水墨　100×100cm

彭德
西安美術學院藝術研究所教授、所長、傑出藝評家。

抽象藝術的中國方式

魯虹

在全球化的時代，西方文化作為一種強勢文化，正在深深影響我們文化的發展。自改革開放以來，一些藝術家雖然通過借鑒西方的方式，敏銳地把握了世界當代藝術的新趨向，進而用最新的藝術成就和藝術思路使自己得到了突破性的發展，但也帶來了若干問題，最嚴重的莫過於，極少藝術家的思想資源也好，視覺資源也好，更多來自西方，以至與傳統文化失去了內在的聯繫。因此，如何面對西方文化的全面挑戰，使之成為一種歷史性的機遇，而不是災難，就成了每個有使命感的藝術家與文化學者必須嚴肅思考的問題。令人深感高興的是，已經有一些藝術家不僅清醒意識到了以上問題的嚴重性，而且使自己的創作從此行進在了更好的方向上。比如，藝術家洪耀十多年來的一批創作就有重大的突破。其給我們的重大啟示是，既然我們的文化傳統、生存現實與生存經驗都完全不同於西方，那麼，我們就決不能簡單地模仿西方進至放棄藝術創作上的差異性特徵。反過來，只有當我們跳出了西方當代藝術的狹隘天地，把眼光投向自己的文化傳統，我們才可能尋找到未被納入西方當代藝術之中的、具有本土文化價值的新文化母題和藝術樣式。事實上，在我國傳統文化的汪洋大海中，潛藏著許多與當代文化對位的因素，關鍵在於我們如何去發掘它、轉換它。在這方面尚有大片的空白，中國的當代美術家是大有可為的。

藝術家洪耀先生的藝術年表告訴我們，從1954年至1962年，他一直在著名的廣州美術學院學習，因為特定的教學背景與政治背景使然，在很長時間裡，他遵循的都是革命現實主義的創作原則，並取得了相當可觀的業績：首先，還是在做學生時，他與別人合作的年畫〈慶祝長江大橋通車〉就被湖北出版社發行全國，而他創作的中國畫〈阿姨好〉也入選了廣東美展與中南地區美展；其次，畢業後，亦即在文革期間，他創作的中國畫〈新書添不盡〉、水粉畫〈糧船數不盡〉等等先後參加了全國美展。許多過來人都知道，在藝術作品出路甚少，千軍萬馬擠「獨木橋」的情況下，這是很不容易的，也足以說明他的藝術才華。改革開放以後，天生敏感的洪耀在藝術追求與興趣上都發生了很大的變化，與許多藝術家一樣，他當時思考的乃是如何衝破極左、僵化的創作模式，以便使自己的藝術創作具有強烈的個性色彩與現代意味。我是他的學生，我記得他對我們說得最多的是「要新、要奇、要怪。」結果深深影響了我和很多同學。毫無疑問，這顯然與大的文化背景有關。從政治上講，思想解放運動與門戶開放政策徹底打破了長期束縛人們的思想牢籠；從

慶祝長江大橋通車　1957　年畫　83×135cm　　　　　白上白　1986　綜合材料　150×180cm

藝術上講，求新求變的藝術浪潮則極大地刺激了人們多年被壓抑的創作衝動。1981年後，洪耀一方面積極參加了湖北中青年畫會「申社」組織的一系列學術活動，[1] 推出了很多超越傳統創作模式的水墨新作；另一方面借助引進的國外畫冊與展覽，還深入研究了西方現當代藝術，由此，他接受了大膽創新、追求藝術自由境界的新價值觀。1984年，洪耀移居香港，開始了全新的生活與藝術探索之路。在隨後的時間，他周遊歐美等國，對西方現當代藝術進行了全面、認真、嚴肅的考察。1986年，受至上主義藝術家馬列維其的影響，他創作了〈架上繪畫的終結〉之一。雖然，這帶有極簡特點的嘗試被隨後的不同探索方向所取代，但對他後來的創作有重大的影響。在我看來，真正確立洪耀先生獨立藝術面貌與風格的還是他在進行抽象繪畫實驗時，對於傳統「彈線」手法的運用。與此相關是，他的藝術風格再也沒有發生過跳躍性，即從寫實到抽象的巨大變化，而是有邏輯的在向前推進。

　　現有的歷史資料顯示，所謂「彈線」手法最早是由春秋時代優秀的建築家、發明家、木工先祖魯班創立的，相傳他發明墨斗「彈線」，主要是為了便於木工切割木料時畫出所需要的標準直線。洪耀的智慧在於，受西方極少主義、幾何抽象、構成主義與荷蘭畫派的啟示，他巧妙地將傳統的木工彈線技術轉化為了一種繪畫手段。這顯然是前所未有的。而與「彈線」十分相似的則是過去流傳在民間的彈棉花機。這種幾乎失傳的技術是為了使曾經用過的舊棉花變得蓬鬆起來，更具保暖效果。藝術家洪耀對後者特別鍾情。在一篇創作自述中，他這樣說道：「我難忘兒時的彈棉花機，它彈出單調重複而有力的旋律，如晨操中的軍列，穿越了時空。連結著我的過去、現在與未來，是我幻想的源泉。」[2] 這足以說明，探索擺脫傳統模式與西方中心主義的中國當代藝術不僅可能，而且亟需。但要求我們具有真正開放的胸懷，即不光要以一個現代人的眼光去重新認識傳統文化，還要以一個中國人的獨特

1　在上個世紀 80 年代初，湖北中國畫界在周韶華的帶領下，高舉中國畫創新的旗幟，十分活躍。一方面，周韶華在各地舉辦了「大河尋源」的展覽；另一方面，湖北老藝術家組成的畫會「晴川」與湖北中青年組成的畫會「申社」經常舉辦各種學術活動，在國內很有影響。

2　見《原創、彈線、洪耀》第 5 頁。（霍克國際藝術股份公司出版，2008 年 3 月）

魯班彈線 40　2006　壓克力顏料、布　71×97cm　　　　魯班彈線 80　油畫、布　65×91.5cm

審美觀去過濾西方藝術。否則，我們就無以在一個多元的、現代的世界格局中，高揚本土文化的新生命力與想像力；否則，我們就只能湮沒在西方現代藝術的「話語體系」中，面臨著任由西方人挑選我們，我們則圍著西方胃口轉的災難性局面。

　　據洪耀介紹，用「彈線」手法進行創作的嘗試最早是在1977年，當時他用竹制彈弓綁上麻線，並以純墨色在純白的宣紙上做了一系列名為「彈線特點」的作品，可惜因人反對，最終沒能在「申社」組織的展覽中展出。洪耀至今對此深為遺憾。直到1997年，他在進行抽象繪畫的實驗中，才重新使用起彈線的手法。不過，在其後創作中，他更多是採用的是油畫媒材。而且，為了在大幅的作品上進行自由的彈線，他不惜借用現代機械技術，發明了特製的彈線機，此機於2008年經改造，更便於使用。也由於這樣，他後來將彈線的技術延伸到了現成品與影像藝術中，所以也更具觀念的色彩。從洪耀十多年來創作的眾多油畫作品看去，我感到，他其實是在兩個不同方向上進行創作：第一，他是沿著荷蘭藝術家蒙特裡安創立的幾何抽象——也稱冷抽象——的傳統前進，但與蒙特裡安習慣用單純的直線、矩形、方塊與紅黃藍白等純色塊展現北歐民族特有冷靜和嚴謹，並以不帶絲毫感情色彩的理性分析重構物件不同，洪耀只是利用單純的畫面底色與彈線手段，將畫面推進到一種十分純粹的狀態。具體地說，他不僅令畫面上的彈線有時發濺成珠、有時粗細不一、有時線斷意聯、有時剛柔相濟，而且將他對於傳統書法、印章、建築的憧憬與感受上升為抽象語言，讓人從中生髮出許多審美的聯想（如作品〈魯班彈線80〉、〈魯班彈線95〉等等）。第二，他是將俄羅斯藝術家康定斯基創立的表現抽象——也稱熱抽象——的傳統與幾何抽象的傳統結合在一起，然後進行了中國式的轉換。這類作品的基底按康定斯基設定的要求，總是力圖將一種音樂的情緒和運動感以具有生命形態的抽象圖案和裝飾性色彩呈現出來，其具體方法是，先以水墨、國畫色、水粉色與染料等等在生宣紙上進行自由表現，繼而以白乳膠將畫好的宣紙裝裱在油畫布上，最後以括刀、油畫筆從事二度創作。結果畫面不僅常常是對傳統繪畫的演繹，即以有力的節奏、鬆散的形狀為特徵，而且很有水墨的韻味與天然混成的感覺。而與此形成鮮明對比的是，藝術家又以非常理性的彈線在基底上創造出耐人尋味的線性結構。從中我們可以體會到，激情與理性的交融；東方與西方的碰撞；偶然與必然的相遇。（如作品〈魯班彈線30〉、〈魯班彈線40〉等等）。我注意到，他近期發生了重大的轉換，那就是更多以傳統水墨材料進行創作。按我的理解，洪耀如此而為至少包含如下三個原因：一者，與他大學時所學的中國畫專業有關；二者，由於水墨在中國已有一千多年的發展歷史，所以有著中國身份的特點，這也正是中國當代

藝術家在當下進行創作與參加國際對話必須利用的文化資源；三者，以傳統水墨材料進行創作更容易創造以中國傳統為根基的抽象形態繪畫，這樣既可以表現了獨特的藝術境界，也可以成功地拉開與西方抽象繪畫的距離。我想，如果在具體彈線的過程中，他努力將中國書法線條焦濕濃淡以及粗細變化的韻味巧妙移入，一定會使畫面更耐看。另外，即使利用水墨材料創作，他的第二個創作方向，即將冷抽象與熱抽象結合的做法仍然是值得一試的。看來，洪耀是通過西方重新發現了東方，又通過傳統重新創造了當代。他給中國當代藝術家的另一重大啟示是，在推進傳統向當代換的歷史進程中，一定要超越東西方二元對立的價值模式。即除了要大膽學習西方藝術中有價值的東西；還要努力從傳統中尋求具有當代因素的東西。而這一切只有在多元文化的碰撞與交融中才可以做到。與此相反，頑固堅守單一的、原生態的民族價值觀念的做法，或者是盲目模仿西方現代藝術的做法，都是斷不可取的。相信洪耀的這些做法對同道會有所啟示。據我所知，現在一談到抽象藝術，就有人說古已有之。問題

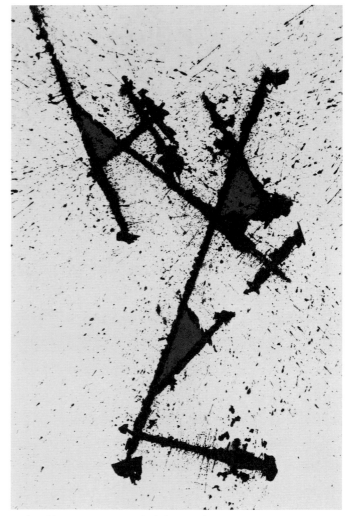

魯班彈線 95　2007　壓克力顏料、布　107×69.5cm

在於，雖然中國傳統藝術中有很多的抽象因素，但從來也沒有走到徹底抽象的地步。而且，正是有西方搞抽象藝術在先，中國的一大批藝術家才有可能在改革開放之後用全新的眼光去重新審視傳統藝術中的現當代因素。對於這一基本前提，人們是不能忘記的。因此，有人要求批評家完全從傳統藝術批評理論中生髮出針對中國抽象藝術的批評模式是站不住腳的。我認為最有效的做法還是，針對藝術家們面臨的雙重文化背景去建交新的批評模式。

關於由不同文化相互碰撞而導致新藝術出現的例子舉不勝舉。洪耀的探索不過是這許多例子中的一個。但有一點是很明確的，即無論這些例子是如何的不盡相同，卻分明昭示了如下道理：文化上的差異性與不一致，常常會激發人們進行批評與探討。在這樣的過程中，不同文化中的人們，將可以學習到許多新的東西，而這在單一文化的框架內顯然是無法產生的。因為有時，人們會從一個全新的角度反觀傳統；有時，人們又會用外來文化補充本土文化所欠缺的東西。洪耀的創作歷程很說明問題。

在這裡，尤其要注意防止狹隘的文化民族主義與數典忘祖的文化犬儒主義。在前者，十分偏執的人們由於設定了本民族文化就一定比外來文化優越的基本前提，所以，他們總是固守在封閉的框架內，不僅自己拒絕接受任何外來文化，還狂熱地反對別人對外來文化的合理借鑒。在他們的思維邏輯中，學習外來文化等於反民族與反傳統，而他們評價作品的標準除了來自傳統，還是來自傳統。但他們的問題是，當他們以傳統的方式繼承傳統時，根本沒法子提出由傳統向現代轉換的革新方案，這使他們並不能完成發展傳統與更新傳統的歷史使命。再來看後者，由於一些人設定了外來文化就一定優

於本民族文化的基本前提，所以，當他們自覺不自覺地成為西方文化的「傳聲筒」與「影印機」時，同樣不能提出由傳統向現代轉換的革新方案。英國哲學家卡爾·波普爾說得好「如果碰撞的文化之一認為自己優越于所有文化，那麼文化碰撞就會失去一些價值，如果另一種文化也這樣認為，則尤其如此，這破壞了碰撞的主要價值，因為文化碰撞的最大價值在於它能引起批評的態度。尤其是，如果其中一方相信自己不如對方，那麼，如信仰主義者和存在主義者描述的那樣，向另一方學習的批評態度就會被一種盲目接受，盲目地跳入新的魔圈或者皈依所取代。」[3]

其實，運用卡爾·波普爾的方法論看問題，我們將可以發現，無論是東方文明，還是西方文明，都是由不同文化（明）碰撞的結果，在我們生活的世界上，並沒有一種不受其他文化影響的、純而又純的文化存在。因此，我們既不能像原教旨主義者一樣，以維護傳統純潔性的名義，拒絕學習外來文化。也不能妄自菲薄，全盤照抄外來文化。這意味著，在當前的文化背景中，我們不僅要反對西方中心主義，也要反對東方中心主義。也只有這樣，我們才能在一個相互碰撞的全球化過程中，具備更加開闊的文化視野。而從歷史上看，偉大的中華文明在歷史上正是通過與印度文明、蒙古文明、伊斯蘭文明、滿清文明、西方文明的碰撞，才不斷形成了新的文化特徵，並具有了長久的生命力。在經濟全球化的歷史進程中，在高新科技飛躍發展的今天。不同文化的相互碰撞已經成了不可避免的事情，它給我們帶來了兩方面的後果：挑戰與機遇。不努力應對新的挑戰，就會在很大程度上放棄發展的機遇。因此，懷著寬容的態度尊重不同的文化傳統，應該是一個現代人必備的基本素質。如果把本土化情緒與大中華意識誇張到不恰當的地步，只會使中華文明在封閉的框架與缺乏碰撞的情況下走向滅亡；同理，如果一味地照抄外來文化，則會使中國文化淹沒在外來文化的汪洋大海中。更加糟糕的是，作為民族凝聚力的中華文明將同樣會趨向滅亡。最後，我想以王甯先生的一段話作為此文的結尾，因為他的這段話對不同文化如何進行對話，提出了十分正確的態度：「我們所需要的是既超越狹隘的民族主義局限，同時又不受制於全球化，與之溝通對話而非對立。毫無疑問，二十一世紀文化發展的新格局是不同文化之間經過相互碰撞後達到對話與某種程度的共融，而不是撒母耳·享廷頓所聲稱的『文化衝突』。中西文化交流和對話，決不存在誰吃掉誰的問題，而是一種和諧但同時保持各自的文化身份的共存共生的關係。這就是我對全球化時代的東西方文化對話和交流的發展趨勢所抱的樂觀態度。」[4]

2009年7月22日，於深圳美術館

3　見《框架的神話》，載於《通過知識獲得解放》，第 82 頁，中國美術學院出版社，1996 年。
4　見《全球化時代的東西方文化對話》。載於《中國文化報》1999 年 3 月 20 日。

魯虹
1954 年生，江西省黎川縣人。擅長中國畫、美術理論。1981 年畢業於湖北美術學院，深圳美術館藝術總監、國家一級美術師。中國美術家協會會員、四川美術學院與湖北美術學院客座教授、碩士生導師、深圳美協副主席、深圳市宣傳文藝基金評委。現為武漢合美術館長。

師恩如山——記我與洪耀老師的交往

魯虹

　　1978年在歷史上是劃時代的年份，無論對我們國家，還是我個人都具有特別重要的意義。就前者而言，是由於當年12月召開的中共中央十一屆三中全會，使中國迎來了改革開放的大好局面；就後者而言，是由於我榮幸考入湖北藝術學院美術分部，[1] 而後者不僅使我的人生發生轉折性變化，也使我有幸認識了洪耀老師。

一

　　雖然在恢復高考後，隨著對「極左」文藝思潮的不斷批判，中國美術界對「文革」創作模式的反撥，越來越向縱深發展，而且，圍繞現實主義的問題、題材內容和形式美的問題、自我表現的問題、美術的功能問題，以及如何正確對待西方現代藝術的問題，在報刊上展開了極為廣泛的討論。但從更大的範圍來看，全國各藝術院校基本遵循的還是由徐悲鴻先生所創立的現實主義教學模式，特別是到了上創作課時，老師們反復強調的是如何表現典型環境中的典型人物，如何注重作品中的故事情節與真實感，還有如何按內容決定形式的金科玉律辦事等等，自然，學生們參照或借鑒的也多是俄羅斯巡迴畫派、前蘇聯時期與我國美術界的相關作品。

　　在上大學期間，學校教育處並沒有安排洪老師上我們班的任何課，可因與洪老師的宿舍同在一個筒子樓裡，所以我們常會去他的宿舍「蹭」畫看——起先，多是借他房門未關時偶爾擠在門口看看，後來就被請了進去。洪老師那時還單著，房間裡除了一張小床和簡單的桌椅、衣櫃，全是與畫畫相關的道具。由於為人隨和且不裝，所以大家一下就與他建立了良好的互動關係。與任課老師所講的內容完全不一樣，洪老師反復向我們說明的是：美術作為一門獨立學科，主要依賴於其形式美感，如點線面等能否獨立發揮作用。倘若只是依賴於題材的社會性或文學性內容搞投機取巧，其就變成了其他學科的附庸。正是從此角度出發，他堅持認為絕對不能用美術作品去講文學性故事，更不能受制於「內容決定形式」的傳統說法。他還認為，展覽會上作品眾多，凡形式上沒有特點的作品就不可能抓住觀眾的目光。「要新、要奇、要怪」是他經常說的口頭禪，並在各班同學中廣為流行。據介紹，在進行創作

1　湖北藝術學院美術分部於 1985 年正式改名為湖北美術學院。

時，他常常是按先形式，後內容（意境）的方式作畫，即在找到好的表現形式以後再想辦法配上合適的內容。按我的理解，當時他仍然是在現實主義的框架裡作畫，且多為「小品」，而這就在題材上巧妙回避了時興的主題性創作或重大題材創作。不過，雖然在洪老師的那些作品中，特定的畫面形象對於提示審美意境與人文意義尚具有一定作用，但它們往往依賴於繪畫自身的形式因素——點、線、面等起作用。這也意味著，在洪老師作品裡，給人以深刻印象的是通過視覺美感所傳達出來的意境，而不是「畫面以外的文字內容」，故他作品所表達的美學資訊純粹是視覺的。至於在具體的藝術表現上，洪老師常常會根據不同畫面需要與藝術感受來尋找相應的筆墨方式。為了達到特殊的審美效果，他一向是不擇手段或不受傳統約束的，甚至在水墨表現中還加入了丙稀或油畫的材料。加上他還會將西方現代主義的表現元素，如構成、變形、色彩等有機融入創作，故使得他的作品既在各類美術展覽中很為搶眼，也令我們幾個同學極願意與他接觸，且越來越深入。

1979年3月，學校為我們班安排的是上創作課，據任課老師講，教學目的主要是為了讓我們掌握有關美術創作的技巧與方法，另外是為了配合當年年底要舉辦的「第二屆全國青年美術作品展覽」。也因為後者，全班同學都攢足了勁，希望能借此次難得的機會搏一搏、沖一沖。而我和幾個同學，相當於「一僕二主」，即一方面要聽任課教師的意見，另一方面還要聽洪老師的指導——但我肯定是把後者的意見更當回事。那時我想了好幾個創作構思，洪老師看了都不太滿意，倒是對我在速寫本上隨手畫的一幅小速寫引起了注意，其內容畫的是時任圖書館館長王道明的小兒子正爬在椅子上取書，洪老師感到這既很有情趣，也借一個生動細節體現了全民讀書熱的大勢，故建議我深入發展一下。此後，我不但將圖書館場景轉換到了一個知識份子的書房裡，還讓一個穿著破褲褲的小男孩爬在了沙發椅上取書，為了暗示小男孩爺爺的身份與他對小男孩潛移默化的影響，我有意在旁邊茶几上的一堆書上放了一隻老花鏡，洪老師看了感到比先前好多了，可認為畫面上書架部分應該有意拉長些、誇張些，因為這樣既可以深化標題《在知識的海洋裡》的寓意，又可以使畫面構圖顯得奇特。接下來，按照洪老師的意見，我根據寫生畫了一幅白描大草圖，自認為還可以，便上交了作業。記得評審那天，負責教學的劉依聞主任帶了一大幫老師到場，氣氛顯得很有點緊張。其程式是首先由每個同學在自己的草圖前做自我介紹，然後請到場老師進行評議。謝天謝地，我的作品草圖順利通過了，只是做雕塑的劉政德老師說，畫面中的那個小男孩穿破褲褲很不雅觀，建議改一改。他提的問題讓我糾結了好久，我問洪老師怎麼辦，他說，改不得，一改畫上的情趣就會少很多，於是我終究也沒改。所幸，此作品先是參加了「第二屆湖北省青年美術作品展覽」，並被《湖北日報》發表；接著參加了「第二屆全國青年美術作品展覽」。那年冬天，當我冒著嚴寒，風塵僕僕趕到北京中國美術館二樓自己的作品前，內心相當激動，大有前途一片光明的感覺。洪老師其時正好在北京中國美協辦事。他對我說，有人畫了一輩子的畫，也沒能參加全國性的美展或將作品掛到中國美術館，而你在讀書時能夠做到的確不錯，但遠遠不夠，還要繼續努力——他的話我完全認可，所以我很感謝洪老師！

從北京回武漢不久，洪老師召集我們幾個同學到小東門邊上的蛇山頂開了小會，主要是結合全國美術創作的大勢對我們創作上的不足做了分析研究，進而對我們提出了更高的要求，同時，他還希望我們今後要保持長久的學術聯繫，以相互促進。應該說，這次小會讓我們與洪老師關係發生了質的變化，從此我們就成了亦師亦友的關係，不僅走得更近，碰頭的機會也更多，幾乎到了無話不談的地步。有好幾個同學曾向我轉達說，洪老師在與他們的談話中，認為我頭腦很好用，以後可以成事的，這當然對我是很大的鞭策，更是伴隨我終身的精神暗示，以致讓我戰勝了很多人生中的坎坷。但世事無常，隨著國家門戶政策的不斷開放，洪老師于1984年離開湖北美術學院去了香港，於是我們有很長

彈線（屋漏痕）　2011　89×60cm

時間沒有任何聯繫。1993年，他和夫人重回大陸發展，其事業發展甚是紅火，在漢的個別同學也與他取得了聯繫，我因其時已調往深圳工作，故只是到2006年，才借一次偶然機會，與他重新有了交往。

二

　　洪老師原名洪耀華，1939年出生。其父是黃埔軍校第一批學員與國民黨高官。1949年去台時，由於其母正生妹妹不肯隨行，於是就帶洪老師與其弟妹留了下來。在特別強調家庭出生的大背景之下，其成長之艱辛完全可以想知。1954年，時任武漢七中的教務長見洪老師擅長畫畫，就推薦他考入廣州美院附中，後直接升至該院中國畫系，並於1962年畢業。儘管受特定教學背景與政治背景影響之故，洪老師一直遵循的是革命現實主義創作原則，但取得了相當可觀的業績：首先，1957年，即還是在做學生時，他與別人合作的年畫〈慶祝長江大橋通車〉就被湖北出版社發行全國，而他於1959年創作的中國畫〈阿姨好〉也入選了廣東美展與中南地區美展；其次，畢業後，亦即在「文革」期間，他於1974年創作的中國畫〈新書添不盡〉、於1975年創作的水粉畫〈糧船數不盡〉等等先後參加了全國美展。許多過來人都知道，在藝術作品出路甚少，千軍萬馬擠「獨木橋」的情況下，這是極為不容易的，也足以說明其藝術才華。

　　改革開放以後，天生敏感的洪老師藝術追求與興趣都發生了很大變化，這顯然與當時大的文化背景有關。從政治上講，是思想解放運動與門戶開放政策徹底打破了長期束縛人們的思想牢籠；而從藝術上講，則是求新求變的藝術浪潮則極大地刺激了藝術家們多年被壓抑的創作衝動。恰如許多有想法、有追求的藝術家一樣，洪老師當時著重思考的乃是如何衝破極左、僵化的創作模式，以使自己的

藝術創作具有強烈的個性色彩與現代意味。因此，從1979年起，他既借助引進的國外畫冊與展覽，深入研究了西方現當代藝術，也在積極參加湖北中青年畫會「申社」組織的一系列學術活動時，[2] 連續推出了很多超越傳統創作模式的水墨新作。比如，他用「彈線」手法進行抽象繪畫創作的嘗試最早是在1979年，據知，當時他用竹制彈弓綁上麻線，並以水墨在宣紙上做了名為「彈線系列」的作品，可惜因人反對，最終沒能在「申社」組織的展覽中對外展出。洪老師對此至今深為遺憾。

洪耀與夫人移居香港後，不僅周遊了歐美等國，亦對西方現當代藝術進行了全面、認真、嚴肅的考察，進而開始了全新的藝術探索之路。受至上主義藝術家馬列維其的影響，1986年，他創作了〈架上繪畫的終結〉之一。雖然這帶有極簡特點的嘗試被不同探索方向所取代，但對他後來的創作有重大的影響。我注意到，從1997年起，他在進行相關實驗時，重新使用起了彈線的手法，並加以成功轉換，於是也確立了他的獨立藝術面貌與風格。

所謂「彈線」手法最早是由春秋時代優秀的建築家、發明家、木工先祖魯班創立的，而他發明墨斗「彈線」，主要是為了便於木工切割木料時畫出所需的標準直線。洪老師的智慧就在於，受西方極少主義、幾何抽象、構成主義與荷蘭畫派的啟示，他巧妙地將傳統的木工彈線技術轉化為了一種繪畫手段，再從藝術史的角度看，其顯然是前所未有的。[3]

資料顯示，洪老師在重新使用起彈線的手法進行抽象繪畫的實驗時，起初更多是採用油畫媒材。而且，為了在大幅的作品上進行自由的彈線，他還發明了特製的彈線機。從洪老師那十多年創作的眾多油畫作品看去，我感到，他其實是在兩個不同方向上進行創作：第一，他是沿著荷蘭藝術家蒙特裡安創立的幾何抽象——也稱冷抽象——的傳統前進，但與前者習慣用單純的直線、矩形、方塊與紅黃藍白等純色塊展現北歐民族特有冷靜和嚴謹不同，洪老師只是利用單純的底色與彈線手段，將畫面推進到一種十分純粹的狀態；第二，他是將俄羅斯藝術家康定斯基創立的表現抽象——也稱熱抽象——的傳統與幾何抽象的傳統結合在一起，然後進行了中國式、個人式的轉換。其具體方法是，先以水墨、國畫色、水粉色與染料等等在生宣紙上進行自由表現，繼而以白乳膠將畫好的宣紙裝裱在油畫布上，最後以括刀、油畫筆與油畫色從事二度創作。而與此形成鮮明對比的是，藝術家接著以非常理性的彈線在基底上創造出耐人尋味的線性結構。從中我們就可以體會到激情與理性的交融；東方與西方的碰撞；偶然與必然的相遇（如作品〈魯班彈線30〉、〈魯班彈線40〉等等）。

有一點非常重要，即從2007年起，洪老師更多是以傳統水墨材料進行創作。按我的理解，他如此而為至少包含如下四個原因：一者，與他大學時所學的中國畫專業有關；二者，由於水墨在中國已有一千多年的發展歷史，所以有著體現中國身份的特點；三者，以傳統水墨材料進行創作更容易成功地拉開與西方抽象繪畫的距離；四者，利用水墨材料創作，也有利於他將冷抽象與熱抽象的做法更好結合。由此看來，洪老師是通過西方重新發現了東方，然後又通過傳統重新創造了當代。也正是由於他的探索極具個性，前無古人，且視覺品質又很高，所以先後受邀在世界各藝術機構舉辦了個展。2010年，其作品還獲得台灣文建會藝術類銀獎——此次評獎沒有人獲得金獎，著名藝術家劉國松僅獲得銅獎。令我深感欣慰的是，2009年11月，我在上海美術館策劃了「原創・彈線——洪耀藝術個展」，其後還邀請他的一系列新作參加了由我所策劃的好幾個水墨大展，如「墨非墨——中國當代水墨展」[4]「再

2　「申社」是當時湖北中年著名藝術家的組織的，成員有洪耀、唐大康、劉一原、陳立言、賀飛白等人。曾與「晴川」畫會共同或分別舉辦過一些很有影響的探索性展覽。

3　見畫冊《原創、彈線、洪耀》第5頁。（霍克國際藝術股份公司出版，2008年3月）

水墨——中國當代水墨邀請展」[5]「第九屆深圳國際水墨雙年展」[6]「中國新水墨作品展1978-2018」等等。[7] 這絕對不能簡單理解為一個學生對於一個老師在友情上的回報，而是我對洪老師藝術探索意義的發現與推介。於我看來，他給中國當代藝術家的重大啟示是：在推進傳統向當代換的歷史進程中，一定要超越東西方二元對立的價值模式。即除了要大膽學習西方藝術中有價值的東西；還要努力從傳統中尋求具有當代因素的東西。而這一切只有在多元文化的碰撞與交融中才可以做到。與此相反，頑固堅守單一的、原生態的民族價值觀念的做法，或者是盲目模仿西方現代藝術的做法，都是斷不可取的。

三

　　2006年1月，由我撰寫的《越界：中國先鋒藝術1979～2004》為河北美術出版社出版。說起來，本書的雛形原來只是為我以後撰寫中國當代藝術史準備的提綱而已，但由於採用了文圖相配的方式，故時任河北美術出版社編輯的冀少鋒，敏感發現其內容與結構都很便於讀者閱讀，並希望我稍作潤飾馬上安排出版。他還對我說，中國一直有文圖並茂的出書傳統，比如《朱子治家格言》中用的就是上圖下文的方式，而近代一些兒童啟蒙讀物則常常會用左圖右文的方式，相信在「讀圖時代」，本書會成為一種適應廣大讀者文化需求的有效出版方式。經他啟發，我在接下來的撰寫工作中更加注意相關方面問題，而後來的事實也的確給了我很大鼓勵：一是本書當年分別在在北京三聯書店（9月）、北京798的羅伯特書店與北大「風入松」書店上了排行榜；二是本書尚榮幸獲得了當年的國家級圖書獎——金牛獎；三是有人說我發展出了一種新寫作模式，因為其融學術性、知識性、歷史性、文獻性、直觀性與可讀性於一爐。當然，更令我沒有想到的是，洪老師看了本書，不僅大加讚賞，還說，台灣方面對大陸當代藝術的發展還不是很解，也有相關需求，因此有必要將這本書推薦到台灣去，也許還能影響到海外。我答道，能這樣做當然很好，但我完全不知如何操作。洪老師笑曰：「此事就交由我與夫人來做好了。」此事過了兩年，一直沒得到洪老師的答覆，我想也許難度太大，就沒好再問。2009年7月，我終於接到洪老師夫人電話，說是已經與台灣藝術家出版社負責人何政廣先生聯繫好了，接下來的出版事宜，他們會與你談。不難想見，洪老師與夫人為此必定花費了不少時間與精力！過不久，我又收到了台灣藝術家出版社負責人何政廣親自打來的電話，並詳細談到了將本書放在該社出版的若干細節，其中包括增加新的內容與授於大陸之外的台灣版權問題等等。於是，《越界：中國先鋒藝術1979～2004》出版的第五個年頭，《中國先鋒藝術1978～2008》在增加了四年新內容的基礎上，於2011年11月出版，當年12月，除在台灣的所有誠品書店隆重推出外，《藝術家》雜誌上還連續發表了多篇相關評介文章與海報宣傳，這一點國內好多同行赴台看到了都對我提及過此事；另外，後來我去台灣參加藝術活動時，常有一些讀者拿此書來請我簽名，可見該書的出版發行工作還是做得非常好的。

　　2012年，洪老師與夫人到深圳見我時，得知我對十多年前撰寫的書稿《文革與後文革美術1966～1978》作了一定修改，並加寫了一些文字與圖片，希望我將電子文本傳他們看看，我便照吩咐做了。

4　「墨非墨——中國當代水墨展」由文化部與深圳文化局合辦，2009年4月在美國費城展出，9月在波蘭展出，10月在匈牙利展出，11月在羅馬利亞展出。2010年1月在克羅地亞展出。

5　「再水墨——中國當代水墨邀請展」於2012年12月在湖北美術館展出；2013年4月在今日美術館展出。

6　「第九屆深圳國際水墨雙年展」於2016年3月在深圳關山月館展出。

7　「中國新水墨作品展1978～2018」於2018年12月在北京民生美術館展出。

彈錢票　2007　水墨、裝置　45×60cm

過了一段時間，我突然收到台灣藝術家出版社負責人何政廣先生打來的電話，說是看了我的書稿《文革與後文革美術1966～1978》，感到甚好，很想給予出版，而我也正有此意，後經簽訂相關出版合同，遂於2014年出版。需要說明的是，此書原來是嶺南美術出版社於1994年定下的出版項目，即為《新中國美術史1949～1978年》中的一部分。[8] 組織者是時任副社長的楊小彥先生，按當時分工，中華人民共和國成立的前16年由陳履生先生負責撰寫，[9] 而關於「文革美術」則分為兩個部分：總體部分由王明賢先生、嚴善淳先生共同撰寫；我則負責撰寫「文革」期間的四次全國美展。本來，由黃專先生負責撰寫「後文革美術」，[10] 可因有事，應他的要求，我就將他那一部分也接了下來。不過，雖然各人的寫作任務都按時間完成了，但對外正式出版一事卻由於難以說清的原因打了水漂。過了一些年，陳履生先生、王明賢先生與嚴善淳先生所撰寫的部分由中國青年出版社出版。受他們的啟發，我也曾經聯繫過好幾個出版社，終因太麻煩而未果。於是只好在出版《魯虹美術文集》時，[11] 將我撰寫的那一部分內容全部放了進去。此外，在當時多期的《西北美術》與「世紀線上中國藝術網」中，我也選發了其中一些文章。毫無疑問，沒有洪老師和夫人的隆重推薦，此書得以正式出版是根本不可能的。

當然，洪老師與我的學術互動遠不止於上述事實。因文字受限之故，最後僅舉一例，即2013年10月6日至8日，經洪老師牽頭，由台灣知名畫家劉國松和書法家羅際鴻共同安排，我連續三天分別在台灣師大、新竹教育大學和高雄師大，做了專題演講《中國新水墨的形成與發展》，參與者除諸多學生之外，還包括劉國松、袁金塔、洪老師與夫人、蔡長盛、葉俊顯、高榮禧、陳明輝、羅際鴻等多位知名書畫家與學者。不僅受到相當的重視，討論也相當熱烈。此情此景，我永記於心！

如今，我家與洪老師家都在武漢東湖周邊的一個社區裡，彼此之間經常有走動。難得的是洪老師雖然已經80多歲了，還在執著的思考如何進行藝術新探索的問題，而這也一直在促進著我繼續努力，不斷前行！

8 1949 年是以中華人民共和國成立為標誌，1978 年是以中共十一屆三中全會為標誌。因為這與歷史學家們的研究是一致的，所以深為參與者所認可。

9 1966 年是「文革」開始的那一年。

10 所謂「後文革」是一些歷史學家們的說法，指從粉碎「四人幫」的 1976 年到召開中共十一屆三中全會的 1978 年。

11 《魯虹美術文集》，湖北美術出版社，1998 年 10 月版。

象徵與表達

——洪耀「彈線」系列作品解讀

孫振華

面對洪耀先生一系列的「彈線」作品，一個值得注意的問題是，這些不斷重複「彈線」，作為洪耀的基本符號，它到底象徵著什麼？以彈線作為象徵，他想要表達什麼？

一

洪耀彈線系列作品首先是對中國藝術史上作為美學概念的「線」進行質疑、反思和革新，他將來自中國古代建築和木工工藝的「彈線」作為一種藝術反叛的工具和手段，讓這種工具化的、非手工繪製的彈線，與其它水墨因素，如墨、宣紙之間形成強烈的張力關係；同時還將它作為一種油畫語言；作為一種觀念、裝置的語言……洪耀將彈線引入到藝術以後，那種強有力的，具有破壞性的彈線，打亂了傳統水墨的秩序，推動了傳統水墨藝術的現代轉化；豐富了油畫語言和表現能力；豐富了當代藝術的表現方式。

關注線，體現了洪耀對中國傳統美學和藝術的敏感。線在中國美學和藝術上的所起的作用和形成的特點，歷來為藝術理論家們所稱道，有人甚至認為，中國藝術就是線的藝術。的確，在某種程度上說，理解了「線」和「線性」可以成為解讀中國古代藝術的一把鑰匙：中國古代的建築與西方古代建築相比，它的環環相套、錯落有致的庭院，它蜿蜒伸展的回廊就如同一條線在空間回轉延伸，它與西方建築追求體積龐大，企圖脫離地面，向空中伸展的特徵相比，形成了「線」與「體」的巨大反差；中國古代的音樂，多是單聲部的推進，如同用一根線條去散步，它和西方音樂的和聲、多聲部、複調的音樂語言相比，它線性展開的特色格外明顯；至於在中國繪畫中，線條，一直以來都是它重要的造型手段，就連中國傳統雕塑，即使在圓雕中，輔以線的表現也成為它重要的特徵……。

對洪耀而言，毫無疑問，彈線來自他的中國經驗，那他是如何面對這種經驗，如何轉化為個人的藝術符號的呢？

以洪耀的彈線水墨為例，在現代水墨的作品譜系中，洪耀彈線作品所產生的視覺張力，與其它現代水墨作品相比，顯得更有力度，其中一個重要的原因，就在於洪耀沒有像許多現代水墨畫家那樣，只是在水墨的內部，利用原有的技術和手段進行顛覆和破壞，只是就水墨反水墨。洪耀的特點在於，他的「彈線」超越了傳統文人畫的經驗，引入了一種來自手藝，來自中國民間泥瓦工和木工的方法。由此可以看出，洪耀在

思考中國傳統藝術的問題時，他的思考路徑和解決方法與眾不同。

與之相關聯的是，他也不同于許多現代水墨畫家，較多地從西方的抽象主義藝術中尋找解決中國傳統水墨問題的辦法，他是從更大、更廣的文化傳統中尋找來辦法來解決文人畫傳統的問題，用民間的傳統來突破文人畫的傳統。

在洪耀的油畫彈線作品中，他把這種來自中國的傳統的方式引入到西式畫種中，也取得了特殊的效果。嚴格地說，他的油畫彈線，是對西畫的水墨改造，雖然它們有非常漂亮的色彩，使用了油畫的材料，在視覺效果上，這些作品最突出的，還是它們強烈而濃郁的東方意味。二十世紀以來，在油畫和中國畫二者之間，很多人視為兩相對峙的壁壘，但是在洪耀那裡卻並沒有嚴格的界限，就是說，洪耀的彈線如同一條通道，打通了中西繪畫的疆界，彈線在這個兩個藝術門類中都能夠運用自如，各得其所，收到很好的效果。在洪耀那裡，無論是水墨彈線還是油畫彈線，它們都是洪耀的語言符號，在這個時候，再強調作品是中畫還是西畫已經不那麼重要，它們都不過是彈線的載體；而重要的是，彈線作為一種語言方式，在洪耀的藝術創作中，已經獲得了藝術的本體意義。

概況地說，在中國藝術家中間，洪耀先生的重要貢獻，就是借助彈線，另闢蹊徑，走出了一條具有個人創新意義的新路。

二

第二，洪耀彈線系列作品由於中國工藝傳統的引入，使他的作品具有了一種來自中國工匠、來自中國民間的氣息，它不矯揉造作，它直截了當。對水墨而言，中國畫不是強調線嗎，洪耀索性以「線」來解構線，以「線」來破解「線」，形成了當代水墨藝術中一種新的「線思維」；對油畫而言，從歷史上看，油畫語言中從來都沒有彈線一說，洪耀將彈線引入油畫，將一種新的東方式的「線思維」帶入到西式的繪畫中，為油畫注入了強烈的東方元素，例如〈雪紅〉、〈女書〉、〈彈彩〉、〈紅紅火火〉這些作品，就可以看到它們明顯的東方性。

洪耀這種工具性的線在繪畫上的運用，使他的作品帶有一種強悍、硬朗、冷峻、甚至暴力的特點，它傳達出一種關於改變的強烈信號和聯想。我們知道，中國民間木工在使用彈線的時候，是一種預想，一種規劃，緊接著，木工的鋸斧就會沿著彈線進行切割，所以，當我們在洪耀作品中看到彈線的時候，它會給我們一種暗示，一種擬定中變化的暗示，一種關於將要出現的未來面貌的暗示，這種暗示，不僅豐富了洪耀作品的視覺形態，還具有豐富的空間象徵意義。

面對洪耀的作品，還有一個頗有意味的因素是，對於泥瓦工也好，對於木工這個行當也好，彈線

女書　2006　油畫　125×440cm

是規矩的視覺表達：它確定水平線、垂直線；它讓原始的木料按規矩發生形體的改變……「沒有規矩不能成方圓」，荀子《勸學篇》說，「木直中繩，輮以為輪，其曲中規，雖有槁暴，不復挺者，輮使之然也。」這句話就是拿木工的彈線來打比方，說明規矩的重要。「木直中繩」，意思就是木材筆直，合乎墨線。

然而，作為確立規矩的彈線到了洪耀手裡，卻成了破壞傳統規矩的方式，從這個意義上看，作為洪耀藝術符號的彈線其內部包含著對立性和雙關性，它來自規矩，又破壞規矩；在破壞的過程中，又構成了新的規矩，這種新的規矩就是他的符號，他的藝術語言。

紅紅火火　2007　油畫　95×95cm

三

第三，洪耀彈線系列對他個人具有重要的心理上的意義。

彈線在水墨作品中，是反叛傳統的工具和手段；在油畫作品中，是對油畫語言的拓展；彈線對於他個人內心而言，則是他個人精神世界的表達。在很大程度上，彈線是他個人精神表達和反抗的一種有效方式，是他為了解決個人內心世界中理想性和現實性矛盾的一種手段，是他舒緩內心壓力和緊張的一種手段，是他獲得個人內心自由和解放的手段。

我和洪耀先生接觸不多，僅僅只有兩次禮節性的相見，他文質彬彬的表情給我留下了深刻印象，看了他的作品之後，我完全很難將他儒雅的外表和作品中那種激烈、憤世、強悍的氣質畫上等號。

我猜想，像洪耀先生這樣年長的藝術家，生逢一個坎坷的年代，他們所經歷的，所感受的，千言萬語難以表達。作為一個造型藝術家，他沒有選擇用文字去記錄這個時代，而是選擇用視覺語言去象徵這個時代。彈線從物理學上看，它兩點一線，距離最近，力度最強，它是一種測繪和確定水平線和垂直線的方式；彈線用在藝術上，它顯得犀利和冷峻，在這個時候，彈線是洪耀精神世界的象徵，它象徵著藝術家的內心抵抗與外部世界之間關於壓抑、掙扎、抗爭等諸多關係。

我們驚訝地看到，洪耀先生早在1977年，就創作出了〈五角星〉這樣的彈線水墨作品，在剛剛粉碎「四人幫」不久，在「兩個凡是」的思想還相當盛行的時候，他的作品就能夠得風氣先，挑起反叛的大旗，在今天看來，這種突破禁錮，敢於變革的精神是難能可貴的。他在1981年的〈擎天〉中，就開始將水墨和水彩混合使用，如果我們不僅僅只是簡單地把畫家的作品看作只是藝術實驗的話，那麼，這種材料的混雜，色彩的混用背後，反映的是一種開放的姿態，象徵一種渴望多元、容忍異質的心聲。

特別需要提出的是，長期以來，中國水墨藝術偏重陰柔，而洪耀的水墨彈線充滿了「陽剛之氣」，這種剛健豪放的風格，一方面是他內心世界的投射和宣洩，另一方面，這種風格的出現對水墨

擎天　1981　宣紙、水粉　140×85cm

彈腳板（質疑生命精神死亡）　2010　油畫
75×110cm

藝術多元風格的形成和精神氣質的改變是大有裨益的。

四

　　第四，洪耀還將彈線作品作為一種社會批判的手段，這個時候的彈線是「觀念線」、「解剖線」，他借助彈線來審視、衡量當下的社會事物，保持了一個有良知和正義感的藝術家所應有的社會責任感，表達了對社會現實的敏感和關注。

　　他的觀念彈線作品就比較好地體現了這個特點，這些作品對經典圖像，對歷史人物，對社會現象，對時尚……都用彈線進行了審視。在這個時候，彈線如同畫家的態度，凡是彈線所到之處，都鮮明的表達了作者的思考，給觀眾留下了思考的空間，充分表達了一個知識份子的批判立場和人文精神。

　　這裡特別想說的是，洪耀創作了一批彈線裝置，把彈線立體化，空間化，這一部分作品我覺得特別有進一步發展的可能。我們知道，彈線的作用之一，本來就是傳統建築的測量方式，如果它能夠更多地將彈線用於立體空間，相信它將會激發出更強的藝術表現力。

　　從洪耀先生的創作態勢來看，他現在處在一個創作的盛期，隨著創作思路的拓展，在他的面前還有著越來越多的可能性，他值得慶倖的是，他找到了彈線這種符號，而彈線的象徵與表達的空間將隨

著創作的推進，將不斷開闢出越來越寬廣前景。

　　我幫洪耀老師寫過文章，該肯定的都肯定了，該說的話基本都說了。洪老師說，他很想聽聽大家中肯的建議和意見，我就想直接給洪老師提建議。

　　我認為洪耀老師這一代人自身還是有矛盾的，這個矛盾是時代造成的，他過去接受過傳統教育，這種影響很深，但他又天性敏感，始終有一顆求新、求變、求怪的心。七十年代的時候，他就有了大膽變革的思想和實踐，並且灌輸給學生一代，這是很了不起的。洪老師是一個天生的藝術家。他還有一顆赤子之心，你看他現在七十多歲了，可是心態很年輕，一直在尋找一切變化的可能，從這個方面來講，他還有很大的繼續發展的空間。

　　我覺得他的藝術在求新求變的時候，視野要更開闊，要更大膽。他目前的狀態是，有一部分現代主義的成分，例如在形式上探索，通過藝術表達自己內心情緒，等等；同時又有很強的當代意識，例如觀念的彈線，把彈線裝置化等等，這些方面表現他又進入了當代藝術的層面，對當代藝術有相當的理解和認同。事實上，搞當代藝術其實跟年齡無關，我們只是希望他在當代上再加強，我說的洪老師的矛盾就是指他現在還有一些現代和當代之間的矛盾。洪老師如果要更強化當代意識的話，我想冒昧地跟他提兩點建議：

　　第一，他的彈線要加強公共性，他的藝術還要更加的空間化。

　　如果我們把彈線說成是內心的宣洩的話，它還是一種現代主義的語言方式，在視覺上看很有張力，很有力量感，如果更加當代的話，我覺得應該空間化，有更加社會化的表達，可以更多將彈線引入到公共空間，引入到公眾的生活中。當代藝術不再是局限于精英的層面，不再停留在美術館展示作品，它更多可以走向戶外的生活空間，讓更多公眾參與到中間來。如果這樣的話就需要改變一下現在的方式。我甚至覺得現在中國城市建設、規劃都可以引入彈線，因為這個彈線來自魯班，它本身就跟建設有關係。假設，現在要拆遷的房子或者空間構築物，都作為彈線的載體，可以充分的通過彈線方式讓它成為一個藝術現場，甚至是一個行為過程的現場。我覺得在這個時候，彈線的容量和內涵能夠得到更多地放大。蔡國強可以爆炸建築物，克裡斯托可以包裹建築物，洪老師為什麼不能把建築，例如美術館的外立面「彈了」，如果這樣的話這個作品和社會的互動更大，這是對彈線更進一步的解放，對它文化含量更大程度的釋放。

　　第二，是要生活化，更多和公眾生活發生關係。

　　具體地說，彈線可以和設計結合，可以和產品結合，可以有一些藝術衍生品出現，不能僅僅停留在藝術的層面。例如，魯楊可不可以把洪老師的彈線變成室內外環境裝修的語言；另外從視覺傳達設計而言，可以變成包裝帶，變成圍巾，變成桌布和窗簾……。

　　總之，彈線作為一種相對成熟了的藝術語言和方式，它應該有更大地擴展，洪老師可以建立一個工作室，有一個精幹的團隊來做助手和這種二度開發的工作，洪老師則是在一線，出思想、出創意、出新作品。

　　洪耀將彈線引入到藝術以後，那種強有力的，具有破壞性的彈線，打亂了傳統水墨的秩序，推動了傳統水墨藝術的現代轉化；豐富了油畫語言和表現能力；豐富了當代藝術的表現方式。

孫振華
中國美術學院雕塑系教授，博士生導師；國家當代藝術研究中心研究員。

「彈線」，個人化的「探險」

——寫給洪耀先生及其作品

吳洪亮

作為一個美術館人，我重要的服務物件是藝術家和藝術作品。作品是藝術家創作過程的結果，對其的認識需要經驗、推理甚至猜測。而藝術家是鮮活的，我個人的感受是對於藝術家的瞭解是通向作品的捷徑。因此，在一個質疑「畫如其人」的背景下，我卻越來越對人感興趣。

洪耀先生是近期讓我印象頗為深刻的一位藝術前輩。他是那種不因歲月流逝而失去批判精神與生命活力的藝術家。對見到的事物，他一定要表達自己個人的、即時的態度而且語風犀利。初次見面時，他坐在北京畫院的「自在閣」中抛出了一個讓我頗為不自在的話題：「中國的傳統文化重傳承輕創造，太僵化了！」而且不斷向我提出對中國畫具有挑戰性的問題，並用急切的眼神提醒我馬上回應，不容做出那些經過篩選而指向不清或被經驗打磨過的語句。在那一刻我清晰地感到自己太不透明，顯得如此城府，而缺乏活力。正是因為這樣的談話，促使我帶著好奇讀了洪耀先生送給我的畫冊。這位出生於上世紀30年代末，畢業于廣州美術學院國畫系的前輩，在他的創作中充滿的激情與幹勁兒之外，他所獨有的「彈線」創作方式及其形成的時間特別值得關注。

據洪耀先生提供的資料，他的第一幅彈線作品〈五角星〉創作於1977年。這一年，是中國從文革走入改革開放的轉捩點，社會的秩序開始回復。然而，這一年舉辦的全國美展，藝術的總體走向並未改變，革命現實主義、紅光亮還統治著人們的眼球。此時所謂的「傷痕文學」，羅中立的〈父親〉等具有反思性的作品還未出現。在情緒上唯一可以與洪耀先生作品相呼應的是北京「無名畫會」的一些作品。他們在用風景的無態度隱隱地彰顯著他們對主流的對抗與個人化的思考。而洪耀先生的〈五角星〉在此時的出現，的確頗具意味。「五角星」的指向性是不言而喻的。灰色的選擇是一種態度嗎？是對紅色時代的反思？在雜亂的交叉線條中，我們需要通過作品名稱的指引找到五星的形狀，是對動盪的隱喻？無論怎樣，洪耀先生的〈五角星〉如同一顆流星直插入這片土地，那孤獨的閃光給我們提供了在那個特定的歷史時期一個極具個人化創作的實例，以及對慣常的新中國藝術史的重新審視。當我們用一些概念、一些社會學因素去框定一個所謂時代風格的時候，我們常會發現因為資訊的缺乏或不透明，而使真實被遮蔽，這在20世紀的中國成為常態。這種遮蔽對研究者來說又是如此令人興奮。筆者近年來做了三十餘位20世紀中國藝術家的展覽，感覺到還有大量的功課要做。洪耀先生由「彈線」建構的「五角星」在特殊歷史時期的先鋒性非常值得尊敬

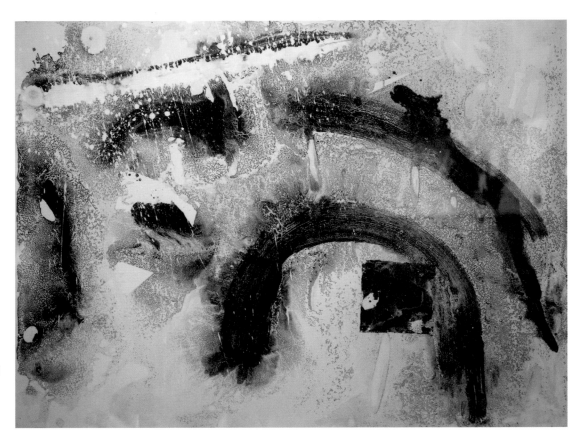

觀念彈線（窯洞）
1993
宣紙、水墨
100×120cm

與研究。當然，我相信洪耀先生在做〈五角星〉這件作品時，對抽象藝術甚至美國的抽象表現主義應該不是一無所知，但他作品是其理念表述的過程留下的結果，而非為了這個結果而反推出來的行為過程。這與很多抽象繪畫的來源與目標是大相徑庭的，即使他們最終呈現的面貌是相似的，但其核心的組成形式與生成過程是不同的。這就如同水晶與玻璃的區別，雖然同樣晶瑩剔透但那是兩種東西。當然，其共同之處在於對藝術表現形式的拓展與價值塑造，都值得探討。

　　無獨有偶，洪耀先生的「彈線」也讓我想起2009年聖誕前，在布拉格的雪中我曾造訪的一位捷克藝術家米蘭·葛利噶爾（milan grygar, 1926- ）。米蘭·葛利噶爾從上世紀60年代初開始關注到聲音與藝術的關係，好奇心驅使他開始了一次完全個人化的實驗。他利用鐵皮玩具、小木棒、齒輪、墨水進行創作，當沾著墨水的鐵皮玩具在紙上自主移動時、當手撕扯一張大紙時，發出的聲音與在紙上留下的痕跡都在無序與有序間找到了某種興趣點。對此，他不僅進行錄音而且錄影。如果我們把這歸於行為藝術的話，這樣的行動更趨向研究而沒有任何作秀的痕跡。因為，那時的捷克和中國很相似，主流藝術以寫實為主，米蘭·葛利噶爾的行為屬於地下的狀態，無法與人分享。我也好奇的問他是否受到西方世界比如「藍色時代人體測量」的影響，他搖頭，確認自己的獨創性。有幸的是2012年春天，米蘭·葛利噶爾的作品來到北京，在其宣傳的文字中有這樣的描述：

　　米蘭·葛利噶爾正是這樣一位在捷克現代藝術史上具有舉足輕重的影響力的藝術家，甚至在西方現代藝術史上也應佔有一席之地。「之所以能給出如此的評價，就在於米蘭·葛利噶爾的藝術在觀念、語言和形式上具有獨一無二的特點：他以另闢蹊徑的眼光和判斷開闢的『聲音繪畫』（acoustic drawings）」。

　　我認為這樣的評述同樣適合於洪耀先生，恐怕只需要修改一個詞就十分準確了，「他以另闢蹊徑

的眼光和判斷開闢的『彈線繪畫』」。

　　兩位至今不曾相識的藝術家，在同樣孤獨的藝術探索中，分別提供了對世界藝術的獨特探求，他們各異，而又如此的相似。就如同人類無論何種語言對母親的稱呼基本上是「mama」，是一樣的。在小的差異性表像之外具有太多的共性。雖然他們的創造是如此純粹而且個性鮮明。

　　具體到「彈線」這一行為本身，同樣值得思考。在洪耀先生的介紹中「彈線」源來自家庭和經驗。「祖父是開棺材鋪的，我從小就喜歡看木工師傅用墨斗彈線，鋸木板。」「彈線」的鼻祖，傳說中是魯班發明的。洪耀認為魯班是中國難得的具有革命性和創造力的人物。再有楚地多儺，這是我們至今能感受到的，洪耀先生同樣成長於楚地。綜合以上的背景因素，我感到洪耀先生將兒時的經驗、對生死、天地、藝術的認識如巫師一般通過「彈線」的方法在探求他個人以及世界的秘密。這是個有趣而令人興奮的過程。

台灣東海岸太平洋　2006　裝置、鑄鐵　1200×250×20cm

　　洪耀先生在邀請我寫點東西時，真誠地要求我對他的作品提出意見和建議。對此，我也直言不諱，作為晚輩表達一點對洪耀先生作品不滿足的地方。「彈線」系列作品無論是類似架上的作品，還是由起重設備建構的大型作品；無論是在雕塑上抑或在人體上的「彈線」，還是在台灣東海岸延續到太平洋中的「彈線」。這一行為的不斷重複在當代藝術的視野裡仿佛已經太過「經典」化了，甚至在中國的藝術

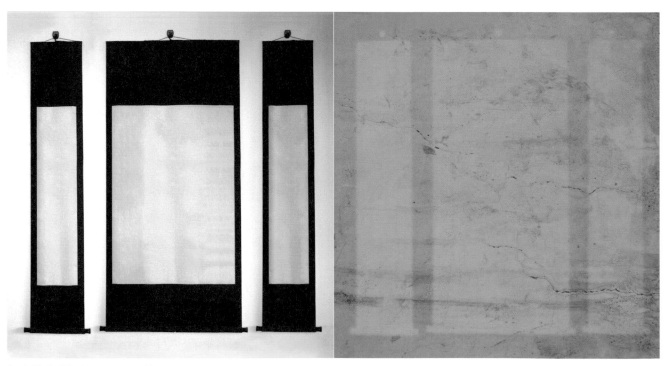

架上繪畫的終結　2001　裝置　300×320cm

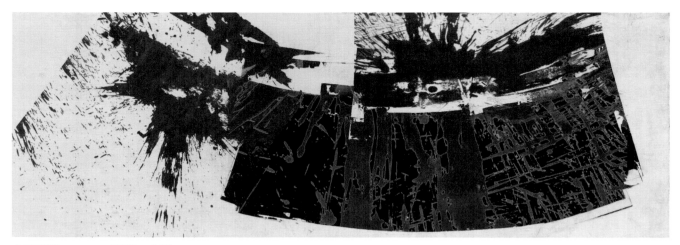

水墨彈線　　2021　　宣紙、水墨　　200×580cm

家中也可找到如呂勝中將他的「小紅人」貼到世界各地，繆曉春將他的「屈原像」帶到世界各地。因此，隨後的這些作品是1977年〈五角星〉思維的延續，而未能超越。

　　再有，「彈線 」雖在一定範圍內也可視為是千變萬化的，但「彈線」形式的單一性以及直線條所帶來的束縛，使其變化的豐富性被制約，就如同萬花筒雖變化多端但因為構成其圖案的三棱鏡是不變的，變化的規律被眼睛撲捉、大腦分析過後，也會產生雷同的乏味。所以，這一個人化的工具以及語境的建構我感到還是具有風險的。它是否可以匹敵甚至超越毛筆或油畫筆，這些被長期使用的材料是需要再次印證的。「彈線」是一個有觀念的好工具，但如何能使其持續產生新鮮感，擴大其變化的豐富性與形式本身的深刻性，恐怕是洪耀先生面臨的課題。

　　從這一角度，我真心感覺洪耀先生的創造無需局限在「彈線」的藩籬中。我就非常喜歡他完成於2001年的作品〈架上繪畫的終結（之二）〉以及〈架上繪畫的終結（之三）〉，「之二」是「把中堂畫及兩邊對聯的內容全取消，從而真正終結了架上繪畫」，「之三」「把中堂的裝裱取下，牆上剩下掛畫的淡淡痕跡，使繪畫與牆壁發生了關係。」 雖然我對洪耀先生對「架上繪畫」和「中堂」的概念描述有些質疑，（可能是為在國外利於傳播），但概念的表達取向是非常清楚的。這恰恰就是洪耀先生一直在表明的他對於中國傳統繪畫的態度。傳統此時就是「痕跡」，它已經是牆上的影子，但其又是無法抹去的，這同樣是一種價值，所以它在那裡。在這一點上，可能我和洪耀先生的理解有些不同。但我覺得他所進行的對於傳統形象化的批判，是一種直覺的、提煉過的反思與自省。

　　總之，洪耀先生是個有性格的、探險家式的藝術家，他對藝術的貢獻需要冷靜的研究與重新的定位。更值得回味的是，策展人魯虹老師選擇了我們這樣一個頗具中國傳統精神的美術館來做洪耀老師的個展，這件事本身就是一個挑戰。

　　我們期待！

2013年6月28日於北京首都國際機場

吳洪亮
北京畫院院長、北京畫院美術館館長。

彈的意義和線的價值

——論洪耀的彈線藝術

賈方舟

以線造型是中國傳統繪畫的基本特徵。由線發展出筆法，發展出勾線的18種畫法即所謂「十八描」。而中國傳統繪畫用筆之講究，要求之苛嚴，是出於同宗同源的書法的介入。畫線要求以書法為畫法，即所謂「書法用筆」、「骨法用筆」、「中鋒用筆」等等。書法的一切講究都同樣適合於畫法。這樣，中國傳統繪畫就設置了一整套用筆的審美規範。稍有出格，即被視為不入流甚至「野狐禪」。

上世紀50年代，劉國松在台灣挑戰傳統，提出「革毛筆的命」、「革中鋒的命」，從而創造了自己的「抽筋剝皮法」。90年代，吳冠中寫一篇《筆墨等於零》的短文，受到長久的圍攻、取笑甚至辱罵。因此，凡以反叛的方式繼承傳統的藝術家，都會經歷一個被質疑甚至被否定的過程。但如果沒有這樣破局的勇氣，沒有這樣敢於挑戰傳統的藝術家，藝術如何向前推進？「唐詩」固然好，如果宋元明清一直「詩」下去，還會有宋詞、元曲和明清小說嗎？正是在這個意義上，我們可以確認洪耀彈線的價值和意義。

洪耀早在1977年就嘗試使用彈線作畫，在那個剛剛結束「四人幫」的文化專制、人們的思想還完全處於被禁錮的背景下，他的探索新形式的勇氣可謂大矣，與85新潮的前衛藝術家相比，簡直是一個「超前衛」了。但在那樣一個嚴格的意識形態控制下，他居然產生形式探索的欲望，足以說明三十年的教育並沒有使他變得馴服聽話、使他認定已經已經學到的一切就是真理，說明他是在壓抑中積蓄著關於藝術的異見，在學院成規中保留著自己的質疑。假如他已經是一個視教條理論為真理的人，他就會清楚：玩兒形式完全是資產階級藝術才有的一套，也就不會有這樣大膽的探索行為。雖然他用彈線彈出的是個「五角星」，但也經不起以「政治標準」來判斷，因為這顯然是一個被解構的五角星。

從方法論的角度看，繪畫中的線不用毛筆去畫而用」線或繩索（粗的線）蘸上墨去「彈」，這在實際上就是放棄用筆，當然也包括用筆的所有規範。「彈線」作為一種畫線的獨特方法，已經註定了洪耀的畫遠離了文人傳統。但「彈線」並非洪耀的發明，他只是對木匠畫線這一特殊方法的挪用。他從小看著木匠幹活，彈線是一道必經的工序，木料上沒有這條被彈出的直線，是無法下鋸的。還有民間的彈棉花，也是靠一根線的彈性來工作。這些民間傳統的手藝活，轉換到繪畫中，引出的便是一場個人化的語言變革。

彈線之不同於用筆劃出的線，正在於「彈」的特殊方法。用毛筆劃

線，或釘頭鼠尾，或一波三折，或力
透紙背，完全是毛筆這一特定工具
和相應的用筆技巧所決定的。而彈
線則是利用線的可拉伸的彈性，拉
起──放手，在瞬間「彈」出的線。
彈線的特點在於，線是直的。可長可
短，但不可曲。而它產生的形式感正
好在於它的「直」，它與毛筆劃出的
線的最大區別也在於「直」。但直線
可以通過多種方法產生，如傳統界畫
中的建築都是直線。而彈線的最大魅
力在於，它在彈出一條主線的同時，
其兩側會「噴射」出許多不規則的短

無　2006　宣紙、壓克力　185×200cm

線，「飛濺」出許多不規則的大小不等的點。因此，洪耀的「彈線」既不同於用筆劃出的線，也不同
於波洛克用顏料桶滴灑出的線，這條彈線由於在彈射的過程中產生的速度和力度，落在紙面或布面上
的效果是豐富的、獨特的和無可替代的。這條在瞬間中產生的線與生俱來地留下了它的產生過程，讓
人返回到產生它的那個瞬間的速度和力度的美感之中。

　　洪耀的彈線創造了一種新的形式美感，一種過去不曾感知過的形式趣味。這種形式趣味不僅與傳
統拉開了距離，也與西方現代的所有形式主義探索相區別。並由此構成了洪耀特有的語彙和抽象的圖
式結構。與此同時，他又保留了一個中國藝術家對線的鍾愛與始終不渝的留戀。

　　洪耀由彈線所構成的圖式，其基本特點是一種直線構成，線或斜、或垂、或平，或相交、或平
行、或橫豎結構，全然是一種霸氣而張揚的大工業文明的視覺氣象，從而改變了作為農業文明產物
的、田園式的水墨趣味，為傳統文脈的當代轉換提供了一個非常個人化的案例。

　　之後洪耀還把他的彈性延伸到油彩，彈線又加以色彩的參與，更增加了作品的視覺魅力。再後，
洪耀又以裝置乃至行為的方式將彈線引入觀念領域。將「彈」視為一種象徵性的行為，以彈線作為一
種針砭時弊、縱論古今的批判武器而用之。試圖把他的純形式探索引入當代語境。其意義是清晰的，
但一彈了之，還是顯得簡單了些。倒是通過轉換材料而強化彈線這一形式的視覺力度更顯得有效，例
如實施於台灣東海岸的鑄鐵裝置，構成了一種奇異的景觀。在這個方向上，洪耀還有很多文章可作，
期待。

賈方舟
內蒙古美協副主席、著名批評家、策展人。

解構與建構間

——洪耀彈線的啟示

冀少峰

面對洪耀的彈線，你不能不產生這樣的疑問，是什麼讓洪耀的彈線如此富於激情，如此活力四射，又是什麼讓洪耀的彈線如此令人回味，又如此給人留下深深的印跡？

探尋洪耀的視覺敘事邏輯，不難發現，「喜新厭舊」構成了其視覺不斷前行的動力源泉，而「新奇怪」則成為了洪耀的視覺敘事的品質。

初識洪耀，他一臉的單純，一腔的激情，說起話來，往往伴隨著激動的表情，這是一種源于藝術家內心深處的一種油然而生的激動和激情。正是這種激動和激情，也讓洪耀的彈線始終充滿著一種活力，一種魅力，一種結構，一種呼吸，單純、簡潔、速度、激情，已然構成洪耀視覺講述的關鍵字，而寓單純簡潔激情激動中，往往又夾有種理性，它令你沉思，更讓你思想，它讓你發出深深的詰問，究竟我們今天的藝術和我們今天的社會、今天的人類是一種什麼樣的關係呢？

洪耀以彈線確立了自我在視覺表達上的標識，他攜彈線參加了一個又一個展覽，他用彈線彈了世間萬物，他彈油畫、彈水墨、彈裝置、彈人體、彈山、彈水、彈樹、彈雕塑、彈汽車……洪耀因彈線而出名，也因彈線而廣為人所熟知，於是，一個非常有意思和有趣味的現象出現了，彈線也就在自覺與不自覺間，自然成了洪耀的代名詞，以致於說起洪耀，人們往往會說，那是位做彈線的藝術家。彈線自然成為了洪耀生命歷程和藝術人生進行視覺追問的有力的思想庫。

那麼是什麼讓洪耀選擇彈線作為自我視覺表達的語符？又是什麼讓洪耀究其一生圍繞著彈線去探究、去思索、去講述，而且沿著彈線的思維邏輯和視覺敘事邏輯去彰顯自我對當代社會和藝術人生的激情思考和洞察性表達呢？帶著這些疑問，不能不對洪耀的從藝經歷和視覺敘事進行藝術史考察。

熟悉洪耀的人都知道，「文革」苦難的經歷構成了洪耀這代人成長的一個不可磨滅的印跡，「文革」這種磨難，「文革」對思想的壓制，對藝術的打壓，使身處其中的洪耀不能有自己在藝術表達上的追求和自由，他低調、小心、謹慎，他對藝術追求的那顆躁動的心卻一刻也沒有停頓，儘管那時期人們的思想被廣播電臺規訓，人們的舞蹈欣賞被《白毛女》規訓，人們的休閒被樣板戲規訓，即使衣服的顏色也被藍和綠統一規訓著，以至於「八億人民八台戲，天天圍著《紅燈記》」，這是一個人性、藝術、自由全然遭封殺的年代，這是一個只有集體主義經驗而抹殺個人主義的時代，它封閉、桎梏、保守、盲目、貧困，而籠罩在人

們精神上的困苦與迷茫才是最傷心的痛楚。但洪耀又是幸運的，在其盛年卻迎來了改革開放和思想解放的大潮，改革開放、思想解放帶來的不僅僅是思想文化上的開放與自由，更帶來的是人性的自由，特別是個人身份的自由，這使洪耀可以在多個國家遊歷，也使他由小心謹慎中逐漸變得個性張揚和活潑有生氣，他渴望找尋已遺失多年的對藝術的激情，更渴望在其盛年要把餘生活得精彩，活得藝術。但改革開放也必然帶來的不僅僅是政治結構的變遷，文化上的轉向，特別是藝術上的對題材決定論的摒棄，使很多藝術家茫然不知所措，選擇什麼，如何表達則成為這代人重要的文化命題，很多洪耀同輩人恰恰是跟不上改革的步伐和藝術的

焦墨彈線——雙喜　2010　油彩、畫布　75x116cm

變化，而終止了自我在藝術上的求索，但洪耀那天生的「喜新厭舊」的品性，促使他能夠機敏地抓住彈線這線藝術生機。當然他選擇彈線也和他的文化關懷有著密切的關聯，也和他的家庭背景有著千絲萬縷的聯繫，比如祖上是開棺材鋪的，他從小就喜歡看木工師傅用墨斗彈線，墨斗彈出的線，彈線間發出的「砰」的動人聲音，都在他的內心深處留下了不可磨滅的印跡，而彈線的旋律，迷人單調的重複中，那種穿越時空的魅力，那種激起人們無盡而又浪漫的文化懷想，不能不讓洪耀的彈線變幻無窮盡，這無疑散發出了當代的文化情理和韻致，他從傳統中走出了再傳統的藝術之路。

　　從去傳統到再傳統的文化表達中，不難發現，洪耀在藝術上對「新奇怪」的癡迷，無疑對他的視覺精神個性的形成起了推波助瀾的作用，試想如果洪耀像他這代大多數人那樣，在藝術上安分守己，而不是追求「新奇怪」，那勢必不會出現今天洪耀的彈線和彈線的洪耀，如果洪耀一如既往地堅守學院的規則，而鮮有突破，那麼洪耀的彈線也就走入不了當代藝術的視野，而引起人們的關注，正是對彈線傾注了自我的人生經歷、知識積累，並通過彈線來抒發來自心靈深處的對自由的嚮往，對等級秩序的蔑視，對無序中散發著自我理性的思索和藝術之靈感的光芒，可以說正是彈線，使洪耀走出了學院的藩籬，使他沒有固步自封，相反卻點燃了他不斷探索的激情，他為彈線藝術注入了無限的生動性和豐富性。透過彈線，我們清晰地洞察到他豐富的內心情感和無限的對藝術和人生的激情想像，他通過簡潔有力、單純快捷、速度激情的彈線變化，彈出了人世間的滄桑、悲歡與離合，彈出了人世間的痛苦、孤獨和憂傷，亦彈出了生命的頑強與倔強，更彈出了現世的歡欣鼓舞和浪漫，他那富於節奏的彈線張力，他那隨心所欲不逾矩的、通過快捷有效的一彈，瞬間所爆發出的那種粗率的繪畫感，不僅

讓你心生一種激動和想像，更讓你從記憶的遺失中找到陣陣辛酸，由此可以看出，洪耀能始終將彈線作為其視覺表達的本源，他可以自由地融匯具象與抽象，他亦將再現與表現相結合，以期達到感覺與心理上的對應，創造出富於激賞而又使人陷入深深思考的視覺形象中，雖然洪耀並沒有在視覺圖像中進行陳述具體的內容，但一個不爭的事實是，他以彈線的點、線、面、色等元素，以西方現代藝術的核心理念去把精神與情感相交融，他不斷消解作品中的可視形象，使其作品中的形象散發出一種語義的多樣性和言說的多義性、複雜性，在其視覺圖像不斷被解構的背後，實則隱含著洪耀一種不想受任何權力約束，同時又想極力擺脫大眾文化、通俗文化的困擾，其真實企圖則是抗拒文化上的專制，因而不難發現，在彈線之外，更重要的是體現了洪耀的一種自由的精神立場——即藝術的自由和人的自由，當然，洪耀的彈線還潛藏著對於現代化訴求的認同。而現代化所帶來普遍的焦慮意識，焦慮的生存體驗，特別是和自然相背離的生產方式、生活方式，這種對當代生存處境的深深思考，才是洪耀所秉承和堅持的文化立場，這構成了洪耀鮮活的視覺敘事語境，即在全球資本文化一體化這樣一個生存現實和生存實境，洪耀能夠從自我的生活經驗出發，利用傳統彈線而彈出一個個非現實的彌漫著超現實和空想的精神空間，並從這個空想的精神空間中印證了我們圖像化的生存方式、生存現實和藝術表達方式。

其實，在洪耀的彈線藝術間，他的那種即興偶發偶得遠遠超越了藝術的規律規則，他以一種遊戲的心理讓「藝術源於生活」的教義變得支離破碎，他透過彈線去掉了爛熟於心的扎實的學院基本功，還是透過彈線讓他從單調的重複中，創造出了與眾不同的重複和單一，他從有序到無序，在看似無序雜亂無章的彈線中，彈出有序而又光明的藝術前程。他從非理性、非傳統的混響中，彈出了藝術明媚的今天，這也正如洪耀所言，「線條是人人心中有的，彈線是人人筆下無的。」

洪耀以特立獨行的彈線般的視覺講述，給我們編織了一個異彩紛呈的精神圖景和人生畫卷，儘管彌漫其間的充斥著的不乏個人成長過程中的辛酸與苦難，但豐富自信和自由的洪耀卻撲面而來，誠如馬克思在《共產黨宣言》中講，「無產階級掙脫的不僅僅是鎖鏈，而是贏得了整個世界」，從這個意義上講，洪耀顛覆解構的是我們久已習慣的教育審美和認知系統，但建構什麼，怎麼建構，則成為洪耀未來要解決的藝術問題，由此，也讓我們有理由對洪耀的彈線抱以更高的期盼。

正是對彈線傾注了自我的人生經歷、知識積累，並通過彈線來抒發來自心靈深處的對自由的嚮往，對等級秩序的蔑視，對無序中散發著自我理性的思索和藝術之靈感的光芒，可以說正是彈線，使洪耀走出了學院的藩籬，使他沒有固步自封，相反卻點燃了他不斷探索的激情，他為彈線藝術注入了無限的生動性和豐富性。透過彈線，我們清晰地洞察到他豐富的內心情感和無限的對藝術和人生的激情想像，他通過簡潔有力、單純快捷、速度激情的彈線變化，彈出了人世間的滄桑、悲歡與離合，彈出了人世間的痛苦、孤獨和憂傷，亦彈出了生命的頑強與倔強，更彈出了現世的歡欣鼓舞和浪漫，他那富於節奏的彈線張力，他那隨心所欲不逾矩的、通過快捷有效的一彈，瞬間所爆發出的那種粗率的繪畫感，不僅讓你心生一種激動和想像，更讓你從記憶的遺失中找到陣陣辛酸，由此可以看出，洪耀能始終將彈線作為其視覺表達的本源，他可以自由地融匯具象與抽象，他亦將再現與表現相結合，以期達到感覺與心理上的對應，創造出富於激賞而又使人陷入深深思考的視覺形象。

冀少峰
湖北省美術館館長、黨支部書記、湖北省第13屆政協常務委員。

洪耀彈線藝術是美的創造

徐曉庚

洪耀，原名洪耀華（1939.10-2023.6.4），祖籍安徽歙縣，出生在四川重慶，成長在武漢，1982年移居香港，旅居加拿大，1990年定居台灣、1996年回到武漢，1958年中南藝專附中畢業，1962年在廣州美術學院國畫系畢業，1977年為湖北美術學院副教授。洪耀生前為中國美術家協會會員等，出版《洪耀彈線原創》和《洪耀彈線》畫集，從事油畫和國畫創作，其作品參加了二、三、四、五屆全國美展。1977年後，他設計了四套彈線機器用於抽象繪畫：彈線藝術創作，形成自己強烈的視覺語言和創作品格，受到國內外美術界的關注。他在廣州、上海、北京、台灣、加拿大、法國和美國等地舉辦了個人美術作品展覽，在台灣師範大學美術系和其他地方做過學術演講，其作品被國內外的藏家、基金會或其它美術機構收藏，他是一個享譽世界的藝術家。

洪耀從事彈線藝術創作始於1977年，持續彈線創作四十餘年。他的很多作品已經廣為人頌，他的彈線藝術作品有數百幅。1977年，他38歲時創作〈五角星〉。1981年他的〈魯班水墨彈線〉在湖北「申社」展出。他的彈線藝術作品主要有：一、中國改革開放藝術環境下的作品。二、洪耀彈線原創性本體語言的系統作品。三、彈線藝術的再生與擴大的作品。他有數百幅彈線作品在網路媒體上，供人搜索流覽。他通過彈線的創作方式傳達對中國美術再生與發展的思考，回歸中國美術核心價值的再生，回應西方現代美術的中國化走向。洪耀要與西方現代藝術家對話，創造「新的藝術」。

洪耀的彈線創作方式和創作圖像語言，給人強烈衝擊和直觀效果。他站在全球藝術頂點上與世界對話，彰顯出自己的藝術個性和藝術生命，表現出不一般的人生，體現了他一生的藝術追求，表現自己的藝術人生。現代美術徹底地改變世界美術史的語言圖式，藝術不是直接摹寫生活，不遵循古典透視法則進行藝術表現，而是藝術家心靈的呈現。西方藝術遵循藝術東方化的創作原則，藝術是心靈的述說，也是自我的敘事繪畫，進入了轉換身份與確證身份的時代，藝術中的時空不是眼觀的世界，不再強調模仿物件，而是強調藝術家心裡的內在時空世界，藝術家在更貼近心靈世界，訴說著自我的人生，這是真實的心靈，是真我的意識，是本我的呈現，是回歸自己。西方現代美術有兩個特徵，即追求平面化和二維的裝飾性，這是東方繪畫語言的特徵。西方現代美術是向東方美術學習的，西方現代美術徹底地革了他們自己的命。波德賴爾說：「現代性就是過渡、短暫、偶然，就是藝術的一半，另一半是永恆

再融的共生系統。洪耀彈線藝術給美術界帶來了強烈的藝術衝擊，如同衝破大壩的洪水，似席捲在地的旋風，激起了大的波瀾，讓人感受到新的藝術潮汐。洪耀彈線藝術與西方藝術產生一種全方位的對話，是站在世界美術發展的新高度，回顧中國美術與20世紀西方美術的發展，前瞻藝術的走向。試想一下，中國的徐冰、蔡國強的「火焰藝術」、日本的井上有一等，這些大藝術家只是在某些方面做了的開創性的發展，產生了全球性的藝術影響，如此看來，我想洪耀的彈線藝術將會更有價值。藝術的獨創不僅是個人的獨到見解，而且也是一個時代的獨白。這是智慧與天才的表現。我們要向這樣的藝術致敬。洪耀的彈線藝術就具有這種打破傳統藝術規則的獨創之美。

洪耀解構中國傳統的立軸、中堂、對聯。〈架上繪畫的終結‧中堂〉等便是傳達這種觀念。「水墨彈線」在宣紙上彈線，這是通過機器彈出，所產生的力度和強度遠超過人作畫的力度與強度，這比西方現代繪畫追求的平面性、二維性的視覺更富有張力性。這同時也是對馬列維奇〈架上繪畫的終結〉的回應。馬列維奇只看到東方藝術的平面效果和裝飾性，但對中國藝術的人文性缺少理解，沒有理解東方藝術的豐富性。彈線藝術不僅承接東方藝術的二維性和平面性，而且實現了藝術與工業文明的融合，讓人感受到藝術場景特有的效果，實現了藝術與技術、藝術與音樂、藝術與裝置等多方面的融合。洪耀的彈線藝術所要表達的是多方面的藝術效果。他的彈線系列作品是對多元空間中物象的彈線、是探索性的，是他觀察的物件和心裡所想的物件的藝術表現，表現了藝術的不可確定性、遊戲性、不規則性。

洪耀是一位有激情和想像的藝術家。他喜歡追求「怪、奇、新」。他是情感型的藝術家，他的彈線藝術是他長期生活的思考和壓抑情感的釋放，是對藝術傳統與全球藝術的反思。在他看來，藝術貴在創新，不能遵循舊的藝術思維，應該吸收傳統，並從傳統中跳出來。藝術家只有理解現代藝術的理路，才能獲得新的藝術語言和創造新的藝術形式。洪耀彈線藝術是對傳統與特定社會情境的解構，是新的藝術思維，傳達自己內在的思想與感悟。藝術家要完成自己的藝術意志，還得有韌性與執著，要忍受孤獨、嘲諷。他說：「恢復了全國美展，幾年下來我對違心之作反思，決心回歸藝術的本體：點、線、面，色彩、質感。1977年用竹弓繫上麻繩，上墨，在宣紙上彈出第一張作品〈五角星〉。」他的作品彈線〈父親〉、〈中國印〉分別是對農民命運和複製藝術的反思，〈漢字〉等不是簡單的藝術圖像表現，而是借用傳統藝術符號和元素，用彈線賦予其新的藝術張力，是在視覺圖像與藝術衝擊上獲得新的藝術效果，創造新的藝術情景與新的藝術表達方式，這是一種集藝術性、機器性、現代性和社會性於一體的藝術，是一種新智慧與技能的融合。

洪耀是一位勇於創新和實驗的藝術家，勇於與世界現代藝術對話，通過自己的彈線藝術創造，獲得自己的藝術星空。他從國畫創作轉向油畫創作。他通過反思，他獲得新生，找到了彈線來表現自我，豐富和深化了東方藝術的平面性和二維性，這是有著美術史學價值的。「彈線」是一個抽象元素，是技術性、藝術性和社會性的統一，是新的語言和新形式的創造，是新的東方藝術智慧的發展，豐富了東方藝術的表現形式，給人激動的美感。

2023年9月6日於武漢

徐曉庚
華中師範大學美術學院前院長、教授、博士、博士導師。

君子善假於物

——洪耀先生作品說略

王林

　　洪耀先生的創作方法，讓我想起了荀子說過的一句話「君子善假於物」，指的是文化人要善於借助外物的功用，來發揮自己的創造力。工具非常重要，工具的改變對藝術創作有根本性的影響。洪耀先生的彈線，首先讓我們注意到他所使用的工具，這個工具受木匠彈墨線、彈花匠彈棉花的啟發，從而以此為據發明新的繪畫工具。這是真正的繼承創新。過去認為工匠的東西不能進入藝術殿堂，因為封建社會的等級觀念，民間藝人不受重視，建築、石刻、壁畫等等歷史上極少留下他們的名字。其實中國古代民間非常偉大，傳統民間社會以自治為主，民間有自主的文化權利和自發的文化創造力。《詩經‧國風》就來自周朝廷對民間詩歌的採集，後來中國文學藝術的重大變化，比如詞曲、戲劇等等的興起也都來自民間。中國民間有自己的價值判斷，並不只是順從朝廷。前一段時間研究家譜，發現編修家譜儘管為前輩諱，傳播正面教育給後人，但凡是祖上被貶官罷官，是一定要記載的。寫文章時也不回避，大家熟悉的《岳陽樓記》，范仲淹開頭就說「慶曆四年春，滕子京謫守巴陵郡」，一點不覺得被朝廷謫貶是什麼壞事兒。這樣的文化民間和價值訴求而今安在哉？中華文化要得以復興，作為藝術家、作為文化人、作為知識份子要盡力去重建文化發生的民間基礎，對於正在走向現代化的中國來說，就是要重申民間公民社會自治、自主、自由生長的文化權利。

　　看到洪耀先生的作品非常感動，他把這樣一種源遠流長的民間工具，改變成獨具特色的創作手段，由此產生當代水墨藝術的新形態，作了一件很重要、很有意義的事情。洪耀先生自製的彈線設備如果在現場做成裝置乃至行為藝術，一定會讓人震撼並有強烈的在地在場之感。彈線的形成急速、有力、硬朗，有硬邊的剛勁，又有爆發和飛濺的偶然性。這是規矩和自由的衝突，亦包含著材料軟硬的矛盾。這樣一來，洪耀先生的創作在發揮材料物性方面還有極大的可能性。他的作品有著對於顏料、肌理、質感的精心處理，很有視覺衝擊力。這種創作方法和既有的抽象水墨拉開了距離，和西方抽象藝術的形式語言和構成關係也不相同，富含中國民間社會傳統文化基因。洪耀先生的連接、轉換和更新是一種創造，傳統文化只有在今天的創造中才有生命力。這種創造既是個性化亦具中國性，其間蘊含著藝術家的敏感與靈性、思考與智慧，還有對於社會現實強烈反應的情緒性。

王林
四川美術學院學術委員會副主任、美術學系教授。

彈線不止 從容破像

——「破像」：2016洪耀彈線

陳默

從可供參閱的藝術史作品物證得知，可以正式稱之為水墨圖像的版本，自兩晉以降的一千多年歷史中，筆、墨、紙、硯謂之「四寶」，始終不離不棄地成為表達訴求的不二工具材料，而其中之重器「筆」，在不同時代藝術家的操控下，留下了太多褒貶不一的作品。同時，制度化地規定了水墨表達的「營造法式」，以及刻板嚴謹的諸如「十八描」一類的「筆法」，和類似工業程式化的「十六家皴法」。既有了制度規範化的「技法」，也就不難看到源源不斷形形色色的作品產出，從而不斷堆積良莠不齊的「傳統」。而在本土文化藝術史中被詬病較多的，就是作品中的同質化、類型化傾向。試想，在如此強勢的傳統文化的慣性中，在一方面提倡藝術的自由創新，一方面又被大幅度剝奪表達自由的壓抑氛圍中，歷朝歷代藝術家還剩多少能夠隨心所欲的思想和表達空間？這可能也是藝術史給我們留下的水墨精品稀少的根本原因，同時也是當下水墨創新發展步履維艱的病源。

在考察水墨系列問題令人懊惱沮喪的時候，洪耀先生的「彈線」作品，為我們提供了上佳的研究資訊。其中最大的亮點，莫過於對「四寶」中的重器「筆」的顛覆。《說文解字》中對「筆」的解釋是：從竹，從聿。「聿」（ yù），是「筆」的本字，小篆像手執筆。古時筆桿都以竹製成，故從竹。簡化字「笔」，從竹從毛會意，指舊時的毛筆。也就是說，從古到今，「筆」的形制、使用、效果，都具有明確的規定性和制度性，戒律不可破，雷池不可越。而洪先生的所為，即是冒天下之大不韙，向傳統的文化規制開刀，從根本上動搖所謂「筆」的至上地位和虛偽尊嚴。他從1977年開始「彈線」實驗，第一批作品也隨之驚豔亮相，引發業內極大的爭議和關注。那個年代，正值「文革」剛結束，國家人心混亂，經濟落後，思想保守，藝術荒蕪，百廢待興，他在如此險境中踏上破冰之旅，面臨的艱辛與困苦可想而知。

所謂「彈線」，原理來自木作墨斗彈線以及那個時代走街串巷的彈花匠的勞作。前者是以墨線的彈力在木板上留下線跡，以便循線鋸板；後者是用類似弓箭的張力，以線給力將板結的棉花彈松。藝術家洪耀回憶，其祖父曾是當地有名的棺材商，他自幼就喜歡看木工彈線鋸木，並對彈棉花工藝好奇，這些對他後來的藝術拓新之路產生了潛移默化的影響。而將這些他者的生產工藝原理移植演化為自己的藝術語言方式，則還有很長的路要走。首先是他獨創之「筆」——彈線機的製造改良。經過多次實驗改進，1997年其自主研發的首台彈線機問世，2006年，第二台

佛也睡了　2009　油畫　110×150cm

彈線機誕生。現如今，在他個人高大寬闊的廠房裡，擺放著由小到大的四台彈線機，向人們述說著藝術家的「破像」之旅和說不完道不盡的創業故事。其次，是在實驗中漸次解決墨的濃淡幹濕問題、機器運作與紙張和畫布之間的偶然性必然性問題、創意的出奇與技術的高度彌合、無意識放縱與有意味的控制、信馬由韁與精准打擊等等，隨著問題的不斷解決，其彈線作品面貌日益豐富強勢。

　　洪耀先生的「彈線」突破，看似在革新用筆技法，而其實質，是在用個人的智慧和勇氣，大幅度解決「破像」問題。傳統的工具、材料、方法的規定性，是導致圖像結果同質化和相似性的重要原因之一，不傷筋動骨，何以刮骨療傷？所謂「像」，有自然之像與人為之像，自然之像乃天作之合，無以為「破」；人為之「像」，或粉本複製千篇一律，或機械刻板循規蹈矩，「破」之有理。以傳承之名行模擬之道，以傳統為由行複製之實，實為對藝術尊嚴大不敬。借用名人雲：不破不立，破字當頭，立在其中，有點睛之妙。如是，禁區之破，壁壘之破；傳統之破，規則之破；精神之破，觀念之破；語言之破，圖像之破；一路高歌，勢如破竹，只有開始，沒有終了。只破不立為下策，除舊佈新為上策，破為重構，破為新生。古有好詩，沉舟側畔千帆過，病樹前頭萬木春。破為亂結，始亂終棄；亂由破生，圖像更新；無亂不齊，齊亂調和。如是可見蒼穹之下，亂世書香，亂世佳人，亂中逐利，坐懷不亂。臨了，未曾逃脫曹公名言：白茫茫一片大地真乾淨……。

陳默
四川川音成都美術學院教授、碩士生導師、批評家、策展人。

關於第一幅彈線作品的誕生

呂墩墩

1980年5月，武漢「申社」在著名的民國時期建築東湖「水雲鄉」舉辦了申社第一屆畫展，在這個展覽開幕時我還是湖北藝術學院[1]大二國畫班的學生，由於洪耀是我的老師，我就特別關注他展什麼，印象深刻的是他展了這幅〈五角星〉，洪老師問對這幅畫印象怎樣，我只覺得這幅畫在當時很新，我那時相當關注形式感，但這幅畫超出了所理解的維度，我向畫走進了一步，沒有看出是什麼材料、怎麼畫出的。五角星一目了然，感到老師膽子很大；後來我才知道它是用彈線製作的，這不奇怪。

那時我們學藝術的熱情甚高，中國正處於改革開放初期，學院的學術氣氛很濃。就在那個時候，洪老師第一次使用了他家族木器加工行業的傳統工具：──彈線的「墨刀盒」原理來製作作畫的器具，在「申社」的首屆展覽之前他用這個器具第一次彈線完成了一幅題為〈五角星〉的水墨作品，雖然以這一器具的表現形式有待開發，而「彈線」本身在中國繪畫史上對於工具的革新以及隨之而來的藝術形式的拓展都是開創性的。2014年我代表美術文獻參加在北京畫院舉行的洪老師的個展的時候，有更多有視覺衝擊力的彈線作品展出並與這一幅〈五角星〉並駕齊驅。1980年的湖北藝術學院是什麼景象？那時我們在討論薩特的存在主義，討論現代派，每天晚上畫室裡燈火通明，每天晚上唯一一位來畫室與我們討論西方現代派的老師是洪老師。他走在了我們的前面，是新藝術的先驅，[2]我們參與了的中國的「85新潮」藝術運動還沒有開始之際，洪耀老師便在1977年創作了這幅在中國水墨藝術中具有美術史意義的彈線作品。

對於這邊大多數批評家來說，他們一目了然地明白這幅〈五角星〉，一旦讓話說出來，剛到嗓子口，欲言又止，當今的語境不同。五角星這個圖案是外來的，它的形象本身看起來是喜悅的、和平的，它是在我們兒時認識的第一個星形圖案，可以一筆劃成，我們樂於畫它。其它的，比如六角形、八角形、十二角星，不知怎麼的，都感覺有些許怪誕，沒有這種喜悅感，以至於各個國家，包括軍事組織都拿它設計

1　湖北藝術學院：有音樂系和美術系，1992年其美術系更名為湖北美術學院。

2　2002年11月18日湖北省美術家協會有一份對洪耀的介紹文字：「洪耀華先生（洪耀華為洪耀先生曾用名）70年代是我省中國畫人物畫的代表人物。……八十年代創作了一批具有現代觀念的作品，影響了我省一批青年畫家，而成為我省中國畫創新的帶頭人之一。……」湖北省美術家協會提供。

水墨彈線　1981　布面、水墨　97×190cm

在旗幟上。美國人的旗幟上是群星，以喜悅集合起來代表著普遍的喜悅、平等的個體。我們這大國的領袖，早年在《新華日報》上表達了對這喜悅和平等的嚮往，真的，代表著大眾的心聲，好歹也用這個元素製作了旗幟：一個大的喜悅和幾個小的喜悅，這是創新，沒有絲毫的抄襲。經歷了漫長的運動年代，照洪耀老師的說法，「夾著尾巴」的日子，他沒有理解五角星圖案本身的喜悅，在他的內部，星無光，且為灰色，這〈五角星〉像是外星來的，他用了一點透視縮減，讓它在宇宙中與我們漸行漸遠，並且難免損壞。五角星的完整性不足似乎表達了某種失望，因而在我們面前所呈現的不再是一個喜悅的因素。

　　〈五角星〉的製作方式是，**藝術家用了民族的和家族的古老工具：彈線器具**，即用於彈線的裝置，彈線裝置是源于古人「木直中繩」的觀念，以確保木器加工不跑偏；它是農耕文明時代的高科技，它可以延伸至工業文明時代，在兩個時代間建立了聯繫。之前對此有一種肯定的說法是，這一技術的運用在中國線描「十八描」的基礎上增加了一描：「十九描」。而十八描畢竟還是農耕文明的產物，農耕文明還沒有壽終正寢，我總認為，一種文明在產生以後，當新文明出現，它跟前者一樣，只是豐富了整個文明體系，而不是有誰死亡，我把「洪耀彈線」也可以看成「第一描」，但不屬於十八描，即不屬於十八描的添加物「十九描」，而是屬於另一新系統，如果說十八描是正數的，「洪耀彈線」則是負數的，即「負一描」，是超越零以後的另一排列的頭排。

　　為什麼是一個新系統？因為用裝置／器械作畫，是當代藝術中常見的方式，它符合新媒體理論家麥

3　摘自馬歇爾‧麥克盧漢（Marshall McLuhan）1962 年寫的一本書《古騰堡星系：印刷人的製造》*The Gutenberg Galaxy: The Making of Typographic Man*，在其序言中作者寫到：The Gutenberg Galaxy—that all media are "extensions" of our human senses, bodies and minds.

4　「隱性記憶」，即「程式記憶」或「長期記憶」。見「維基百科」。

5　1967 年馬歇爾‧麥克盧漢和平面設計師關廷‧福洛雷（Quentin Fiore）合著的一本書，書名即《媒介是資訊：一份效果清單》*The Medium is the Massage: An Inventory of Effects*. 英國出版商 Penguin Books 出版。

克盧漢的模型，即所謂「媒介是感覺、身體和思想的延續」[3]。用裝置作畫，媒介本身是思想的延續，作品既撇清了與身體的關係，又是自身一切的新的代表。身體承載著顯性的和隱性的記憶，當隱性的記憶被損壞、扭曲之後，藝術家可以不信任其隱性的記憶[4]而改用裝置／器械作畫。雖然是農耕文明的工具，它的操作方式與操作電腦機器人如出一轍，電腦用敲擊鍵盤發出命令，使噴繪或列印迅速執行，洪耀老師的彈線裝置，也是摳動扳機，一秒鐘執行完命令。

而作品承載的觀念含量遠遠大於視覺含量，因而欣賞這類作品的方式也是相應的，因為整個製作作為一個事件，它的視覺存留物可能只是一根或幾根色彩的或墨色的彈線。「媒介是資訊」[5]，在我們注視的時候，將捕捉到的其它資訊聯繫起來，包括文字的、視屏的、策展人的說話、還有推理和想像，我們便可捕捉到更多隱藏在痕跡後面的資訊，比如，我們應該想到，大型作品的彈線裝置在摳動扳機之後，其聲波是多少分貝？加之噴濺墨汁的侵略性，這可以代替一種鞭笞的欲望嗎？這樣你或許才能感受到，一位在中國走過大半歷程的藝術家，其承載的一切含量的總和與作品相稱。

我跟魯虹一樣也是洪老師的學生，他那時在湖北美院教我們中國畫，在我們的老師中間，他是那時湖北美院唯一鼓動學生搞現代派的。洪老師是怎麼產生新奇怪的想法的呢？有個起因：他讀附中的時候是在現在的武漢音樂學院，湖北藝術學院美術、音樂系及其附中所在地。他有一個同學每天中午彈〈哈農〉之類練習曲，讓他不能午睡，他很煩這種練習。但是經過了很長時間，有一天中午樂曲從湖面上飄過來，隨著微風起起伏伏的，是一首完整的鋼琴曲，他在房間裡聽到以後感動得熱血沸騰，全身發抖，這就把他感染了。由此他得出一個結論，發現音樂這個東西從感官上有一種這麼大的感染力！他所得出的另一個結論是：人們會喜新厭舊，原來不喜歡，怎麼現在喜歡了？他最近有一批新的作品要發表，讓我寫文章，不是彈線，是他的喜新厭舊的思想影響了他推新奇怪的東西。他找到彈線的方法是很不容易的，他找到了以後他又很怕別人偷去，他就在一個很窄的範圍裡反復實施看看有沒有多種可能性。我們從視覺上常常是落空的，它可能只有一種因素，還有另一些因素沒能在上面體現，只是一種墨被衝擊上去的結果。即使是線，兩頭是尖的，沒有起承轉合的因素。他的作品真的需要在畫面以外去加一些聯想，比如說像文學性的欣賞，我們讀一個文學作品需要很多聯想，有許多觀念性的東西在裡面，工具本身傳達在紙上，是冷冰冰的。只有一幅作品例外，我看上去我當時想很像宇宙大爆炸，看到題目寫的是〈爆〉，有些東西可以直接讀到，但是有些是我們需要對他生命歷程有所瞭解。他老是說該槍斃《介子園》，他覺得中國藝術都在重複，他找到這種彈線形式就抱住了，想要多方面發揮，然後再有新的又會轉換，這個展覽我猜也許是他這個系列的最後的作品了，以後可能會有立體的。西方人認為「一圖抵千言」，但是讀他的東西需要一些聯想。他對很多東西有一種厭棄，他言語不太會表達，但是我發現一個人的能量是守恆的，會轉換，有的人很善於在公眾場合侃侃而談，能量得到充分釋放，但是作品顯得很空；而有些人不太愛講話，很多能量就擠壓、轉換在作品中。從線彈到紙上我們看到的資訊反而不太多，所以他的轉換需要加上我們的想像。彈線像鞭笞的狀態，但是是整體拉著鞭子，而不是像鞭子那樣一邊先著地另一邊打下去。它是兩邊同時固定中間提起來……假如我們的手掌狠狠在這個桌子上拍一下，加上了聲音的聯想，你聽到「轟」的一下；彈的線的聲音更大，這種東西是很大的怨氣的釋放。

呂墩墩
華中師範大學副教授、首義學院副教授。

洪耀繪畫

——線條的分享

日爾曼‧侯思

　　技巧也是一種工具，材質可以成為繪畫的手段，洪耀的繪畫就是一種技巧與繪畫材質的碰撞。

　　繪畫作品需要考慮多重因素。材料可以是紙，有時候是一個物體，海報，紙質的影像作品或彎曲的金屬片。藝術家在這裡用的是一種彈線技巧，在歐洲我們也有一種相似的作畫方法，將線沾有藍色顏料（通常是青色），然後再突然用力從兩頭抽出，這樣畫出來的線條印跡是沒有邊界的。這種用法有時見於雕塑家Jean Clareboudt的作品中。

　　在這裡，線條所蘸的卻是碳墨，並散成絲縷，向周圍暈開，有一種爆破的感覺，同時又象毛筆勾畫出來的帶有速度與空間感的線條。畫家同時也考慮到繪畫材質，畫作會有一個固定方向有時會打破常見的垂直佈局。 這樣線條就會在正反面交錯（通常繪畫材質會有部分褶皺），線條變的碎片化，材質也不是可延展的（比如在木柵欄上作畫）。還有一些交錯的線條讓人們想到宇宙空間，一些藝術作品用繩索緊固呈現出漂浮的墨蹟，深度和空間。

　　洪耀的繪畫在身體語言表達的意義和作品本身之間游離（特別是通過線條造成距離感），用一種近乎於爆炸，坍塌，破碎與散射的象徵手法表達。是對建立在色彩基礎之上的繪畫材料和形象的邊際的探索（他的繪畫就像一出風景）。紅色猶如血跡，也象徵這一個抽象的帶刺的生命邊緣體，窺探這這個暴力的世界。

　　洪耀的繪畫需要每一次在白紙上創造一種建築體。同時借助於線條展現整體性的觀點，在材質上表達線條的張力和延展性。他同時也用紙張的邊緣和流蘇展現內部空間的流動性。在中國，對生命有一種虛無（氣）的解釋，隨著科學認知的發展，我們逐漸瞭解這種虛物是我們精力的來源，保證我們持續的活動。如此說來，洪耀的作品可與Sam Francis（他對東方抱有極大興趣）Kurt R.H Sonderborg（他用黑色線條在畫布上表現出張力）相比較。我並不是強加聯繫，也不是對相互借鑒和類比分類。而是我強烈的感受到一些藝術家與另外一些藝術家的相通之處。他們彼此並不認識，而且相隔萬里，卻有一種共同的精神。這並不是模仿，而是表現了繪畫真正要試圖展現的真實。遠不是個人關切的表達，也不是一個自以為是的權利機構，他的繪畫就是繪畫本身，並試圖去回答關於繪畫或我們對繪畫提出的本體論疑問。

| 日爾曼‧侯思
| 藝術史學者、藝評家。

洪耀繪畫——無休

洪耀的藝術作品充滿條紋、斑點、爆破，強烈對比，既有最常見的現實主義也有偶然的抽象主義。

除了具象畫，他還會以刺眼的顏色彈畫上一道橫切線，邊緣鋒利不均衡，象倒刺一般。這樣遮蓋乾癟的老人的眼睛或是同樣畫布上一個及其抽象的女人。

他也喜歡線條，條紋和直線。他還會用斑點連接另外的條狀點狀的組成部分，就像化學實驗室的培養皿……，他還會用直線表達周圍的世界，就象疤痕一樣劃開樹幹，就像一條條垂直的橫板構成的金屬籬笆。他總是會用一些帶刺的 鮮亮的線條表現病態的格律。

他還擅用空間的自我構成：減弱透視效果，並且用Escher似的非邏輯形式強化效果……，就像你從正面看一幅畫呈現的是一個山洞，換個角度確實一片田野：第一次看上去的鐘乳石第二眼就變成了原野上的石柱。

由於他也很喜歡用紙的折頁表現出象匕首狀的尖利圖形，黑墨象噴氣式飛機噴出的雲，或者直接呈現粗制不規整的陶瓷碎片，真不知道這些碎片是將要落地的，還是漂在空中。

洪耀不僅用力道敏銳地表現著這個痛苦的世界，他同樣也歌頌一朵小花，一隻輕盈的蝴蝶，他尤其善於處理流體散狀線條。他會對一個簡單的姿勢動容，對農民棕亮發皺的皮膚和他們褪去指甲的雙腳產生同情。

洪耀先生永遠不知疲倦。他的畫既沒有不變的場景，也沒有特定的形狀，更沒有單一的類型。他在不停地追問，創造，從來沒有放棄他對世界好奇的觀察者的身份。

瑪莉·安娜·雷斯庫赫

| 瑪莉·安娜·雷斯庫赫
藝術評論家、哲學家、作家和藝術學學者。

《畫刊》主編 靳衛紅

一

畫刊：你在很早的時候就確立了日後藝術「求新求變」的方向了，能不能談談這段頓悟的經歷？

洪耀：1957年，我在中南美專附中讀三年級，十七歲。那時候音專和美專在一起，學校裡有一個足球場那麼大的湖，上學的條件也是很好。因為音專的學生在琴房練基本功是全年無休，而且琴房是隔5米就是一間，所以每逢周日我們美專的學生就很痛苦，吵的懶覺都睡不了。

　　星期日，因為聽說音樂學院要開會，不練琴了。我想我終於可以睡個懶覺了。結果琴聲還是沒停，正要抱怨的時候。發現琴房傳來的不是枯燥練琴的訓練而是悠揚的樂曲。這首曲子是一位住在我們學校的德國鋼琴家演奏的，因為曾經在學校聽過幾次，所以對曲子很熟悉。這一天重聽，讓我非常激動。音樂越過湖水飄過來，旋律和節奏被自然的風聲打亂了。熟悉的曲子變得很神奇。那天我聽著這震顫奇妙的樂音，睡在床上發抖，感動地流淚了，本來稀鬆平常的曲子因為大自然魔力而增添了無窮的幻變，這種新鮮的陌生感，讓我感受到音樂非凡的魅力。我突然本能地意識到人性很重要的一部分是喜新厭舊，我一定要追求新奇怪。我由此受到啟發，覺得我們國家批判喜新厭舊不對，人在本性上屬於喜新厭舊的，它是社會發展很重要的一個動力。從此我就堅持追求「新、奇、怪」。

二

畫刊：你的畢業創作獲得了年級第一名，那算是你美專附中時期的代表作了。

洪耀：是的。

三

畫刊：1957年正逢中國藝術全面學蘇的時期，當時你有兩張作品被來華的蘇聯油畫家馬克西莫夫選出表揚過。

洪耀：是的。

四

畫刊：馬克西莫夫的這種肯定對你看待藝術的方式有影響嗎？

洪耀：雖然他表揚了我，但我對自己還是有一個清醒的認識。當時有一本蘇聯雜誌叫《星火》，那是一本介紹蘇聯文學和藝術的月刊，也是我

唯一能看到蘇聯作品的途徑。我就買來研究上面刊登的繪畫作品。琢磨他們是怎麼畫的，我把那個精神領悟了，畫的速寫、風格、做派就和蘇聯小孩一樣的。所以說穿了，馬克西莫夫表揚我就是因為我的畫像蘇聯小孩畫的。其實還是模仿的階段，很幼稚的。

五

畫刊：附中學的都是蘇派的歐式畫法，到了廣州美術學院上大學怎麼就選了中國畫專業了？

洪耀：當時關山月老師是廣州美術學院的副院長，也是中南美專的附中校長，他說我的線條蠻好，讓我考考國畫，於是我就報了國畫系。四年學習，我對十八描中的高古遊絲描特別佩服，只有高格調的畫家才能畫出高品位的線條。

六

畫刊：大學階段，你就開始不斷嘗試各種方式畫畫了。當時還專門練了一階段「黑燈畫畫」。

洪耀：課堂裡還是規規矩矩按照學校的來，課外偷偷摸摸弄。黑燈畫畫，是為了破除自己長期以來畫畫的千篇一律，是為了反思學院的教條和理性。我先是把燈關掉，畫了兩個禮拜發現不行，因為又熟練了。接著索性就換左手畫，每個顏色插一支筆，關燈，把顏色瓶的次序搞亂，畫出來的東西就有很多偶然不確定的效果了。有點意象與具象之間的意思，大家覺得蠻新鮮。

七

畫刊：在大學和畢業之後的很長時間，雖然私下你一直在做著反思學院的實驗，但在主流的主題創作方面你還是獲得了很多肯定的。

洪耀：1976年文革結束。1974至1977年我參加了幾屆全國美展。〈新書添不盡〉、〈糧船數不盡〉都入選了。〈糧船數不盡〉還入選了「紀念延安文藝講話優秀作品」。 雖然這些創作得到肯定，可是我心裡是不舒服的。因為這些畫都是昧心之作。畫〈新書添不盡〉的時候，圖書館都被砸掉了，哪來的新書？〈糧船數不盡〉也是，當時都餓著肚皮吃不飽，卻要畫大豐收。之後我覺得全國美展沒意思了。

八

畫刊：1977年的時候，你的第一幅彈線作品〈五角星〉正好在你這個藝術轉向的時候創作出來。為什麼會放棄畫筆，選擇用彈線的方式來做藝術？

洪耀：這個都是靠自己悟。主要和我的生活經歷有關係。我的祖父是開棺材鋪的，家裡有七個木工師傅。便體鱗傷的木材從深山老林運來，要在正街門市的後面的河塘裡泡上一年，把樹脂泡掉，木材乾了以後才不會變形。我小的時候就喜歡看木工師傅用墨斗彈線、鋸木板。夜半我要小便，萬籟俱寂在街的另一頭傳來了彈棉花的聲音，一直在我心中揮之不去，難忘兒時的「彈棉花機」它彈出單調、重複、而又雄壯整齊的旋律，穿越了時空，連接著我的過去、現在和未來，是我幻想的源泉。〈五角星〉就是我用竹弓繫上麻繩在宣紙上彈出的第一件作品。（注：每條木材確實傷痕累累，反映彈線的深度層次感受。在中國，在海外很多人學彈線就沒有這種感受。）

九

畫刊：之後是不是你就基本不做現實題材的主旋律的創作了？

洪耀：個人創作基本是這樣，但是教學我是很認真很負責任的。

十

畫刊：在湖北教書的時候，你也是很有實驗精神的。

洪耀：敦煌壁畫的殘破、風化、斑駁的魅力是千年的時間賦予的。我要求學生還原千年前的壁畫形象，畫面要鮮活。當學生交來作業，我馬上感覺到殘破、風化、斑駁的魅力沒有了，千年時間的魅力沒有了。雖然學生的畫技比畫工要好，但是學生沒有了當年畫工的敬畏心情，沒有畫工把一生的希望寄託于敦煌壁畫之中情感。敦煌壁畫的顏色是按照古老的配方嚴格研製，整個洞窟充滿聖潔的氣息，畫工進洞窟之時敬畏的向心中的佛祖祈福。在繪製的過程中畫工們心靈純潔，畫筆裝色的碗都是有序排列。整個洞窟壁畫完成之時畫工全家虔誠參拜。

十一

畫刊：1981年，你在湖北申社做了一個「魯班水墨」的系列，當時是有人不理解？

洪耀：〈彈線〉也參加過湖北申社的展覽，參加過兩次。但是兩次展覽反映不是太好。（同時還展出了一些意象具象作品如：〈無伴奏合唱〉歌頌潑大糞）

無伴奏合唱　1980　水墨　68×68cm

　　其實我們都是好朋友，都是申社畫會的成員。成員來自湖北省畫院，省美術學院，武漢軍區……這批畫友中畫人物的實力最強，有的得過全國美展的銀獎，這批會員在全國經常發表作品。他們對我的畫法有些不理解，我有張作品彈了九條線題目叫〈九龍奔江〉有位朋友正在看，我走過去問他怎麼樣？他說不怎麼樣，馬上就走開了。

十二

畫刊：那個時候大家還沒有對現代藝術的概念，這是必然的反應。

洪耀：後來到了1983年的時候，我畫〈魔方〉也沒有人能接受。當時畫魔方。

　　我引用一下華南師範大學教授皮道堅2009年談魔方這幅畫：他給我的印象是一個很有想法的人。一個年輕的藝術家，可以看出他有很多很好的藝術見解，而且他對那種盲從的藝術態度是非常不以為然。記得那時候我看過他畫的〈魔方〉裡面有很濃的抽象意味和觀念內容，那在當時是很有新意的。

魔方　1983　水粉　150×150cm

十三

畫刊：1985年香港雙年展入選的是一張什麼類型的作品？

洪耀：名字叫〈漁女〉，畫了一個灕江漁女挑著四個魚鷹，桂林山水的背景。這個漁女在水面上有一

個倒影,畫面上其他地方我是畫水墨,但這個倒影我不是畫的,我當時花了很時間找了一種木板用浮水印木刻的方式印出來。所以這張畫是一種混合技法,當時在國內也是很創新的。1987年的時候。我又有作品入選了「聯合國露宿者年」畫展。

十四

畫刊:那張畫是叫〈傘〉吧?畫的是一個小學生給雨中流浪漢撐傘的情景。

洪耀:就是那張畫。這件作品也很有意思。我實際上表現了三個主題:愛心、私心、同性戀。這個小孩在雨天拿傘的這個動作,實際上是一個模糊的瞬間,如果把傘拿起來就是私心,放下去就是愛心。我為什麼在畫裡畫了兩個乞丐呢?我是想表現同性戀這個社會現象。因為剛到香港的時候瞭解到香港有同性戀,覺得很新鮮,就拍了很

傘　1987　水彩　40×60cm

多素材,然後組合成這個兩人睡在一起的畫面,當然現實中沒有這樣,我是借畫面表達一個觀念。其實我最早畫這張畫的時候,只想了兩個主題,就是愛心和同性戀。我畫那個拿傘的動作最初只是想表現愛心。可是給香港佳禾電影公司的導演蔡瀾看到了,他說你明明畫得是偷傘啊!這個時候突然意識到自己受主題繪畫的毒害太深了。

十五

畫刊:你在香港做過嘉禾影視的美術指導,當時畫畫又做海報設計,藝術上也一直在做各種嘗試,其實路走得挺寬。可是這一階段這樣不斷地變化,沒有迷惘過嗎?

洪耀:沒有迷惘。我一直有興趣做,想法很多。

十六

畫刊:1997年,對你的藝術生涯來說,是蠻重要的一年。闊別二十年後,你又重新把藝術的重心投入「彈線」系列的創作,為什麼?

洪耀:當年我階段性地放棄「彈線」創作,是因為我對彈線的效果不滿意。我覺得那時候的畫面張力太弱了,我希望速度更快、力量更強。在香港的時候,我先在家裡的地庫試過很多方式,都達不到我想要的效果。直到後來開始做彈線機,才解決了我在技術上的要求。 另外一點,就是和我對中國藝術的看法有關係。我認為16世紀以後,中國畫的創新就終結了,黃賓虹、吳昌碩、齊白石、李可染,潘天壽,近代大師,你看他們都基本上是16世紀以前的東西,構圖、內容、畫法基本是這樣。而且還有一點丟掉了,比如說陳老蓮的格調品味,現在我們沒有了。我不想陷在標準裡,我更不願意重複。我一直說要「求新求變」,「彈線」最符合我對藝術的要求。

十七

畫刊:但是「彈線」這個行為本身不也是一種重複嗎?

洪耀:我對重複是很警惕的。我受墨斗和彈棉花機啟發放下畫筆,用「彈」這種方式創作,就是因為

彈這個行為會產生非常多地偶然性，它不是一種重複。我彈線的時候是很不老實的，我一定要「犯錯」，比如說我把墨彈在牆上，再由牆面反彈到紙上，就會觸發很多無法預知的效果。我的彈線是一種情緒的釋放和洩憤，我是憤怒地彈，是釋放壓抑。我從十幾米高的地方把纜繩彈在宣紙上，這種爆破力是非常強的。而且我什麼都彈，在創作的時候毫無顧忌地瞎弄，我一直這樣，摸著石頭過河，但絕不循規蹈矩。（彈線是在重複，重複是必然的、絕對的，現在活著的蘇拉吉是法國國寶級的大師一輩子重複，一輩子就畫一張畫。凡是有創新的畫家都是在重複，而且重複的就那一點東西。蒙德里安的冷抽象是重複、波洛克的滴灑一直重複到他死去、安迪沃荷重複自己一輩子是一台印刷機。

　　從水墨到油彩、從畫面到人體、從器具到建築、從實物到水面、從形式到觀念、從結構到光影無所不至，彈出與日俱增的境界。——彭德）

　　小孟我送給你的那本畫冊彈線多元無邊，彈在一百多種樣式上儘量避免彈線的重複。彈線由主角變成配角，彈線甚至隱蔽在抽象的畫面裡。

十八

畫刊：你彈線的作品，有受到西方藝術的影響嗎？比如抽象表現主義？

洪耀：早先是沒得參考，我就是憑著感覺去做各種嘗試。後來有機會去看世界各地的美術館、博物館的時候，很多東西也已經能看到印刷品了，我並不在意這些作品。因為我不是模仿西方藝術的，我是從中國很厲害的工匠師傅那裡轉換過來的。

　　可用抽象表現主義解讀彈線，也可用易經解讀彈線（當然用《易經》更好）

　　歐盟總部收到中國批評家十篇解讀彈線的文章，經過半月的思考沒有採用。他們寫了兩篇，其中有一篇很有意思，把彈線放在二戰殘酷的場景中解讀。雖然這篇評論我不覺得怎樣好，但是他把二戰作為背景這就提升了彈線的深度、高度、廣度。彈線關鍵是大構圖，我儘量避免西方構圖、學院派構圖。構圖真難啊！這個地球村萬物都在重複，在這個地球村我僅僅做了一點點把傳統民間轉化為當代的工作而已。模仿西方，西方帶著有修養的神態瞧不起你的，何況西方藝術也沒用出路了。

十九

畫刊：你這種創作方式，好像是一種荒島行為，你似乎要去除一切既定的概念和規則的影響。

洪耀：我還是有概念，沒有概念只是形式，我也沒有興趣。我只是反對教條和僵化。我彈線廢的很多，我會把廢的局部精彩的剪下來，顛來倒去再重新組合一張新畫。我很喜歡從那些沒有受過藝術學院教育的人身上學東西。我覺得美術學院不要辦，音樂學院也不要辦，電影學院都不要辦，這些都是禁錮。

　　我喜歡兒童（童心、真心），兒童畫（人類天賦），獲取感受啟發。

　　我從十七歲就警惕禁錮，現在快八十歲了，禁錮依然擁抱著我。

二十

畫刊：你覺得現在的當代藝術又是一種什麼樣的狀況呢？

洪耀：從一個全球化的角度看，當代藝術正走向多元、無邊。但是藝術已經沒有原創了，大量地挪用、複製，很少能看到讓人眼前一亮、讓人振奮的作品，東西方都一樣。

悼念洪耀

● 著名批評家、策展人陳孝信沉痛哀告：傑出的「彈線」觀念——水墨藝術家洪耀

洪耀先生不幸因心臟驟停於今日下午在漢離世，享年84歲。我邀請他參加了今年三月份在西安開幕的「第三屆新寫意主義當代藝術名家邀請展」，他出現在了現場，這將是他參加的最後一場展覽，也是對他創作成就的最為重要的一次肯定，也是我作為老朋友最後一次與他見面。其實，去年夏天我去武漢與會，也與他和夫人見了一面。當時，他的神態就大不如從前了。我與他結緣還是燕柳林（著名水墨藝術家、已故多年）牽的線，那已是三十多年前的事了！後來我才知道，他也從事「彈線—藝術創作」。因為怕挨批，所以開始時是悄悄進行的（70年代末以來），隨著大環境的改變，他的觀念——彈線才開始正式面世。我算是比較早瞭解他創作歷程的學者。

他原是中南美專、後為廣州美院的首屆生（業師中有關山月）。畢業後，水墨畫、油畫都畫，也參加過全國美展。之後，又在湖北美院執教（據講，魯虹曾是他的學生）。再後來，他們夫婦到了香港、台灣定居，但一直都在從事彈線創作。再次回到武漢之後，還辦過民營設計學校（當校長）。他的「彈線」公開面世後，我前後為他寫過三篇評論，還跟著他，參加過台灣的「藝博會」，去過法國斯特拉斯堡辦雙個展和「彈線」行為表演等。他也是我策劃的多個展覽上的主推藝術家之一（北京當代藝術館、上海美術館、武漢美術館和這次西安崔振寬美術館）如今，他去天堂繼續他的觀念——彈線水墨藝術了，我由衷地祝願：一路走好！！！（他的未竟事業，我將盡綿薄之力）

我在朋友圈和群裡都發了洪耀先生去世的訃告。但有些話，我沒法挑明瞭說，他的父親是國軍的高級將領（授中將軍銜），國軍撤離大陸時，他父親跟著老蔣去了台灣，是軍隊系統的組織部長，99歲在台北去世。去世前十年，洪耀夫婦才去台灣照顧他老人家。他的母親和弟弟都被留在了武漢，成了反革命家屬，慘死於「文革」中！他好不容易上了美院，畢業後還任教於湖美，正是在湖美期間，他自創了「彈線」作品，而被「彈」的正是五角星！所以，被他的同事批評。他嚇得不敢再拿出來了！從此，一直是秘密進行創作。「彈線」的源頭是他爺爺的木匠彈線盒，他把它藝術化了，做的彈弓越來越大，甚至要調來大卡車繃麻繩，用起吊設備拉起飽含了墨汁的麻繩、在半空中突然鬆開，受力的大麻繩衝向地面，飽含著的墨汁便在宣紙或亞麻布上劃出了粗線條，一

次拉、放、衝、劃，便有了抽象的畫面。這裡面的奧秘是：壓迫力與反彈力的反復較量！他還用「彈弓」來「彈」他所有不滿意或值得懷疑的東西，彈線成了他的批判性武器。 所以，他的離世，我分外難過！

● 著名批評家王林說

洪耀先生以彈線抽象水墨作品著稱，其轉變傳統工匠技藝，勇創險途，獨闢蹊徑，在規矩與放縱、理思與自由這樣一種自恰自主的創作過程蔚成大家。曾聚會於「新寫意主義」名家邀請展及研討會，在此對洪先生因病逝世表示深切哀悼！

● 著名雜誌主編、著名畫家靳衛紅悼念洪耀老師

洪耀（1939-2023）

前天聽聞洪耀老師逝世，萬千感慨。我與洪耀老師相識於2007年，他和夫人徐老師剛剛決定回大陸定居。他展示自己在上世紀70年代末的藝術實驗「彈線」，給我至深印象。這一從魯班祖師爺處借來的靈光，贊助了他大半生的藝術生活。他的彈線，帶著歷史的經驗，帶著他個人的熱情，跳起迸炸，神出鬼沒地將時間串連。一根彈線被他從歷史長河勾起，再賦予它新的使命。他和夫人來南京看過我幾次，我也去武漢與他們相聚，我將洪耀老師視為中國最早進行現代主義藝術實驗的先鋒，一個真正思考自身與藝術關係的藝術家。

今年不斷地告別，向親人、向朋友，身與心皆碎。一波未平又起一波。今天借魯虹兄悼文送上對洪耀老師深切的懷念。洪耀老師千古！

● 著名藝術家、評論家、策展人楊小彥沉痛悼念藝術家洪耀

驚聞洪老去世，內心悲痛無以言表。我認為，洪耀先生是一個在水墨畫史上、在藝術史留名的藝術家，他所創造的以彈線為載體的水墨語言是具有原創性的，是超出傳統對於線條的形式限定的，這充分顯示了他在藝術創新中的價值，也提醒後人，水墨創新應該往原創性方向發展，而警惕各種假惺惺的油膩塗抹。

值此之際，沉痛悼念這一位一生曲折、堅持創新、不示人後的藝術家。

● 著名批評家陳默深情追憶藝術家洪耀先生

多特別追憶往事回顧2016年5月7日，「彈線多元藝術無邊：洪耀藝術展」在成都藍頂美術館隆重開幕！

策展人：陳默。特邀批評家：王林、黃宗賢、何桂彥、魯明軍、黃效融、葉彩寶、陳偉靜、藍慶偉、丁奮起、彭肜。在開幕式前，舉行了洪耀先生學術研討會。

上述特邀批評家以及藝術界代表參與研討活動。隨後幾天，洪耀先生來到四川大學藝術學院等院校，舉行專題講座，反響熱烈！借七年前洪先生在成都藍頂美術館的展覽活動，深情追憶，寄託哀思……。

● 《美術文獻》前編輯，著名畫家呂墩墩悼念洪耀老師

在5月24日星期三，是我最後一次到恩師洪耀家的日子，沒料想這是最後一次見面。那次見面，我系統的查看他的畫冊，在讀到水墨彈線的一集，以及2019年民生美術館主辦的那次《中國新水墨作品展1978-2018》的專輯，據說經過醞釀，最終洪老師的作品被排到了首位，這是在國內首次認可洪老師在美術史的地位，這件事說明中國當代藝術界、藝術批評界尚且正常。我感歎並回憶起2013年在北京畫院美術館洪老師的個展上我的發言，我探訪這天再次表述：在他難以對付的一個個人生打擊中他置之度外的投身藝術，但潛意識的一種難言的積澱大量存在，雖然他明意識想的不是這些，而是怎樣以新奇怪的面貌出現，選定彈線的行為方式，精準地與他的潛意識領域吻合，使那部分積澱釋放，看到這行為的副產品，我總是追想到，有多少分貝的聲音巨響？多少牛頓的墨的拍打曾經發生在紙上？其痕跡分明是有過爆炸（沒有火藥），不參一滴水的濃墨隨彈線砸下，飛濺的墨點似毛毛雨一樣的品質，卻似有衝擊波、彈片、或是火箭那樣的速度，直接爆裂開面向四周，這在中國水墨史上是一種豪氣、一種勇敢，它本身不是漂亮的視覺物，它的漂亮是飛濺墨點的速度和數量。歎恩師直到生命垂危之際還在思考下一步的創意。嗚呼！吾師安然睡吧！我將永遠懷念您。

● 著名畫家廣州大學美術與設計學院教授、碩士生導師吳一函悼念洪耀老師

彈線求中直，
持真作頑童。
高山人景仰，
懿德播仁風。

● 洪耀老師學生姜文悼念文

從我大三認識洪老師和徐老師，到如今已有將近二十年了。師生情誼，至篤至誠！洪老師是我邁入現代藝術的啟蒙恩師！他的一生都充滿著對藝術的熱情和執著，從沒停止過對「彈線水墨藝術」創作的不懈追求。他對藝術是嚴謹的，每一張作品都會反復思索修改，直到滿意為止。他對學生，會從各個不同的角度，給予悉心而認真的啟發和指導，會將多年的經驗進行分享，希望我們能找到自己的

藝術道路。

洪老師一生經歷曲折，他是一位堅強的導師。他將人生的境遇沉澱下來，轉化為自己獨特的視角。他將生活中點點滴滴的感悟都融入到原創「彈線水墨」的藝術創作之中。創作已經變成了洪老師的靈魂，他總能發現平常生活中那些被忽略掉的閃光點。

很遺憾的是，因為近幾年我在外地，見到洪老師的時間很少。之前突聞洪老師過世的消息，我一時頭腦空白，不可置信！感覺非常悲傷難過！不同時期與洪老師相處的畫面，在我的腦海中浮現。特別是去年返漢探望洪老師和徐老師，洪老師坐在沙發上對我微笑的樣子至今歷歷在目，讓我無法抑制的淚流滿面……追思往昔，從師有幸！

「時間是生命的長度，視野是生命的寬度，理想是生命的高度，胸懷是生命的厚度！」洪老師，您對我的教導我不會忘記，您對藝術孜孜不倦的追求是我的榜樣！

恩師已逝，但您的精神永存！在洪老師「彈線水墨藝術」的發揚中，我也會盡一份全力。洪耀老師千古，我們永遠懷念您！

洪老師，您一路走好！

<div align="right">您的學生姜文</div>

● 蔡榮光憶風骨、風格、風範兼具的藝壇大師──洪耀

去年（2023）6月4日下午14時34分收到洪師母微信告知洪耀老師在上午11時24分因心肌梗塞搶救無效驟逝，噩耗傳來猶如晴天霹靂，令人無法置信，天人從此永隔。

回想起1995年第一次與洪耀老師伉儷初識的情景，內人洪惠冠為洪老師在新竹市立文化中心舉辦在台第一次公開展覽，轉眼間已經過了快30年了。2000年惠冠榮調交大藝文中心擔任主任一職，於2008年又為洪老師策辦一場「彈耀時空‧線繫古今──洪耀個展」；洪老師第一次正式公開發表他的彈線理念與創作形式；旋於2014年洪耀老師又以台灣特使的身分受邀到歐盟首府史特拉斯堡舉辦個展，獲得非常廣大的迴響。返台後，我希望能延續洪老師在法國展出的邊際效應，於是在新竹縣文化局美術館策辦洪耀「千載一彈線」個展，並在開幕式當天在現場示範彈線的技法，讓在場的來賓大開眼界嘖嘖稱奇。

記憶中，洪老師與師母徐力田女士伉儷情深形影不離，給人的印象就是穿著簡樸、與世無爭且安貧樂道的藝術修行者。後來，因為工作的關係，與洪老師有更多的接觸與互動，才逐漸走進洪老師的內心世界，發現洪老師是一個外冷內熱，純粹頂真且不失其赤子之心的老頑童。平日雖木訥寡言，但是一論起藝術創作，則能鞭辟入裡常有獨到之見解；尤其是談論到自己的作品與創作理念時更是侃侃而談，對藝術創作充滿熱情與強烈的使命感。

最近一次與洪老師見面是2019年10月，武漢剛好舉辦世界軍人運動會，我和內人躬逢其盛，趕赴武漢拜會洪老師並順道轉赴恩施旅遊，在武漢期間，洪老師與師母竭盡所能為我們安排許多精彩的行程，並邀約武漢藝術界前輩魯虹、方可、陳孝信等好友餐敘，席間把酒論藝，賓主盡歡，宛如昨日。返台後不久，武漢旋即爆發新冠疫情，防疫期間，還時常用微信彼此勉勵，互相祝禱疫情盡快遠颺，早日恢復正常生活。2023年疫情漸趨緩和，我特別在桃園朋友經營的A12畫廊為洪老師策辦一檔個展，希望洪老師與師母能藉此機會來台敘舊並參加原訂6月畫展的開幕，無奈人算不如天算，就在畫展即將開幕之際傳來噩耗，真是令人不勝唏噓！

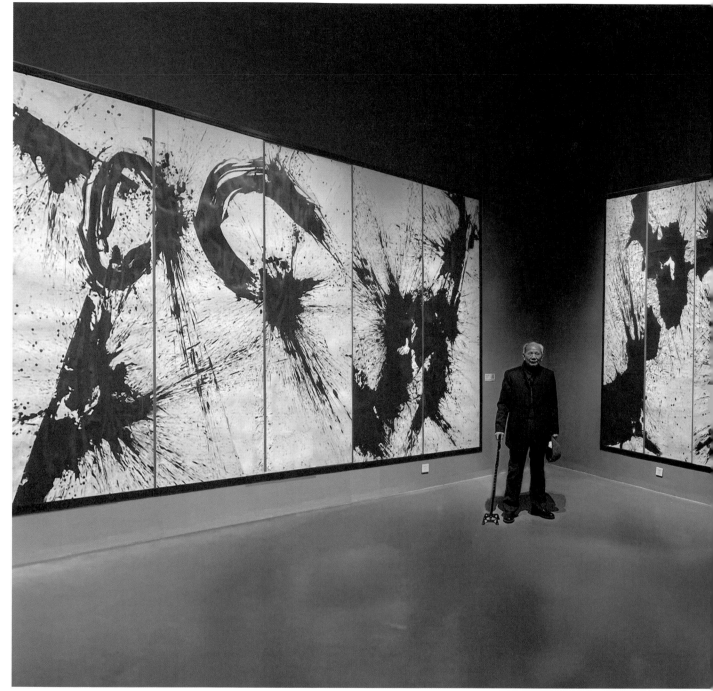

2023 年 3 月西安崔振寬美術館「第三屆新寫意主義當代藝術名家邀請展」現場

　　回顧洪老師的一生，充滿了跌宕起伏，求學成長時期，因其黑五類的身分，讓他受盡迫害吃盡苦頭，但創新的能量就像沉潛的火山蓄勢待發無法遏抑，文革結束那年（1977），洪老師如脫韁野馬般石破天驚完成了史上第一件抽象彈線水墨作品〈五角星〉。大陸著名的藝評家吳洪亮說：「五角星──宛如一顆流星直插入這片土地，那孤獨的閃光給我們提供了在那個特定的歷史時期，一個極具個人化創作的實例，以及對慣常的新中國藝術史的重新審視」。誠哉！斯言。

　　洪老師對自己這種獨一無二的藝術觀念與表現方式，也曾如此表述：「所有的藝術創作語言，都需要民族文化內涵的支撐。」而其彈線創意就是來自魯班墨斗彈線和彈棉花機的靈感，但藉由此彈出來的水墨線條，其表現形式已非中國傳統筆墨，但又有中國水墨的藝趣，也不同於西方的繪畫，但又

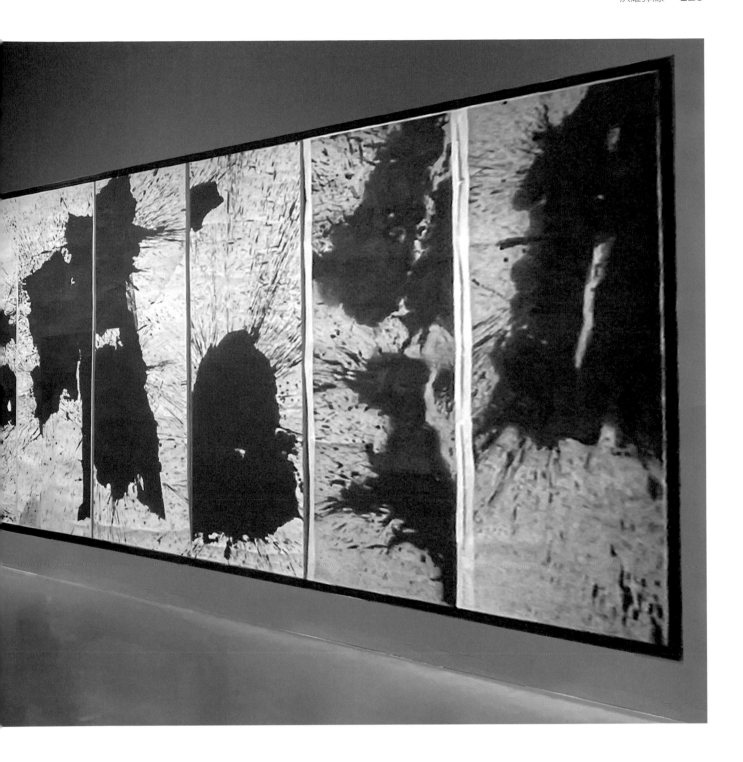

有西方抽象繪畫的神韻。藝評家因此讚譽洪老師：「源於文化底蘊而顛覆傳統，超越現代藝術而不自限於當代視野中」。從此，彈線與洪耀畫上等號，也成為洪老師最具張力的藝術符號。

　　人生，來是偶然，去是必然，洪老師雖然離開我們將近一年了，但是我相信以洪老師畢生在藝術領域的投入與付出，在中國甚至世界的美術史上必定佔有一席之地的。哲人日已遠，典型在夙昔，洪老師在人世間85載，無論是做人處世的風骨，或是藝術創作的風格，其人格就像天上皎潔的月亮，散發出耀眼的光芒，留給後人一個永遠懷念的典範。

台灣新竹縣政府前秘書長／文化局長　蔡榮光　謹誌　2024/03/22

● 羅際鴻回憶畫家洪耀老師點點滴滴

　　畫家洪耀（本名洪耀華）老師1990年定居台北，我是1994年與他結識，今年剛滿卅年，應該是他在台交往最久、交談最多（見面應不下50次）的極少數知心朋友之一。洪太太徐力田老師要我寫一些關於洪老師的文字，卻遲遲不能下筆，思緒實在太多太雜，不知從何寫起。想起第一次見面，是三姐月華（我的小外甥女在台北向洪老師學素描）請他到新竹來找我。初次見面便如沐春風，因為我對書法有所愛好，他就給我一個具有啟發性的觀念：一定要與眾不同。他覺得我有些基礎，要我繼續保持這個愛好。

　　隔一年多，他再來新竹，看到我的線條有所長進，就親自對我示範畫竹，並且說明如何避「俗」。

　　1995年底我介紹他認識了新竹市文化中心洪惠冠主任，次年文化中心舉辦他在台灣首次個展。因為時間倉促，他拿出數十張各式各樣的舊作出來，題材有人物、山水、靜物……，媒材更有油彩、水墨、水粉，創作手法有極寫實到極抽象，有寫有畫有潑彩，五花八門，什麼都有。新竹知名美術老師劉去徐女士問我：「這都是同一個人畫的嗎？怎麼可能？每一種畫都是第一流的！」

　　有一張桌上靜物寫實作品，洪惠冠主任眼睛幾乎貼到畫面上問道：「這是照片嗎？」剛好洪老師走過來，介面說是用畫的，兩個人哈哈大笑握手在一起。我正好拍下照片。

　　1996年夏，我到北京與山西書法家胡金來見面，洪老師趕來北京相會，帶我們從故宮後門去見楊新副院長。談話間，能感受到洪老師與楊副院長之間深厚卻「其淡若水」的交情。楊副院長原以為洪老師有什麼要求，洪老師輕聲說「只是來看看你」，楊新緊繃的臉立刻鬆弛下來說：「以為你來邀稿的，我欠著廿幾篇文債呢！」聽得出他對洪老師極為尊重。

　　1997年中國時報舉辦「黃金印象——奧塞美術館名作特展」，我們相約去觀賞。那時我尚未接觸西畫史，現場導覽員解說，我聽得迷迷糊糊。洪老師在旁邊只跟我說一句話（真的是一句話），對於「印象畫派」的關鍵問題我立刻明白過來。他說，我回去畫給你看。再隔一陣子他從大陸過來，帶了十張新作，令台北畫壇看過的人驚艷不已。據台北畫廊友人轉述，當時一位師大美術教授說：「還要等什麼，趁他的作品還便宜就快買吧！」

　　洪老師的作品在台灣極少賣出，首先是他不願意見人就賣，更不願意對不相識的人賤賣。我有一位學妹美國回來，很喜歡洪老師的一件作品，我打電話問洪老師願意出多少價？洪老師回問「她真心要買的嗎」？我不知道如何接下去了。

　　一位台灣著名前輩畫家，卅年前作品一件就要數百萬元，其後人想買洪老師的一張油畫，願意給的價錢極低，洪老師很生氣的說：「我畫得比你父親更好！」

　　又一回，我們一起到國父紀念館中山藝廊看展，那位以山水畫聞名的水墨畫家，展出一百多件，主要都是雲、水與山景。走出畫廊，他問了我一句：「你是不是覺得看過一百多件，好像只看一件？」令我有振聾發聵之感。

　　那一年冬天，我首次書法個展結束，受好友黃兄之邀遊長江三峽，順道首次訪武漢，洪老師賢伉儷盛情接待，也參觀他創辦的「武漢設計學校」。當時這所新辦才幾年的學校，是全大陸最頂尖的美術類私立中專，在良好師資指導下，竟有三位高一學生繪畫作品，入選當時的全國美展，震驚畫壇。洪老師很自信的說，那些評審們要什麼樣的內容，他太清楚了！我對他的瞭解又更深一層。

　　2004年7月我應邀前往山西大同舉辦書法個展，洪老師又從武漢大老遠趕來，隔了一晚才到。他看過之後說：「既然你來大陸展了，我在武漢也替你辦。」我從大同回台灣，就先繞道第二次去武漢瞭

解情況。

這個行程特別重要，因為我住進了他的家，看過他庫房裏最重要的一批作品，特別是彈線的原創之作，是其家人之外第一個看過的人。他說：「不敢在大陸曝光和辦展，很怕在籌備期間就被別人先學去先發表了！」

我回到台灣兩年間，不斷鼓勵他要辦展。終於，2007年春節期間他來台有了機會（他數次在我家過年，甚至前往關西老家和的父母兄長吃過年飯），我邀約已轉任交通大學藝文中心的洪惠冠主任、霍克（後改名「名山」）藝術中心負責人徐珊女士到我家裏來，與洪老師商議可否辦展，獲得兩位女士一致支持，洪老師對於能夠在著名的交大校園裏展出，也十分高興。於是開始緊鑼密鼓籌備。因為交大、霍克的工作人員與洪老師從未接觸，洪老師又遠在武漢，因此所有文字資料與圖片，全部經過我手先行消化匯整，然後才轉給兩個單位，特別是負責出版專輯的霍克有關人員。

其中還有一段重要過程：洪老師說，曾與詩人畫家楚戈（袁德星）有一面之緣，想請楚戈寫敘。這是一大難題，對楚戈我只是久仰大名，人都沒見過。但機緣就是如此巧妙，打聽到至交好友藝術家李龍泉竟與楚戈有深厚關係，透過龍泉兄介紹，得以見到楚戈老師。

我帶了約十張洪老師不同類型創作去見楚戈，他一看到作品，非常興奮的在筆談中說「我想要跟他學油畫」。隔一週後我與洪老師再次前往，兩人原曾見面，再次歡喜相會。我學著、也幫著調油彩，在洪老師指導楚戈共同合作一張作品的同時，我也學習不少。

之後，楚戈很快就寫下了「東方文藝復興的契——洪耀現代風的畫觀後」序文。拿到我手上時，我讀得激動不已。最令我感動的一句話是這麼說的：「洪耀先生，你擁有屬於你自己更廣闊的創作天份。也不必終結什麼？你取而代之的創作，是一種起始，是奔向未來的新生命。你貢獻世人的是一種啟示。」這篇文章刊登在《原創‧彈線‧洪耀》這本彈線首展、在大陸藝壇具有石破天驚效果的作品集當中。

我是2008年2月在報社退休的。因此，實際上籌備過程兩頭忙，整理資料經常熬夜到下半夜兩三點。3月5日，洪耀彈線作品個展開幕，終於在交通大學藝文中心和霍克藝術中心同步展出。我心頭一塊大石頭也終於塵埃落定。

接下來：大陸上海美術館個展，魯虹策畫的「墨非墨」國際巡迴展邀展，北京中國畫院個展，紐約個展，法國斯特拉斯堡歐盟總部邀請展，深圳水墨雙年展，成都「『破像』」彈線多元‧藝術無界」展……，各種重要展出邀請不斷。直到2022年回顧八五思潮為主的「文化創新洪流中的美術思潮」大展，洪耀老師也列入當中具有引領思潮的極少數重要人物。對於這樣的發展，我心中感到十分安慰！

洪老師去年6月過世，我聽到消息時，內心頓時一陣酸楚，坐在地下室椅子上發呆了許久，心中有太多想說的話，卻不知道該怎麼說，口拙的我，深怕說出來很不恰當。與洪太太電話連絡上，也不知道該怎樣說些安慰的話。總而言之，洪老師在我心中，是永遠亦師亦友、永遠深深懷念的知交。

——羅際鴻寫於2024.3.5.凌晨一點

洪耀繪畫──學生的回憶錄

主編 呂墩墩

編者按

寫這本書的作者都是洪耀的學生，洪耀老師那時是湖北藝術學院（即現在八大美院之一湖北美術學院的前用名）美術系的講師，是我們的素描、國畫及創作的任課教師，因此我們初期的學院派成長，離不開洪耀老師的教誨、引導與鞭策，像是〈恩師給我鼓勵〉、〈憶昔師長〉兩篇，都可謂細膩地描繪了洪老師的教學過程。總

呂墩墩近照

記得洪老師是美院唯一一位倡導現代派的老師，他雖然是主題創作的高手，那是生存所迫，只能體現智慧，而他真心所愛的卻是新、奇、怪的藝術，他在70年代就從舊的體系中蛻變成為當代藝術家，首創了觀念彈線藝術。

我愛與洪老師交往，本書中我有〈與洪老師走動〉一文，羅彬也是洪老師家的常客，因此著有〈我與洪耀老師〉兩文都記述了洪老師是多麼傾注熱血愛慕藝術。基於此，瞭解到洪耀老師的追求和演變，我寫了〈洪耀藝術思想的成因〉其中一個要素是他屢次向我及人們提到的「開竅」的故事。學生王修隆的文章則回憶了洪老師夫婦90年代回漢創辦武漢設計學校的事，相信這些文字能夠幫助人們瞭解洪耀其人、其藝術。書中除了刊載洪耀本人的作品，也登入一些他的學生們當年的作業，包括素描、創作和生活速寫，反映的是那個時代、那所院校的教學效果。（文／呂墩墩）

● 洪耀藝術思想的成因（文／呂墩墩）

洪老師的一生大部分生活在大陸未開放的時期中，一個民國高官家庭出生的人首要思想的是與生存相關的問題，即，To be or not to be？這是首要的，這一點與這段時期以外的知識分子所面臨的問題是一樣的，所不同的是，一個是肉體的生存，一個是肉體所需一切物質給養滿足以後心靈的生存。

他念7中時冬天沒有棉褲，穿著單褲在學校辦黑板報，學校的女教導主任於心不忍，用自己的舊棉褲改成男式棉褲給他穿上。知道他家無收入，沒有飯吃，學校特意給他一種特殊的助學方式，讓他每天在學校

吃兩頓飯。7中的音樂美術老師金大漢先生特意給他補習了美術基本常識，送他一支鉛筆和5毛人民幣，去參加首屆中南美專附中考試，結果他考上了。

在中南美專附中，他第一刻骨銘心的事，是學校免費的豐富伙食，他由衷的讚嘆：好好吃呀！之前他也有的由衷讚嘆是：好暖和啊！那是指的中學的那位女先生送的棉褲。

初中時的洪耀（那時學名洪耀華）

但是，這些好心的先生們沒有逃過十年風波中的成份問題他就有了樸素善良的感恩的心，當然也有上進心。從1954年到1962年，整個求學期間，在社會主義現實主義的口號下，他主要從事主題創作，並且多次獲獎，什麼原因能獲獎？這是因為洪老師的睿智，這體現在兩點：1、藝術處理的掌控。2、創作戰略上總能過人地抓到題材，找到點題的瞬間。這兩點的核心是，藝術要達標，並非唯題材決定論。大家都搞主題創作，都重視題材，而畫得好也很重要，題材是其一面，藝術處理是另一面。

近十年來我與洪老師的幾次重要的見面，他總是提到他如何在藝術上「開竅」的事件，這個開竅不但幫助了他的主題創作，更重要的是，他70年代中琢磨出了一種彈線的行為作品，其內在藝術思想的緣起得益於開竅事件。

中南美專附中大門，正式校名為中南美術專中南音樂科學校。

我聽到這故事的前後版本有些許小的出入，綜合起來，最早的版本更好，那是因為，早些時候，他的記憶力也要好些：1956年的中南美專附中，所在地就是現在的武漢音樂學院，那時音樂系和美術系都在一塊，作為第一屆，都招了40名學生，這個時期學美術和學音樂的中專生的學習勁頭高漲。學校西邊有一個湖，有足球場那麼大，湖的東頭是學生宿舍，西頭是一排琴房，每天從早到晚瀰漫著琴聲，尤其是鋼琴聲，響亮而又混雜。進校的第二年，洪耀華（即洪老師當時的名字）在宿舍裡已經聽了很長時間的這種不成曲的雜音，早已煩透了，尤其週末的早上，剛想睡個懶覺，雜亂的噪音吵得人睡不著。

忽然，一架鋼琴的琴聲從對岸傳過來，還是那首曲子，奇怪，這次聽起來怎麼那麼成熟悅耳。那曲調跌宕起伏，忽大忽小，時而壯闊如雷鳴，時而婉約如涓涓溪流，悠揚婉轉，這琴聲彷彿多部鋼琴的立體混響，好像經過處理，變得豐富多彩，太好聽了！洪耀華心裏叫道，他躺在床上聽得熱淚盈眶，全身顫抖著！這是一種什麼感染力？他從未像今天這樣感受到音樂的魅力，怎麼搞的，平日他所厭煩的東西，今天為何有如此魅力？還能令自己情不自禁地流淚，他從床上爬起來到了湖邊。

他發現有風從對岸吹來，音樂隨著波浪的起伏也變得時而大時而小，當水面較為平靜時，或者說，當遠離水平面的略高一些海拔的聲波傳過來時似乎更快，鋼琴的聲波是迅即傳過來，而貼近湖面的那

洪耀老師賢伉儷

洪耀附中時期的速寫

部分琴聲，被大自然不經意的改變了節奏和旋律。

由此讓洪耀華感到新奇，他不知道為什麼這有魅力的交響這樣悅耳，有一點是肯定的：今天聽到的和往日聽到的截然不同。他豁然開朗，用他的話說他開了竅，他得出一個結論：人是喜新厭舊的，這是其一，其二，繪畫要處理，才使之有魅力！前一條使他隨之得出結論，因為人們喜新厭舊，搞藝術就得要追求新、奇、怪！而要實現前者，必須探索各種手段進行藝術處理，死畫、死下功夫並不能達成目的，巧妙而自然，往往事半功倍。

這幾乎成他一生的藝術哲學，但在漫長的70至80年代，即主題創作時期，他的這一藝術哲學並不能充分體現。

1983年我在湖北藝術學院美術系國畫班讀大四的時候，我們正在搞畢業創作，洪老師像往常一樣來看進展，我們也拿幾本最新的藝術雜誌讓他翻閱、聽他如何點評，他談到每個人要有自己的獨特性才站得住，我靈機一動，問到：「洪老師，您搞創作會怎樣選擇自己的道路？」他答到：「我會想法先到世界上轉一圈，看看全世界各地藝術形式有哪些，那肯定是五花八門無奇不有，然後我看看還有沒有一席之地，有沒有一條縫我可以鑽進去，搞出一種獨一無二的東西。」他講這番話的時候，其實彈線這種方式已經醞釀許久，被他想出來了，只是他還沒有開始系統的調查，看看世界上有哪些藝術。

1992年，他和徐老師（他夫人）有了些錢，開始周遊世界，踏上了藝術探究的旅程。他重點去了兩個重要的藝術之都，一個是巴黎，一個是紐約。在巴黎，他參觀了蓬皮度藝術中心，有些畫他看了又看，留連忘返。美國的藝術博物館很多，除了紐約，像休士頓的、芝加哥的等等著名的博物館一個

也沒放過。他發現，哈佛的藝術博物館收藏頗豐，都是捐獻的結果，而劍橋的藝術博物館收藏更多。

　　在大英博物館，他看了大師們的作品，他發現每一位畫家達到的高度，從米萊斯到耿斯波羅，從康斯泰勃爾到惠斯勒，他們都有區別，有獨有的革新，有些畫的技法而論，他認為在中國還沒有人超越。

　　這就是說，即使在古典領域，中國尚有進步的空間，但是即使達到了，仍然在人家19世紀的水準。在法國的一座美術館，他看到盧齊歐・封塔納的作品展，整個展覽佈置以黑色為背景，畫作仍然用黑色，呈現幾刀刮過的痕跡，奇特的是，他和王哲雄博士彈到作品畫面時，幾乎異口同聲說出感到畫面有陽光！

　　這正是洪老師所主張的新、奇、怪的典型體現。即要充滿著智慧，有獨到的觀念和前所未見的效果。

　　此外，他參觀了一些畢加索的故居和各個時期的作品，畢加索的立體派最初得到別人的啟發，他後來為何站立的得穩，歸因於其不懈的推廣和不斷推出新風格，這使他奠定了多變的評價，也歸因於他的新作有評論界的持續月臺，如阿波利奈爾的解讀。

洪耀在中南美專附中時期的素描

洪耀附中時期的創作

武漢畫會「申社」成員合影：（從左自右）聶乾因、方湘俠、洪耀華、施江城、劉一原、韋江瓊、吳正奎、楊奠安、陳立言、劉柏榮、唐大康、樂建文、程寶泓。

洪耀 2008 年用油彩的彈線作品，95×125cm。

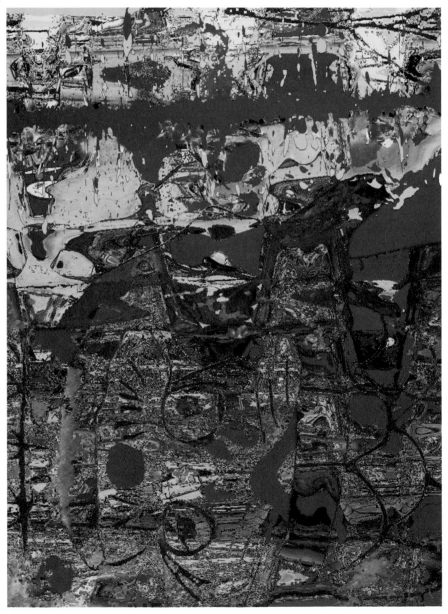

洪耀後期的彈線經歷了各種材料，這是 1999 年油畫與彈線的結合。

洪老師一直認同，要有新作，同時有評論界的解讀。1977洪老師開始彈線嘗試時，最初製作了〈五角星〉，在1981年他在所加入的「申社」推出了「魯班水墨」系列，武漢畫會「申社」的同仁本來都是朋友，卻不認可他的彈線創新，在當時的畫展上，有位「申社」的朋友正在看他的彈了九根線的的作品，他走過去問：「你覺得怎麼樣？」答：「不怎麼樣！」隨即拂袖而去。

1987他作了最後一張主題創作〈傘〉，最初他要表現的是三個主題：愛心、私心、同性戀，但這三個主題都是用寫實手法表現出來。洪老師這個時候突然意識到自己受主題創作的毒害太深了。在這以後他決心徹底告別主題創作。

周遊世界的感受是，是時候決定自己的創作方向了，美術史上留下的大藝術家，都有獨特的建樹，回顧自己的實踐，跟世界上的藝術作比較，唯有彈線沒有人涉足；古人創造了十八描，到十六世紀為止，中國人再也沒有大的創新，他想，我這算是十九描吧？實際上，他這是對十八描的決裂、批判，他決定，無論同仁說什麼，他要延續彈線。

1997年，他創製了第一

架6公尺長的彈線機，操作的關鍵是一扣扳機，就聽到「啪」地一聲巨響，作品成立了。2006年，他創製了第二台彈線機，長度達八公尺。作品同樣主要是通過扣動扳機來製作，製作現場能感覺到力量、速度、噴濺、爆炸聲和能量轉換，這既是機器的行為，又是人的行為，這些方式本身達成了一種超越。

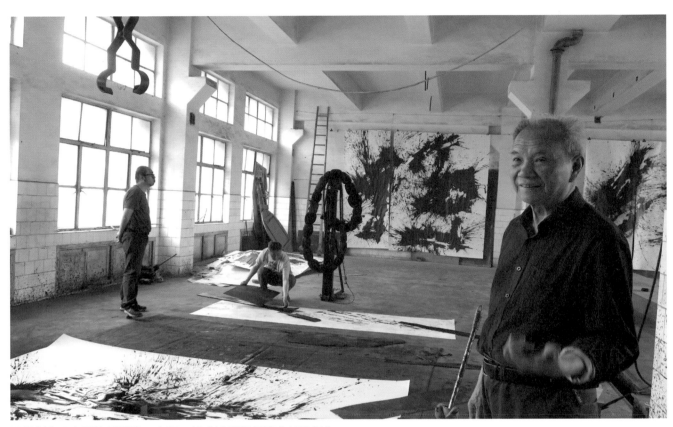

洪耀製作了大彈線機彈線、水墨、結合油畫進行綜合材料創作。

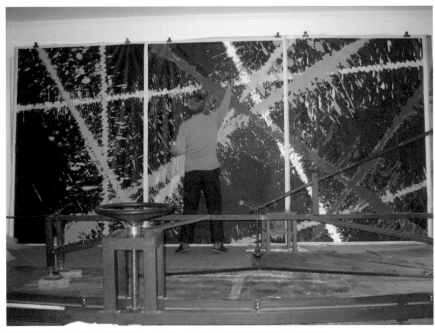

洪耀製作了大彈線機彈線、水墨、結合油畫進行綜合材料創作。

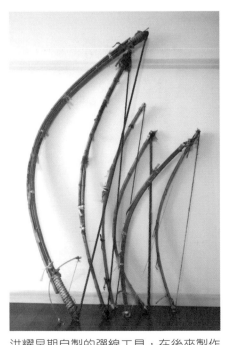

洪耀早期自製的彈線工具，在後來製作了大型工具以後，這些小的彈弓繼續為輔助工具使用。

● 諄諄教導　終身受益──洪老師的素描教學（文╱王修隆）

　　洪耀華老師承擔了湖美文革後的首個國畫班，我們79級國畫班的班主任和素描教學，帶領國畫班健康成長。這裏回憶洪老師的素描教學，歷歷在目，讓人難忘。洪老師的素描教學有著他的前瞻性和創新性。我們都知道素描是造型藝術的基礎，當代中國畫自然也不例外。素描對人物、花鳥、山水都會有極大益處，會為中國畫帶來重要的基礎訓練手段，對白描臨摹的傳統訓練是最重要的補充，而成為學院中國畫教育不可或缺的主要課程之一，符合中國畫形神兼備的理念，但中國畫有自身的特點，對素描教學就要有相適應的新要求，新觀念。洪老師長期從事中國畫的人物畫創作和教學。對中國畫的基礎教育，有自己獨特的體會認識，尤其是中國畫專業的素描教學。他不同於一般的素描教學方法，在那個百廢待興的年代，必須高效地培養新的藝術人才，他清楚認識到必須針對中國畫的造型特點，進行行之有效的素描教學改革，走出適應中國畫的素描教學的新方法。　他針對人物畫不論中西繪畫，結構總是造型的關鍵，是最本質的存在。尤其中國畫直接省略光影的關係，用線條來塑造對象，所以洪老師摒棄那種講求過度明暗關係的素描教學，及其長期的素描作業，洪老師強

1980 年在湖北藝術學院美術分部（現名湖北美術學院）的洪耀（當時名洪耀華）老師。

當年在 79 級國畫班學習的王修隆同學

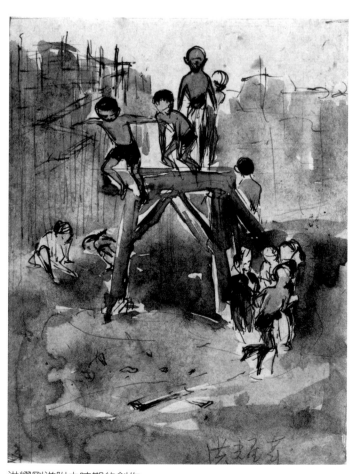

洪耀剛進附中時期的創作

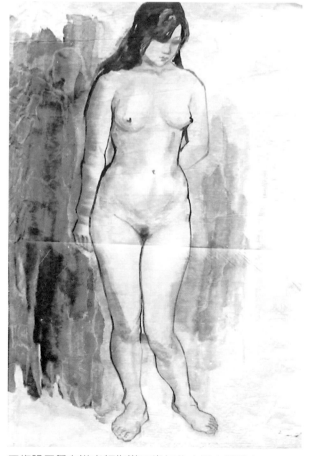

王修隆同學在洪老師指導下當年的水墨人體寫生

調抓住人物的結構特徵和準確關係，用線條來進行表現。輔以少量的明暗皺擦。我們使用的都是木炭條，可以線面結合，運用熟練了，易於得心應手。有中國畫的用筆效果和形式特點。

　　洪老師始終堅持自己的教學方法，教授我以線為主，線面結合，結構準確、形象生動的中短期素描，一般作業用時在4-8課時，使我們在有限的時間內得到了大量的素描訓練，提高了造型能力打下了紮實的素描基礎，使我們在之後的中國畫表現中，有了更多的底氣，至今讓我們受益無窮。

　　人體寫生是素描教學重要課程，洪老師讓我們先畫著衣的人物素描寫生，也是一次控制在4-8節課時，從結構出發，表現衣紋與結構的關係，之後逐步開始人體素描寫生，在畫女人體前，洪老師讓女模特穿體操服素描寫生過渡，以達到對人體整體和比例的瞭解以及對女模特徵的認識，這可能是從大體入手的教學方法吧。

　　在教學中洪老師始終強調從整體結構出發，準確抓住各關聯部分的結構關係，強調線條，在結構表現中的重要作用，要達到準確的要求，少量的明暗皺擦要起到突出體積和主體的作用。

　　洪老師充分體現了老教師的卓越風範，在課堂教學中，始終不停徘徊在同學們的畫板之間，不停的進行個別指導和對全體強調要點，意氣從不消減，神情認真和　善，諄諄教導之情溢於言表，在他的課堂，大家都會感到收穫滿滿。通過洪老師認真負責的素描教學，使我在寫實能力方面得到極大提高，使我在以後的繪畫中有了造型能力的信心。師生情深，洪老師非常關注我們的進步對我親切關懷，全心指導，使我感激終身。

● 洪老師與武漢設計學院（文／王修隆）

　　洪耀老師是著名畫家、美術教育家，他對彈線藝術具有開拓性的創造，在國內外享有盛譽，對藝術追求永不停止，並熱衷於美術教育，他創辦武漢設計學校。

　　洪耀老師畢生從事美術教育事業，長期從事美術教學工作，培養了大批美術人才。在上世紀九十年代，洪老師和徐老師從寶島回到武漢不久，就積極籌劃美術教育辦學事宜，當時，國家支持民間辦學，並頒佈了職業教育法，由國家層面鼓勵支持民間力量辦學，這和洪老師的辦學理念，一拍即合，這樣，洪老師和徐老師就全力投入美術教育的辦學工作。辦學是一個繁襟的系統工程，從招生管理，教學、後勤、分配等各個工作都要細緻入微，面面俱到。首先，民間力量辦學要有相當的辦學經費的支持，校舍和辦公、設備等就必須投入大量資金，而這些資金都要辦學方獨立承擔，前期支出。辦學是一種公益事業，必須要有只求結果，不求回報的大公無私奉獻精神，更有甚者，極為操勞陶神。

　　辦學首先是校址的選擇，要有理想的符合規範的辦學場地，洪老師和徐老師跑遍武漢三鎮，權衡辦學條件，經過挑選比較，最後選擇

洪老師在他夫婦創辦的設計學校輔導學生的情景

洪老師夫婦創辦的武漢設計學校十分重視規範的辦學模式，這是根據課
程安排組織學生去三峽寫生時的師生合影。

在武漢設計學校王修隆的水墨範畫

了已停辦的原武漢鋼鐵公司第一技校舊址。該校園是大型國企附屬學校，建築及設施規範，佈局合理
配套，樹木復蘇條件很好，是一個理想的辦學地點，這樣，由洪老師、徐老師創辦的武漢設計學校就
正式成立，本著培養藝術人才的理念，就開始了新的現代藝術教育。

　　一個學校除硬體外，他的教學設計安排、實施、要求等都將提上議事日程，首先，招生是首要環
節，工作量很大，洪老師、徐老師頂著武漢炎熱的夏天，親曆親為，疲於奔波，跑遍省市諸地，進行
了宣傳、招生，由於學校的新型教育目標，很快就從各地招了幾百名新生，具備了開學的理想效果。
洪老師、徐老師即把重點放在教學的實施上，對課程的設備，課時的安排都作了科學、系統的精心安
排，使整個教學符合現代培養藝術人才的要求。要培養高素質的藝術設計實用人才。與此同時，學校
錄用和聘請了一批老中青骨幹老師力量，既有很強的教學實踐，又有深厚的理論基礎，使整個教學秩
序有條不紊的順利進行了，取得了立竿見影的效果，記得在上解剖學基礎課時，就專門聘請了湖醫科
大學的解剖系教師講課。由於重視教學了，因而取得了很高的教學品質，畢業生順利的升學和就業。

　　後來，在設計學校中專教育的基礎上又增加了大專班的高等教育。學校的聲譽更大提高。我自讀
書時就得到洪老師的厚愛，曾被洪老師、徐老師聘以參與過一段時期的教學管理素描教學。因此對洪
老師、徐老師兢兢業業、艱苦辦學、嚴謹辦學的精神和辦學的理念及認真都有瞭解。後來，洪老師、
徐老師為了辦學的主動性，更不惜投入重資在武泰閘置地辦學，學校得進一步發展，全靠洪老師、徐
老師的全心全意，忘我精神才有武漢設計學校的創建和成功。

● 人物素描寫生感悟（文／王修隆）

　　素描是一切造型藝術的基礎，中國畫也不例外。素描對中國畫，無論是人物、花馬、山水都有極
大益處，在造型問題上往往事半功倍，符合中國畫形神兼備的理念。但中國畫的素描訓練有著自身的

洪耀在中南美專附中時的速寫

洪耀老師學生時期人物速寫

特點，中國畫要求簡練，把複雜歸納為簡練，是先繁後簡，深入簡出。

　　是先繁後簡，深入簡出。不可能畫那種過分的長期明暗素描。我們的素描老師洪耀華先生，在那個年代就清楚地看到這一點，他針對中國畫的特點，教我們畫線面結合，結構準確，形象生動的中短期素描。

　　可說是典型的中國畫素描教學，使我們在有限的課時內，得到大量的素描訓練，提高了造型能力，打下了紮實的素描基礎。至今讓我們受益無窮。洪老師要我們畫素描時，從整體出發，大膽下筆、抓住結構，細心收拾。他總是不厭其煩地指出學生素描的形體結構的不足之處，以及強調高度概括的線條表現方法，運用線條的虛實變化表現對象結構體積。

　　人物素描寫生是素描教學的重要課程，洪老師讓我們先畫著衣人物素描寫生，對開紙一般畫4到8課時，從結構出發，表現衣紋的變化規律。之後，逐步開始人體素描寫生，在要畫女人體前，洪老師讓女模穿體操服素描寫生過渡，以達到對形體比例的瞭解，以及對女模特徵的認識，這可能是從大體入手的教學方法吧。畫女人體是學院教育的必須課程，西洋美術教學已有幾百年歷史。在造型藝術訓練和創作中都有重要地位。中國美術學校開畫女人體之端也近百年。教學意義十分深遠。

　　畫女人體總是給人以期盼，一種線條美、結構美的認識，給人以熱切表現欲望，在深入調整、線面結合、虛實表現的捕捉中，體味出造型技巧掌握和與之而來的形體美的生動展現，做到比例、形體、結構的和諧與對比。這對將來藝術創作有著長遠的影響。人體寫生課程是根據課程安排進行的，不是按氣候的冷暖來安排。所以人體寫生經常碰到在冬天上課，而經常遇到大雪紛飛的天氣。

　　那個年代，物質還極不豐富，更不談上課供熱取暖的暖氣條件。畫時就是在模特的兩邊各生一個火爐子，煤氣味是很重的，溫度也難達到要求。每次寫生的清早，都是大家輪流，安排兩個同學早早到教室生爐子，好在那時的模特都很年輕，女模最多二十多歲，抗得住較低的室溫。而且女模的形象身材都很好，不像現在女模多已三四十歲了。大家對模特都很尊重，相處和諧。教室裏在進行寫生時是不容許不相關的外人進入的，體現了教學的嚴肅認真。

美院人物素描寫生教學，使我在寫實能力方面得到很多鍛煉，使我現在作畫時倍感造型能力的底氣。多年以後，洪老師辦武漢設計學校，邀我參與學校的管理和教學，對我很信任。班上的同學現在個個都事業有成，各有建樹，對我很大鼓勵。這是一個永恆的團結集體——湖北美院國畫79班。

● 憶昔師長（文／呂墩墩）

洪耀華老師（現名洪耀），是系裏唯一一個倡導現代派的老師。從1980年到1982年這個期間洪老師來我們班裏的時間較多，這個時間是指到我們班裏各種時間的總和。他在我們班所任課目多為基礎課程，尤其是素描，例如：人物素描，從單純頭像直至半身著衣人像素描。在二年級無論是人體素描、著衣半身、全身素描都在他的指導下進行。在我們低年級時期他與梁培浩老師輪流擔任我們的課程。梁培浩老師比較多的是強調結構的準確性。我那時畫得較准，梁老師與洪老師在這方面就較少來我的畫架前指導。梁老師會一直強調要結構準確，

洪耀華（洪耀）老師根據中國畫教學的需要，常常安排短期素描，比如15分鐘的慢寫，鍛鍊我們快速準確把握形體的能力，上圖為國畫班胡智勇同學的素描。

調子有層次，至於畫面效果他沒有要求，他對藝術表現並不讚賞。比如，學生們沒畫准，但藝術效果還不錯，他不會肯定效果，而是指出哪裡沒畫准。在這個問題上也有和他態度相同的，比如邵聲朗老師看到那種畫得很板的素描也並不覺得不對，反而說「先死後活！有好處，置於死地而後生！」

因此梁老師熱衷於圍在需要提高准確性的同學們的身邊，特別在一年級我們較多地畫石膏像人物頭像時，他在我們班上顯得非常負責，與今天很多教師的態度很不同。二年級開始，洪耀華老師的素描課多起來了。他自己可以畫得很准，但並不熱衷於讓學生畫那麼准。剛開始來班上上課，我班同學還不怎麼適應，洪老師不太圍在某個學生那裏說個不停，更不會親自動手改畫。要是他認為有必要改動或糾正什麼，他一般只會上來說一句：「這裏再稍稍重一點」、「這裏再稍稍虛一點」。

說話的時候，他總是用拳頭擋在嘴巴前，好像在告訴你一種奧秘。對於想畫准而需要他指點的同學他也並不著急，不會親自改，他會讓畫得准的同學去幫助他。他會整體兼顧地在我們身後後面轉悠，當我們有誰在某個階段出現了很好的效果，他會以欣賞的口吻「現在感覺不錯！」當起稿時留下一些很好、很帥氣的用筆（這在起稿時是常有的），他大加讚賞起初，我常常沒理解這些話的實際意思，因為在要求一周完成的長期素描的前期階段無論出現什麼效果我都不會停下來保留效果換張紙重新開始，而是一層層的加了改，改了又加。

初期的木炭用筆的精彩被抹去、被覆蓋。沒有辦法，我很想看看肌肉畫得結實和完善是個什麼樣子，目標能否實現。往往實現了，但面面俱到，並不藝術，洪老師就過來說：「你們剛剛起稿時的效果很不錯，我本來是想叫停的，但是也知道你們畫長期素描，不妨換張紙啊！」。

洪耀華老師常常質疑基本功的必要性，他說：「有的人素描功夫很好也沒有畫出來，素描功夫不

好的也有畫出來了的，藝術效果好，不等於畫得准。」他甚至潑冷水說：「有些人不會畫素描，但國畫畫得很好，例如齊白石。」我們一想也是，這給班上素描畫得一般，水墨已經掌握了一定的技巧的同學以很大鼓舞，給我和謝東虹這種想把素描學得像學油畫的要求一樣的同學當頭一棒。洪老師舉出了幾個例子，說：「中央美院的盧沉的素描非常棒，周思聰的就不如他，但周思聰的畫好於盧沉的，線描及速寫也是這樣。這麼多年以後，我看到，也有素描好的，水墨也好，比如朱振庚。」

呂墩墩 1997 年在湖北藝術學院美術分部國畫班就讀期間畫速寫

我說洪老師在我們班上待的時間長主要是指晚上。洪老師那時單身，已經是40的人常在晚上到班上串門。那時我們班上好幾個人都訂了《美術》雜誌，還有幾本其他雜誌，新近出版的書等。我們會輪番地帶進班上來，當時有外國人的素描、速寫集子出版，那就是我們研究的範本，看得很珍貴。洪老師自然就擔任了我們的藝術評論員，評價這些雜誌及畫冊裏作品的優劣。慢慢地，我理解到他對創新、對現代派的推崇。到了三年級的時候，我基本接受了這些觀點，常常產生了共鳴。

有一期《美術》上，有人登了薩特的畫像，風格像是一個電影海報，他看到以後表現出對這個人十分熟悉，給予明顯的讚賞。我們那時還不知道薩特是何許人，謝東虹除外。這件事之後我們才開始瞭解薩特，才知道他是法國偉大的哲學家，進而瞭解了整個存在主義哲學，並瞭解來自西方的人本主義思想。

洪老師很鼓勵發展表現力，鼓勵追求形式語言。同時對重視基本功的同學不以為然，很多同學，包括我，沒有發現他在教學中有明確地表態說要打好基礎、基本功重要等等。他曾表示，根據他的經

呂墩墩在湖藝 79 級國畫班最後一次素描課的作業

呂墩墩 1982 年在湖北藝術學院的課堂作業

呂墩墩1982年在湖北藝術學院美術分部國畫班就讀期間所畫素描。本為〈簫聲〉一畫的原始素描採風，牛皮包裝紙反面，方炭精條，27×39cm。

呂墩墩為〈簫聲〉這一創作而作的速寫，餵奶婦女。

呂墩墩1982年在湖藝79級國畫班上的創作作業〈簫聲〉的炭筆畫稿，為深入長陽山裡駐留3週的成果。

驗，支持任何一種發展方向的努力可能面臨將來事態的發展有違初衷。在這個79級國畫班，有十分看重寫實訓練的，比如我和謝東虹，也有直接看重水墨訓練的，比如劉子建。也有欣賞別人素描畫得很寫實、讚賞紮實素描，但努力後發現自己走不了和別人相同的路，就採用一種類似於「將錯就錯」的策略來發展，比如羅彬。羅彬二年級的人體素描得到了洪老師的稱許，那次羅彬用全開紙畫人體，採用了木炭使勁地畫，摒棄了不必要的細節，畫面很黑，準確的說是黑白分明。洪耀華老師十分肯定地說「不錯！」。

洪老師多半是教我們的基礎素描，並在我們高年級教寫意人物畫。越到高年級他就管得越松，他不會親自示範寫意畫，也不把範畫拿到班上展出。有一次他站在我的後面對我的木炭的表現方式提出批評，他認為表現力不夠豐富，我說不知道如何豐富，您能不能示範一下？他接過我手上的木炭在畫板的邊緣翻來覆去地劃了幾下，弄出了很豐富的木炭效果，線條和調子都有變化。這是我第一次看見他拿我們的筆在我們的畫板上畫，不過還是沒有畫具體的形象。

記得他最後與邵老師一起指導我們畢業創作。我大三的創作草圖〈簫聲〉是不錯的，現在看來那時沒有判斷的經驗，畢業創作也應當堅持畫〈簫聲〉，完成其水墨製作，因為今天看來，一張創作畫上兩年無可厚非。

而邵老師乾脆說不能用大三的草圖作為畢業創作，因為專門為大四的畢業創作安排了收集素材的時間。為了要給畢業創作收集素材，我和老桂去了一趟沔陽。住了兩周之後，一個小店前老太太抱著孫子的景象浮現在我眼前，它本來自於我照的照片和速寫，我準備按照所拍的照片畫下來，而不是像〈簫聲〉那樣全部素材依靠速寫、素描。在與洪耀老師討論要不要用照片創作時，洪老師表示用照片也沒有關係，我爭辯擔心用照片會跟著照片走，會失去生動和概括兩個因素，我相信陳丹青的著名的七張畫是靠速寫、素描加上想像畫的。洪耀華老師打破了我的猜想，他像說秘密那樣，又將一隻拳頭擋在嘴前小聲地說：「陳丹青也用照片！」，我表示了懷疑，但他肯定地說道：「他用照片！」。

從他的眼神中可以讀出，他瞭解陳丹青的創作過程。

但〈簫聲〉那幅草圖始終有魅力，我能不能完善其最後的水墨製作呢？那時我沒有完善水墨的技巧資源，因而信心並不足。加上邵老師說了，三年級的創作不能代表四年級的創作，我只好想辦法畫好這幅〈生活〉（又名〈小店〉）。

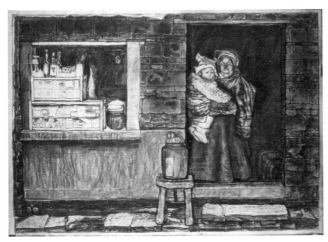

1983 年呂墩墩在湖藝美術系的畢業創作〈小店〉指導教師為：洪耀華（即後來的洪耀）和國畫系主任邵聲朗。這張畫未能選上當年的全國美展。170×130cm，炭筆原稿。

1983 年呂墩墩為研究〈小店〉道具而用水彩所作的現場採風

草圖出來以後，洪老師看了，表現出懷疑這張畫的價值，然後將一隻拳頭放到了嘴的前面，說：「將老太太的眯眼畫成瞎眼。」這下我還真拿不定主意，他說：「對，畫成瞎眼！」這似乎更現代派，他給出的理由是，這更能引起轟動效應，也揭示了一種真實的存在。他走了以後我最終採納了這一方案，即鋌而走險，就畫成瞎老婆抱孫子，這歷史性的改變改變了我的一生也說

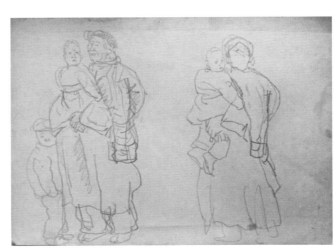

1983 年 3 月在湖北沔陽，啟發呂墩墩創作〈小店〉的原始速寫。

不定。之後的結果與我的命運掛鉤了，省美協秘書長陳方既在當年的美協通訊上評論了我的這幅畫，他寫道：是大意，非原話）：「可惜了，呂墩墩的畫這樣處理：村頭小路邊，一位瞎眼的老大娘抱著她的孫子，背後的窗口排放著香煙等小商品；從繪畫的技巧看不錯，基本功很好，可是老大娘畫成了瞎眼的！這要是表現舊社會就貼切了，而新社會這樣畫是什麼意思？」被「槍斃」就是這幅畫的結果。而「槍斃」這個詞，在那個時代是專門用來形容一幅不許存活作品的命運的。不過在相當長的時間裏我對這幅畫的處理沒有絲毫後悔，直到十多年以後我才想到幾個假設，比如，假如我畫完了〈簫聲〉會是什麼樣子？實際上，來自洪老師的影響，即那種革新精神，我一直在創作中奉行，即使今天不為人知我仍然感到無愧。

● 與洪老師走動（文／呂墩墩）

　　我的標題是一句武漢方言，我想專門談談我們師生的幾次相聚的時光。我這人不記數字，日子也是數字，我往往記住了事件，日期記不確切了。分配到湖北人民出版社美術組，我就覺得很難有機會再見到洪老師，我懷念讀書的日子，洪老師每天晚上來班裡「逛街」，談藝術。人的一生要是只談藝術是一個多麼幸福的事，那時和洪老師在在一起的日子，就是這個狀況。在出版社兩年，出版社也在變遷，先把美術組劃到長江文藝出版社，後來美術組獨立了，成立了湖北美術出版社，我的辦公室卻

洪耀老師與學生呂墩墩合影

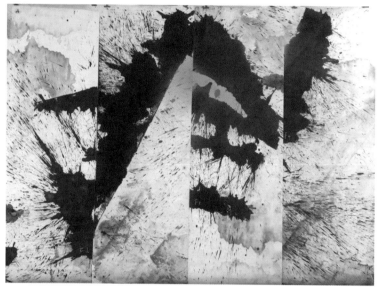

洪耀老師彈線作品

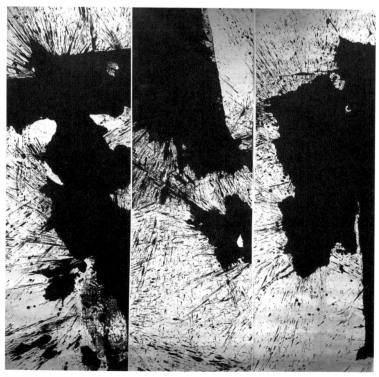

洪耀老師彈線作品

沒有變。1985年的冬天，有一天呂唯唯告訴我「洪耀華老師來了，在我們辦公室」，我們驚喜的見了面，我才第一次見到洪太太──徐老師，很漂亮，兩人穿的情侶裝，帶著長長白毛領子的薄棉襖，我心想，這要是走在街上，一定會被武漢人認定是外來的，很港氣，但是很快，這種毛領襖子第二年在武漢滿街都是了。洪老師找我和呂唯唯談到他的畫卡通的計畫，他讓我們做好準備，畫卡通，在香港出版，他說現在很火。我驚呆了，一句話也沒有，就簡單的說好吧。但我懷疑拿不下來，一來出版社的年還畫組就有稿子可以畫，我卻畫得少，不太喜歡。洪老師來動員，我想那就鍛鍊一下吧，但我心裡想，洪老師不搞藝術了？接下來幾年，洪老師沒有來聯繫我們，我們也把這事忘了。1987年我調到了華中師範大學美術系，真正搞藝術了。後來我在那裡出國援非，一去好多年。只是在前兩年我才知道，洪老師的卡通計畫擱淺在腳本上，沒有人能創作出符合香港年輕人心理的腳本，他回武漢辦學本來也有這個目的，即培養一批卡通人才。不幸的是，卡通熱慢慢消失了。回國以後我一度在《美術文獻》做雜誌，常常要去一些展覽的開幕式，2012年（如果沒記錯的話）有一個彭年生展覽的開幕式上，我與洪老師不期而遇，他們還是倆口子，交談之下得知洪老師早已全面投入彈線的創作，活躍在兩岸三地。他沒有在意看展和開幕式，卻與我聊起天來，我的狀況他瞭解了，他說你會英語很好，要保持。我自然要約稿，之後，他在《美術文獻》有兩次發表作品。

有一次在美術學院美術館的一個展覽的開幕式上，又碰頭了，我們坐到了

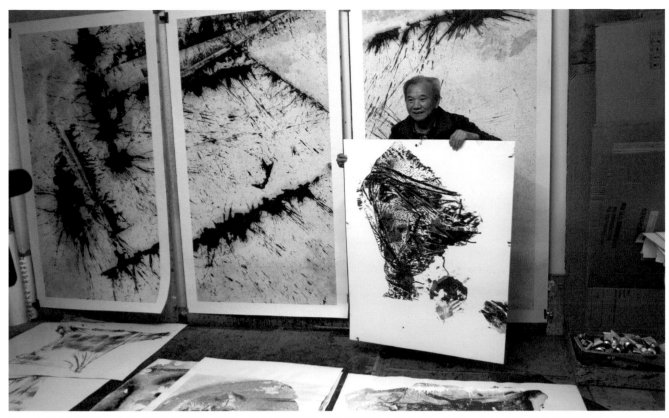

有一次我（呂墩墩）去洪老師在南湖的宅子，看見他在居住的空間畫較小型的畫，他說，畫大畫他就去他的那個大廠房。圖為當天我看到這幅畫裱在板上。

一起，正好那個研討會也沒有請我們倆，他感同身受地說，我們兩個有些一樣，離開一段因為缺席，回國後有理由被人遺忘，我說是的。我第一次給他看了當時的近作，裸花系列，他十分讚賞，說系列名稱也不錯。他評價道：按以前的標準有些感覺纖細，不過現在沒關係，這反倒是特點。

2015年洪老師約我寫文章，他有畫要登在《畫刊》，我寫了有關〈五角星〉的那幅畫，圍繞這事我去過他在南湖的家兩次，看到他的近作，徐老師總是很客氣，請吃飯，我們討論藝術時很深入很熱烈，他提出一個想法──在我的畫上彈線，我說好啊。他說下回到你的畫室去看。那時我已退出了《美術文獻》，在江漢大學宿舍區租了個頂樓的畫室，畫了一批新畫。

2017年洪老師夫婦如約來到我的畫室，他很少看到我的原作，有一次是給他汽車的後備箱中的幾幅畫，還有一次他先看到微信中展示的新作，要看原作，我又將畫帶在車上，在湖北美術館的一次大展前，我在僻靜的走廊上攤開了幾張大畫，我們討論了起來，他不再提在上面彈線的事，後來他告訴我，有人潑了冷水，他就放棄了。他當天有一個感受，他若有所思地說：「還是要畫」。那段時間我一直推測他那句話的意思，是說暫時放棄彈線，回到繪畫呢，還是在彈線作品中還是要加入繪畫的成份呢?他其實已經在這樣做好多年了。我最終還是沒有問。

在江漢大學的畫室，洪老師算是系統的看了我近幾年的作品，他說，你是很有特色的，他特別在我的一幅黃色調的、含有綜合技法的畫前看了許久，最後慢慢地說：「這張畫不錯」，我說，我也喜歡這一張。臨走時，他說，下次去我的畫室。但下次有了疫情。疫情三年，我們沒有走動，而我掛念著他們兩老的身體。直到2022年，合美術館舉辦回顧武漢的八五的學術展覽，我碰到他們兩口子， 我注意到洪老師走得有些慢，氣色有些虛弱，他們帶著口罩，沒有出席晚宴，徐老師說人太多，算了。陳孝信說，你們還很注意呀。我感到難過了，我推薦他們要補充維生素D3。

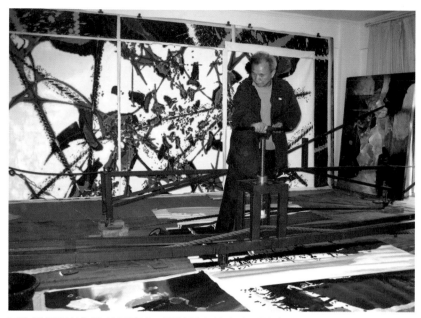

2023 年 4 月 24 日，我再去洪老師家，不曾想這竟是最後一次見洪老師。

圖為洪耀用他製作的兩臺大型彈線機在他大廠房的畫室裡創作

2023年4月洪老師和魯虹他們商量，準備出版一套書，搞個大型個展，籌備會時，他們把我叫去了，就在洪老師在華僑城的家裡，由魯虹主持會議，講了出版和展覽的計畫，分配了任務。

這之後我又去了兩次，是做些錄音的資料。每次我都宣揚一番我對維生素的認知，洪老師驚奇道，你蠻清楚咧。

2023年4月24日，我再去洪老師家，不曾想這竟是最後一次見洪老師。這次他拿出了一本大畫冊，是2018年由民生美術館舉辦的「1978－2018中國新水墨展」，洪老師指著2019年追加出版的大畫冊上登載彈線作品的那一頁，說：「你看，在展覽時的冊子上把我排第二，19年追加出版了大畫冊，結果我的又排到第一。這事你一定要寫進去。」我在這個時候把洪老師的表情抓拍了下來。

● 我與洪耀老師（文／羅彬）

在文革期間，學習畫畫、音樂或者舞蹈，這些現在稱為才藝的東西，比較流行。實際原因，卻不全是因為愛好或才藝，而是當時的社會實際需要。文革時期，宣傳似乎特別重要，與宣傳有關的文藝也就重要起來。自然，這學畫的人中就不全是愛好所致，我學畫，開始就不是特別愛好，所以主動性也不大。加以摹仿能力差，同時學畫，有人立竿見影，成效明顯，我卻得發酵好久，才略有感覺。繪畫基礎中的東西比如畫石膏、頭像這些，有些人上手就運用自如，於我似乎就有點隔，這種情況讓我和那些手熟的小夥伴在一起時總不免自慚形穢。進湖藝之後也大致如此，直到遇上洪耀先生，當然，那時還是洪耀華老師，情況才開始有改變。

那是二年級的專業素描，初次講評中我的作業就得到洪老師肯定，並且洪老師總能從我很稚嫩的習作中發現優點。這情形不僅讓同學們意外，說實話，連我自己也難免在心裡犯嘀咕。因為，有時我還真沒看出洪老師在習作中指出的那些好來。比如在畫人體時我愛用炭條側面刮出尖銳的印跡，他特別喜歡。另外，可能是我對形似天生就不那麼在意，畫畫時，常會於無意中變形，也都成為洪老師口中的優點。也不怪，現在來看，恐怕洪老師那時也是有些主觀。因為洪老師是中南美專最早的附中學

生，連附中帶本科讀了九年，受嚴格的蘇式寫實訓練，造型能力特強。而在80年代初正是他們那一代畫家求新求變，欲從現實主義樊籬中脫出的時候，班上寫實能力強的同學在他看來太傳統，而我畫不太准似成為個性所在，反而得到他的認同。當然，現在好理解，不等於那時候人人都這樣想。當時，就為洪老師的偏愛，甚至能明顯感覺班上造型基礎好的同學心中不平衡。

但不論如何，來自正面的肯定對我的影響很大，何況是同學們大都比較喜歡的洪老師的肯定。洪老師那時年齡應該近40，還是單身，喜歡和學生交往，常在課外到班上來和我們聊天。順帶說一句，當年在湖藝讀書，老師們正經講課少，聊天多，很多藝術的觀念、學習的方法也在這不經意的聊天中為我們所吸收。79級雖然同屬「新三屆」，可相比77級、78級，當時的文化環境又要寬鬆許多。同學們對藝術的看法可能還幼稚，但熱情很高。現在看來，洪老師藝術資格老，談資豐富，對當時尚較為封閉的藝術狀態十分不滿。所以總在挑起同學們對藝術的爭議，議論起來語速也會很快，顯得很激進，在不知不覺中用情緒傳遞著他對中國當時藝術變革的態度。

80年代初，湖北美術界結社風突起，老畫家成立「晴川畫會」，稍年輕的則組合「申社」。在「申社」的幾次聯展中，我們看到洪老師一直在求變，從題材到筆墨，形式和材料的變革不斷。而一次為大展創作中，洪老師突然拿出一幅非常寫實的人物畫，而題材則好像是正面宣傳國軍抗戰，這在80年代早期顯然還是禁區，作品自然夭折。而在我們記憶中，不斷創新、求變的洪老師給大家留下深深的印象。

畢業之後回老家沙市教書，和老師聯繫變少。大約在1984年初，有一次到武漢去省美術院老展覽館看展覽，遇上洪老師，旁邊還有一個年齡相當的女老師。洪老師告訴我是他愛人，姓徐，武漢水運工程學院的老師，並說他馬上要去香港。展館人多雜亂，沒有多講，這一別就是十多年沒有消息。只是偶爾從湖藝同學那裡知道一些小道消息，好像洪老師父親是台灣軍方高級將領，洪老師是作為繼承人過去的，徐老師也是類似情形要去香港云云。再見洪老師是在1990年代中期，那時我已從原武漢水利電力大學調到省美術院。

馮今松老師突然得病住院，國畫室的年輕人輪流替班照護，探病的人很多。一天晚上正好我值

湖藝美術系 79 級國畫班時期的羅彬

恩師洪耀與學生羅彬在家交流

洪耀老師1955年8月3日畫中南美專附中同班同學李
建先

羅彬1982年6月的人像速寫

班，又有訪客前來，原來是洪老師和他夫人徐老師。洪老師外貌變化倒不太大，只是徐老師稍顯富態。見面，才知道洪老師的身份已然是港台商人，回大陸一方面辦學，辦最時尚的動漫學校?一方面投資，好像是地產還什麼的。洪老師的新身分我倒是不驚奇，彼時大陸正是全民下海潮，官倒、私倒、瞎倒，你要是一樁生意沒做過，都不好意思見人。只是當時資訊量太大，最後我只記住了一件：全武漢最好的扎啤都是洪老師在提供。

他倆走後，馮老師跟我說：「小徐」，看得出來，馮老師和洪老師關係挺好，稱呼徐老師也隨意，「小徐，可是個大能人，幫耀華幹了不少事」。馮老師一向口不藏否人物，這慎重的讚譽我記下了。以後也會在不同場合時不時見到洪老師夫婦，不過大多是驚鴻一瞥，因為忙！經商辦學時的洪老師實在太忙了！

2004年後我到了中南民大美院，再見洪老師，是在剛開放不久的省美術館，一個當代畫展開幕式上。這一次見到洪老師大有不同，因為洪老師又開始談藝術，並且照舊的火力十足，很沖。老師面前，我自然諾諾。聊下去知道了洪老師在台灣又回到藝術圈，當然，是做當代藝術。就是這次見面，第一次聽洪老師談他首創的「彈線水墨」。再後來，去南湖花園洪老師工作室去探望，室中到處是已完或未完成的大幅彈線創作和在臺港海外辦展的資料。

見面聊天，也全無那曾經有過的經商痕跡，洪老師又回到我讀書時的印象中，一個雄心勃勃的藝術家！2011年隨湖北畫家去台灣辦畫展，事先聯繫了洪老師，恰好他們都在台北。因他們住房裝修不便，洪老師不讓我去拜訪。而是在電第二天晚上就和徐老師來到我們住的台北凱撒大飯店看我，二位老師慎重前來讓我有些手足無措，也很感動。

在台灣洪老師不僅非常盛情地宴請我們，還專門陪我去師大拜訪，又請他們搞收藏的朋友帶去逛台北古玩老店。在台灣，我們幸運的遇到台北101舉辦國際藝術博覽會，一家專做藝術家代理的名山藝術機構給洪老師做了專場。博覽會很大，不過各

個畫廊和機構的專場不是很大，展出多為中小幅作，洪老師的專場規模算大的了，此時，洪老師已改名洪耀。

　　這是我第一次在現場觀看洪老師抽象風格的作品，與印刷品完全不同。彈線,在宣紙或畫布上留下的痕跡與其說是線條，不如說是破壞。瞬間的巨大彈力，?動墨汁高速濺落在畫面，傳達出作者暢快宣洩的快感。這種觀感完全顛覆了我所認識的洪老師,生活中的洪老師很溫和。記得當年在學校時他有一個典型的動作：與人面對面講話，會習慣性地以手略略掩嘴，以免可能濺出口沫不雅。剛從「文革」那樣一個粗野時代過來，洪老師細膩的教養，通過這個細節讓人記憶特別深刻。儘管他偶而講話也會激動，但整體給人的印象還是一個比較傳統的謙謙君子。

　　不過，顛覆後的洪老師，並不讓人意外。因為很早我就發現，在洪老師溫和的外表下有一顆騷動而不安的心。儘管他早就在國內畫壇嶄露頭角，他的創作〈新書添不盡〉、〈糧船數不盡〉等都先後參加了全國美展。對於僵化、極左的那套創作模式他已經運用得遊刃有餘。但在改革開放以後，對藝術思潮極其敏感的洪老師開始了嚴肅的思考：藝術對於他到底意味著什麼?就在他指導著我們按照老套的教學體系學習時，在他的內心正在進行激烈的衝突與選擇。正是這種內在與外在的分裂使他在教學中可能偏激，因為他對藝術衝動與創造的欲望促使他開始否定曾經的自我，並私下裡從極為寫實，跳躍性地嘗試抽象。當然，徹底的變化還得到1984年，洪老師移居香港之後。

　　香港居，大不易，為了生活，洪老師曾從事過電影廣告、商業插畫多種工作。可是他對藝術的探索卻從未放棄，近乎邏輯性的宿命讓他找到彈線。關於彈線，眾多理論家給出眾多的說法。在我看來，不過是一個真正的藝術家在多年迷途之後對藝術價值的反思。當然，洪老師講了一個屬於自己的故事，說他祖父是開棺材鋪的，他從小就喜歡看木工師傅用墨斗彈線，鋸木板。這可能是個事實，童年記憶在以後的人生中不斷沉澱發酵以致釀成一種新的東西，也是很多人有過的經驗。但舊時的木匠存在已多年，未遇洪老師之時，墨斗僅僅只是墨斗。由墨斗彈線的跡象而生髮成如此系列巨作，卻只有洪老師一個。以致洪老師不無自豪地說：線條人人

79 級國畫班羅彬 1982 年於湖北長陽縣體驗生活時的人像速寫

79 級國畫班羅彬的鄂西速寫

79 級國畫班羅彬鄂西風物速寫

心中有，彈線人人筆下無。這「有」和「無」的相對論，是讀書期間洪老師關創作對我們常說的一句話，洪老師用自己的畢生追求，對什麼是藝術家的創造性下了一個極好的注腳。

此後也偶爾會去老師座落於南湖的畫室拜訪，從微信連接裡，更是看到洪老師總在忙忙碌碌的參加各種各樣的畫展，從美國到歐洲，直到聯合國總部，洪老師創造的欲望是那樣強勁，從不停息。當然也偶爾聽到他的抱怨和苦惱，都是渴望自己的藝術能為更多的人去理解，能得到專業的認同。

2018年，我的水墨個展「入戲」在武漢美術館舉辦，請洪老師和徐老師過來看畫，洪老師很認真地看完了全部作品，說了很多鼓勵的話，也對我接下來應該怎麼畫提出很中懇的建議，依然是快人快語，毫無保留，感受到老師對一個老學生的深情的關愛。特別讓人感動的是，洪老師好幾次都主動提出，為我聯繫台灣的畫廊，希望能促成我的作品赴臺之行。只是自己覺得還有很多要表達的東西還在努力中，多次延遲以致辜負了老師的期望。

去年春節，到華僑城老師的新家看望洪老師，在他高層的家中，眺望窗外美麗的東湖，特別讓人心曠神怡，那天聊了很久，主題自然還是藝術。徐老師向我說，這次疫情，對洪老師身體還是有些影響，畫大畫的精力不夠，但他閒不住，竟然學會用電腦來做構圖。洪老師馬上興奮地打開電腦，面對螢幕上一幅幅樣式多變的畫面，把他關於創作的新計畫、新思考，急不可待地傾訴出來！那天聊得很晚，晚上去了一家風味別致的私坊菜吃過晚飯，才在社區商街朦朧的夜燈下告別！臨別的時候徐老師偷偷對我說，前一段洪老師身體不是很好，有阿茲罕默症趨向，言語之中，明顯有著擔心。我安慰徐老師，這個病現在得的人確實很多，但洪老師已過80才有趨向，應該發展不會太快。看他那天雄心勃勃，精力無限的狀態，萬萬沒想到，噩耗會來到那麼快！去年6月5號的晚上，突然接到徐老師電話，告訴我洪老師走了！第二天我去了洪山殯儀館，去向洪老師最後告別，因為沒有向外公開發佈洪老師去世的消息，告別儀式規模很小，鮮花叢中，瘦小的洪老師看起來極為安詳，儘管他還有那麼多的衝動和願望，此刻，已入永恆！

之後的好長一段時間，每當我打開洪老師的資料夾，看到那些巨大尺幅、激烈彈線墨痕的作品圖片，腦海就總會浮現起鮮花中安詳躺著的，瘦瘦小小的那個老人。難以想像，是怎樣的意志和情感，去催生這些對自我強烈的超越與創造？我想，當洪老師將藝術情感貫注到他的全部力量，全部身心中時，一定有巨大的快樂產生，只有藝術創造所實現的無窮魅力，才能聚集起如此巨大的力量去激發人的能力，甚至不惜犧牲平庸的快樂和平靜的生活。

畢竟這個世界，他來過，奮鬥過，放任了自己的意志，然後離開……。

● 有關洪老師的日記（文／胡智勇）

我們國畫班是1979年進校的，大二上學期一開學就是洪耀華老師上的人體素描課，共五周。印象當中，洪老師是非常注重表現形式和畫面效果的。在教學中，他常常提示一些表現力強和有感染力的東西，要我們注重如何表現。在那個注重造型基本功的年代，洪老師似乎有一種超前的意識，特別注重培養學生的藝術感覺能力，只是我們當時的領會和接受的程度不同而已。

以下是我當時的日記，真實的記錄了我對洪老師素描課程的理解和思考：

79級國畫班十位學員之一胡智勇的現代照，湖北大學美術學院教授。

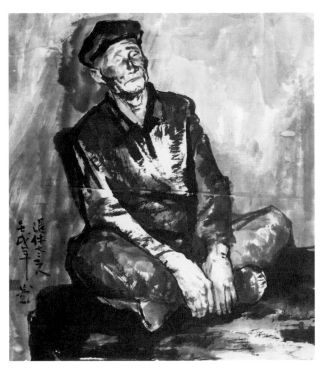

胡智勇在湖藝美術學院就讀期間的水墨寫生。72×68cm，
1982年。

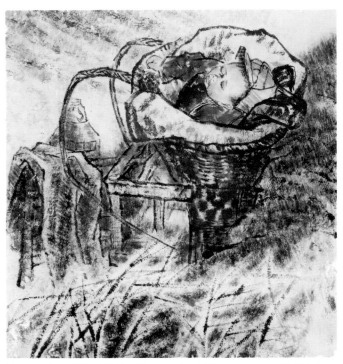

湖北長陽泉水灣採風後創作練，〈二月蘭〉1982年胡智勇作，
96×96cm。

（1980年）10月10日，五周的素描課馬上結束了。

洪老師（洪耀華老師）比較注重表面效果，注重藝術手法，最明顯的一點就是在畫十至廿個小時的較長期作業時，最後看上去好像只畫了幾個小時，找出那幾筆特別「帥」的。像蘇聯卡俐托夫斯基的（畫）他就大加讚揚。

謝、羅（謝東虹、羅斌）就是明確地向這個方向追求，不過小謝要內在一些，他很注意結構。紫建也有此趨勢。

畫面的效果是應該講，但我覺得不能忽視了素描的根本任務，特別是國畫專業，素描的畫面效果再好，一但畫國畫就非得另起爐灶不可。用國畫來繼承素描效果是不行的，只有有了相當的國畫基礎（瞭解國畫是怎樣表達對象的）再畫素描，這樣的素描效果才有價值。西畫不同，它可以照搬那樣的一種素描效果。

石魯先生說得好：對國畫來說，素描是條件，書法是基礎。……那麼，作為條件的素描的作用是什麼呢？一是表面的和內在的瞭解對象的結構，二是收集形象。這樣才是充分利用「素描」這個工具，並且不使它喧賓奪主，讓筆墨來做它的奴隸。

● 恩師給我動力──大學時代難以忘懷的學藝時光（文／韓雲清）

歲月悠悠，宛如一條奔流不息的大河，我們每個人都會或長或短，定格在這條大河的某一段時辰上，與它同流淌。作為有思有想有體驗有記憶的

79級國畫班同學韓雲清

左圖：〈畫速寫的韓雲清〉8×6cm，鉛筆，呂墩墩速寫。

右圖：在 79 級國畫班 10 名學員中有兩名女生，一位是本文作者韓雲清，另一位是陳瑛，圖中陳瑛執毛筆，或寫或畫，不復記得 6×8cm，鉛筆，呂墩墩作。（編者特別注釋：陳瑛在洪老師夫婦創辦的武漢設計學校中曾立下汗馬功勞，辦學初期，學校急缺設計教師，那時設計類教學人才奇缺，陳瑛正好在武漢水利電力學院擔任設計課程，遂成為了最佳人選，就承擔了設計這一塊的所有課程，對於學校來說，當時是重要的幫助，徐老師至今記憶猶新。）

個體人，心中也會定格一些難以抹去的某事、某物、某人，永久的駐入心間，難以忘懷，並值得去回憶，值得去緬懷，為的是讓那些美好的、善良的、有意義、有價值的人和事，化作精神、風尚、榜樣從而發揚下去。

時過春秋四十載，洪老師仙逝，而洪耀老師昔日的諄諄教導，依然是寶藏，留在我們的記憶裏。1983年初秋，我有幸邁進了綠樹成蔭的湖北藝術學院的大門。在那裏我相遇了許多良師和學友。洪耀老師就是我終身難忘的良師其一。

初識洪老師，映入眼幕的是外表樸實、性情溫和、舉止文雅、談吐有章的高知形象。好的老師總是被風華的菁菁學子們喜歡和關注。同學們紛紛談論洪老師是名校廣州美術學院畢業，造型能力超強，藝術見解獨特，學術思維活躍。親其師，信其道，樂其學，我班同學都期盼著什麼時候洪老師能親臨我班的課堂。良好的願望總是能如期而至。在我大二上學期時，洪老師授教於我班半身像素描寫

恩師洪耀在台灣榮獲文馨獎藝術類銀獎

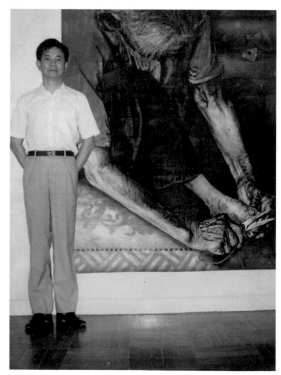

湖北美院洪耀華老師任課期間作品：〈小腳女人〉，1983 年，國畫，185×135cm。

生課。授課中，洪老師輕握炭筆，邊講授邊示範，不知不覺中就嫻熟穩健的將人物的形體特徵和精神狀態刻畫地惟妙惟肖。一幅示範畫，讓我班同學看的瞠目結舌，明明白白知道了什麼是造型的高度，對洪老師的敬佩之心更加油然而生。洪老師在給我們做個別輔導時，也句句都指點在畫面如何表現的關鍵之處。記憶深刻的是，在一次全班習作的講評時，洪老師拿出一幅人物形體畫的較準確，人物神態表現欠差，和一幅畫的人物形體欠佳，但人物神態表現較好的兩幅畫，讓班裏的同學們談對兩幅畫的看法。同學們都認為形體準確的那幅畫畫的好。洪老師笑而輕語地糾正，還是那幅表現出人物神情的習作畫尚好。原因在於，藝術最終是注重精神的表現。

授予畫家洪耀先生斯特拉斯堡文化大使

畫家洪耀與歐盟文化友好協會主席泰奧菲女士

　　人物素描寫生，也是一樣，練習人物形體表現準確固然重要，但注重人物神情的表現才是最重要的。一席指導，讓當初我們還處於懵懂學藝時期的學子，對重形輕神的錯誤認識有了新的認知。短短的四周學習，同學們不論是技藝還是審美等多方面都得到了不同程度的提高。最讓我難忘的是，大三上學期上水墨人體寫生課，得知又是洪老師授課，又高興又緊張，於是面對女人體模特時，精力格外集中，不知是認真還是一點小才情所致，當洪老師來到我的畫前指導時，竟說我畫面把握得不錯，感覺很好，女人體畫得很生動，有味道。那是一種並非有意為之的微微變形，洪老師肯定的是那種本能的、出自天性的變形，與其說是變形，不如說是在不能達到準確再現的時候，以其理解處理了某些部位的形體，形成一種似乎是人為的表效果，這可能是成熟的藝術家苦心孤詣、極力追求的味道。但往往竭力追求所達到的效果，可能不如順其自然、量力而行，卻真實地暴露自己但真實生動，這種體悟，也只有多年教學以後慢慢得到。

　　能得到我所崇敬老師的表揚和肯定，心中有說不出的高興，最後在洪老師的悉心指導下，這幅女人體水墨寫生畫，竟被作為優秀的習作留存學校了，這是我從來想不到的，這次不期而至的表揚，讓我對今後的學習產生了極的動力和鼓舞。更值得一提的是，洪老師這次教與學的小小經曆，影響了我以後三十餘年的教學生涯。每每授課時，我經常以親身的感受為例，對學生多加加以肯定和表揚，有意多留存學生的繪畫習作，作為一種教學技巧，去激勵學生的求知動力。欣慰的是，這種教學技巧，往往獲得了好的教學效果。

　　天涯海角有盡處，唯有師恩無窮期。雖然我與洪老師只是在大學時代短暫的相遇，並受其於教，但恩師的教誨，卻永存心間，終身難以忘懷。

圖版

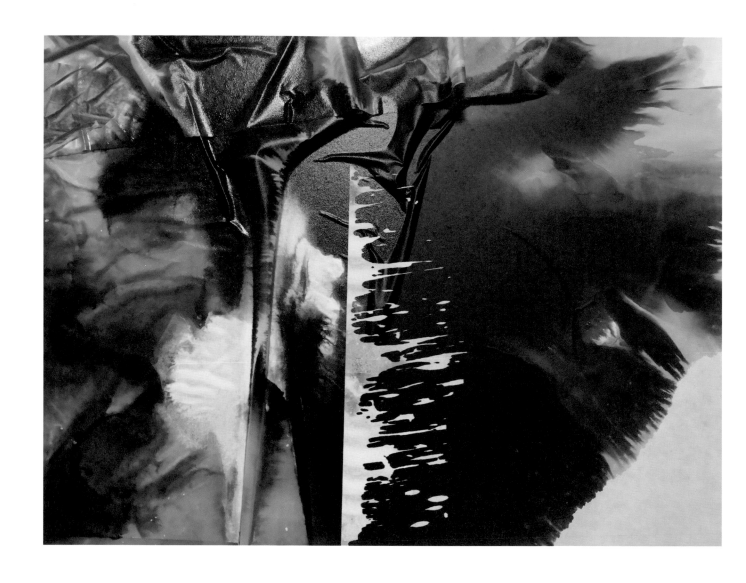

水墨彈線　2012　宣紙、水墨　90×120cm

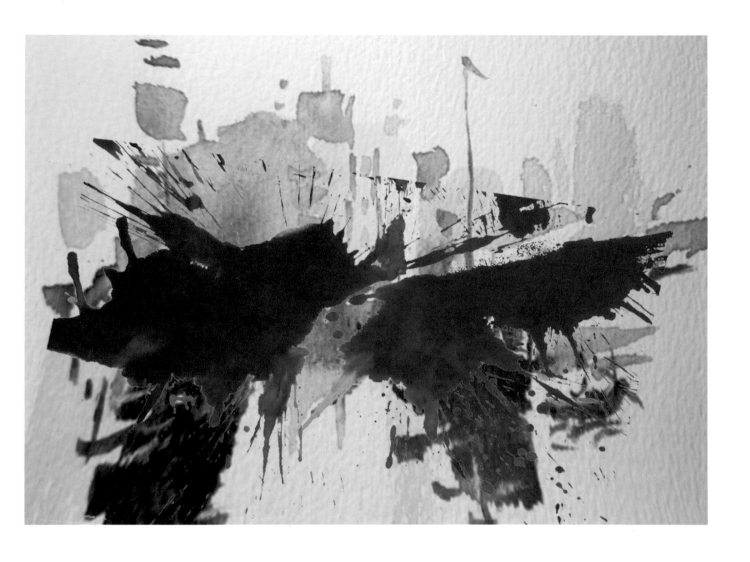

水墨彈線──小品之三　2013　83×60cm

水墨彈線──月光　2013　74×104cm

水墨彈線（嬉戲芥子園） 2013　紙面、壓克力
65×116cm

水墨彈線　2013　中國紙墨　50×200cm

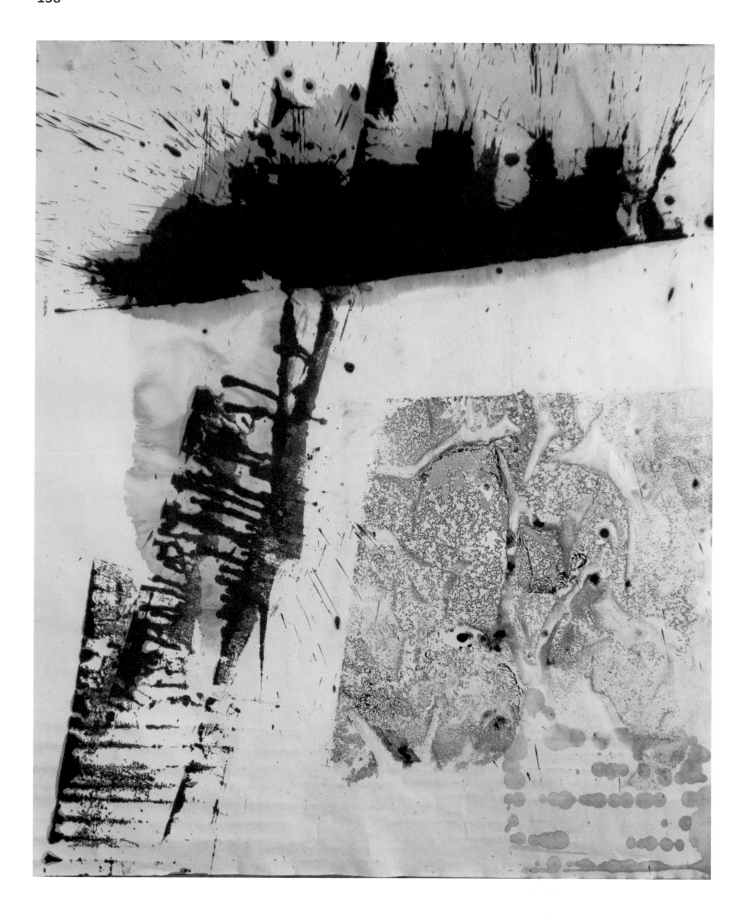

水墨彈線　2013　70×86cm

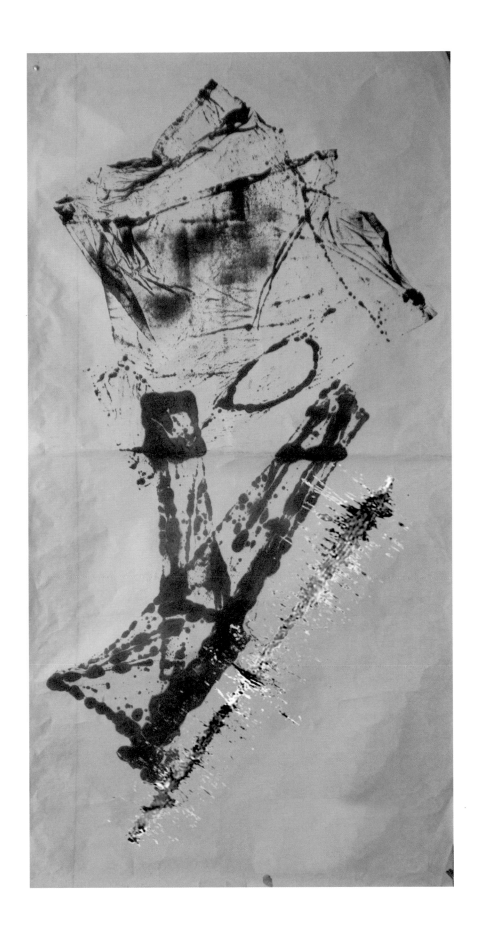

水墨彈線　2013　85×170cm

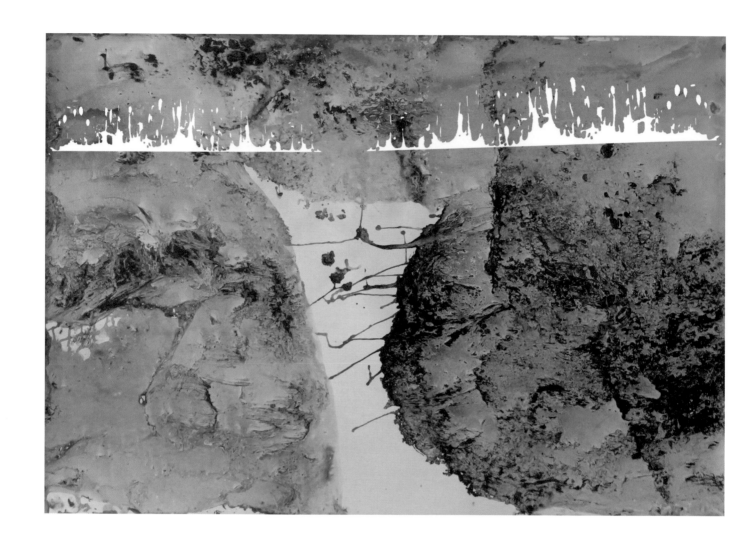

水墨彈線　2013　97×70cm

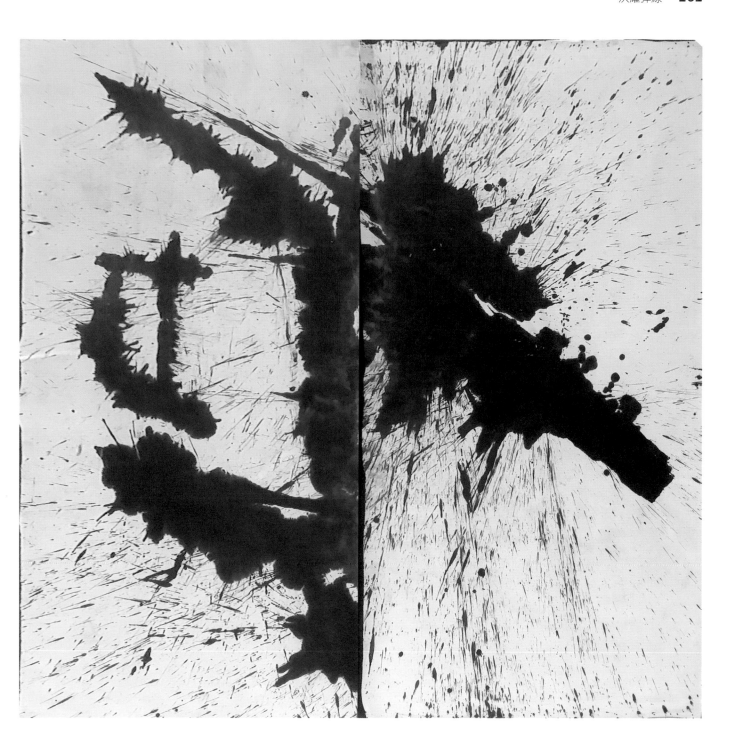

水墨彈線　2013　100×100cm

切割彈線　2013　油畫　475×200cm

彩彈　2013　水墨、壓克力　104×83cm

水墨彈線　2020　綜合材料　100×100cm

彈水袖　2013　宣紙、水墨　200×200cm

彈中國字（英雄） 2013 120×100cm

彈中國字（舞）　2013　紙本、壓克力　75×93cm

彈線　2013　綜合材料　宣紙、水墨　70×100cm

調侃芥子園　2013　油彩、畫布　90×120cm

調侃芥子園　2013　水墨、壓克力　110×150cm

調侃芥子園　2013　水墨、壓克力　110×150cm

觀念彈線（反射）之二　2013　133×90cm

日月如梭　2014　水墨、紙本　124x100cm

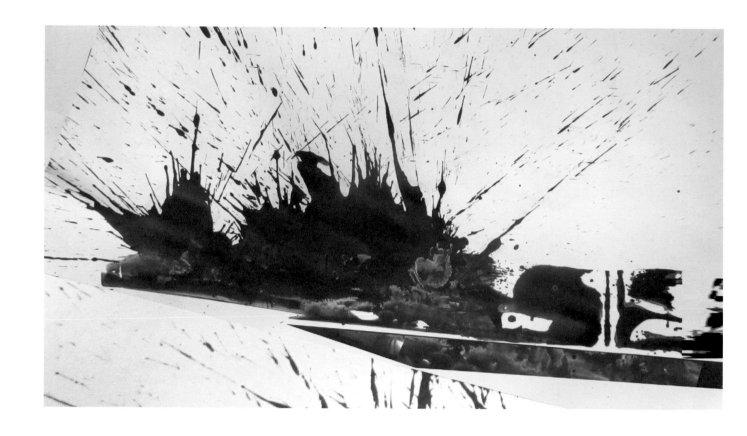

水墨彈線　2014　宣紙、水墨　80×110cm

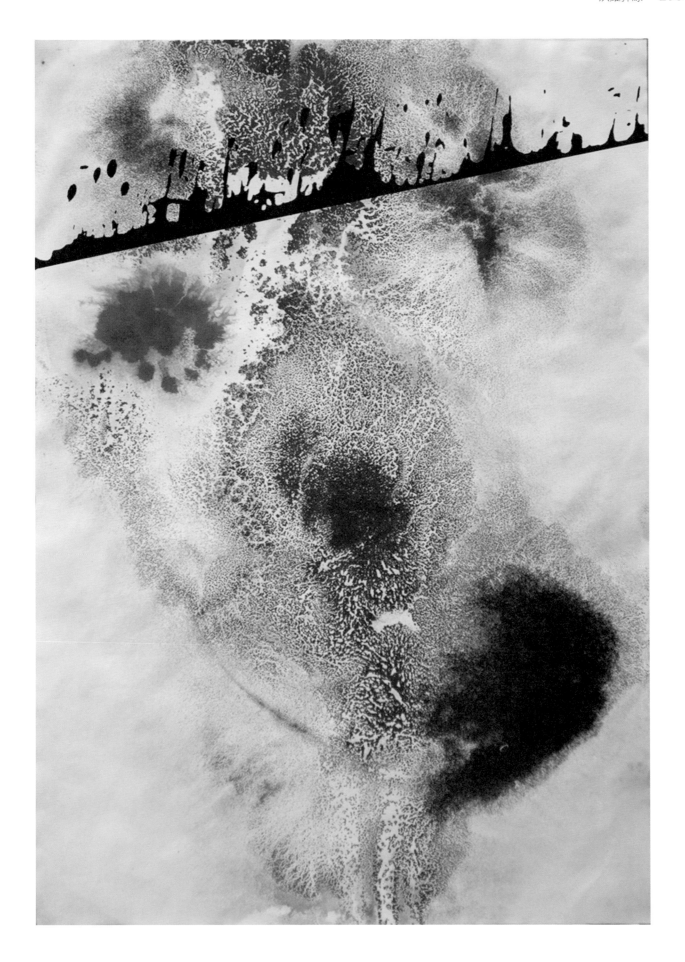

氣韻生動　2014　宣紙、水墨　70×100cm

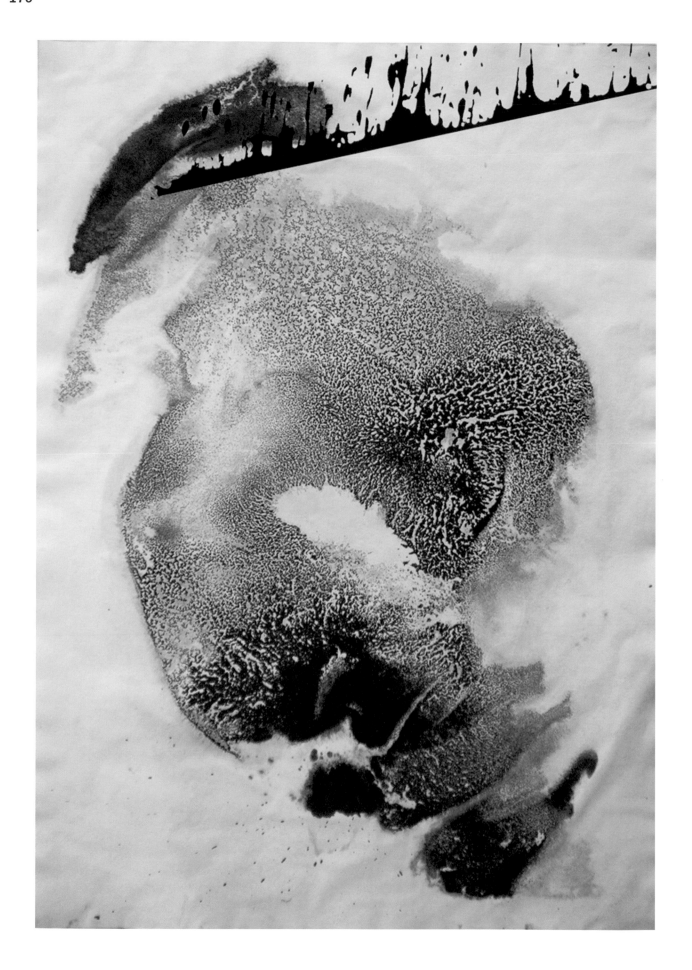

水墨彈線　2014　宣紙、水墨　70×100cm

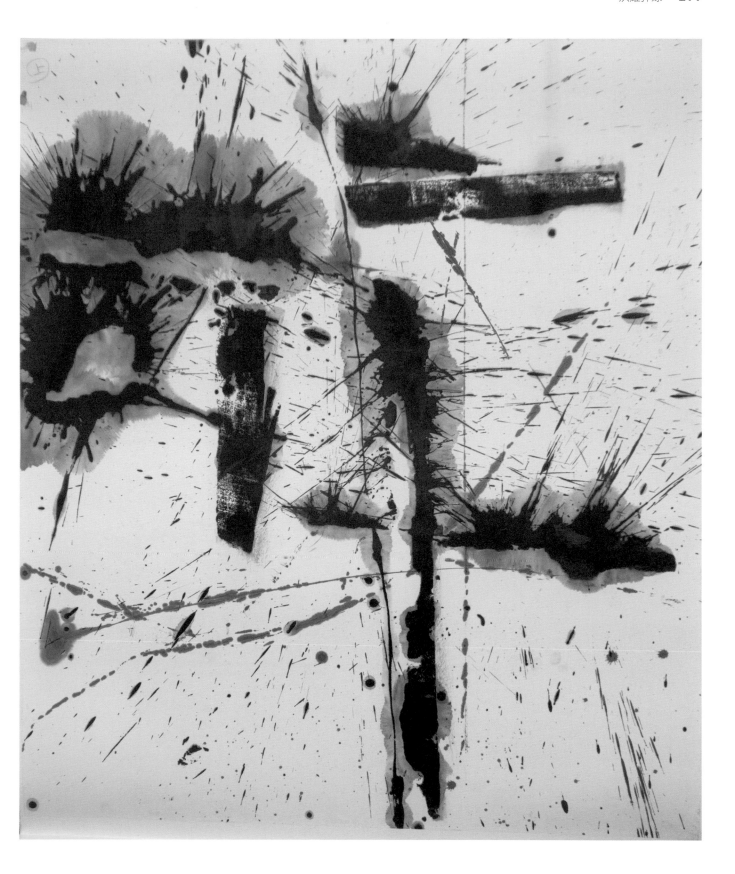

水墨彈線　2014　宣紙、水墨　100×120cm

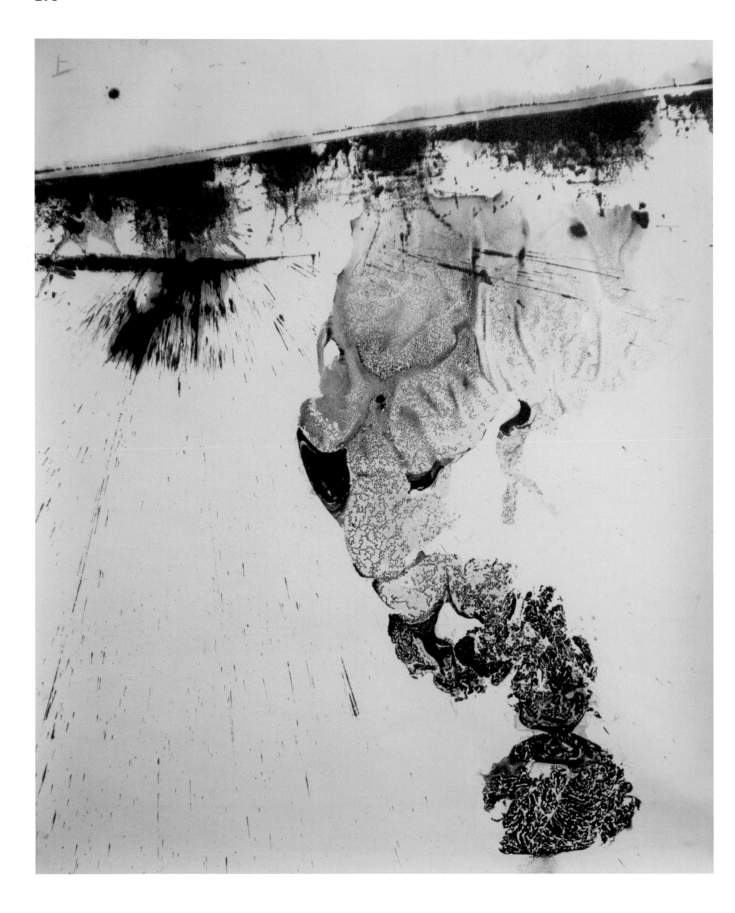

水墨彈線　2014　120×100cm

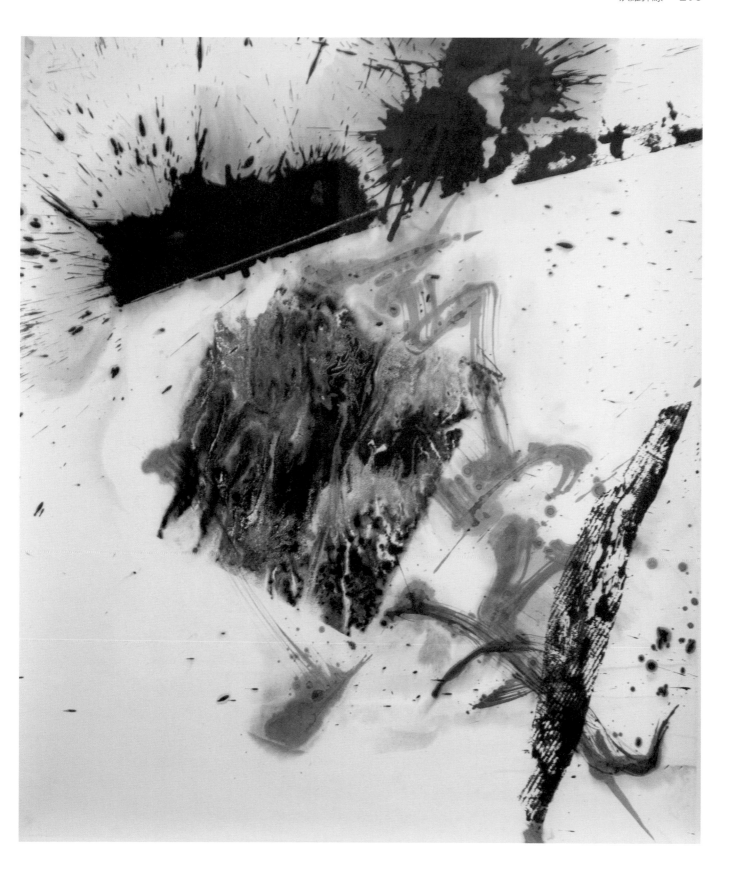

水墨彈線小品系列　2014　120×100cm

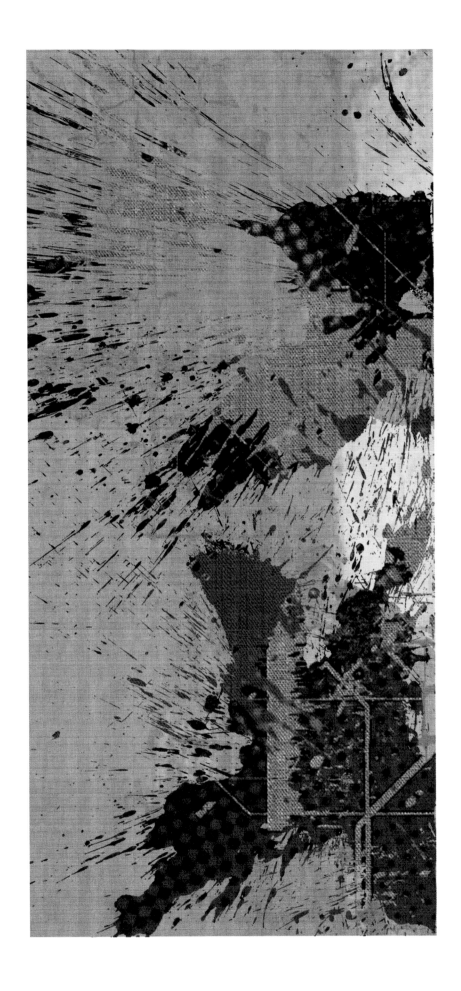

怒　2014　墨壓克力、綜合材料　80×180cm

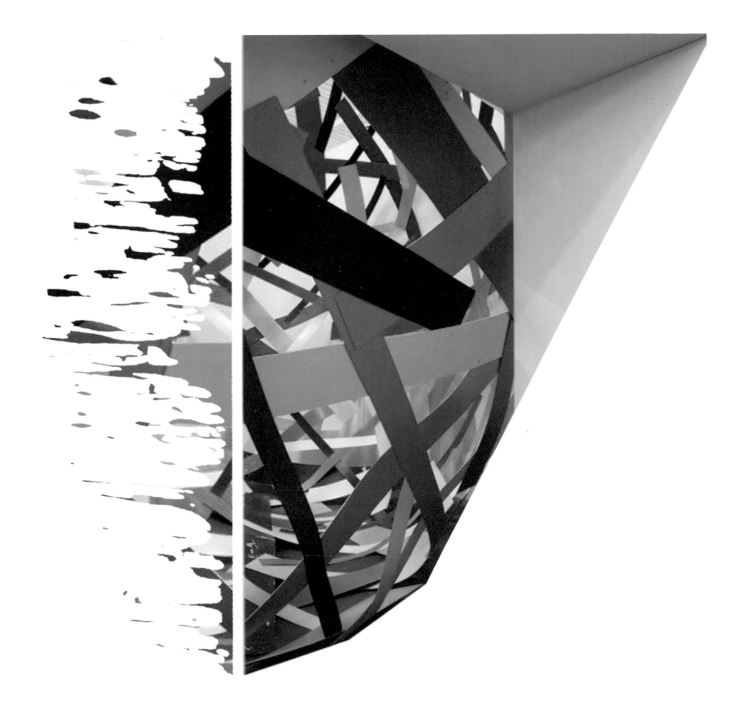

彩彈　2014　壓克力　80×80cm

淡墨彈線之一　2014　95×95cm

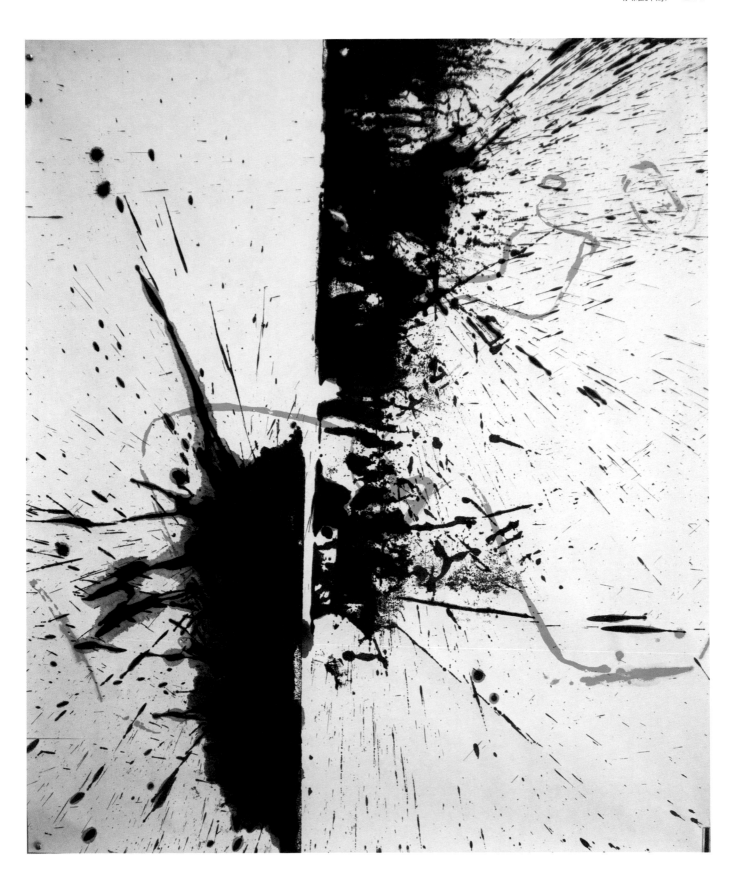

千載一彈　2014　120×100cm

解構芥子園　2014　94×70cm

彈中國字（成）

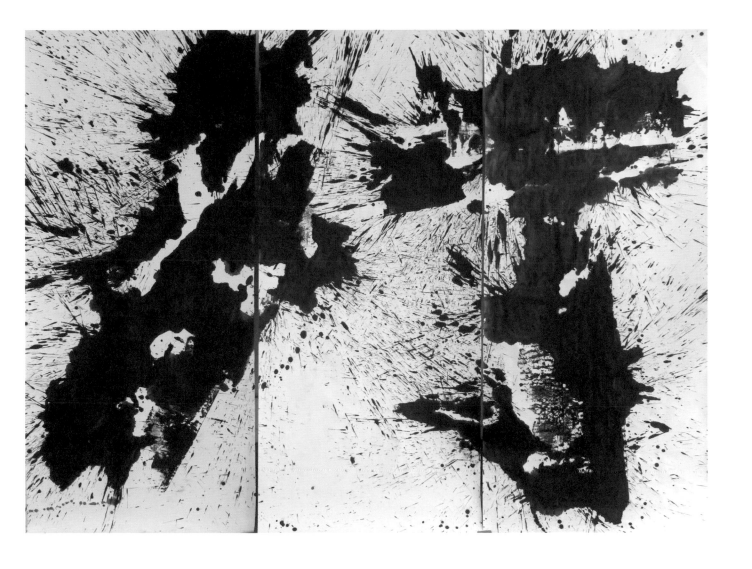

彈中國字（成）　2014　220×360cm

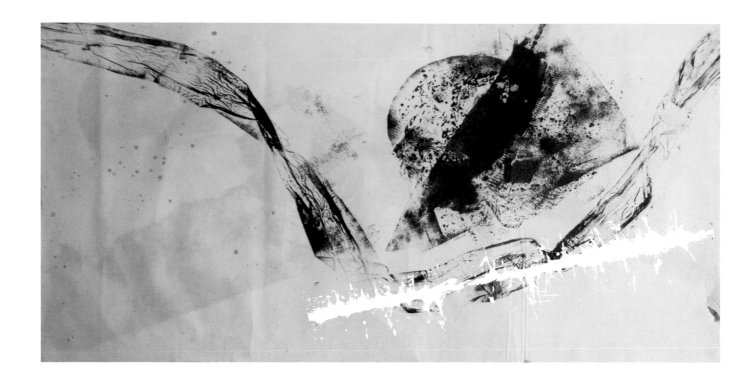

彈水袖　2008　宣紙、水墨　100×200cm

彈旗袍　2014　綜合材料　100×37cm

觀念彈線　2014　112×81cm

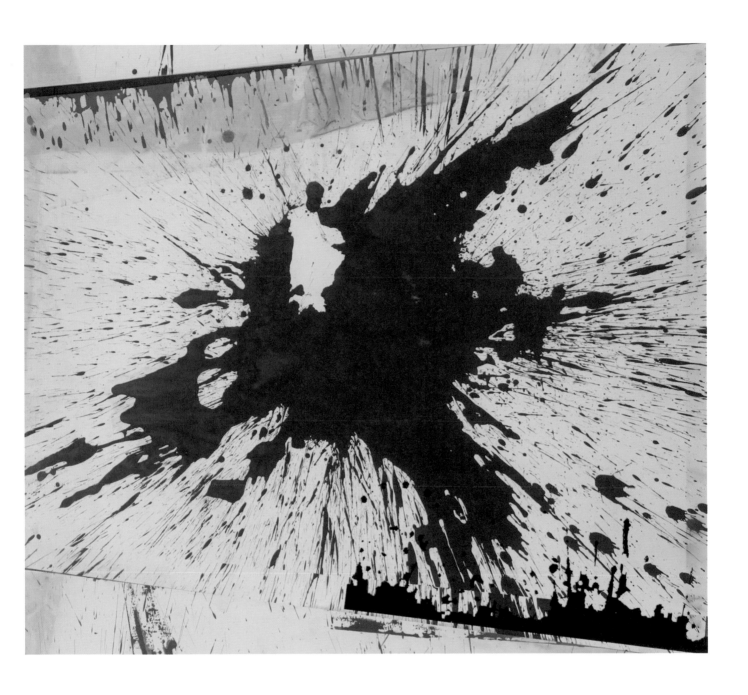

水墨彈線　2015　240×240cm

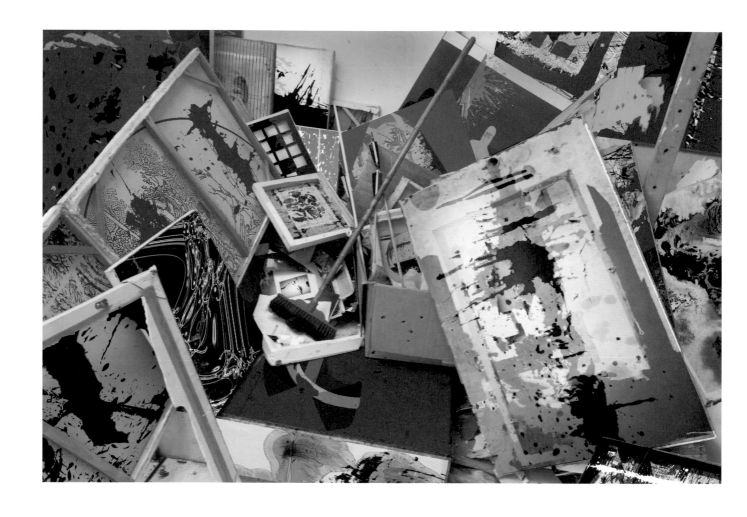

垃圾場　2015　攝影、觀念　80×110cm

博　2015　綜合材料　80×120cm

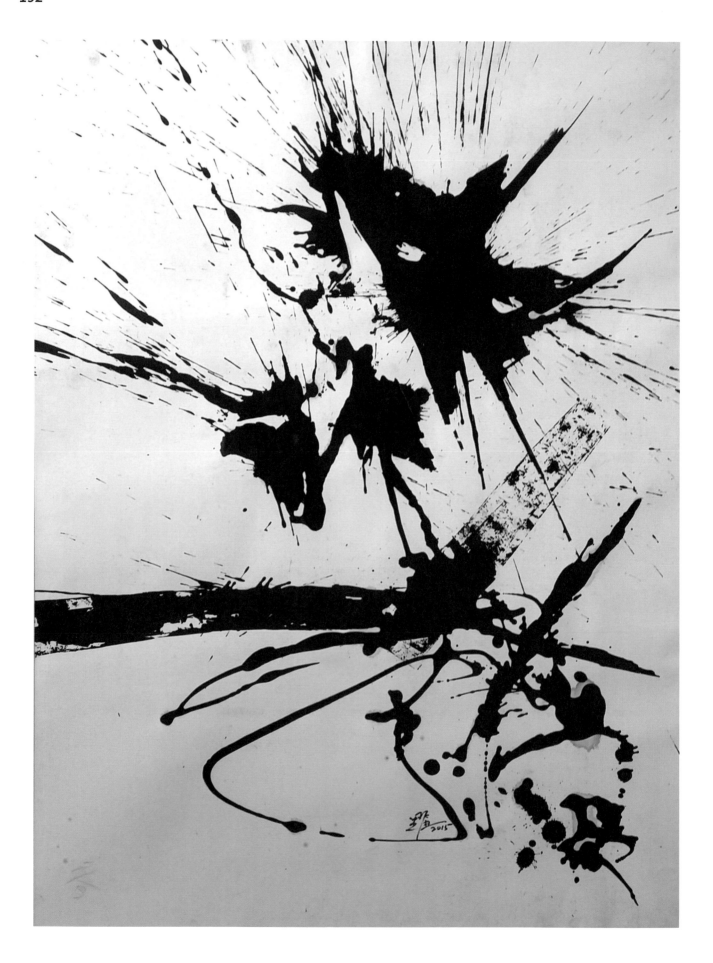

彈中國字（春喜） 2015 水墨、紙本 110×80cm

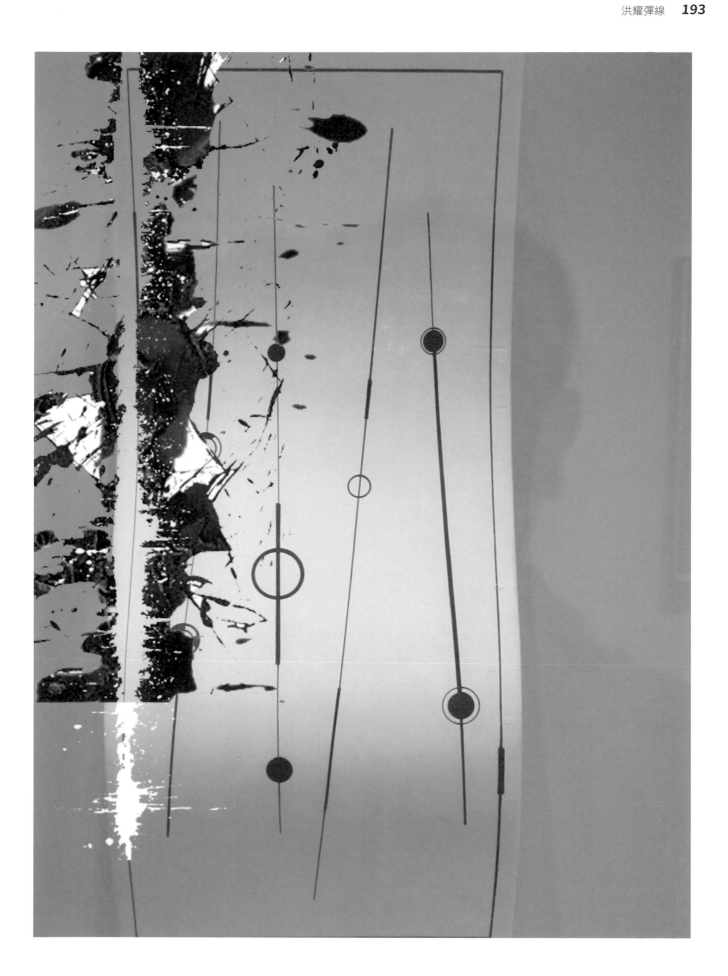

彈光影　2015　綜合材料　60×80cm

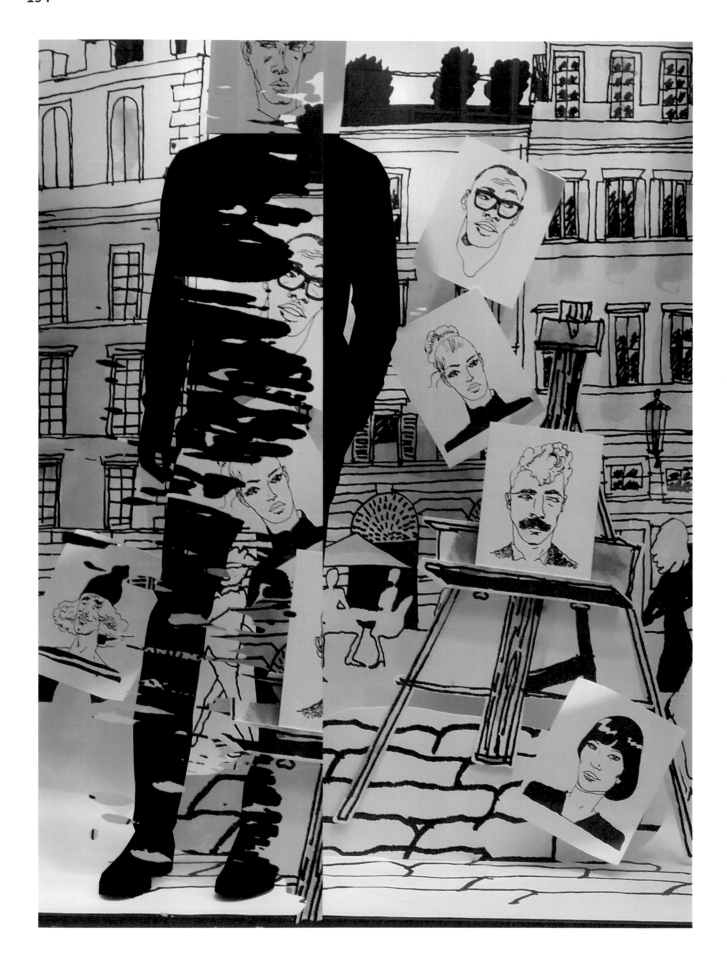

彈折射　2015　拼貼、壓克力　90×120cm

彈青花　2015　壓克力　70×93cm

潮　2015　行為、噴漆　100×140cm

韻　2015　布、水彩　80×80cm

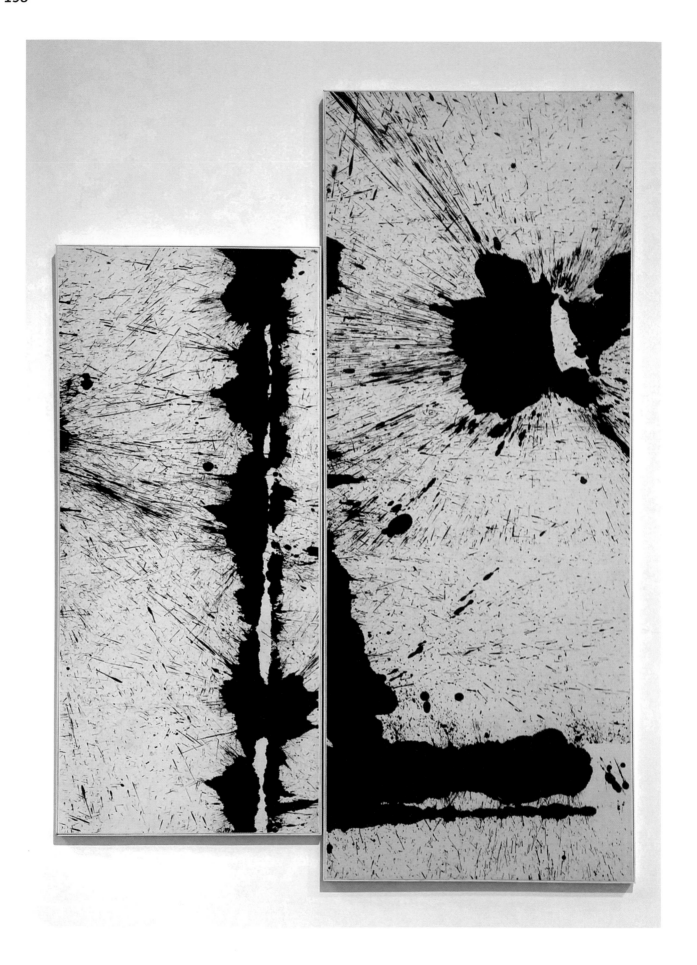

觀念彈線——松竹梅　2015　宣紙、水墨　140×200cm

觀念彈線──兒童畫四聯　2015　107×70cm

觀念彈線（幾何） 2015 70×64cm

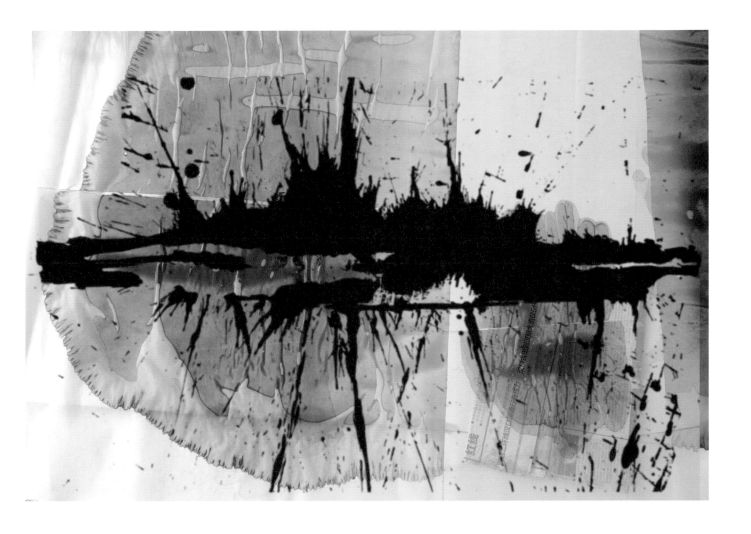

水墨彈線──屋漏痕小品之一　2016　129×90cm

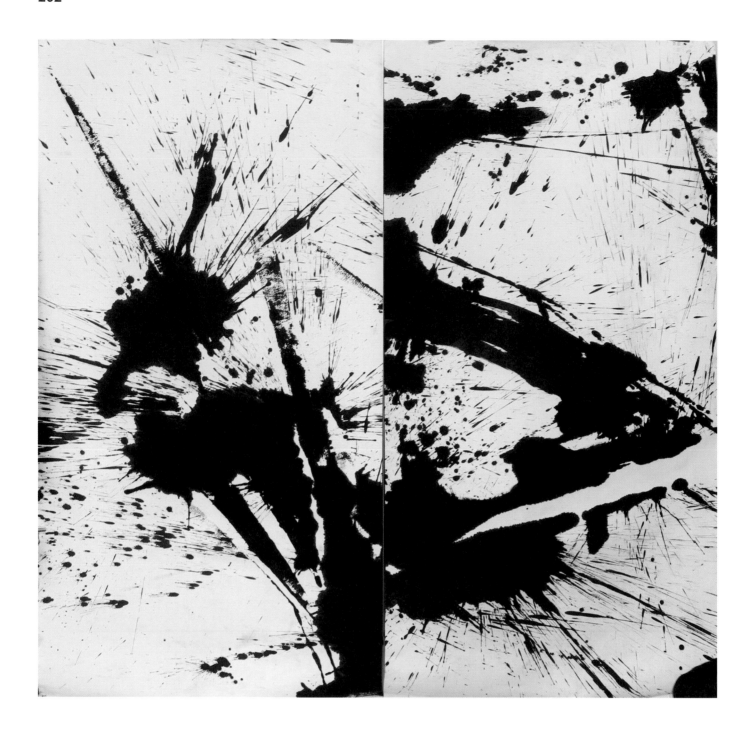

水墨彈線　2016　宣紙、水墨　180×180cm

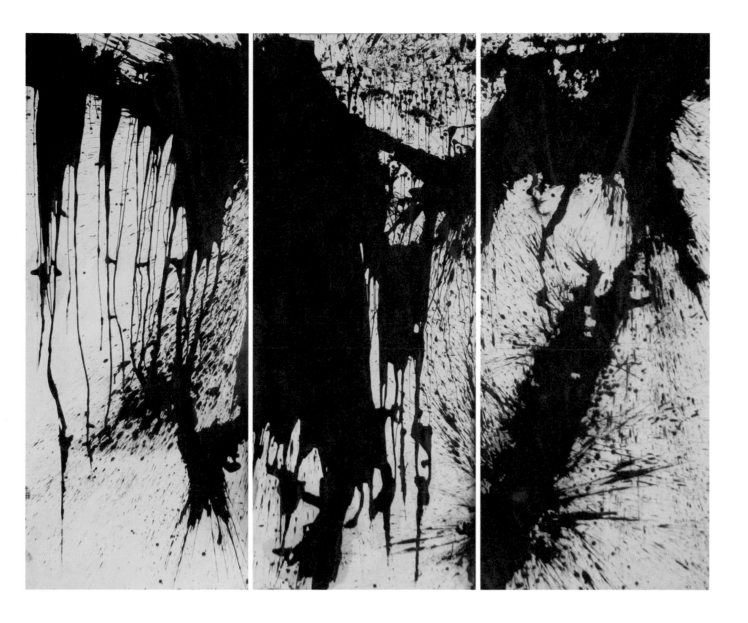

水墨彈線　2016　綜合材料　300×360cm

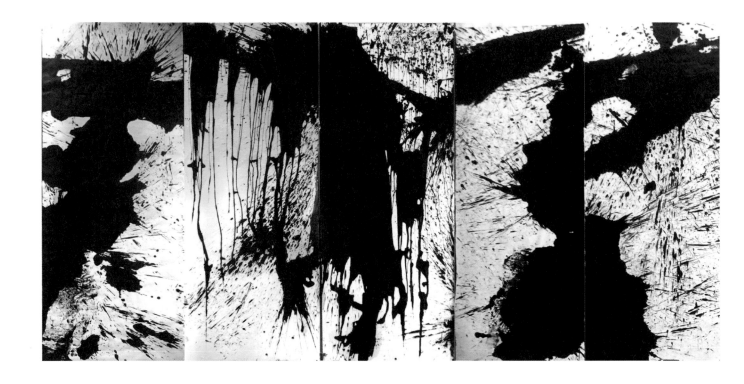

水墨彈線　2016　300×500cm

水墨彈線　2016　綜合材料　600×300cm

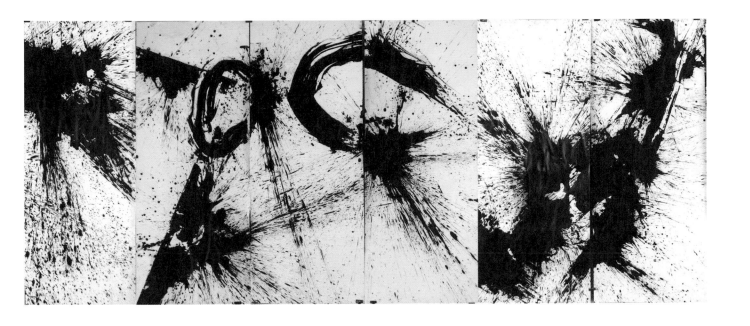

水墨彈線　2016　綜合材料　600×300cm

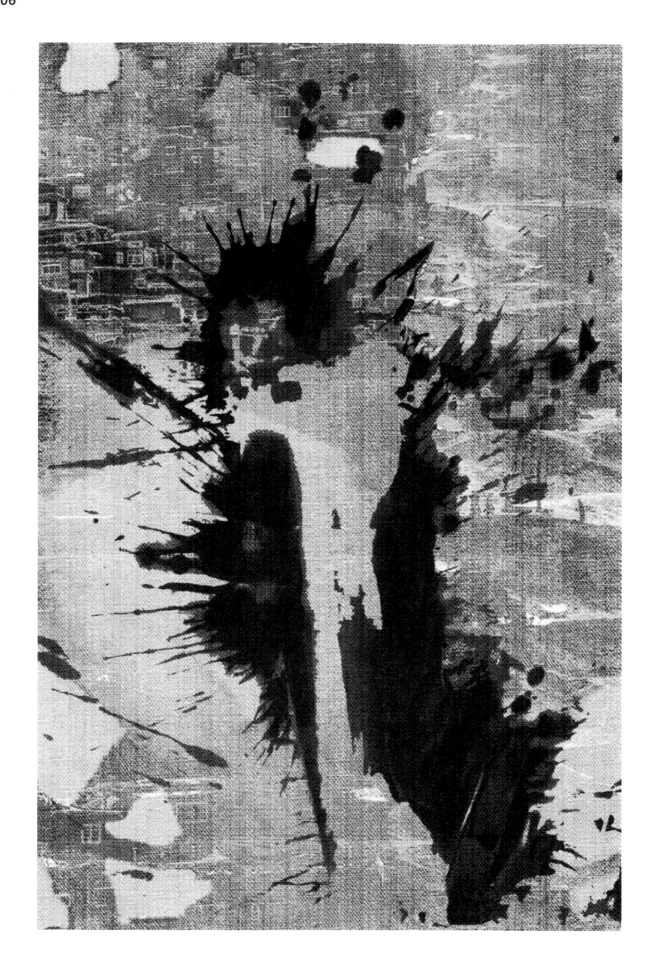

沙塵　2016　106×70cm

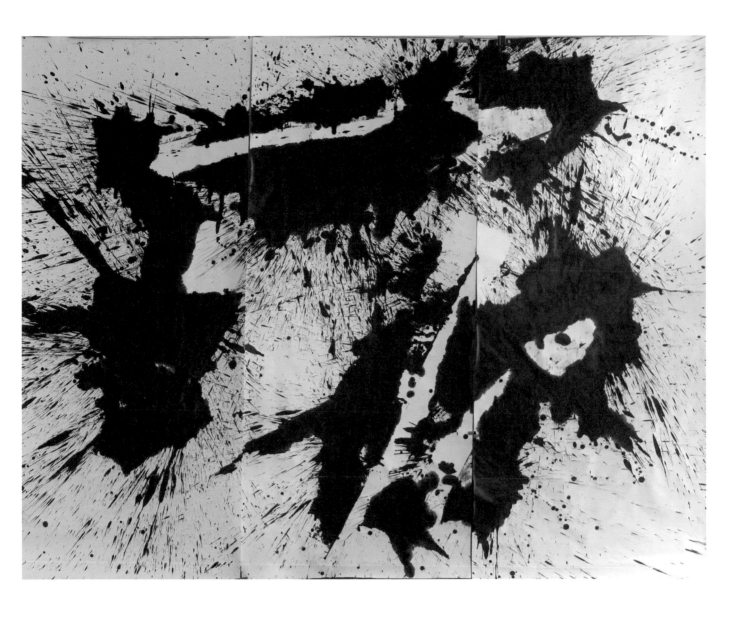

彈中國字　2016　宣紙、水墨　300×360cm

彈名作（觀念） 2016 水墨、攝影、拼貼、觀念 90×120cm

彈彩　2016　145×81cm

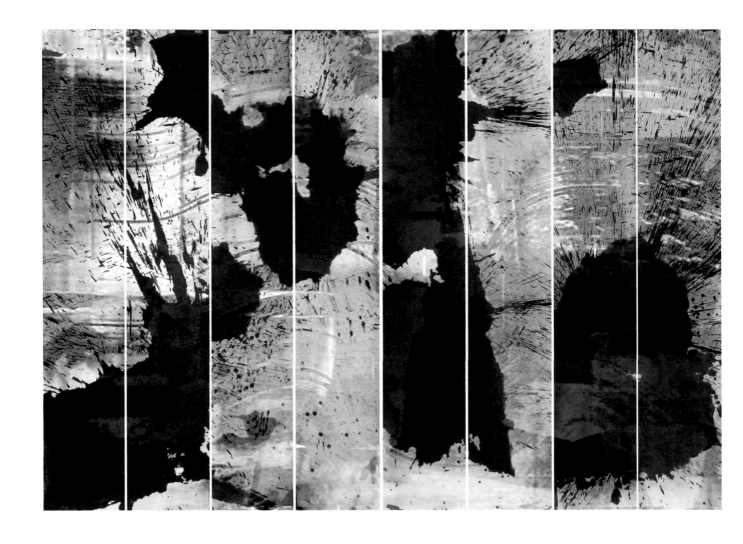

觀念彈線（反射）之四　2016　127×90cm

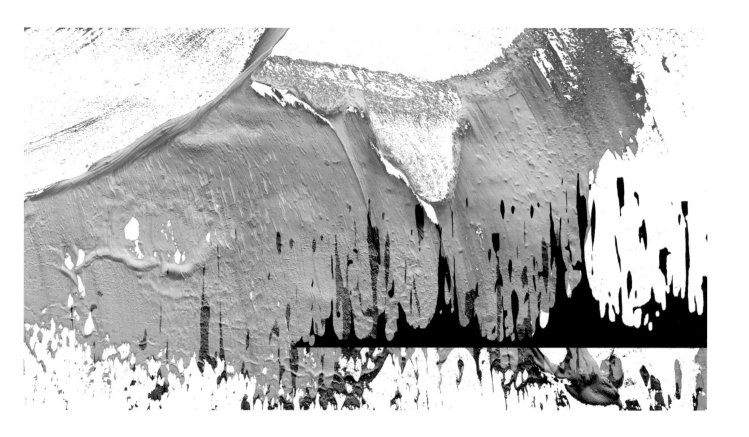

觀念彈線（牆）　2016　142×80cm

觀念彈線（科技＝生活）之一　2016　93×70cm

觀念彈線（科技＝生活）之二　2016　93×70cm

支線　2017　綜合材料　80×100cm

水墨彈線（幾何）之二　2017　132×90cm

水墨彈線　2017　200×400cm

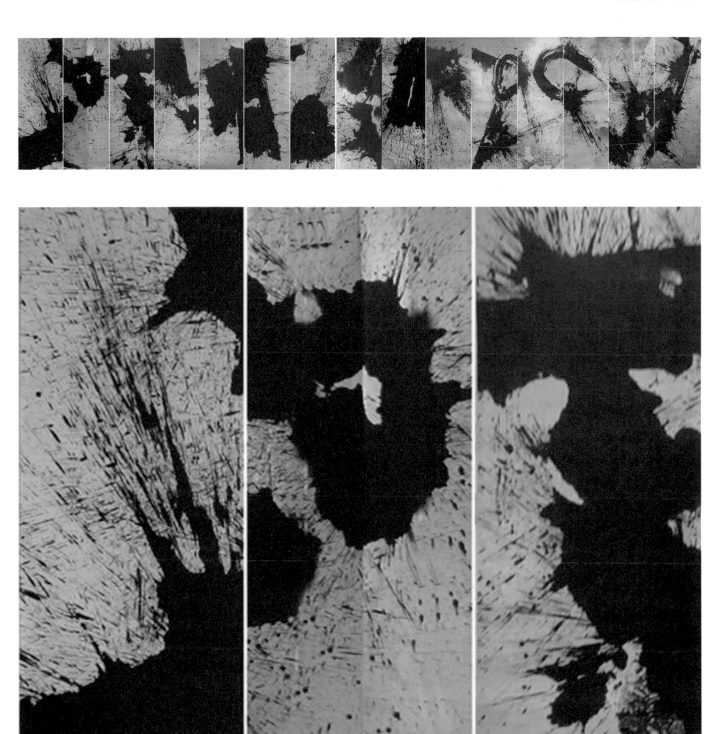

水墨彈線　2017　300×1800cm（下圖為作品局部）

屋漏痕之六　2017　100×70cm

展　2017　布、水彩　90×120cm

彩彈　2017　水墨、壓克力　100×130cm

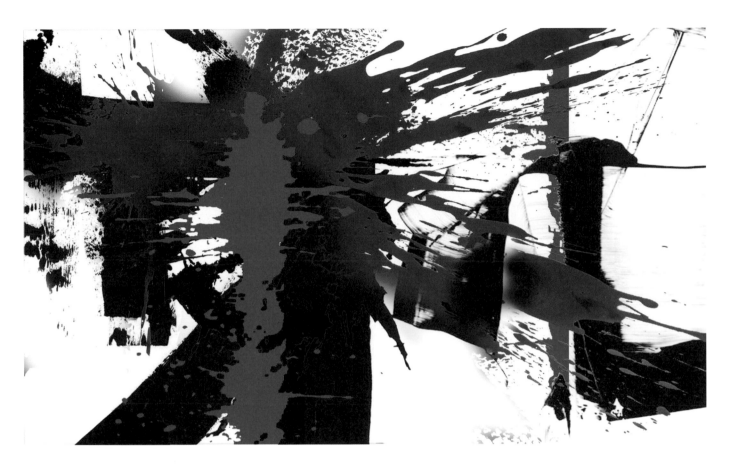

彩彈　2017　168×100cm

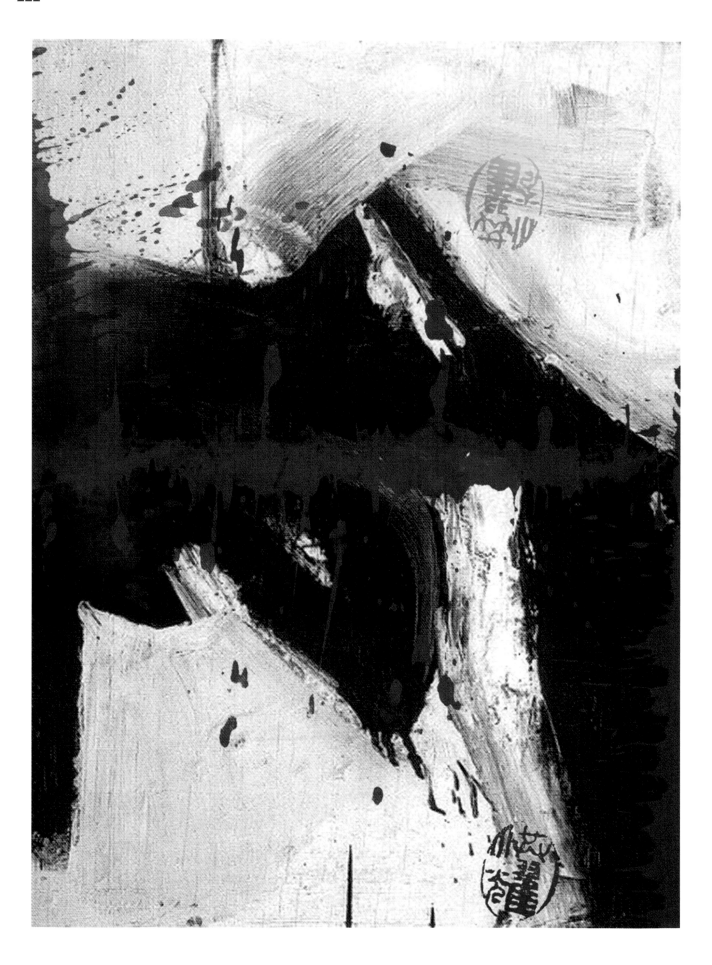

峰　2017　壓克力　80×100cm

細胞　2017　布、水墨　80×110cm

裘　2017　水墨、壓克力　80×100cm

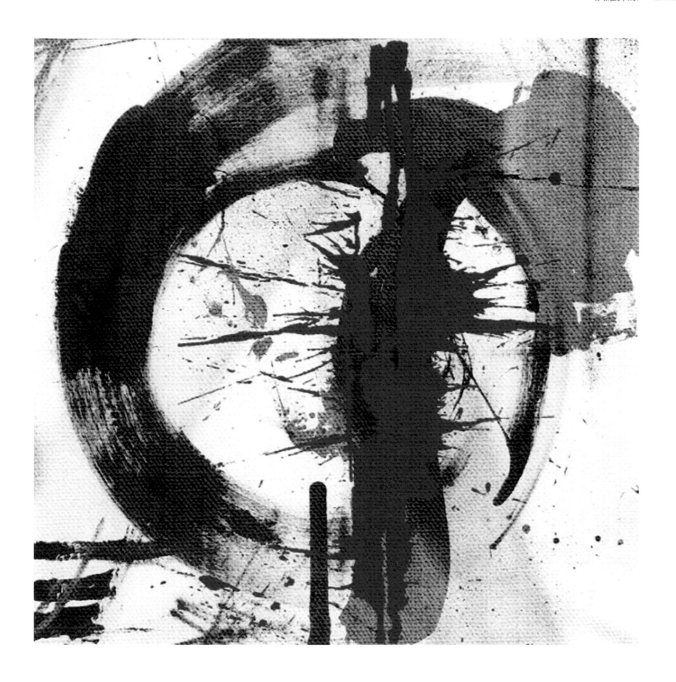

渾　2017　水墨、壓克力　80×80cm

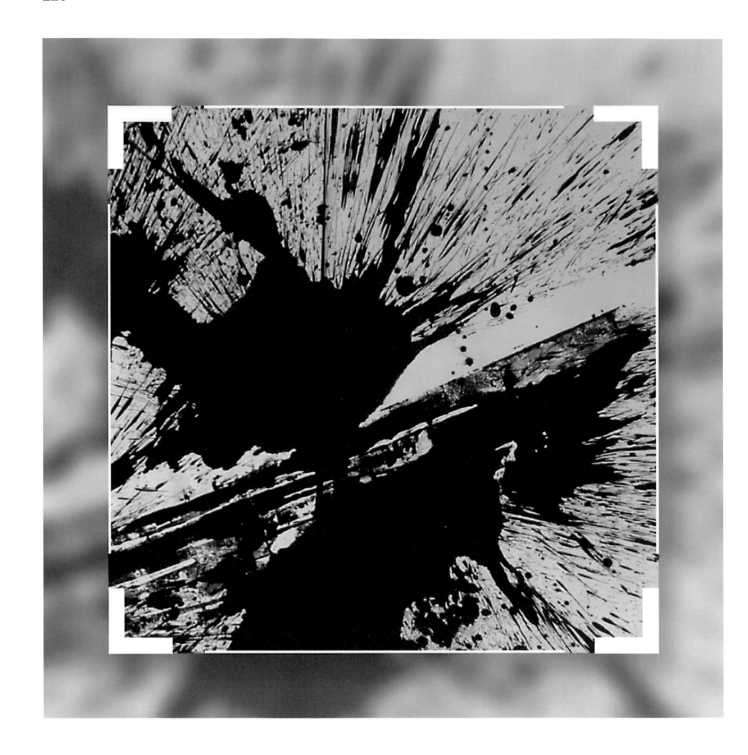

彈線設計作品　2017　62×62cm

彈線觀念作品之三　2017　100×100cm

曙光　2017　壓克力　120×90cm

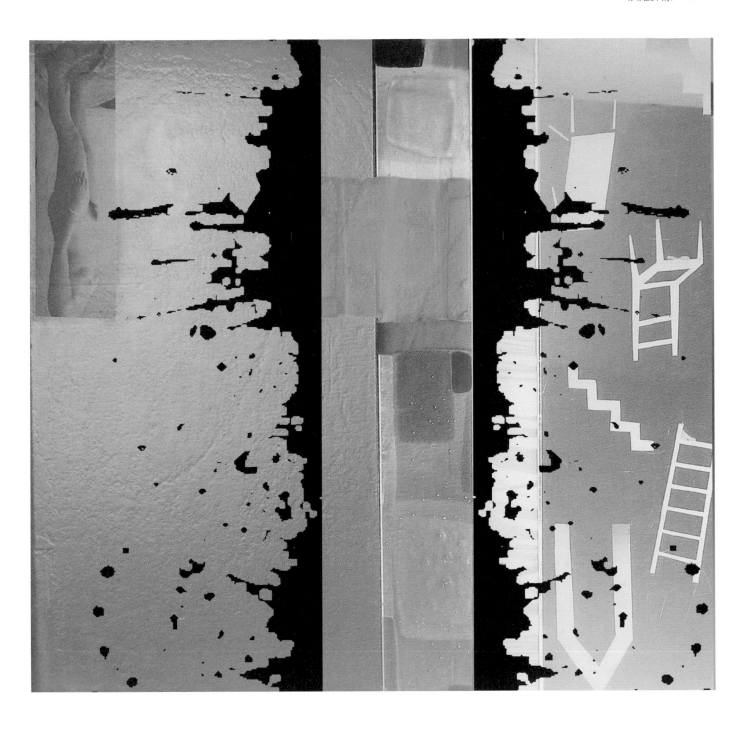

觀念彈線（彈名作）　2017　50×50cm

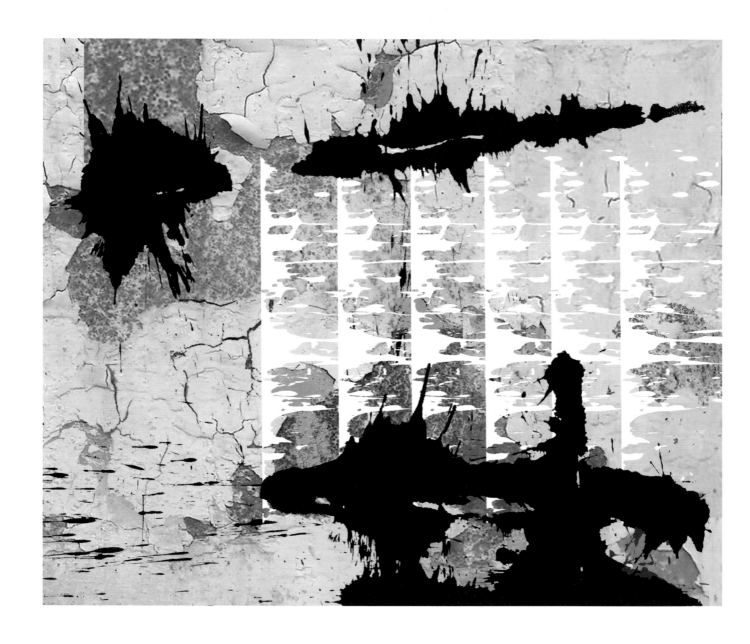

觀念彈線（潮） 2017 107×90cm

觀念彈線（融合）　2017　167×30cm（下圖為作品局部）

水墨彈線　2018　167×90cm

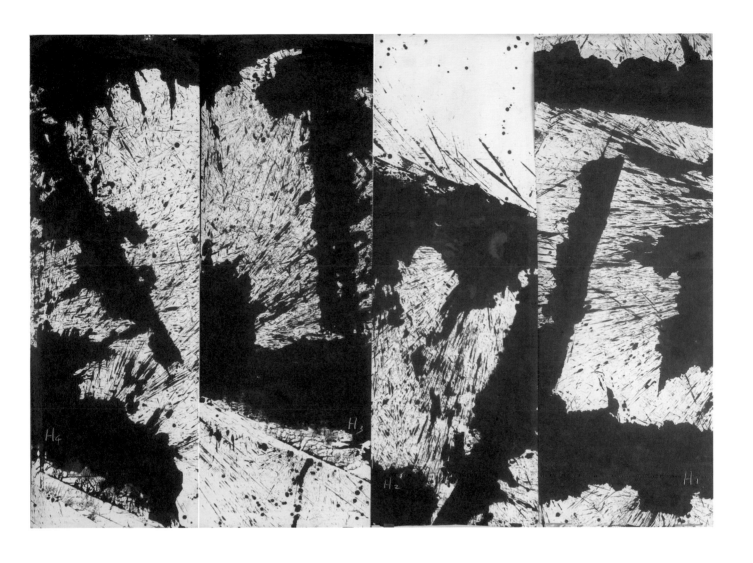

水墨彈線　2018　300×400cm

彩彈　2018　150×150cm

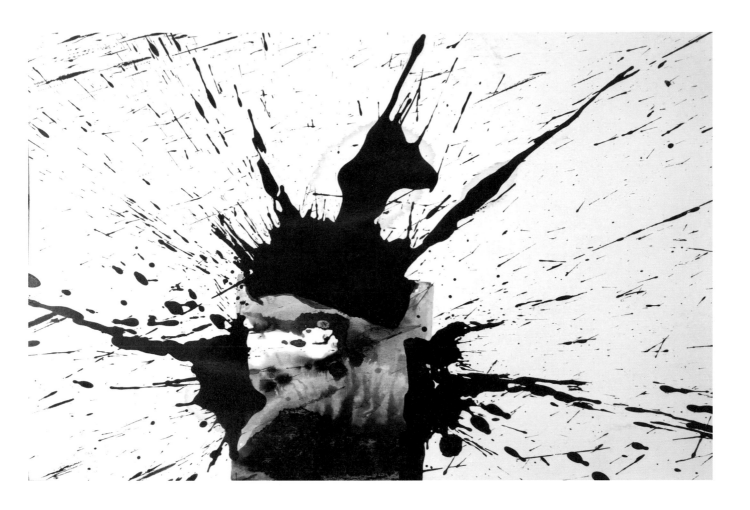

噴點小品　2018　80×120cm

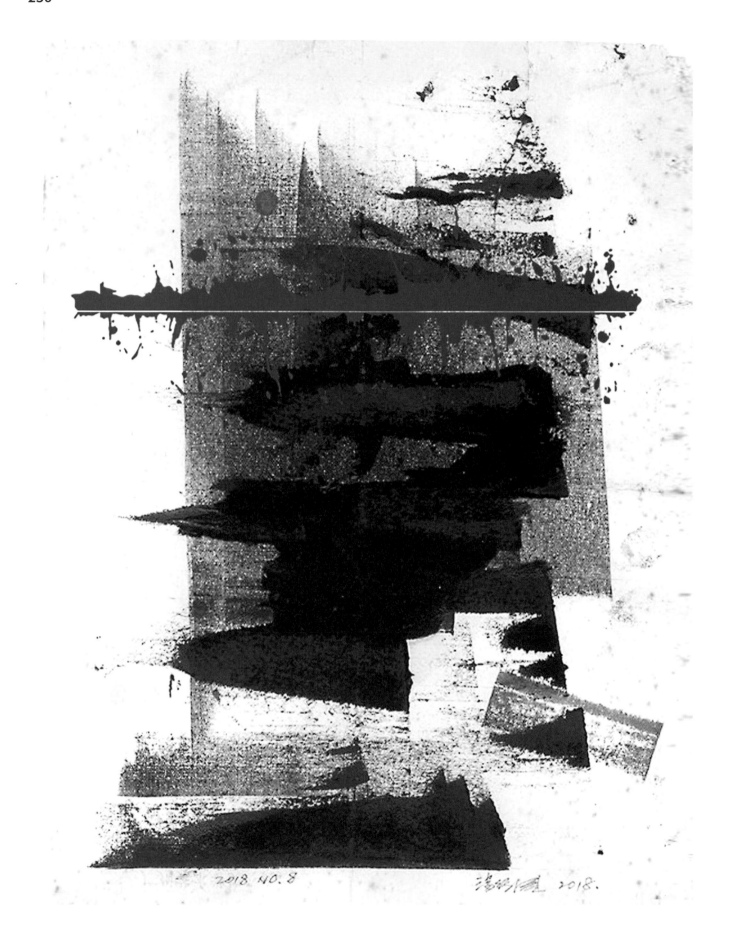

觀念彈線──從具象到抽象　2018　與版畫家潘行健合作

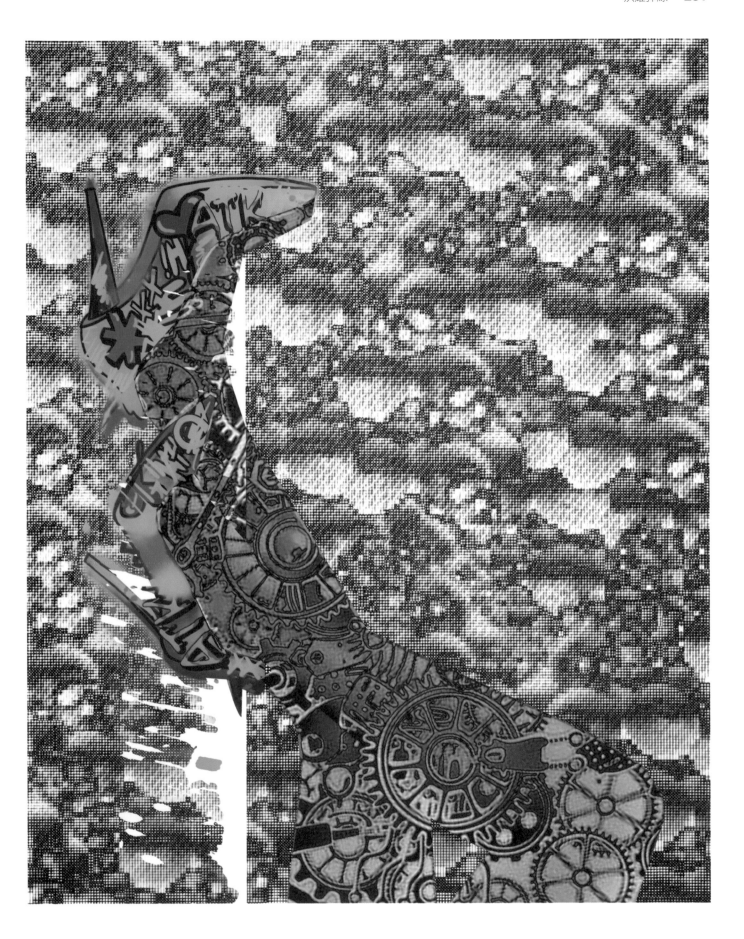

觀念彈線（科技＝生活）之三　2018　90×114cm

觀念彈線（科技＝生活）之四　2018　112×100cm

觀念彈線（科技＝生活）之五　2018　121×80cm

觀念彈線（彈構成） 2018　119×80cm

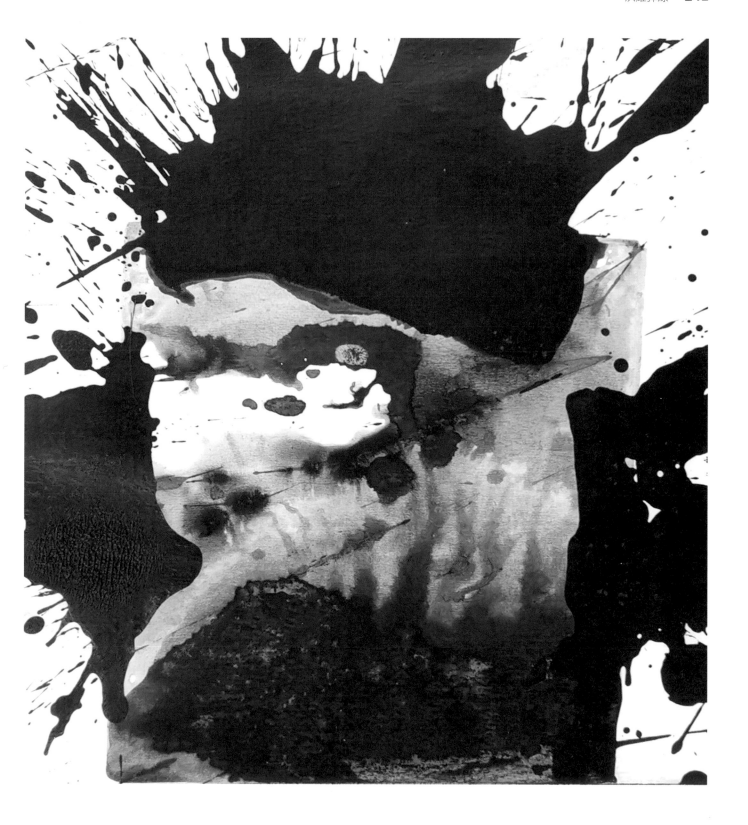

水墨彈線　2019　宣紙、水墨　150×150cm

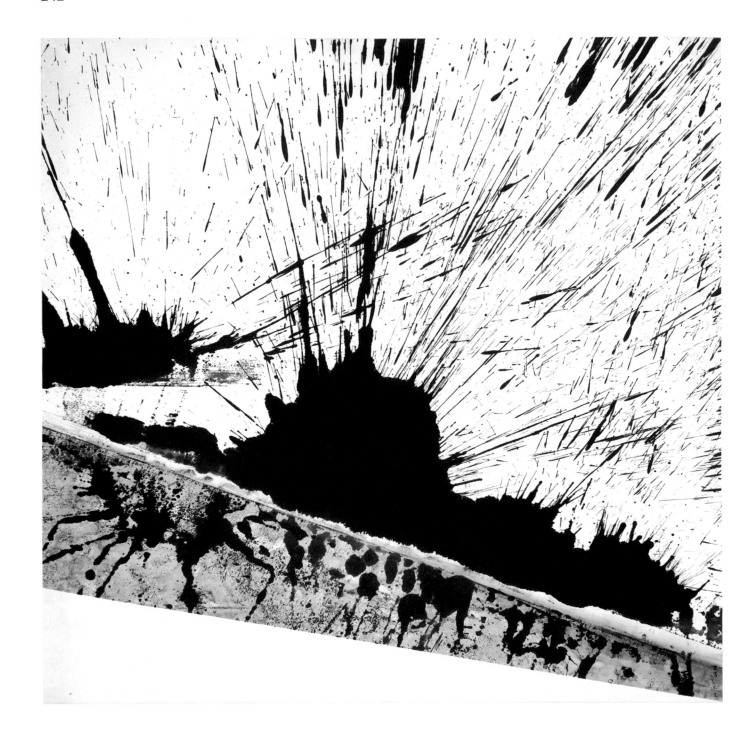

水墨彈線　2019　宣紙、水墨　150×150cm

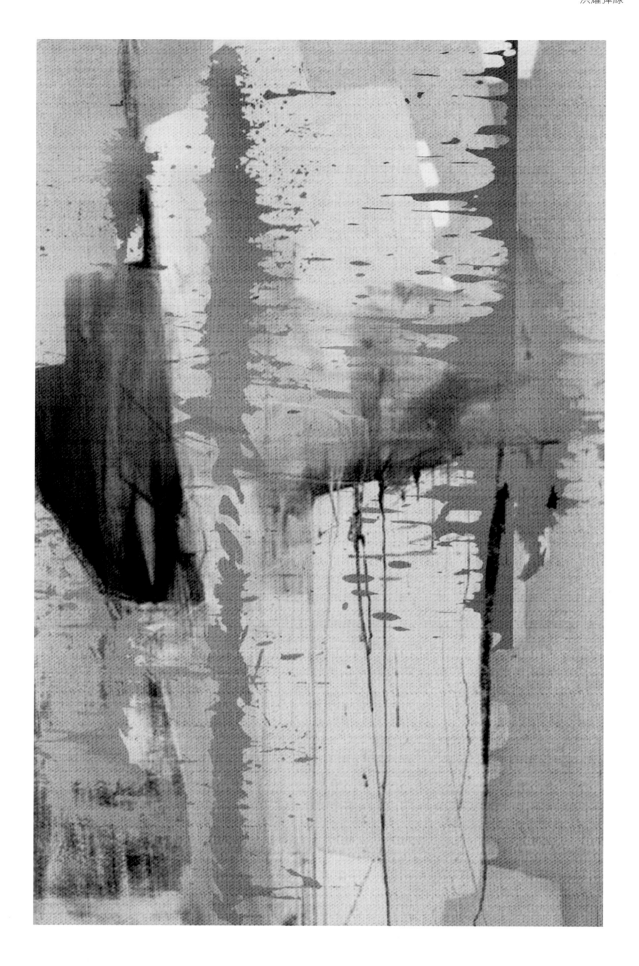

眠　2019　水墨、壓克力　80×125cm

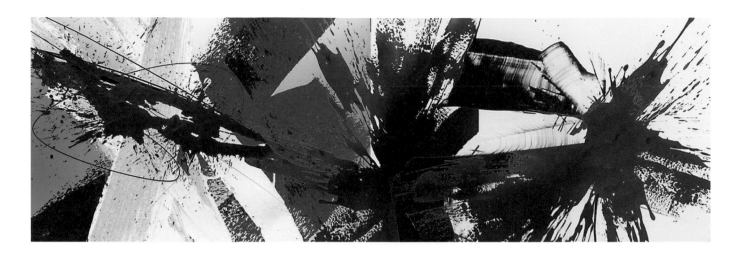

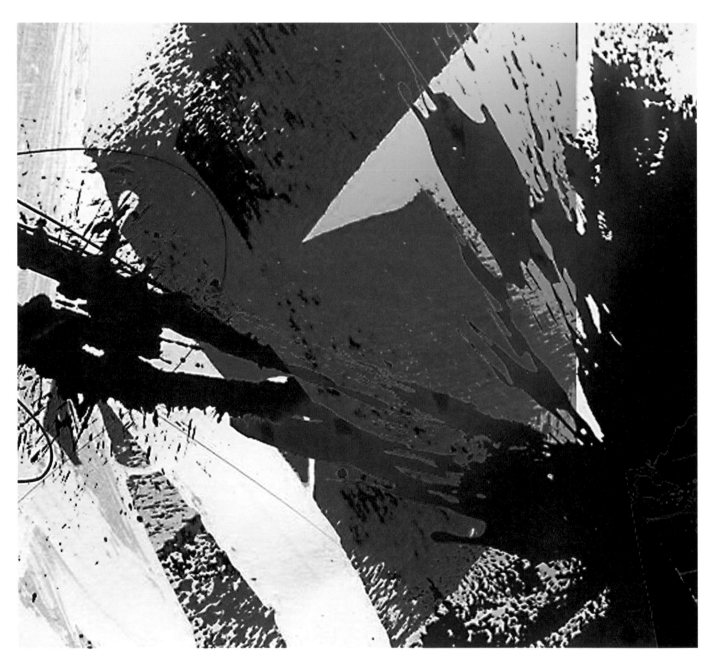

彩彈　2019　270×90cm（下圖為作品局部）

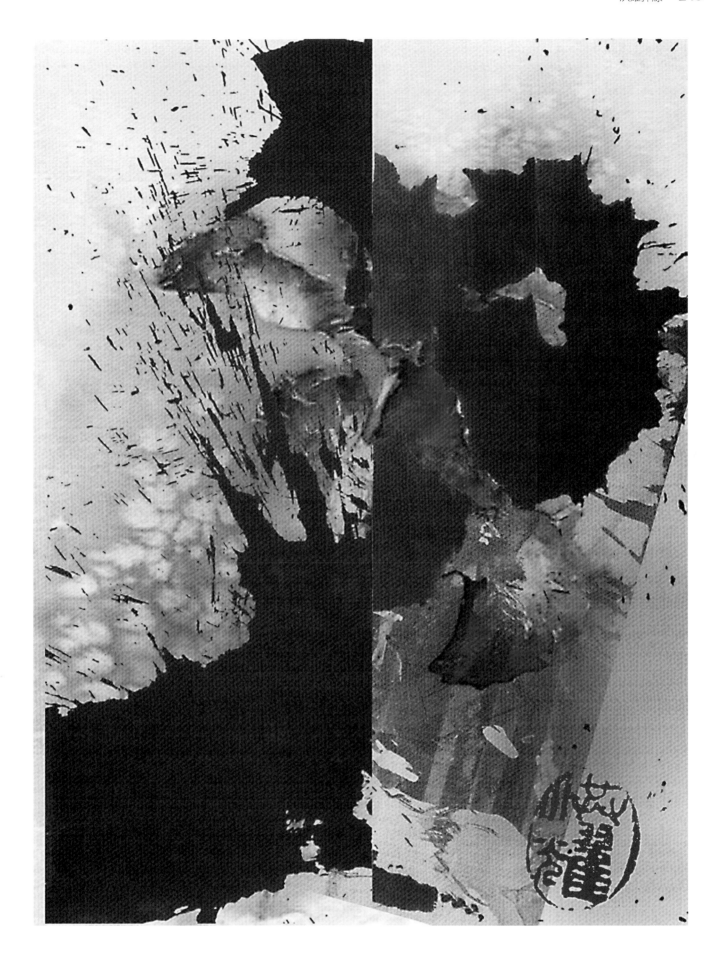

彩彈　2019　水墨、壓克力　120×165cm

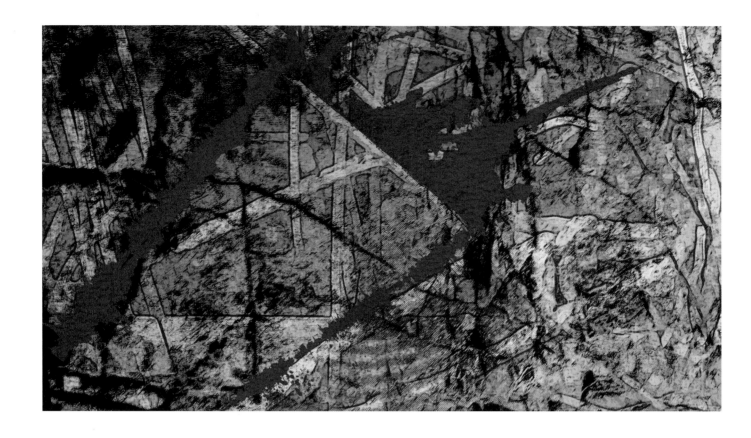

觀念彈線（彈肌理） 2019 158×90cm

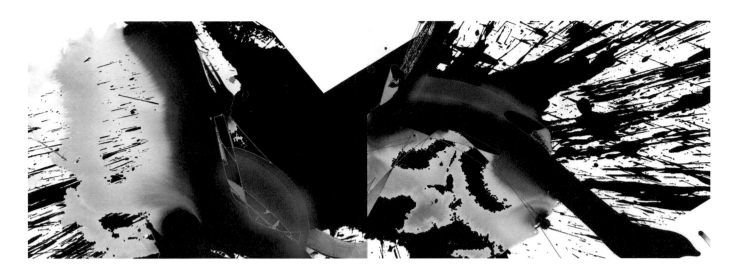

彩彈　2020　水墨、壓克力　90×250cm（下圖為作品局部）

水墨彈線　2020　宣紙、水墨　100×105cm

水墨彈線（夜）之二　2020　60×60cm

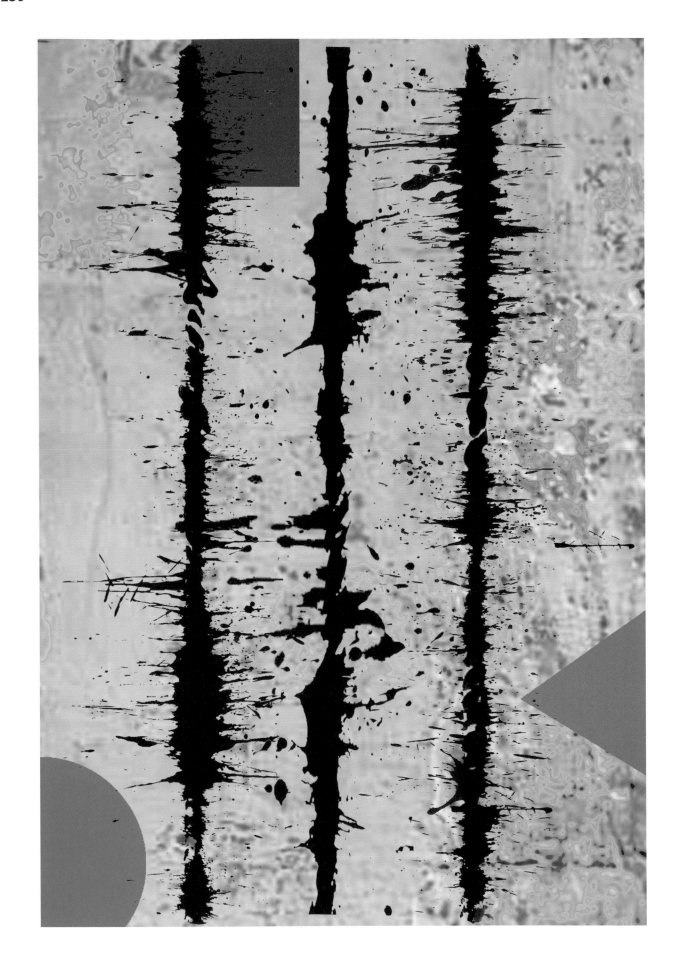

水墨彈線（幾何）之一　2020　102×70cm

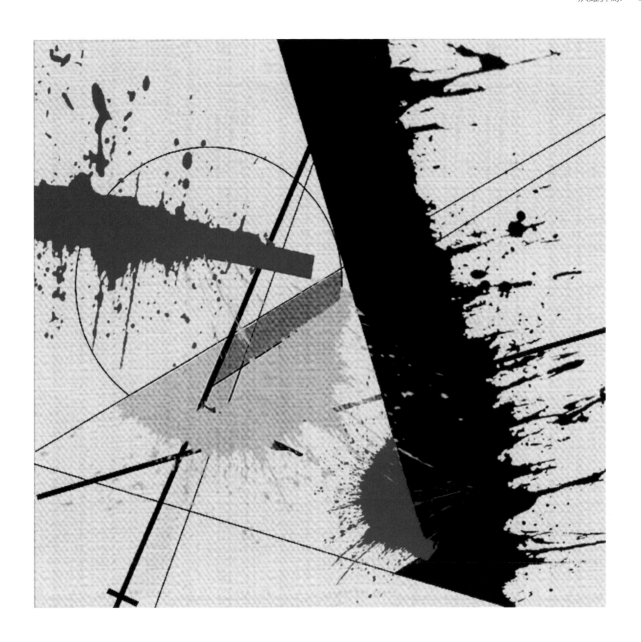

水墨彈線（幾何）之三　2020　壓克力、畫布　70×70cm

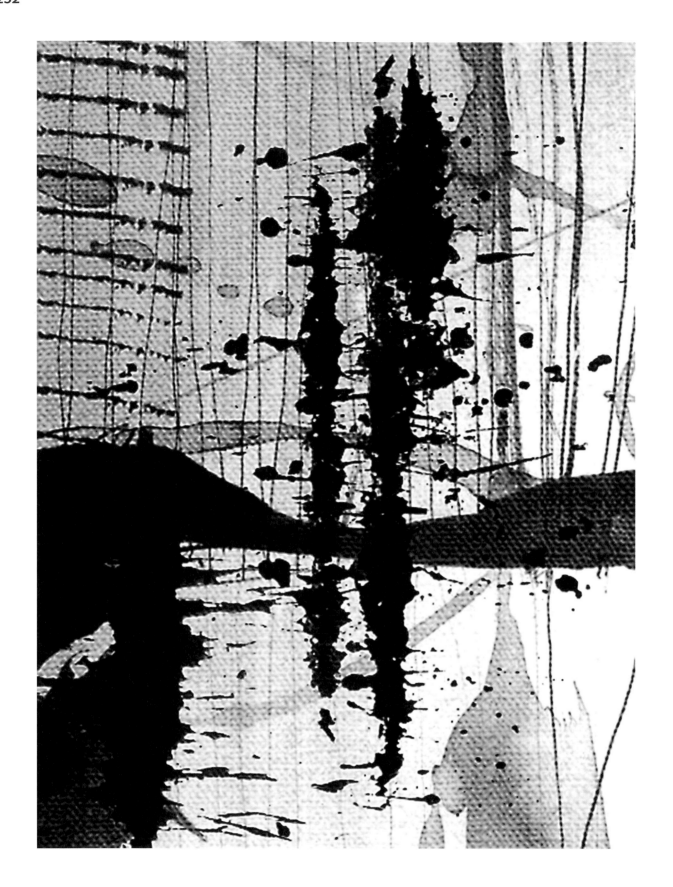

焦墨油畫彈線　2020　81×60cm

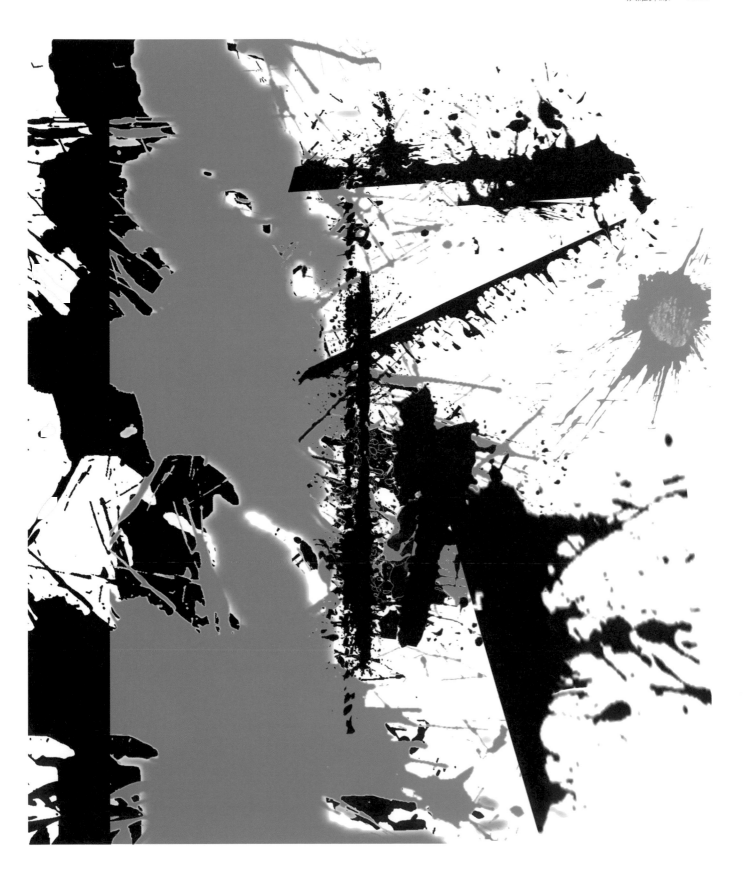

彈線　2020　107×90cm

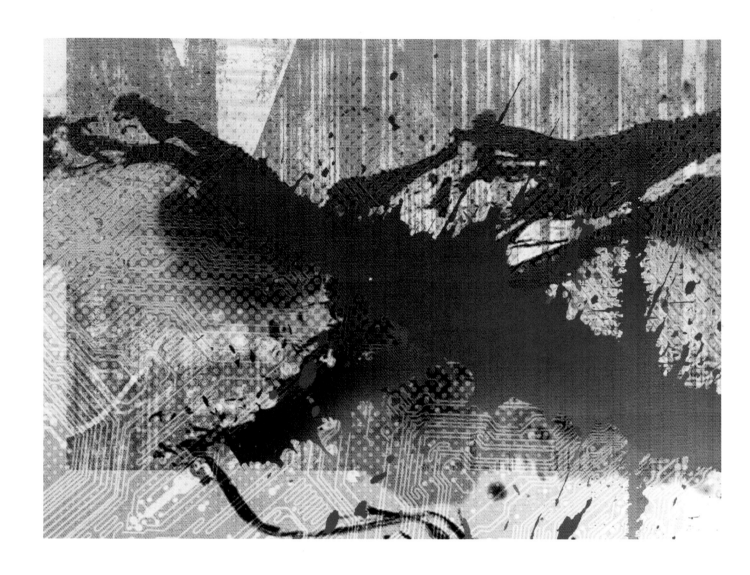

煉　2020　水墨、壓克力　90×120cm

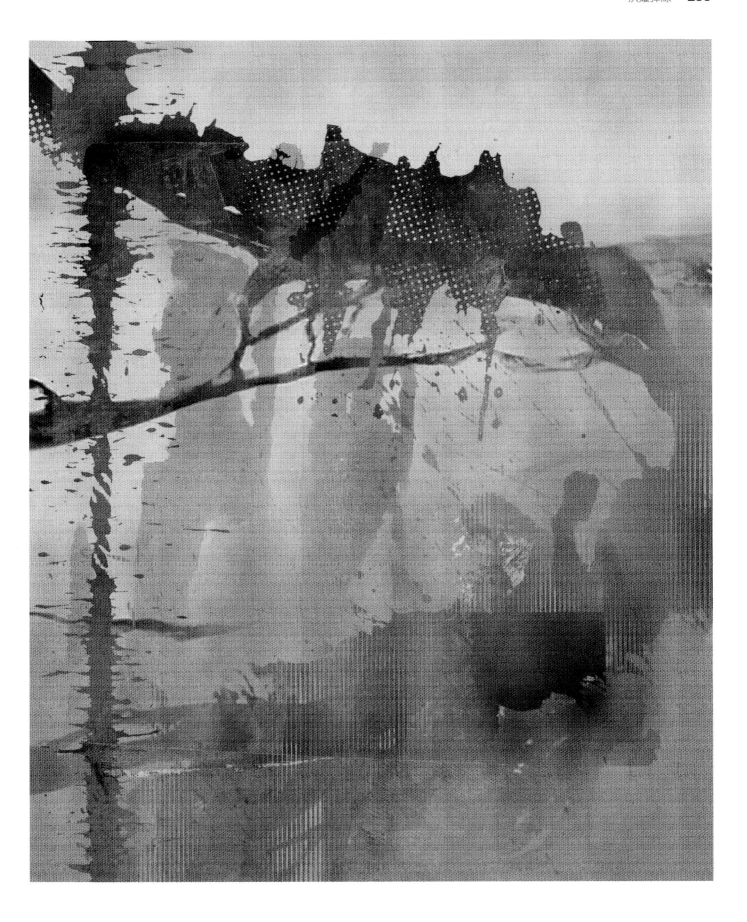

霧　2020　水墨、水彩　80×100cm

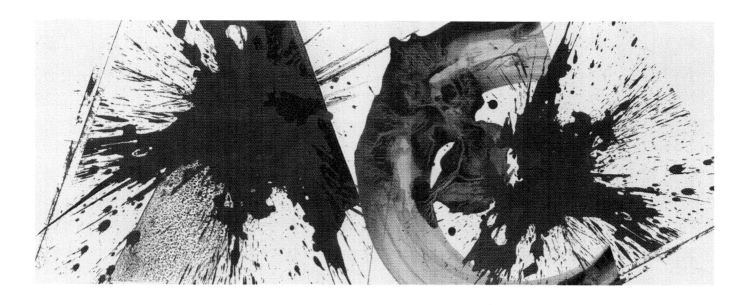

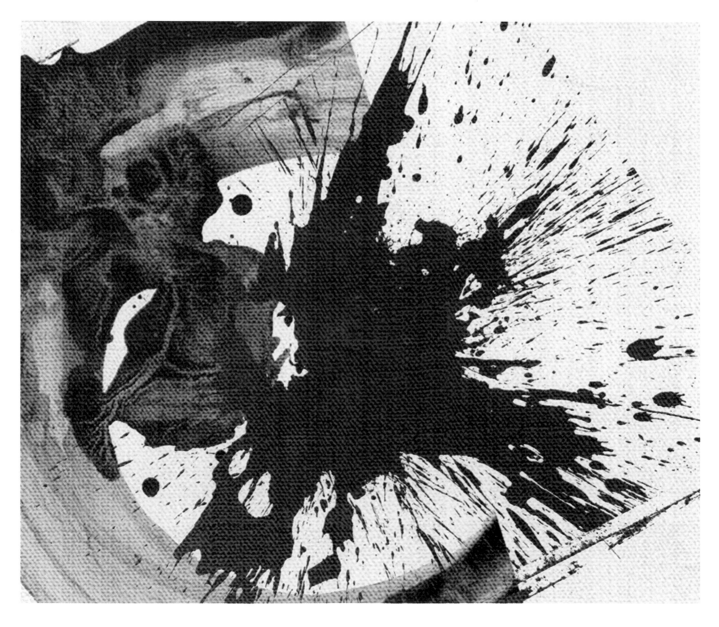

水墨彈線　2021　綜合材料　70×179cm（下圖為作品局部）

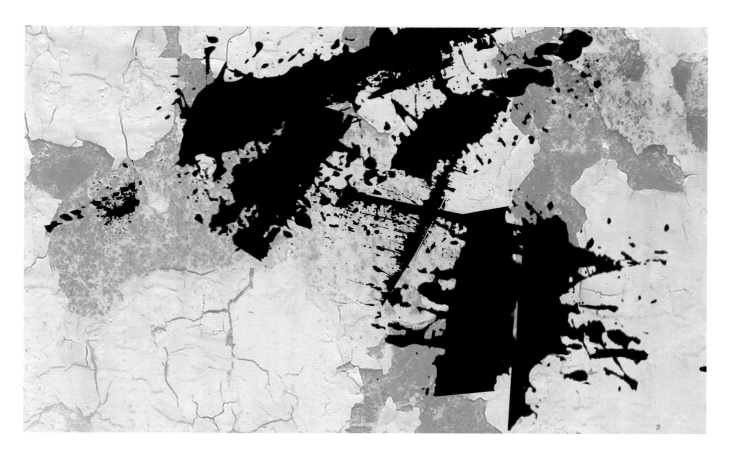

焦墨彈線　2021　100×60cm

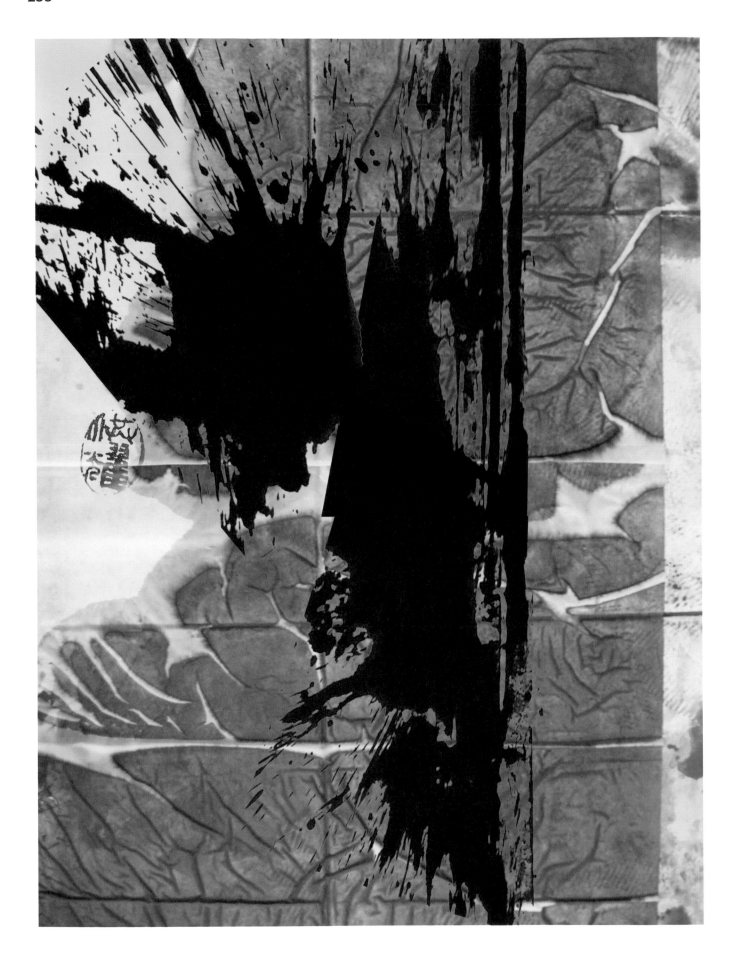

彈水墨　2021　宣紙、水墨　90×120cm

觀念彈線（次序）之二　2021　127×90cm

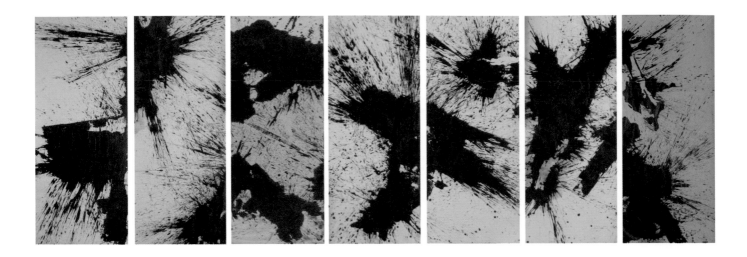

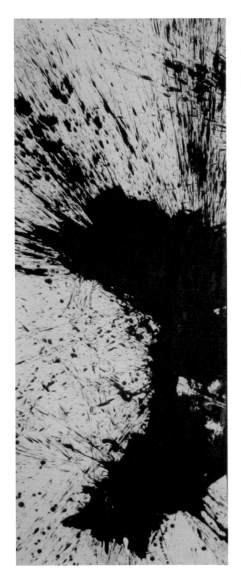

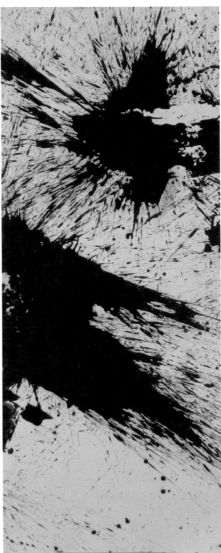

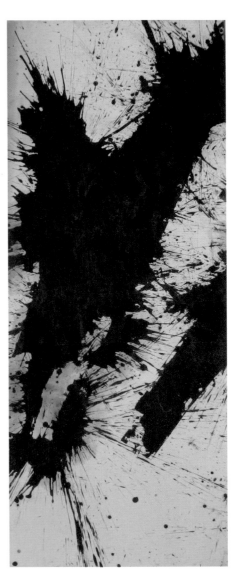

水墨彈線　2022　宣紙、水墨　300×840cm（下圖為作品局部）

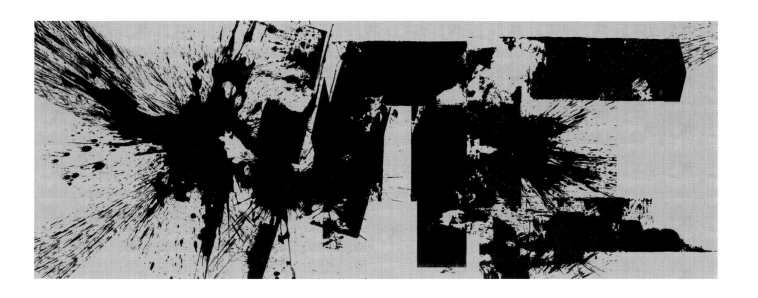

彈繪畫　2022　宣紙、水墨　180×480cm

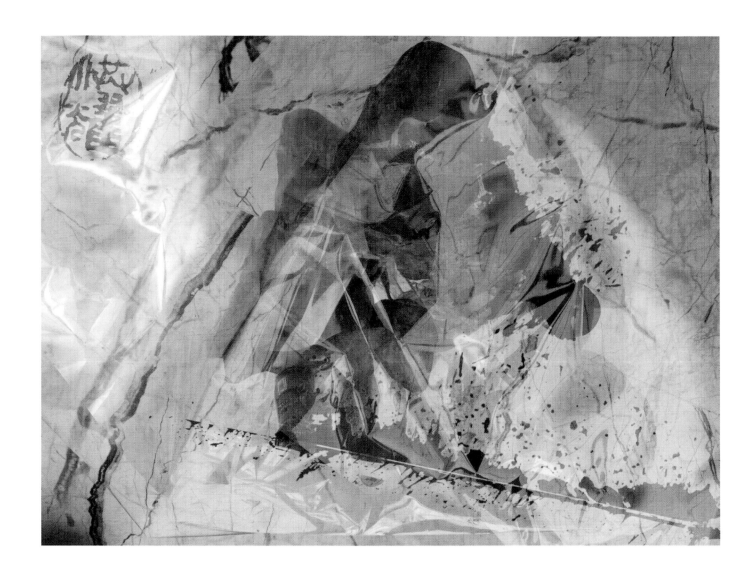

彈靜物 3　2022　壓克力、綜合材料　90×120cm

彈光影　2022　攝影、觀念　90×120cm

洪耀年表

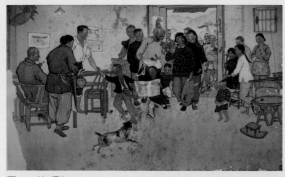

圖1 〈年畫〉

圖2 〈演出之後〉

圖3 〈新書添不盡〉刊入《中國文學》英文版封面

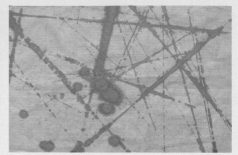

圖4 〈新書添不盡〉

圖5 〈糧船數不盡〉

圖6 〈五角星〉

1939　　出生於重慶，本名洪耀華。

1953　　武漢市兒童美展三等獎〈打倒美帝野心狼〉長江日報發表。

1954-1958　　中南美術專科學校附中學習（首屆）。

1957　　參與創作〈長江大橋通車〉年畫，湖北出版局出版，《武漢畫刊》封面發表。

　　　　蘇聯專家馬克西莫夫表揚了洪耀的兩張作品。

　　　　畢業創作獲最高分5+考入廣州美術學院。（圖1）

1958　　參與創作連環畫《在黨的教育下成長——向秀麗》廣東出版出版。

　　　　〈阿姨好〉入選廣東省美展及中南地區美展。

1959　　〈青年肖像〉素描，廣東省美展展出，具有中國特色的素描，受到中央美術界的權威蔡若虹、

　　　　王朝聞等的好評。

1960　　〈快快成長〉國畫，廣東省美展展出，〈作品〉發表。

1962　　〈三代幹部〉國畫，參加廣東省美展。

　　　　廣州美術學院畢業，新豐電影院美工。

1971　　〈全球響徹東方紅〉素描。

1972　　〈迎親人〉國畫，參加廣東省美展展出。南方日報發表。

　　　　〈山溝變了米糧川〉國畫，參加廣東省美展。

　　　　〈演出之後〉工筆國畫，參加廣東省美展。（圖2）

　　　　〈頑強奮戰護群眾〉連環畫，廣州部隊《民兵生活》發表。

1973　　〈搶建爭氣爐〉國畫，入選廣東省美展，南方日報發表。

　　　　〈樣板戲開幕了〉國畫，入選廣東省美展。

圖7〈友人〉

圖8〈學科學〉

圖9〈抱月眠〉

圖10〈三峽你好〉　　圖11〈弧光閃閃〉　　圖12〈阿富汗戰士〉

1974　〈新書添不盡〉國畫，入選全國美展，刊入《廣東新國畫集》、《中國文學》英文版封面，
　　　　《光明日報》、《南方日報》等發表。廣州美術館收藏。（圖3-4）
　　　　〈光輝典範〉國畫，參加廣東省美展，1978年《長江日報》發表。
　　　　〈祖國山河處處新〉國畫，參加廣東省美展。
　　　　〈改天換地新一代〉國畫，參加廣東省美展。

1975　〈糧船數不盡〉水粉年畫，入選1975年全國美展，1977年評為1942-1977年全國美術優秀作
　　　　品，中國美術館收藏。選入全國年畫集。《中國建設》外文版發表。《工農兵形象集》選入。
　　　　天津《河北年畫集》選入，《南方日報》、《廣州文藝》發表。（圖5）

1976　〈光輝典範〉套色版畫參加廣東省美展，入選《廣東版畫集》。
　　　　〈舞臺如今咱們管〉套色版畫，參加廣東省美展，入選《廣東版畫集》。

1977　調入湖北美術學院國畫系任教。
　　　　〈快過敵人汽車輪〉國畫，參加廣東省美展。第一批彈線作品〈五角星〉問世。（圖6）

1978　〈主編〉國畫，參加廣州市美展。〈詠梅〉國畫，參加廣州市美展。
　　　　〈新春風俗畫〉湖北日報同年發表。

1979　〈友人〉國畫，參加湖北省美展，獲三等獎，《湖北日報》發表。（圖7）
　　　　〈學科學〉國畫，入選湖北科普畫展獲二等獎。《布穀鳥》發表。（圖8）
　　　　〈神女獻花〉、〈秋酣〉湖北出口日本展覽。
　　　　〈屈原天問〉、〈武當山神話〉、〈牧童的謊言〉國畫，中央電視臺，湖北電視臺選入紀錄片。

圖13 〈一步一歌〉　　圖14 〈無伴奏合唱〉　　圖15 〈漁女〉　　圖16 〈行吟圖〉

圖17 〈紫秋〉　　圖18 〈傘〉　　圖19 〈樂山大佛〉

1980　〈五角星〉水墨彈線第一次在湖北申社展出。（1980年由陳立言、聶幹因等中青年國畫家成立「申社」）。

　　　　加入中國美術家協會。

　　　　參加中國美術家協會十人寫生團，創作〈三峽你好〉、〈弧光閃閃〉等二十餘幅作品，中國美術館展出。

　　　　〈抱月眠〉、〈阿富汗戰士〉等作品參加湖北申社畫展。（圖9-12）

1982　〈無伴奏合唱〉、〈一步一歌〉等作品參加第二屆申社畫展。（圖13-14）

1984　赴香港定居。

1985　〈漁女〉入選香港市政局藝術館雙年展。（圖15）

1986　〈行吟圖〉、〈紫秋〉美國波士頓美術館參展。（圖16-17）

1987　〈傘〉入選聯合國「國際露宿者年畫展」，〈樂山大佛〉香港藝術館收藏。（圖18-19）

1988　〈尤德像〉、〈痕〉赴日本展覽，港督尤德其夫人收藏。（圖20-21）

1989　〈牆〉美國國會美術展（作品收藏）。（圖22）

1990　定居台北。

1992　〈男人的辮子，女人的小腳〉入選台北市第十九屆美術雙聯展。（圖23）

　　　　香港藝術中心展出油彩「疑幻疑真系列」個展，並出畫集。（圖24）

1994　〈裸女〉入選台北市第二十屆美術雙聯展。（圖25）

1995　台灣新竹市市立文化中心洪耀個展。

圖 20　〈尤德像〉　　　　　　　　　　　　　　　　　圖 21　〈痕〉

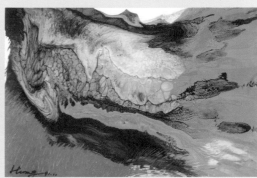

圖 22　〈牆〉　　　　　　　　圖 23　〈男人的辮子，女人的小腳〉　　　　　　　圖 24　〈黃泉〉

1996　世界華人三峽刻石〈看三峽〉刻於長江三峽石壁上永久保存。（圖26）

　　　德國國家美術館聯展。

1997　第一架彈線機誕生。（圖27）

　　　創辦武漢設計學校任校長。

1999　油畫〈一個中國〉、〈與綠色共存〉入選第九屆全國美展。

2000　垂直、水準、斜切「博愛」（孫文題）然後打碎，反貼在醫生的白大褂、白帽及口罩上。

2004　〈抽象〉入選湖北省美展。（圖28）

2006　第二架彈線機誕生。（圖29）

2008　台灣國立交通大學藝文中心個展「彈耀時空·線系古今」。

　　　霍克藝術個展「洪耀彈線」，出版《原創·彈線·洪耀》畫集。

　　　〈璀璨〉台灣國立交通大學收藏。

　　　〈紅梅〉等作品參加北京宋莊國際邀請展。（圖30）

　　　於武漢市漢口機床廠，舉行大型航吊彈線，裝置、行為、繪畫三結合的藝術活動。（圖31）

2009　廣東美術館「首屆生五人聯展」出版首屆生作品集。

　　　上海美術館個展「洪耀彈線原創」。

　　　參展由中國文化部舉辦、魯虹策展的中國當代水墨藝術「墨非墨」歐洲巡迴展。（圖32）

2010　受邀參展湖北美術館「湖北美術學院90周年校慶美術作品系列展」。

　　　台灣文化部授予個人藝術類銀獎。（圖33）

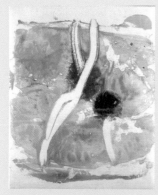
圖25 〈大海、陽光、裸女〉

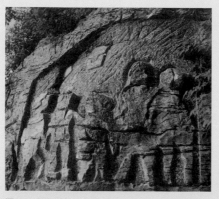
圖26 〈看三峽〉

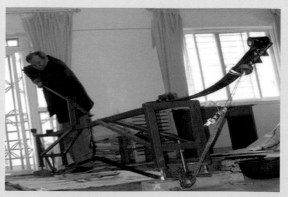
圖27 第一架彈線機誕生

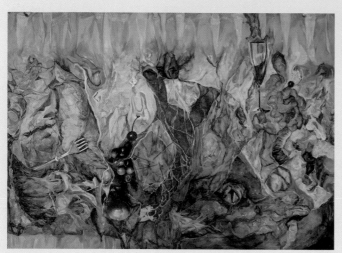
圖28 〈抽象〉

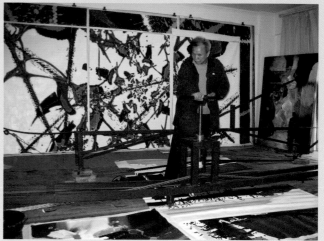
圖29 第二架彈線機誕生

2011　中國宋莊第六屆藝術節個展。

　　　台北國際藝術博覽會個展。

　　　廣州美術學院展覽館「重聚2011廣州美術學院附中第一屆學生展」。

2012　北京當代藝術館聯展「2012文脈中國『超寫意』架上10+10」。

　　　湖北美術館「再水墨2000-2012中國當代水墨邀請展」。

　　　台灣名山藝術「洪耀彈醒當代藝術」個展。

2013　北京畫院美術館個展「洪耀彈線」。

　　　台北國父紀念館個展「洪耀彈線」。

　　　武漢美術館「文脈創化」聯展，廣場表演行為〈彈線〉。

2014　湖北合美術館「東雲西語」邀請展。

　　　歐盟總部歐洲宮「線‧韻——洪耀先生 劉玉山先生雙個展」授予文化大使。

　　　新竹文化局美術館「洪耀彈線」赴歐巡迴展。

2015　台灣交通大學《流光溢彩——洪耀‧莫塞爾雙個展」。

　　　紐約雅博藝術個展。

2016　受邀參展第九屆深圳國際水墨雙年展。

圖30　〈紅梅〉

圖31　2008年大型航吊彈線現場

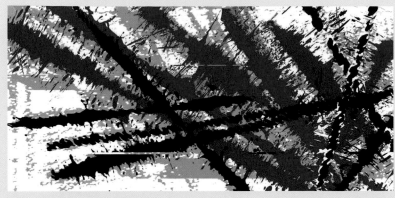

圖32　《深圳商報》文化廣場專欄報導
洪耀「墨非墨」巡展東歐四國

圖33　洪耀在台灣榮獲文馨獎藝術類銀獎

圖34　洪耀過世前幾天於家中攝影

2017	受邀參展中國文化部舉辦於紐約大都會展覽館展出的「中國現代藝術展」。	

2017　受邀參展中國文化部舉辦於紐約大都會展覽館展出的「中國現代藝術展」。

　　　台灣一諾藝術「洪耀彈線多元2017」個展。

2018　作品於嶺南美術館、深圳關山月美術館、廣州美術學院美術館展出。

　　　「回歸本體：廣東新時期抽象型藝術溯源」巡迴聯展。

　　　廣東高劍父紀念館「回家展」聯展。

　　　台灣名冠藝術館「洪耀彈線」個展。

　　　北京民生現代美術館「中國新水墨藝術作品展1978-2018」聯展。

2019　上海明圓美術館「鋒向——水墨新抽象：中國當代水墨邀請展」

2020　中國美術館「世紀美育——湖北美術學院辦學100周年藝術文獻作品展」。

　　　2020亞太藝術雙年展。美國紐約「天下華燈」當代藝術展。

　　　廣東美術館「水墨進行時：2000-2019」。

　　　台灣大道倉藝術空間「天幕驚嘆的剎那——洪耀個展」。

2021　武漢合美術館「文化創新洪流中的美術思潮」。

2023　西安崔振寬美術館「第三屆新寫意主義當代藝術名家邀請展」。

　　　6月4日因病逝世，享年85歲。（圖34）

國家圖書館出版品預行編目（CIP）資料

洪耀彈線 / 蕭瓊瑞, 廖新田, 魯虹, 陳孝
信等作. -- 初版. -- 臺北市：藝術家出版
社, 2024.04
272面 ; 29.7×21公分

ISBN 978-986-282-339-2（精裝）

1.CST: 洪耀 2.CST: 畫家 3.CST: 傳記
4.CST: 藝術評論 5.CST: 文集

940.9933　　　　　113004851

洪耀彈線

作　者｜蕭瓊瑞、廖新田、魯虹、陳孝信等

發 行 人｜何政廣
總 編 輯｜王庭玫
圖文編整｜柯美麗
美術編輯｜王孝嫄、柯美麗、廖婉君
出 版 者｜藝術家出版社
地　　址｜台北市金山南路（藝術家路）二段165號6樓
電　　話｜（02）2388-6716
傳　　真｜（02）2396-5708
郵政劃撥｜50035145　戶名：藝術家出版社
網　　址｜www.artist-magazine.com

總 經 銷｜時報文化出版企業股份有限公司
地　　址｜桃園市龜山區萬壽路二段351號
電　　話｜（02）2306-6842

製版印刷｜鴻展彩色製版印刷股份有限公司
初　　版｜2024 年 4 月
定　　價｜新臺幣 1200 元

ISBN　978-986-282-339-2（精裝）

法律顧問　蕭雄淋